音乐教育前沿理论研究丛书
丛书主编　管建华　张天彤

作为实践的音乐与音乐教育

[美]托马斯·里吉尔斯基(Thomas A.Regelski) ◉ 著

覃江梅等 ◉ 译

北京市教委专项"学科与研究生教育项目"：
中国音乐学院研究生艺术实践能力培养
中国音乐学院研究生学术交流平台
中国音乐学院研究生学术创新能力培养
中国音乐学院重点学科——音乐学

苏州大学出版社

图书在版编目(CIP)数据

作为实践的音乐与音乐教育 /(美)里吉尔斯基(Regelski，T.A.)著；覃江梅等译. —苏州：苏州大学出版社，2015.12（2018.1 重印）
（音乐教育前沿理论研究丛书 / 管建华，张天彤主编）
ISBN 978-7-5672-1543-6

Ⅰ.①作… Ⅱ.①里… ②覃… ①音乐教育—研究 Ⅳ.①J6-4

中国版本图书馆 CIP 数据核字(2015)第 243196 号

作为实践的音乐与音乐教育
覃江梅等译
责任编辑 孙腊梅 洪少华

苏州大学出版社出版发行
（地址：苏州市十梓街1号 邮编：215006）
虎彩印艺股份有限公司印装
（地址：东莞市虎门镇北栅陈村工业区 邮编：523898）

开本 700 mm×1 000 mm 1/16 印张 16.75 字数 310 千
2015 年 12 月第 1 版 2018 年 1 月第 2 次印刷
ISBN 978-7-5672-1543-6 定价：43.00 元

苏州大学版图书若有印装错误，本社负责调换
苏州大学出版社营销部 电话：0512-65225020
苏州大学出版社网址 http://www.sudapress.com

序一 管建华/1

序二 生态社会音乐教育实践哲学的文明归复
——礼乐文明实践哲学与希腊文明实践哲学的
返本开新 管建华/1

音乐与音乐教育：作为实践并为了实践（著者序）
　　覃江梅　林如霞 译/1

课程改革：将"音乐"当作一种社会实践　周丹 译/1

作为专业和实践的音乐教学的伦理规范　刘咏莲 译/16

业余音乐爱好及其中的障碍　周丹 译/39

社会理论、音乐及作为实践的音乐教育　周丹 译/63

批判理论：音乐教育批判思维的基础
　　覃江梅　郭立仪 译/96

音乐的审美哲学与实践哲学对于音乐教育课程理论的
　　启示　尚永娜 译　赵玲瑜 校对/111

"批判式教育"，文化主义与多元文化主义
　　刘星　张雨薇 译/133

学校教育中的音乐实践哲学　黄琼瑶 译/154

音乐和音乐教育实践哲学的序论　黄琼瑶 译/177

作为社会实践的音乐与音乐教育　覃江梅 译/199

序 一

此次由苏州大学出版社出版的"音乐教育前沿理论研究"丛书中,里吉尔斯基教授的《作为实践的音乐与音乐教育》和鲍曼教授的《变化世界中的音乐教育》,是当今西方音乐教育实践哲学的前沿理论。两位学者和埃利奥特教授可以说是当今世界音乐教育实践哲学推行的重要人物,可谓是音乐教育实践哲学理论界的"三驾马车"。

音乐教育实践哲学是以亚里士多德的实践智慧(Praxis)为回归点的,它不受制于一般音乐技术与理论的实践(Practice)。此套丛书作为对中国音乐学院研究生进行艺术实践能力培养和学术创新能力培养的理论著述,给我们带来的最大启迪有三。

其一,西方从事音乐教育事业的教授以及他们在本科、硕士、博士学习阶段所受的学术训练,体现在他们的论著有着坚实的人文学科基础的方面。反观中国的音乐教育,学习西方音乐的不学习西方哲学,学习中国音乐教育的也不学习中国哲学,往往只注重所谓学科本位,即限于对西方音乐学封闭性结构知识的关注,因此在学术文献阅读方面非常狭窄。而对照西方音乐教育学者论著的参考文献即可了解,他们的研究非常关心人文学科前沿的学术动态与音乐教育之间的关系。

其二,作为音乐教育实践哲学的三位重要人物,他们的理论并非是简单的相互重叠或复制,他们在紧紧把握哲学文化时代思潮的基础上,都立足于各自的研究视角和特点,对当代音乐教育哲学思想的转型都做出了重要贡献。

如,埃利奥特对21世纪世界多元音乐文化教育方向的确立。他提出:"人类音乐文化的性质是多元的,那么,音乐教育的性质就是多元的。"

如,鲍曼对音乐教育回归亚里士多德伦理学实践智慧意义的揭示。他认为:"承认并保持音乐和音乐教育的有关伦理方面的品质可以使音乐教育者和学生重新回到'坚实的土地'上,也许我们会在那儿遇到很多困难、问题,潜在的危害和危险是个人的性格在那儿形成,同时,人们对美好事物的追求也

具有了个人的意义。承认并保持音乐的伦理性有助于从根本上消除那些与生命、生存、斗争和繁荣疏远的、毫无关联的事物。最后,承认并保持音乐的伦理性将会在我们所认为的音乐课程、音乐教育、音乐学习、音乐评价和音乐研究方面受到挑战,而我认为这将会在音乐教育这个专业特性中的方方面面得以体现。"

如,里基尔斯对当代社会音乐实践与音乐教育实践的一致性的观点对于解决音乐教育分离社会音乐生活的现象有着重要启迪。他指出:"为了实践的音乐教育的基础是通过深入的、真实的音乐实践,得到的引人入胜、充满感染力的音乐品质。以这些实践为主要手段,人们(不管属于什么年龄、国家、文化、民族和亚群体)能都最大限度地享受到音乐对丰富个人生活的益处,通过这样,为社会中所有的人创造一个更加丰富的音乐世界。"

其三,通过译介西方音乐教育实践哲学的前沿理论,我们看到了西方音乐学术研究的自我批评与反思能力,特别是对理论与实践关系研究的重视。这些都值得中国的音乐院校的师生学习。更重要的是,通过对西方音乐教育前沿理论的深入了解,我们需要形成与西方的对话,在对话中学习并建构和复兴我们中国音乐教育的实践哲学传统。

<div style="text-align: right;">管建华</div>

序二 生态社会音乐教育实践哲学的文明归复
——礼乐文明实践哲学与希腊文明实践哲学的返本开新

教育与音乐教育是传承文明与培养人格以及文化身份认同的教育,以此为己任的教育实践者即教育家。如著名作曲家周文中先生所讲:"我认为,中国音乐的前途并不在于作曲家们,而是在教育家们的肩膀上。"[①]教育和音乐教育涉及文化、文明、社会、教育、语言、文学、哲学、伦理、宗教、历史、身份等方方面面,它绝不只是将音乐作为"听觉艺术"或创作优秀音乐"作品"(产品),也并非简单地指从事音乐教育专业的人员就是教育家。

当今世界最有影响力的就是工业文明或工业社会的音乐教育体系,它所形成的规模和影响力如日本山崎正和教授所言:"……(在20世纪里)听觉的想象力即音乐的感受形式也迅速在全球规模上统一起来。作为音高组织核心的音阶以及记录这些音阶的记谱法……经过中世纪数百年的摸索,伴随着17世纪以来的键盘乐器的发展而培养起来的音乐在世界范围普及开来。"[②]"(西方)听觉的形式并非是规定的日常所有声音的听觉方法,而是将所谓'杂音'置于被规范的声音之外。换言之,人类并非拥有一种能够把握现实本身的、处于中心的听觉想象能力。但取代上述情况的是,20世纪在西方产生的近代音乐几乎变成了全人类的嗜好,由于这种音乐的过度流行,出现了将现实的杂音压抑下去,而西方音乐在日常生活中到处泛滥的事态……五线谱可以印刷并能廉价销售也起到了很大的推动作用。加上整个20世纪收音机、唱片和CD等声音传播载体的发明,使得机械工业推动了西方音乐的普及……全世界大众平时耳朵里听到的乐声一半由西方音乐所占据,这样说大概并不

① 周文中,《汇通:周文中音乐文集》,上海:上海音乐学院出版社,2013:197。
② [日]山崎正和著,方明生、方祖鸿译,《世界文明史——舞蹈与神话》,上海:上海译文出版社,2014:8-9。

夸张。"①这段话中所提到的被置于规范之外的"杂音"也包括中国音乐中不符合规范声音的"噪音",如张振涛教授的《噪音：力度与深度》②一文为中国数千年吹管乐和吹打乐以及戏曲锣鼓中的"噪音"进行文化"深度与力度"表现力的正名。山崎正和在上段话中也揭示出工业化音乐教育体系在全球大中小学传播后所形成的音乐的"声音"听觉接受形式,以及感受形式(如审美形式)的统一化,同时,我们还需指出,在西方音乐学体系的认知框架中,音乐的"声音"与音乐的"概念"(认知方式)、"行为"、文明模式和文化价值以及人格培养模式也被统一化了。因此,要探究生态社会音乐教育实践哲学为什么会兴起,首先要从工业社会音乐教育体系建构的哲学基础谈起。

一、工业社会音乐教育体系建构的哲学基础及反思

在工业革命以前,音乐生产是以地方音乐活动和个体活动的自给自足的自然经济和自然生态方式进行的。随着资本主义生产方式的发展,以大量的物质产品生产满足社会需求是工业化的重要目标,工业文明科学与技术之间所产生的标准化生产技术,音乐"作品"的生产所形成的"产品",同样也是为了创造和满足社会体制生产的需要,"作品"和产品同样进入了世界市场的流通。

特别相似的是,音乐"作品"的演出与运作的体制,正如产品的销售一样,需要广告即音乐评论并行和包装,审美哲学就是音乐作品的"包装"。这种以产品流通的音乐"作品",是以数字化方式对绝对音高音响物理振动的设定、理解和计算,复调多声与主调和声作为推进书面写作技术控制的概念工具发挥着重要效能,并形成了一种独立的实践变换,即音乐创作是由专业作曲家个体独立进行的书面作品的"作曲"实践,与日常生活已经没有直接关联。审美哲学一样,也是对封闭的音乐作品结构技术的解释和演绎。在这种技术控制下,演唱与演奏在管弦乐体制中按其专业形成声部操作程序的分工化和时间的标准化控制,与工业化生产体制中的泰罗制如出一辙,每位演唱演奏者以一种与他的自主人格相分离状态,被整合到一种高度科学化和技术化音响的表现系统中,显示出理性和形式美的力量。西方专业音乐创作由传统的大小调和声体系的共性写作,到现代主义的个性写作,再到后现代的数理控制

① [日]山崎正和著,方明生、方祖鸿译,《世界文明史——舞蹈与神话》,上海：上海译文出版社,2014:8-9。
② 张振涛,《噪音：力度与深度》,曹本冶,《大音》(第五卷),北京：文化艺术出版社,2013。

（音级集合等）的形式美学与非控制（偶然、噪音、简约、开放形式等音乐）的解构封闭性音乐结构形式美学的两极分化，而逐渐走向非公众化的文化身份认同。

工业社会的活动是以大批量物质生产促进市场流通为目的的经济活动，音乐也成为这种经济活动的组成部分。作为时间与空间坐标精确化的音乐总谱，它本质上就是工业文明时间标准化的象征。正如列文所言："工业社会中最为关键的机械就是时钟，而不是蒸汽机。决定能量、确定标准、实行自动化，研制更为精确的计时方法，每种都与钟表有密切关系，都表明钟表是现代技术最了不起的机械产品。"①

音乐作品时间的标准化使所有演唱演奏者在交响乐音乐实践行为中得到通约，音乐时间的空间化，五线谱几何坐标的形成，音高对象化、客观化以及数字关系的精确化，使作曲家"主体理性"音乐作品创作也有了定量评估的"科学"基础，也形成了主观对客观的审美判断。而东方口传传统音乐由于缺乏固定的记谱和数字化逻辑基础，"单个音声"的主体化而非客观化，使其主体发声风格具有"微势飘渺"（如中国书法笔画）的特征，变化万千，由于没有形成"主体理性"（数理的、几何化的、逻辑的）客观的音乐分析，便很难纳入到这种"科学"体制内进行评估或作为高雅音乐进行审美判断。

如果从当代科学及哲学的角度来评价工业社会音乐理论的基础，五线谱记谱的形而上学的音高结构组织是建立在牛顿力学绝对时空观以及"宏观低速运动"的原理上的，因此，五线谱上的每一个音高都是和实际演唱演奏出的音高相对应的，是主体对静止的"客体音高"的观察和再现。反之，东方音乐（中国、印度、阿拉伯国家）的"单个音声"是演唱演奏者主体控制的，该主体是非理性的主体，是生命直觉的主体，它是一种类似量子力学的"微观高速运动"，是无法精确记谱的，所以东方也没有发展出定量记谱法。

再则，18世纪西方音乐音响及和声的数字化开始的音响物理学实验的研究和建构，使音高成为客观的"音高物体"来操作。而东方音乐从来没有进入音响物理的实验和论述，"单个音声"更多是作为生物学及生命的控制，如古代《乐记》："凡音之起，由人心生也。"万物兴起，都是有机生命"气"的运动，"气"是自然构成，是中国哲学的自然观，如《乐记》："地气上齐，天气下降，阴阳相摩，天地相荡，鼓之以雷霆，奋之以风雨，动之以四时，暖之以日月，而百化兴焉。"阴阳之道也体现在音乐之中，如《左传》中讲："清浊、大小、短长、疾徐、哀乐、刚柔、迟速、高下、出入、周疏，以相济也。"阴阳之气，是汉语声调发

① ［美］罗伯特·列文，《时间地图》，合肥：安徽文艺出版社，2000:89-90。

声之道,音乐的"声气"是生命生物学以及自然天地之有机状态,它不属于"音高物体"的机械物理学和主客相分之认识框架。"气"是有机生命的构成,如古代中国哲学家王夫之所言:"天人之蕴,一气而已。从乎气之善而谓之理,气外更无虚托孤立之理也。"(《读四书大全说》卷十《孟子·告子上》)而这与西方大相径庭,西方的音高概念是建立在其自然观的"原子"式的单个物体构造和组合基础上的,是无机状态的。

现代工业文明的音乐教育体系是建立在主体理性哲学基础之上的文明成果,"音乐"或"艺术"就是以主体理性主客观方法论进行建构的,这导致了西方音乐及艺术的历史发展就是以"技法"(技术方法论)为标志的历史演变。主体理性将音乐的音高或声音对象化、客观化和精确化,作曲家的创作方法就是自然科学的方法,是将"声音"规范为客观音高材料(将所谓"杂音"置于被规范的声音之外)以逻辑的方式建构起来的音乐体系。作曲方法从传统曲式(ABA)形式逻辑的构成方法,再到现代主义勋伯格的音乐数理逻辑的构成方法,依据客观音高数列化及音级集合,是一种人工语言,直接丧失了生命直觉与生态世界音乐的品性。这也是西方音高结构客观化、精确化以及数字化与日常语言、生命直觉和生态文化脱离的后果。任何作曲技法如果失去音乐风格的表达,便失去了生命与生态的意义。

工业文明音乐体制极大地促进了全球化音乐"产品"(作品)的流通,丰富了人类音乐听觉的精神世界,同时,也承载了西方音乐构成的方法论和音乐标准化制作的概念。西方音乐学院作为"音乐创作"的标准化生产方式,在后现代遭到凯奇的非控制音乐的强烈反抗,这种方式对本不属于"机械力学"客观音乐体系的中国几千年文明的音乐也产生了负面影响,对其负面影响反思有五:

1. 演创合一的音乐风格的遮蔽,在学院传承中的终止和媒体中的屏蔽,口传心授被抛弃,演唱演奏者个人人格自主表达的失去。

2. 地区性音乐文化风格生态体系的消解,在音乐现代性书写体制下,口传心授的流派风格所包含的风俗、移风(易俗)、风言、风语、风土、风声、风气、风情、风度、风味的生命生态的表达,在工业化现代社会计算体制下的作曲技法评价体系中显得毫无生气和语气,甚至是"简单"乃至"落后"。"气"是中国哲学的自然构成,而"原子"(即元素)是西方哲学的构成,"气"是有机生命的组成,"原子"是无生命物体的构成。当传统音乐仅仅被当作专业音乐创作的"元素"来摄取,所有中国传统音乐的课程采用书写的视唱练耳方式来传承,地方音乐风格流派的"生命之气"脉络便在院校教学中戛然而止。

3. 地方语言作为音乐风格和音乐身份认知的重要组成部分,在西式教学

体系中被当作非音乐的学习"要素"排斥,音乐创作中最为推崇的是新的音高数理逻辑的技术方法,这也是因为西方将"音乐"作为一种认识方法来考虑,是直接模仿理念的技术,和声与复调音响的科学与数学的方法,是基于"音级集合""音群"和几何对位的方法,最后,音乐完全走向"人工语言"。西方音乐的单个音高客体的理性控制遏制了东方的主体生命直觉的控制。

4. 音乐"作品"作为标准的流通形式,"五线谱可以印刷并能廉价销售也起到了很大的推动作用"(山崎正和)。加上西方工业化技术的音乐市场流通形式是西方制定的,在适应这种流通形式的过程中,中国音乐"曲牌"的过程和语境被当作"曲式作品"的结果来看待,中国的传统音乐"结构"被纳入到西方音乐艺术"作品"的表达和分析系统。

5. 也是最重要的一点,作曲家个体自由的创作,其道德基础归属于个人主观的良知判断。而中国曲牌体的音乐具有集体认知交往的伦理基础。现代性道德的个人主义代替了传统社会的宗教和道德的共同主义,加上工业化社会审美代替宗教、世俗化的音乐创作实践、表演实践和教学实践,是以专业化技术更新(工具理性)或功利性目的(如获得奖项为目的),高等音乐院校则不是以伦理学为目的的音乐实践。在当代新的哲学发展引导下,为了纠正这些目的所产生的方向性误导,那么,音乐教育实践哲学的出现便是应时而生的了。

二、当代西方音乐教育实践哲学的文明归复

当代西方音乐教育哲学主流由"审美哲学"转向实践哲学,实际上是西方哲学解释学实践转向的大势所趋。

音乐教育实践哲学的提出至少晚于解释学实践哲学20年。伽达默尔在《作为实践哲学的解释学》(1976)一文中就提出了"哲学解释学不同于一切方法论意义上的解释学,就在于它本质上是实践的"。[1]

伽达默尔的实践哲学,首先源起于希腊哲学家亚里士多德的实践哲学传统。他说:"亚里士多德的理性的美德(phronesis)本身就是解释学的基本美德,它是形成我自己思想的一个范型。"[2]正如亚里士多德所讲:"一切技术、一切研究以及一切实践和选择都以某种善为目标……万物都是向善的。"[3]

[1] 张汝伦,《释义学的实践哲学》,《德国哲学十讲》,上海:复旦大学出版社,2004:298,301。
[2] 张汝伦,《释义学的实践哲学》,《德国哲学十讲》,上海:复旦大学出版社,2004:298,301。
[3] [古希腊]亚里士多德著,苗力田编译,《亚里士多德选集——伦理学卷》,北京:中国人民大学出版社,1999:3。

音乐教育实践哲学的代表人物里吉尔斯基的《作为专业和实践的音乐教学的伦理规范》,①鲍曼的《音乐与伦理的遭遇》,②都是以亚里士多德的实践哲学作为思想范型的。

前面我们提到,西方音乐创作就是以认识论为基础的技术方法论,这种方法论是以主客二元论为基础的,而西方美学理论的哲学基础和认知方式也是主体对客体判断的审美,这种审美理论移入到音乐教育中便成为工业化音乐教育的核心。认识论哲学审美产生了内部感觉世界和外部对象世界之间的二元论,正如音乐美学中的自律论和他律论的二元对立,随后,又想弥合这两个被设想为各自独立的世界是如何联系的。

美国哲学家杜威认为,传统审美的观点使经验神秘化了。他的诊断方案是明确的,"传统的(关于经验的)论述不是经验性的,而是从经验必须是什么这一无法命名的前提所做出的推论"。③ 正如以"美"是什么这一无法命名的前提所做出的"审美音乐教育"的推论。为了构建一种新的经验,杜威写作了《艺术即经验》(1934)一书,该书开门见山就指出:"从事写作艺术哲学的人,被赋予了一个重要任务。这个任务是,恢复作为艺术品的经验的精致与强烈的形式,与普遍承认的构成经验的日常事件、活动以及苦难之间的连续性。"④

杜威写作《艺术即经验》的根本目的就是为了改变艺术与非艺术之间的划分以及审美经验与生活经验的割裂,他要恢复这两者之间的连续性。他提出:"为了理解艺术产品的意义,我们不得不暂时忘记它们,将它们放在一边,而求助于我们一般不看成是从属于审美的普通的力量与经验的条件。我们必须绕道而行,以达到一种艺术理论。"⑤针对传统美学审美无利害观点的影响,只有那些不是为着实用目的而制造出来的制成品才是艺术(音乐)。杜威指出:"黑人雕塑家所做的偶像对于他们的部落群体来说具有最高的实用价值,甚至比他们的长矛和衣服更加有用。但是,它们现在是美的艺术,在20世纪有着对已经变得陈腐的艺术进行革新的作用。它们是美的艺术的原因,正是在于这些匿名的艺术家在生产过程中完美的生活与体验。"⑥这段话中,杜

① [美]里吉尔斯基,《作为专业和实践的音乐教学的伦理规范》,《作为实践的音乐与音乐教育》,苏州:苏州大学出版社,2015。
② [加拿大]鲍曼,《音乐与伦理的遭遇》,《变化世界中的音乐教育》,苏州:苏州大学出版社,2014。
③ [美]罗伯特·B.塔利斯著,彭国华译,《杜威》,北京:中华书局,2002:50。
④ [美]约翰·杜威著,高建平译,《艺术即经验》,北京:商务印书馆,2007:3,4,6。
⑤ [美]约翰·杜威著,高建平译,《艺术即经验》,北京:商务印书馆,2007:3,4,6。
⑥ [美]约翰·杜威著,高建平译,《艺术即经验》,北京:商务印书馆,2007:3,4,6。

威明确地表明,审美经验与生活体验是无法分离的。杜威还从根本上超越了西方音乐艺术以音乐作品为本体论的艺术哲学思想,他说:"器乐与歌唱是仪式与庆典不可分割的组成部分,集体生活的意义得到了完满体现。戏剧是集体生活的传说与历史的生动再现。甚至在雅典时期,这些艺术仍不能从这种直接经验的背景中被割裂开,它保持着它们的重要特征。不仅是戏剧,雅典的体育活动也起着赞颂和强化民族与群体传统,教育人民,纪念光荣业绩并加强公民的自豪感的作用。"①杜威的这段话提到希腊文明的文化意义,这同样适用于对中国礼乐文明意义的理解。

法国哲学家、人类学家、社会学家及教育家布尔迪厄的著作《区隔:趣味批判的社会批判》(1979 年,该书为十大社会学名著)是对哲学家康德的"纯粹美学"的概念的批判。因为,纯粹美学否定艺术和文化与社会之间存在联系,而且不具有任何道德目的。布尔迪厄认为康德的"审美区分或区隔"强调的是社会等级和阶级分层的观念,如劳动人民或无产阶级的音乐文化是"低等的、粗俗的、野性的、逐利的、卑屈的(如民歌、说唱、流行音乐等)趣味爱好,构成了文化当中的世俗领域。对他们的否定暗含着承认下属类型的人们高人一等,这部分人满足于崇高的、高雅的(音乐)、无私的(价值中立的)、高贵的鉴赏项目,而世俗者永远不可能介入其中。"②

源自康德纯粹审美观念的文化价值判断在维持和再生产不平等的社会等级中发挥着重要作用。布尔迪厄提倡一种反思性社会学的实践,他对社会学研究始终孜孜以求,力图超越某些导致社会科学长期分裂的根深蒂固的二元对立。"这些二元对立包括看起来无法解决的主观主义与客观主义知识模式之间的对立,符号性分析与物质性分析的分离,以及理论与经验研究的长期脱节。"③布尔迪厄这段话也是揭示西方音乐学、作曲技术分析、音乐美学中理论与经验研究即主体理性与世界经验的主客二元划分的最好说明,也是对杜威《艺术即经验》改造二元对立哲学的一种历史呼应。

伽达默尔是实践解释学的重要人物。他的划时代的哲学著作《真理与方法》(1960 年)开门见山就是对康德"审美区分"的批判,与杜威殊途同归。他认为,美学必须并入解释学,因为,审美理解无法脱离于对生活世界整体的理解,"理解是存在的基本形式"。伽达默尔是少有的有着西方"古典学"研究资历的学者。他的实践解释学发源于西方"古典学"中亚里士多德的实践哲学。

① [美]约翰·杜威著,高建平译,《艺术即经验》,北京:商务印书馆,2007:3,4,6。
② [英]西蒙·冈恩著,韩炯译,《历史学与文化理论》,北京:北京大学出版社,2012:80-81。
③ [法]皮埃尔·布尔迪厄,[美]华康德著,李猛、李康译,《实践与反思:反思社会学导引》,北京:中央编译出版社,2004:2-3。

在20世纪30年代海德格尔的研讨班上他就研习过亚里士多德的《尼各马科伦理学》。

 古希腊"实践"一词是包含生命智慧和政治伦理的实践行为方式。亚里士多德关于人是"政治的动物"的说法就蕴含了实践是与公共事务相关的行为,因此,伦理学和政治学构成了实践哲学的主要内容。亚里士多德的实践哲学是带有人类正确生活的方式和目的引导的实践,是从人的伦理生活的"善"和"幸福"本身出发的。随着近代西方科学技术的发展,实践逐渐被"技术实践"或"生产"所取代。这种概念的变化是由于近现代工业化社会生产结构性变化在思想观念上的体现,因为,工业化物质生产技术的发展成为社会发展的核心与主导力量。由此,专业音乐教育的技术实践也成为脱离伦理指导的实践。"为经济而经济""为艺术而艺术"确实是大大地促进和满足了社会经济和艺术产品生产的需求,包括音乐"作品"的生产。但工业化社会脱离人类"善"的伦理目的的经济生产和艺术生产的极度发展,带来了许多负面效应,如生态的破坏,人际关系的异化,并威胁到人类的生存,艺术脱离精神信仰与日常生活,造成虚无主义。

 当今,在经济领域也出现了经济活动的伦理学探讨,如捷克斯洛伐克前总统经济顾问赛德拉切克的著作《善恶经济学》提出:"经济学最终是关于善恶的!"他说:"在经济学成为一门独立的学科之前,它只是哲学的一个分支,准确地说,它属于伦理学,与今天的经济学概念相差甚远。今天的经济学是一门与数学密不可分的科学,不屑与所谓的'软科学'为伍,俨然一副实证主义者的傲慢神情。但是,我们的经济学'教育'有着上千年的历史,它是建立在更深刻、更广泛,而且常常是更牢固的基础之上。这一点值得我们深究。"[①]由此看来,当今伦理学的讨论不仅仅是音乐教育的问题,而且是涉及整个社会生活以及回归历史原点的问题。

 如果今天的音乐和经济是一门与数学密不可分的科学,那么,它就脱离了生活世界,也就等于脱离了社会,脱离了"善"和"幸福"的目标。正如杜威《艺术即经验》中对艺术所阐释的那样,审美经验与生活经验是无法分离的。审美经验是我们存在经验的一部分。脱离"善"和"幸福"的目标的社会发展,也就是脱离生活世界的发展,必定要走向文化的危机。因此,我们不难理解为什么音乐教育实践哲学要求音乐重新回到具有实践智慧和由"善"的伦理所指引的音乐教育实践。也可以说,实践智慧和由"善"的伦理所指引的实践也是人类当代生态文明社会文化发展的必然导向。

① [捷克]赛德拉切克著,曾双全译,《善恶经济学》,长沙:湖南文艺出版社,2012:9。

北美音乐教育实践哲学的重要人物之一里吉尔斯基教授在他的《作为专业和实践的音乐教学的伦理规范》一文中也提出了音乐教育实践哲学返本开新的基点,他说:"'实践'是自古希腊以来被理解和认可的一个词,特别是在亚里士多德的著作中。简单地说,亚里士多德定义了三种知识和行动的类型。理论是今天我们说的'纯理论的'或世界上的理论知识(即秩序,神学家)对于自身利益的学习和计划。对亚里士多德而言,这些知识所追求的最高目标是好的生活,含有真理的沉思可以实现至善和所有人都渴望的幸福。"①

鲍曼教授在《音乐与伦理的遭遇》一文中也提出了对亚里士多德伦理学的返本开新问题。他讲:"我很愿意重温亚里士多德的伦理学概念,看看音乐和音乐教育的伦理学呼唤是否可以重新被建构并传承下去,以及如何实现这一点。在亚里士多德看来,压抑利益与欲望对道德建设无所作为,从这个意义上来讲,自私自利和伦理行为并不是相互敌对的。对亚里士多德而言,伦理学其实就是关注人类基本潜力的实现,这种行为从伦理学角度来说有益于个人和社会。在亚里士多德看来,这种'好处'不是抽象的、普遍的、无条件的。"鲍曼从总体教育的角度论证了道德伦理作为音乐教育的基础,他说:"任何教育事业可以说都承担着培养人们道德伦理意识的义务,所以这种说法并没有表明音乐教育有什么不同之处。而这样的说法恰恰说明了一些问题,从某种意义上说,这表明我们已将音乐本身看作是道德伦理。不错,我们现在得将注意力转移到这点上来。我想让大家都来考虑这样一个可能性,某种特别的音乐经验尤其(或唯一)能够培养人们道德伦理方面的品性和潜能,如果这个说法说得通,那么音乐经验就变成了一种教育方式,是一种通过完全超越美学意识和审美情感培养的方式上进行的教育。"他在该文最后结语中讲到:"承认并保持音乐和音乐教育的有关伦理方面的品质可以使音乐教育者和学生重新回到'坚实的土地'上,也许我们会在那儿遇到很多困难、问题,潜在的危害和危险是个人的性格在那儿形成,同时人们对美好事物的追求也具有了个人的意义。承认并保持音乐的伦理性有助于从根本上消除那些与生命、生存、斗争和繁荣疏远的、毫无关联的事物。最后,承认并保持音乐的伦理性将会在我们所认为的音乐课程、音乐教育、音乐学习、音乐评价和音乐研究方面受到挑战,而我认为这将会在音乐教育这个职业特性中的方方面面得以体现。"②

① [美]里吉尔斯基,《作为专业和实践的音乐教学的伦理规范》,《作为实践的音乐与音乐教育》,苏州:苏州大学出版社,2015。
② [加拿大]鲍曼,《音乐,伦理的遭遇》,《变化世界中的音乐教育》,苏州:苏州大学出版社,2014。

总的来讲,西方音乐教育实践哲学的转向,与西方哲学出现实践哲学认识世界方式的转向是一致的。特别是伽达默尔的哲学解释学解决了审美认识论哲学主客体方法在人文学科中存在的问题,在海德格尔《存在与时间》中主客统一的基础上,他将狄尔泰的方法论解释学发展成为本体论解释学即哲学解释学。

审美的认识论哲学也称为"意识哲学",即以"自我主体意识"去看待审美对象客体,对象只是一种客体,如音乐"作品","客体"只是被主体所认识,"客体"如桌子、板凳一样的物体是不能言说的。如果我们将印度、阿拉伯、非洲的音乐记录下来当作一种"客体"对象的音乐"作品"来分析,我们也就把对象作为一种"物体"来研究,同时也省略或无视了对象存在的"意识"。

哲学解释学是将研究对象看作主体来理解,理解总是相互理解,是主体"意识"与主体"意识"之间的理解,只有进入对象主体的思想"意识"框架,正如音乐都是人的音乐,都是带有主体意识的,也就是说,只有我们理解印度、阿拉伯、非洲人如何思考音乐(他们的思想意识)、如何制造音乐的意义、在生活中如何使用音乐时,我们才可能理解对方。审美哲学是以"自我预设"或"先入为主"的意识来判断对方的,并将对方作为客体或"物化"的形式(音乐作品)来"审美",这是自然科学的观察方法,而非人文科学的理解。自然科学是"说明"自然,人文科学是"理解"人格与精神。人文科学的研究首先需要放弃"自我预设",尊重对方,理解对方,进入对方的生活世界和精神世界,再将自我与他人的视阈融合,形成不同的理解。视阈融合可以将自己的主体意识的审美标准呈现出来,但并不意味着用某种主体意识强加于另一种主体意识或进行实践性的改造,其中也包含着类似中国儒家哲学"己所不欲,勿施于人"的伦理学基础。哲学家哈贝马斯与阿佩尔建立的"交往理性"基础上的商谈伦理学就是要求主体之间意识的"交往",这也是哈贝马斯批判解释学为克服现代性主观对客观的认识论交往问题所提出的理论。这样一来,主体的"意识"不再是笛卡尔的"我思"或康德先验自我意识意义上的独立性主体"审美判断"理性,而是"主体意识"基于交往理性语用学的"主体间性"的伦理学。

用西方音乐学的方法去研究非西方音乐对象,然后再将研究的结果强加于对象,将西方作为主体,非西方作为客体,这也是赛义德《东方学》所揭示的后殖民主义的思维方式,其结果是误导或改变我们自己传统音乐的传承与教育方式。如果我们尊重自己文明的音乐,首先应该确立自身主体的"意识"和文明身份,当我们进入西方的主体音乐意识的思想框架时,不被他者所谓"科学的"(音乐学或美学)意识或意义所左右,并以此来规定主体对"客体"来讨论如中国民歌、说唱、戏曲、器乐的演唱演奏者们是如何"审美"的,我们必须

进行对话,对话必须有差异点,我们需要讨论的是:礼乐文明核心的"仁"与希腊文明核心的"智"有何不同,以此形成互识互补,差异并存,共同发展。

三、礼乐文明实践哲学与希腊文明实践哲学的差异性

回顾过去才能展望未来,历史是永恒的。正如原美联储主席格林斯潘所说:人性自古未变,它将我们的未来锁定在过去。

首先,中国文明和欧洲文明有着不同的哲学体系。古希腊哲学注重"智"或"爱智",中国古代哲学注重"仁"或"爱人"。爱智则注重客观的知识系统,这似乎也为后来欧洲音乐的构成与书写方式奠定了思想基础;而爱人则注重"仁学"与"心学"的发达,也为后来中国音乐的口传心授、演创合一奠定了哲学方法论及思想基础。

从相同之处来讲,孔子和亚里士多德的伦理学都关注人之为人的实现和发展,其对德性的关注是相一致的,但在人的自我实现的过程中却存在着较大差异。

美国古代哲学教授于纪元的《德性之镜:孔子与亚里士多德的伦理学》对此作了深入的研究。他认为:"我注意到这两种伦理学之间有两个重要的结构性差异。首先,在亚里士多德那里,实践智慧和理论智慧是有所区分的,在《尼各马可伦理学》一书的中间部分,思辨的理论给实践德性理论加大了张力。相反,在孔子伦理学中没有实践德性与伦理德性之间的划分。"①亚里士多德的形式逻辑将实践活动区分为实践智慧与技术理论制作,为后世实践哲学的二元分裂埋下了伏笔。

由于亚里士多德实践智慧考虑的是"善",而理论智慧即思辨理论与此无关,也就是与实践智慧相区分。因此,在人的自我实现过程中,亚里士多德的"自我完成不是一个统一的过程;人类功能各个部分的不同,使成长过程也不同,甚至不可并立。相反,在孔子的伦理学里,愈益完全展开的是同一个本性。"②工业社会生产功能的高度分化,导致实践智慧与理论智慧的二分,而理论智慧作为思辨的智慧也促进了技术的实践。

亚里士多德的理论智慧注重人的外在的行为道德规范,而孔子伦理学注重"修身",讲究内在道德的养成,即"做人",这在社会效用中各有所长。但后

① [美]余纪元著,林航译,《德性之镜:孔子与亚里士多德的伦理学》,北京:中国人民大学出版社,2009:274-275,329。
② [美]余纪元著,林航译,《德性之镜:孔子与亚里士多德的伦理学》,北京:中国人民大学出版社,2009:274-275,329。

来西方在注重形式化的道德研究中,忽略了"做人"或"修身"。如有学者指出其弱点:"在伦理学的研究中,只考虑抽象的选择。社会中活生生的人,变成了一个只能做抽象的理性思维的大脑。另外,西方伦理学在思考道德选择时……不考虑做选择的人的人格作用……这种偏见造成了当代西方伦理哲学的一个很大盲点。所以,西方伦理学有必要向亚洲哲学学习。"①

新儒家学者张君劢言:"在西方伦理学上谈道德,多谈道德规则,道德行为,道德之社会价值及宗教价值,但很少有人特别着重道德之彻底变化于我们自然生命存在之气质,以使此自然的身体之态度气象,都表现我们之德性,同时使德性能润泽此身体之价值。而中国之儒家传统思想中,则自来即重视此点。"②

中国儒家学说是一种基于人文品格的伦理学,基于"知行合一"的哲学,儒家学说没有进行实践智慧与理论智慧的二分。"做人与礼""做人与乐"是不可分割的。正如《乐记》中的箴言:"人而不仁,如礼何?人而不仁,如乐何?"

由于工业社会技术生产的发展,理论智慧起到了重要的促进作用,但是,亚里士多德的实践智慧便被忽略了。由此,麦金泰尔认为,现代西方社会的道德实践和道德理论都处于深刻的危机之中。

麦金泰尔是当代西方最重要的伦理学家、哲学家之一,也是文化多元论和新的历史主义的代表人物,他的社群理论和罗尔斯的自由主义传统理论构成了当代西方伦理学哲学的重要论题。麦金泰尔的社群主义更接近中国及亚洲集体主义认知的伦理学。他的重要论著《追寻美德》(1981)、《谁之正义,何种合理性?》(1988)以及《三种对立的道德探究观》(1990)等,在对西方现代性的根源的揭示与批判中,促进了亚里士多德的美德伦理学在当代的复兴。麦金泰尔将西方的美德发展分为三个阶段:1. 从古希腊到中世纪,即"诸美德"时期,以亚里士多德为核心,亚里士多德将诸美德(如代表着个性、特殊性)和人生统一性(代表宇宙性和普遍性)结合起来,形成整体性,而非碎片化;2. 从诸美德进入单一美德的时代,内在价值的善被表征为外在的对法则的服从,由于失去了内在目的的善,道德逐渐被外在化、边缘化;3. 美德的无序和混乱的状态,美德已无法对现代社会的任何纷争或竞争有约束力,如自然环境的破坏,经济与军事的恶性竞争,战争带来的恶果,使道德哲学和道

① [美]乔尔·考普曼,《向亚洲哲学学习》(李晨阳代序),北京:中国人民大学出版社,2009:2.
② [美]余纪元著,林航译,《德性之镜:孔子与亚里士多德的伦理学》,北京:中国人民大学出版社,2009:274-275,329.

德实践都处于被遗弃的状态。①

作为音乐实践范式,中西伦理学的差异也同样影响到音乐行为自我实现的过程。中国及东方演创合一的实践行为本身更多的是实现集体精神的行为,而且礼乐、俗乐系统所主导的音乐特别着重道德之彻底变化我们自然生命存在之气质,如礼乐的核心"仁",贯穿礼乐与俗乐的实践,如古琴的实践活动,首先是"琴德"与"正心",内在的为人;民歌、说唱、戏曲、器乐等地方风格流派都是自然人文环境生命存在之气质,如汉族民歌的"歌以山川为境",侗族的"饭养身,歌养心",正是儒家讲究"仁义"的"天人之际"哲学伦理学的体现。但是,工业化社会的音乐教育体系以及重视理论智慧的西方音乐学和音乐审美哲学研究也完全覆盖到中国的音乐教育实践的领域。

由于工业化社会功能的划分,即社会生产的专业化发展,作曲与演奏、演唱相分的生产实践行为,作曲家"主体理性"的抽象思维的选择,与社会大众生命体验和音乐生活的"美德"相脱离,也构成了发展的危机。正如音乐教育实践哲学所揭示的那样,学校音乐教育体系与人的品格及精神信仰,与毕业生以后的社会现实生活毫无联系。音乐的审美学说是对人的认识能力的培养,是"做事",而非儒家强调自身修养和"做人"。"以审美为核心的音乐教育"的现代实践观是一种接受对人之认识的实践观,按福柯的看法,"人的任何行动都应该服从对人的认识结论。这个'应该'本来是一种建议,但是,由于现代社会中权力参与到对人的行动的规范中来,这种建议变成一种强制性的压力。他采取一系列的战略,使个体的行为符合认识结论,对不符合认识结论的行为进行改造甚至排斥。"②从伦理学的角度来看这种实践观,实际上是西方现代伦理学的一种危机。

在2010年8月北京召开的第29届国际音乐教育学会的会议上,有一件事情也充分反映出西方现代伦理学的问题。要知道,在一个人口13亿的国家召开一次国际性的交流大会,在会议的所有报告中只使用英语,没有汉语的使用,也没有英文翻译成汉语,也就没有实行英语与汉语两种语言的并列与通融,表面上符合国际惯例,实质上是体现了"英语的话语权",是对东道主中国音乐文明话语权的不尊重,是一种康德形式伦理学的立场,"康德伦理学基于一种对法则概念的独特的形式主义的实体化"。③ 这是违背"对话伦理学"的基本原则的。正如哈贝马斯与阿佩尔的对话伦理学针对康德伦理学提出

① [英]A.麦金泰尔著,宋继杰译,《追寻美德》,南京:译林出版社,2008:3。
② 刘永谋,《福柯的主体解构之旅》,南京:江苏人民出版社,2009:49。
③ [德]阿尔布雷希特·韦尔默著,罗亚玲、应奇译,《伦理学与对话》,上海:上海译文出版社,2013:5。

的几点批评。首先是康德的道德原则形式上的"独白性"(即只存在一个英语的陈述主体),没有体现主体间有效的道德判断的可能性,这也是康德审美主体判断的重大缺陷,排除了英语与汉语世界之间音乐对话的可能性,因为英语的"Music"并不等于中国汉语的"音乐",曲式不等于曲牌,西方的乐理不等于中国的乐理。如果我们在英语一种语言概念框架中讨论音乐教育,岂不是一种话语的陈述与讨论吗?所谓的国际交流如果是在一种默认的西方英语现代同质性音乐话语基础上,而不是基于各自文化音乐话语的差异性或两个主体以上话语特性的对话上,那么,它采取的道德原则形式上是一种"独白"或"主体意识"的哲学伦理学。

如果以康德伦理学的审美判断的独特形式主义的实体化为基础来进行中西音乐教育的交流,实际上就是一种偏重理论智慧而忽略实践智慧的交流,没有考虑"他人",是一种"个体自我"的伦理学,而非儒家"关系自我"的伦理学,因为,"仁"是有"二人"的含义。这与儒家伦理学是相违背的,儒家的"夫仁者,己欲立而立人,己欲达而达人",在音乐的语言交流上应该体现一种"推己及人"乃至"推心置腹"的实践智慧。

从道德的"做事"和"做人"的关系来讲,西方是将此二者分离的。例如,海德格尔对纳粹的支持,就是一种道德选择,而不是分清"好人"与"坏人";而梅兰芳则坚决不为侵华日军演出,阿炳的说唱则对恶霸疾恶如仇,则首先也是坚持以"善"弃恶的伦理学表现。如果我们再扩大到人人皆知的当今西方伦理缺陷的表现,如21世纪初,美国对伊拉克的战争以及对日本军国主义的扶持与联盟,等等,它们是一种利益选择的伦理学,而非真正是正义或"做人"的伦理学。

从文明与文化的历史来看,在礼乐文明和希腊文明的哲学之间比较,并不等于说中国哲学伦理学没有缺陷。中国自身缺乏纯粹理论的探究,这种情况也出现在中国音乐教育实践中,我们极其缺乏中国音乐教育实践的哲学和伦理学研究。在社会功能的划分中,也没有建构以形而上学和认识论为内核的中国音乐与音乐教育的综合理论体系,也无法面临社会发展的挑战。同时,西方在哲学伦理学的外在形式化和抽象理性思维的学术研究方面,如批判性、反思性、民主以及法制的建设,在面临全球化文化挑战中,也为我们提供对自我认知伦理学的一种"他者"文明认知的思考。

四、生态社会伦理学基础的音乐教育建构

生态社会需要一种生态伦理思想的建构,在当今生态恶化、社会危机、道德危机、教育危机所呈现的与当代人类生存及社会理想所违背的社会现实

中,思想的建构或许能为我们走出困境提供一些方向性的指导。

1993年8月29日至1993年9月4日,全世界6500名不同宗教的人士,相聚于芝加哥,探讨全球性的伦理与宗教的关系,并发表了一份《走向全球伦理宣言》。1995年,德国汉学家孔汉思教授发起创立了"世界伦理基金会",并通过一系列教育宣传项目向全世界推广世界伦理的理念。

中国文化被孔汉思称为"最为古老的高级文化",他认为:中国伦理是世界伦理的基石,尤其是2500多年前孔子创立的儒家伦理中所提出的"仁"和"恕"。其中,"恕"更是成了世界伦理的黄金法则,"己所不欲,勿施于人"。

"全球道德"就是一种全球伦理,也是生态社会音乐教育建构的伦理学基础,要求对世界各种文化音乐的尊重和平等看待,这就是维护"生物多样性"和"文化多样性"的基本伦理。正如国际音乐教育学会主席麦克菲尔森教授所讲,世界各种音乐教育体系都是平等的,"西方音乐模式,无论是现在,还是将来,都不应该是音乐课程的基础。"[1]这段话所表明的是,在整个世界生态文化中,西方音乐是世界多元文化音乐中的一种,它在世界音乐文化中并非具有一种统治性地位,西方人也应该尊重世界上其他文明的音乐体系。但在中国音乐教育体系中还没有完全实现这种尊重和平等,首先就在于还没有考虑音乐教育实践哲学转向的重要意义。

国际音乐教育学会所倡导世界各种音乐的平等关系,正是全球伦理的一种体现,各种音乐的差异性并非"劣等或优等",差异性是多样性的基础,尊重差异,也是尊重文化多样性、生物多样性,是"和而不同"的生态文明的伦理基础。

国际音乐教育第一任名誉主席里奥·凯斯滕贝格(1882—1962)很早就发现了音乐领域的现代性技术实践统治的问题,他提出音乐教育哲学的基础应回归宗教伦理。他说:在二战后,欧洲音乐教育开始出现类似哲学(如雅斯贝斯)、心理分析(如荣格)和生物学(如Von Neergard)等领域的新的研究方法,一种新的观念开始被人们接受,认为音乐教育不能够再像过去两百年中那样发展,缺乏应当支撑它发展的作为基础的内在精神力量。相反,再次建立在宗教伦理的基础上,通过音乐进行教育是完全有必要的[2]。

里奥·凯斯滕贝格提出的宗教伦理或内在精神力量,追求与当今音乐教育实践哲学根本相似之处,即实践不是作为单纯的音乐技法实践,而是以文

[1] [美]麦克菲尔森:《提倡世界多元文化音乐教育的原则和方法》,管建华,《21世纪主潮:世界多元文化音乐教育国际研讨会论文集》,西安:陕西师范大学出版社,2006:4。
[2] 威尔弗里德·格鲁思,《凯斯腾贝格》,2004年国际音乐教育杂志第2期,2004:123,125。

化、信仰、伦理等为目的的实践。为此,他提出三个信条为音乐教育的基础,他说:我们所有的努力,不管是现在的还是未来的,都必须以三个信条作为基本原则:1. 世界性;2. 社区活动;3. 宗教伦理。

第一个信条为世界性。我们很早就认识到叫作"欧洲"的术语所代表的概念已经开始变得更窄、更小以及更合理。然而,让我们再重申一遍,与强调技术在科学、艺术和音乐中的重要性相反,人性的力量一直是被轻视和贬低的,正如在传统的、更早的欧洲时期所描述的:"人类皆兄弟。"

第二个信条社区活动。音乐教育的重点不仅仅在于个人的优秀,更重要的在于群体的和谐合作上。在民间传统、神话、圣经、传说和民间歌曲中,我们能发现丰富的自由创作的社区音乐包括从古代发展到现在仍然存在的重要的犹太寺庙声乐,格里高利圣咏和奥尔加农,中世纪法国经文歌,15、16世纪的荷兰音乐,海顿和莫扎特音乐中的民间以及儿童歌曲,以及当代音乐教育展现给我们的一切形式。因此音乐教育的目的不仅仅是唤醒批判和比较的能力,更多的是发展对人类音乐的欣赏和享有能力。

第三个信条与音乐教育和宗教伦理或道德感的统一相关联……音乐教育比音乐有着更多的内涵,它有关于音乐和宗教、音乐和信仰。在所有的音乐教育中,我们必须有着民族和宗教的强大驱动力,因为没有这些,音乐、教育和所有艺术的本质,都无法实现。在最后的求助行为中,我们应当把我们每一次呼吸、生命、存在,都能够实现真实自然完美的力量,都自觉地归功于我们的艺术和民族的信仰。[①]

生态"女权主义"伦理范式相对于工业化的"男权主义"伦理范式,对建构生态社会伦理学以及调整"男权主义"伦理的"尚争文化"范式更有重要意义。

对生态女权主义发展做出贡献的瓦伦(Karren J Waren)在《生态女权主义的权利和承诺》中指出,"男权主义"或"父权制度"统治妇女和统治非人类自然界之间存在着非常重要的历史的、形象化的联系,这些联系在认识上是植根于以统治的逻辑为特征的压迫性的父权家长制的概念框架中,所以,女权主义在逻辑关系上自然向生态女权主义延伸,而生态女权主义为构建清晰的女权主义伦理学提供了理论框架。

当代世界著名女学者艾斯勒·理安在文化人类学、女权主义、未来学等方面的研究成就使她誉满全球。她最有影响力的著作是《圣杯与剑》(1988),利用考古学家的研究成果,证明了公元前6 000年母系氏族社会,崇拜"圣杯"象征的女神,她带来的是生殖、生命、丰收、繁荣与和谐,是"合作模式""伙伴

① 威尔弗里德·格鲁思,《凯斯腾贝格》,2004年国际音乐教育杂志第2期,2004:123,125。

关系"的象征。但在公元前 4 000 年到公元前 2 500 年,男性上帝手中的"剑"代表着军队、武器、战争、征服、奴役和男性统治者的暴力统治在欧亚大陆的确立,是"征服模式""统治关系"的象征。① 同时也证明了传统社会和家庭的"男性中心",以女性为附庸,在此基础上形成的是男权主义的统治关系的社会模式,这同样历史地、形象化地揭示出主体理性主义对非理性统治的现代性思想框架,使她成为后现代女权主义理论的杰出代表。②

艾勒斯提出的"圣杯"所象征的"合作模式"与建设性后现代的"尚和文化",和以"剑"象征的"征服模式"与现代资本主义的"尚争文化"相联系,实际上,也给我们提供了工业社会音乐的"竞争文化"和生态社会音乐的"尚和文化"的社会理念。"尚争文化"的哲学基础最主要的是现代原子式个人主义、实体思维、二元对立思维以及非道德主义;"尚和文化"的哲学基础是过程哲学,过程哲学是一种关系哲学或有机哲学,强调世界是一个有机整体,所有事物都是相互依存、彼此作用的。③

目前,最能说明音乐的"尚争文化"的意义要算音乐(声乐、器乐、作曲)的国际国内比赛的竞争了。在中国也可以说明,中央音乐学院、中国音乐学院、上海音乐学院是一流的、中心的标志,也是办学的重要目的,因为,它们是国际国内音乐比赛获奖最多的学院。再者,地方音乐院校能够拿到国际国内的奖项对于院校和获奖者个人也是无上荣光。但北京、上海是"中心",地方是"边缘"。"中心"引领发展,"边缘"追赶"中心"。或者,"中心"统领"边缘","边缘"依附"中心"。在国内师范院校每年也举行各种"单项"及"五项全能"(演唱、演奏、伴奏、指挥、理论)的比赛,并作为音乐学院重点工作来抓,而这种"尚争"是一种科学主义技术式的竞争。竞争需要的是技巧,技巧与奖项也分成等级。由于音乐专业的"科学技术"训练是教学的重点,那种人文的叙事及伦理的教育可以忽略不计。将音乐教育从人文叙事及伦理教育中分离出来,正如把音乐与生活世界相隔离,音乐文化和人格关系的重要性远远不如音乐技术的进展和获奖更能显示音乐教学的成果。而且,音乐的创作、表演变成了一种专业性的、具有"科学技术训练"的单纯劳作的活动,这种实践和人生、人文的叙事的整体性也毫无关联。

哲学家赵一凡教授曾清晰地为揭示教育中重视"科学"而对"人文叙事"

① [美]里安·艾勒斯著,程志民译,《圣杯与剑:我们的历史,我们的未来》,北京:社会科学文献出版社,2009:6,7,5,9,233。
② [美]里安·艾勒斯著,程志民译,《圣杯与剑:我们的历史,我们的未来》,北京:社会科学文献出版社,2009:6,7,5,9,233。
③ 王治河、樊美筠,《第二次启蒙》,北京:北京大学出版社,2011:128,144。

作用的忽略,其中的"老祖母"角色象征着女性,"专家或科学家"象征着男性。他说:"人类的叙事能力,我们知道,发源于童谣、情歌、占卜、祈祷、部落神话。作为口口相传的古老知识,它质朴温和、宽松不拘,一如老祖母苦口婆心,给咿呀学语的孩子们讲故事。结构语言学认为,叙事游戏虽然对语言能力的要求不高,但它包含着丰富的情感价值(像正义、善良、高尚与美),兼容各种游戏规则(如指示、描述、质询、评价)。另外,通过说、听、指三角传输,叙事构成广泛的社会交往,以及文明内部不可或缺的人际制约。与之不同,科学,就像老祖母膝下的一名聪明后生,它生性孤僻,不食人间烟火,一心要追索理念、描述规律、限定真理。为此,它抛开柔弱情感和杂乱规则,只玩一种高级游戏,即真理陈述。科学的无情,令它无法构成广泛的社会交往,只能作为专家或科学家之间的高深对话。"[1]这段话中的"老祖母"或"女性"是"生活世界"的代表,她就是民歌及民族音乐口口相传的承载者,而"专家或科学家"是那种追索理念、描述规律、限定真理的"聪明后生",就是"男性"和"科学理性"的代表,他们是那些在音乐专业领域造诣很深,通过竞争的获奖者,他们精于技巧,往往遗忘了"生活世界"或人文叙事。

科学、技术、知识以及音乐的专业化给工业文明带来重大的影响,但这些专业化是在狭窄的领域中获取知识的有效方法。虽然处在生活世界中,音乐专业化发展却缺乏与之相关的人文叙事乃至环境、生态、伦理的整体文化意识。

生态女性主义音乐教育最有说服力的一个例子是《音乐之声》电影女主角的"女性主义音乐教育"。《音乐之声》中的女主角就是这样一个角色,她是一个家庭主妇或全职太太,为家人提供温暖和安慰的角色。而父权制的教育学就是通过女性化配角的补充方式来实现的。父权制的课程反映的是主客二分的认识论,各个阶层的男性们都是从事具有较高认知能力、竞争性和领导性的工作,以此可以作为把握政权、能源、金融、财政、法律代码的领头人物。我们也可以看到中国目前音乐学院都是女性居多,许多音乐院校堪称第二女子学院了。甚至,在原来音乐院校中作曲、演奏、指挥等充满竞争的专业都是男性为主,音乐教育专业大都是女性。在工业化竞争体制的语境中,《音乐之声》中女性主义音乐教育作为生活的(DO、RE、MI 的歌曲)、人文叙事的和关怀孩子的音乐教育是非主流地位的。音乐领域也是一种男性化的世界,它突出"竞争文化",女性也需要进入这种音乐竞争中比赛获奖才可能获得男性一样的地位。

[1] 赵一凡,《从胡塞尔到德里达:西方文论讲稿》,北京:三联书店出版社,2007:56。

艾勒斯·里安提出的"圣杯与剑"构成了她的文化转化理论,"这种理论指出,构成人类文化大多数表面上的多样性的基础是两种基本的社会模式。第一种称之为统治模式……第二种称之为伙伴关系模式。在这种社会里,社会关系基本上是以联系原则而不是以地位原则为基础的。在这种模式中,从我们人类男女之间的最基本的差别开始,差别并不等于劣等或优等。"①人类史前史从"圣杯"模式转向"剑"的模式,"这种转变是从强调维持和改善生活的技术向以'剑'为象征的技术的转变,这种以'剑'为象征的技术是一种谋求毁灭和统治的技术。在大多数有文字记载的历史中,所强调的基本上都是这种技术。今天威胁着我们地球上所有生命的正是这种技术侧重,而不是技术本身。"②

艾勒斯·理安归纳了许多著名未来学家的思想,提出了在自由伙伴关系中形成一种新的全球道德的构想。她总结道:"为了避免主要地区和最终的全球毁灭,我们必须发展一种新的世界秩序,它是由理性支配的庄园的有机发展计划所指引的,由一种真正全球合作的精英团结在一起的,在自由伙伴关系中形成的。这种世界系统可能由一种新的全球道德来支配,这种道德基础是将来一代和现在一代的伟大意识和认同,它将要求与自然的合作而不是对抗,是和谐而不是征服,成为我们的标准理想。"③

只有在"一种新的全球道德"伦理的基础上,我们以下讨论的新的轴心文明时代才可能从"剑"的模式转向"圣杯"的模式,音乐教育才可能进入到人类文明的返本开新与对话。

五、新的轴心文明时代音乐教育实践的返本开新与对话

21世纪也被许多学者称为新的"轴心文明"时代。"轴心时代"是哲学家雅斯贝尔斯历史哲学中的中心概念。新的轴心文明时代或第二轴心时代是国际学术界对未来世界文化发展的一个广泛认同。在新的轴心文明时代,那种旧的轴心文明时代的隔绝已不复存在,今天的信息社会迫使文明的对话变得更为迫切而且更为频繁。

① [美]里安·艾勒斯著,程志民译,《圣杯与剑:我们的历史,我们的未来》,北京:社会科学文献出版社,2009:6,7,5,9,233。
② [美]里安·艾勒斯著,程志民译,《圣杯与剑:我们的历史,我们的未来》,北京:社会科学文献出版社,2009:6,7,5,9,233。
③ [美]里安·艾勒斯著,程志民译,《圣杯与剑:我们的历史,我们的未来》,北京:社会科学文献出版社,2009:6,7,5,9,233。

在雅斯贝斯提出的"轴心文明"的"思想范式的创造者"中,孔子与苏格拉底、佛陀以及耶稣并列。他说:"在这个时代产生了我们今天依然要借助于此来思考问题的基本范畴,创立了人们至今仍然生活在其中的世界宗教。"①

雅斯贝尔斯的多元轴心时代哲学思想将人们从独尊西方哲学并将它作为唯一正统地位的认识中解放出来,为未来世界哲学及文明的发展提供了一种新的历史坐标。新的"轴心文明"时代或第二轴心时代表明,21世纪随着世界经济及技术的全球化,文化的发展将在各种文明的返本开新与对话中相互合作、互通有无、继续前行。也可以具体地讲,最基本的欧洲文明、中国文明、印度文明、阿拉伯文明都将在返本开新与对话中贡献各自文明的生态智慧。

2004年在美国纽约时代广场召开了一次特殊的会议,名为"第二次轴心时代犹太——基督教的未来",为第二轴心时代的来临而思考人类的生态、伦理、信仰形态、智慧形式的建构。②

北京大学汤一介教授在《瞩望新轴心时代:在新世纪的哲学思考》一书中提出:"在这经济全球化的新的轴心时代,在21世纪文化多元并存的情况下,我们必须给中华文化的核心儒家思想一个恰当的定位。"③

"返本开新"就是要给自我文明音乐一个定位,没有"返本"便不会有"开新",也不可能有"定位",更不可能形成平等的文明音乐对话的支撑点。"返本"就是要回到"礼乐文明"这个根本上。中国音乐学家王光祈就提出中华民族的根本思想是"礼乐",并试图"用以唤起我们中华民族的根本思想,完成我们的民族文化复兴运动。"

项阳教授20多年来的研究表明:"礼乐"是贯穿中华民族3 000年历史传统音乐的主线,"礼乐与俗乐两条主脉是中国传统音乐文化的特征"。项阳教授的一个重要贡献在于,他梳理和深入了"中国文明的音乐"研究,突破了民族音乐学"文化中的音乐"研究,认为文明是文化的基因,是文化历史性、精神性的整体体现,而非那种分隔或割片式的田野作业的个案研究。

今天,我们召开"探索中华礼乐文明新体系"学术会议的重要意义在于对这种中华民族音乐的"文明的归复"。遗憾的是,礼乐文明作为一种制度化的传承,在今天我们的文化脉络的传承中已经中断。中国传统音乐文化,自南北朝以来一直是以制度化方式进行传播的,这就是历史上所存在的"轮值轮训"(中国传统音乐之主脉所在,民族的鼓吹乐、吹打乐、丝竹乐、锣鼓乐、僧道

① [德]雅斯贝尔斯著,李雪涛等译,《大哲学家》,北京:社会科学文献出版社,2005:5。
② 赖品超、林宏星,《耶儒对话与生态关怀》(第二轴心时代文丛总序),北京:宗教文化出版社,2006:3。
③ 汤一介,《瞩望新轴心时代:在新世纪的哲学思考》,北京:中央编译出版社,2014:49。

乐等,如此多的曲牌同名、同曲的内在联系)①。礼乐文明作为国学的重要思想的传承也已中断,古代知识分子整体知识结构中的"琴棋书画,经史子集"的国学在大学教育中也已经放弃。

在过去三年寒假中,笔者依次去了印度、东南亚、土耳其,考察了这些国家大学的音乐教育,他们都在传承他们各自文明的音乐。如果说要重建"中华礼乐文明新体系",那么,中国的音乐院校是否应该担当中国文明音乐传统的"轮值轮训"的音乐实践者?还是仅仅停留在这种会议理论的探讨上?中国的音乐院校现在还传承自己文明的音乐吗?我们看到,基督教文明音乐、印度教文明音乐、伊斯兰阿拉伯文明的音乐都在继续着。在这新的轴心文明对话的时代,在我们的音乐院校中,无自己文明的音乐思想、无自己历史延续的音乐教学、无自己教育哲学的思考,那我们的音乐教育岂不是成了无文明、无历史、无哲学的无头苍蝇吗?我们靠什么与别的文明音乐进行对话?如果要考虑"中华礼乐文明新体系","轮值轮训"没有制度的保证以及对现有延续西方学校工业文明音乐招生制度转入新的生态文明制度音乐多样性招生制度的改革,如何"返本开新"?阿炳考不上民乐系,刘天华考不上作曲系,梅兰芳考不上歌剧系,王光祈考不上音乐学系,这是当前中国的严峻现实。这也是我们自身文明音乐的延续在遭遇工业文明音乐制度上阻断的信号。2013年,笔者到国内的两个地方院校了解到,内蒙古师大已不招收"长调班",贵州大学艺术学院也已不招收少数民族音乐专业,全都要进入自治区和省内的以西方乐理和视唱练耳为标准的统考。看来,岂止文明音乐的延续遭遇阻断,连自己文化音乐的传承也很难在制度上得到保证。这些情况,在欧洲、印度、伊斯兰阿拉伯国家音乐院校的招生中不可能发生。因为,他们意识到文明音乐的教育传承是他们民族文化身份、社会和谐、音乐精神和历史延续的保证。

如果中华文明音乐的延续有了制度的保证,"返本开新"便有了希望。而同样重要的是文明音乐的对话。

什么是"对话"?对话不是听话,是两个以上音乐文化陈述主体在说话,而且,两个以上主体并非用一种语言来对话,也就是说并非用一种同质性的语言进行对话。按照西方基本乐理的音高、音程乃至和声、复调、曲式、作品等术语来进行音乐对话,是在单一音乐语言概念体系中的"谈话",往往是在一个陈述主体或一方文明的思想框架中的谈话。这不是对话,而且参与"谈话"的某一方在谈话中将丧失自己音乐语言的概念体系以及说话的话语权。

真正的对话是一种差异性或异质性的对话,是"互通有无"。那么异质性

① 参看新浪公开网,项阳博客,2014.8.20。http://blog.sina.com.cn/u/1242444905

的语言如何可能对话？语言没有真正的统一性,也没有任何质料的和形式的同一,但在文化功能上存在统一性。"两种不同的语言,无论是在它们的语音系统,还是在它们的词类系统方面可能代表着两种相反的极端,这并不妨碍它们在语言共同体的生活中履行同样的作用。"①例如：儒家礼乐和基督教音乐是两种文化的词类系统,但它们在各自文化的信仰中都发挥着同样的作用。因此,在同一文化功能的基础上,是可以对话的,正如孔子的实践哲学与亚里士多德的实践哲学是有可比性的。

但是,我们又如何面对"两种不同的语言,可能代表两种相反的极端呢"？以及在对话中两个主体音乐的不同甚至相反的判断呢？现代语言学家曾告诫我们,并没有共同的和唯一的标准可以对各种语言类型做出评价。由于没有共同的和客观的标准,差异性对话的双方都可能出现"优点"或"缺点"的判断,特别是在主体双方刚刚开始对话,还没有整体把握对方语言思想体系时会出现一定的"偏见"。但这些"偏见"在解释学中仍然具有很重要的地位,因为,这种"偏见"隐含了另一主体存在的思想观念判断或价值体系,正是通过不同偏见或不同理解"视阈的融合",我们才可能达到更为宽广思想观念或对于价值体系的认识、理解和学习。

例如,在中西文化对话中,有人说,中国音乐没有和声,落后西方一千年(萧友梅)。也有人说：西方内省的心理学落后东方几千年(荣格)。西方著名心理学家荣格讲到："我们欧洲只是亚洲的一个半岛,亚洲大陆有着古老文明,那里的居民按照内省心理学的原则训练他们的心灵已经有好几千年的历史了,可是我们的心理学呢,甚至不是昨天而是今天早上才开始的。"②荣格是在这样的语境下讲这番话的,荣格从德国汉学家卫礼贤翻译的《太乙金花宗旨》中看到中国圣人先贤的心理学思想,使他重新认识自己的心理学发现的普遍意义,并重新评估了自己工作的意义。他说,卫礼贤给我的文本帮助我挣脱了这种窘境。我只能强调这样的事实,它首次为我指明了正确的方向。荣格曾谈及他与卫礼贤在人文科学领域的相遇："心灵的火花点燃了智慧的明灯,而这注定将成为我一生中最有意义的事件之一。"他盛赞卫礼贤是"中国智慧的伟大解释者"。荣格极其欣赏《太乙金花宗旨》的道佛儒三教融合的色彩,认为它是提高西方思想的奠基石。③ "和声"作为西方音乐的中心特征,其哲学基础是"逻各斯",是身心相分即"音心二元",它包含着数学的群论、几

① [德]恩斯特·卡西尔著,甘阳译,《人论》,上海：上海译文出版社,1997：166-167。
② [瑞士]荣格著,成穷、王作虹译,分析心理学的理论与实践,北京：三联书店出版社,1991：71。
③ 刘耀中、李以洪,《建造灵魂的庙宇——西方著名心理学家荣格评传》,北京：东方出版社,1996.147-148。

何、形而上学和物体音响的物理测定。而"内省心理学"是中国音乐构成的中心特征,其哲学基础是"心性论",是身心合一、"音心一元",心性论是"仁"的基础。1993年出土的郭店楚简中的"仁"字是以"身"与"心"上下叠加而组字的。

以上是文明"互通有无"的对话,正如卡西尔所言:"在比较各种类型时,或许一种类型有一定的优点,但是严密的分析常常使我们相信,我们所说的某种类型的缺点可能会被另一些优点所补偿和抵消。"①

中西文明音乐教育实践的差异性对话还有一个重要的目的是要确立双方的关系,即它们二者是平等关系的差异,并获得相互之间音乐的文化认同。目前的非物质音乐遗产申报以及音乐的国际赛事获奖并不代表文化的相互认同以及文明音乐地位的确立,中西文明必须在各自音乐文化的本体存在的基础上,通过持续的学术对话才能达到相互认同和差异并存,在新的轴心文明时代的语境的对话中"返本开新"。文明的信息必须通过崭新的理解阐释才能针对现代社会的问题。就这一个层面来看,中国和西方这两个源远流长的传统正面临着类似的问题:如何更新自己的生命来应对时代的挑战。这个时代不该是谁征服谁或彻底摧毁异己的时代,而是一个需要互相对话交流、寻求自我扩大、文明差异共存的时代。笔者就"探索中华礼乐文明新体系"谈以下几点看法和建议。

根据笔者三年东方音乐类型的文化研究课题结果,四大文明音乐教育体系的状况如下:西方是主体型,印度也是主体型,阿拉伯伊斯兰是西方外来体系与主体的分离分立型,中国是移植西方外来主体融合依附型。可以说,中国的音乐院校专业和师范都是以西方音乐体系为主导的,在文明价值体系、教学方式、创作方式以及评价方式都是依附于西方的。那么,在新的轴心文明时代,我们并非要排斥西方,但要回归自己礼乐文明音乐教育主体的实践,转向中西差异并存,形成差异性的张力,进行对话,既有自己独立的文明价值体系,又能尊重包容西方、印度、阿拉伯伊斯兰文明音乐的价值体系(中国西藏与印度、新疆维吾尔族与阿拉伯伊斯兰的音乐存在着重要的影响关系)。我认为20世纪土耳其的音乐教育发展对我们有借鉴作用。

土耳其作为昔日横跨欧亚非的奥斯曼帝国,曾经又是东罗马帝国拜占庭的首都君士坦丁堡的所在地,也是中亚丝绸之路的终点,在文明与文化上充满了东西方差异性的张力。土耳其在1923年建国,1924年有两个德国音乐家在土耳其首都安卡拉建立了音乐学校。1928年,土耳其为了便于向西方学

① [德]恩斯特·卡西尔著,甘阳译,《人论》,上海:上海译文出版社,1997:166-167。

习,用拉丁文拼写阿拉伯语创造了土耳其语。巴托克在1936年曾到土耳其进行音乐实地考察,并出版了《来自亚洲小调的土耳其音乐》。亨德米特在1934—1936年连续三年每年到土耳其讲学,并提出了在土耳其建立音乐学院的建议和草案,于是,1936年土耳其成立了第一所音乐学院,特别强调了要学习西方的多声音乐创作,这成为土耳其音乐教育实践的主流。期间也有作曲家尝试土耳其音乐与西方音乐的融合,但都宣告失败,因为,土耳其音乐的二十四不平均律无法与西方管弦乐队的律制协调,这也造成了后来西方与土耳其音乐在教育系统实践的分离分立型,没有融合,一所学校以西方音乐为主,就没有土耳其音乐专业,反之亦然。到20世纪70年代,传统音乐家开始举行音乐会并取得了成功,产生了影响,政府也开始重视传统的传承。于是,传统音乐家开始进入私立大学传承土耳其传统音乐,如玛卡姆音乐,后来也进入公立大学。2014年2月,我们到土耳其文化部采访了在此兼职的姜克教授,特别谈到土耳其传统音乐在大学的招生、学习等情况,姜克教授所在大学的土耳其传统音乐招生,是完全按照土耳其音乐的标准,没有任何西方音乐的考试。姜克教授的三四个老师都是正宗的传统音乐家,并且要求传承其流派风格,学生学习的音乐都是传统的,也并非单一的乐器学习。当我们问到土耳其教育部有什么制度允许或保证这种招生方式和学习方式时,姜克教授讲,大学中如有三位土耳其音乐的教授,他们可以制定相关专业教学大纲,上报教育部批准,即可按照三位教授所设计的土耳其音乐专业招生要求招生。

借鉴土耳其传统音乐教育实践复苏的经验,我们可以在几个高等院校建立"中华礼乐系"的试点,按照礼乐文明制定课程、教学大纲、招生考试标准。特别需要礼乐文明音乐价值体系的引导来进行传统音乐教育的实践。因此,我们首要为"中华礼乐系"作中国礼乐文明音乐教育实践哲学的建构,并赋予其深厚的伦理学基础,与西方工业体制的音乐教育实践哲学相区分。

1. 以"做人"为目标。从工业化建制的音乐学院的人才培养目标来看,主要是对顶尖的、天才的或优秀的音乐家的培养,如他们能够创作最优秀的"作品"(相当于"产品"),作曲家、演奏家和演唱家能够在国际国内的音乐比赛中获奖,这些都是体现在"做事"的能力的培养,毕业后进入政府国家级的团体。中华礼乐系的人才培养目标,首先是音乐与"做人"的问题。按照"礼乐"文明的音乐教育实践哲学观,音乐与做人即人的修养是紧密联系的。在对人的定义上:"仁也者,人也。"如;"人而不仁,如礼何?人而不仁,如乐何?""仁"(包含仁义礼智信)还代表着对不同人的音乐的尊重、理解与信任。音乐作为人的生活世界,学生们必须学习掌握不同地域民族的音乐风格和生活方式,毕业后回归民间的土壤。与麦金泰尔齐名的基督教德性论当代复兴的最著名

代表人物哈弗罗斯教授认为:"要走出西方现时代的伦理困境,要改变整个现代'理性伦理学'的思维方式,对道德与理智要有完全不同的理解。伦理建设的目标不是教导人怎样按照规则进行行为选择,而应该是首先造就有德性、有品格的人。"①

2. 音乐作为"人的品性的稳定性和自我的灵活性的关系"(考普曼)。中华民族音乐体系属于地区性音乐风格的文化自主体系,用西方专业音乐创作的观点来看是无所创新的。它所反映的是一种地区文化生态的稳定性和在音乐风格上自我个体上的灵活性,这也是口传心授的重要性。按儒家的观念,音乐与变化中的自然保持一致对于协调人际关系有重要意义,如同样的曲牌在不同地区的流动中产生不同的变体和风格,能适应和协调不同方言间的人际关系。而西方音乐作品的固定性,使演奏演唱者只能是"照谱"行事。西方哲学家莱布尼兹的一段话可以作为中华文明音乐地区生态经验实践方式的一种解释:"在日常生活实践中,中西都有可以彼此学习的很多东西。在理论上,包括逻辑学、几何学、形而上学以及天文学,欧洲人更胜一筹;而在经验真理的观察上,中国人则更占优势。中国人在实践哲学中的卓越,带来了两种文化的另一个互补的方面,中国人的自然神学可以补充欧洲人的启示神学。"②

3. 音乐作为一种行为或习性的养成。首先,"礼乐"中"礼"(禮)和"体"(體)是有关系的("豊"谓奉祀行礼之器,乃盈满祭器而陈以祀神曰礼,本义作"履"也,所以事神致福之实际行为,乃吾人所当笃实践履者),这表明礼乐与身体的行为或习性相关,而非仅仅将音乐作为"听觉艺术"。"在'礼'和'乐'中的修养,将有助于抛弃狭隘的观点,尤其是当礼乐经常涉及不止一个人的行为时,一个人必须将自己的行为举止与他人联系起来。一个人融入了这些方式并且将它们内化为自己的部分……在礼乐中的正确的修养就是在方式上的修养,它能够达到一种微妙的姿态以及他们表达态度时的和谐。"③"始于诗,行于礼,成于乐。"(《论语》)这是一种音乐教育的过程哲学,而非理性智慧的哲学。美国汉学家郝大维与美国比较学哲学家安乐哲教授认为:"'仁'根本上是一种整体过程。它是自我的转化,从只顾一己的'小人'锻造为领悟深刻关系性的'人'。'二'加之'人'表明,'仁'只能是通过共同语境下的人际交往才可获得。孔子坚持人的品性的发展只能在人类社会中才有可能。"④中

① 汪建达,《在叙事中成就道德:哈弗罗斯思想导论》,北京:宗教文化出版社,2006:32。
② [美]方岚生著,曾小五译,《互照:莱布尼兹与中国》,北京:北京大学出版社,2013:137。
③ [美]乔尔·考普曼著,唐晓峰译,《向亚洲哲学学习》,北京:中国人民大学出版社,2009:63,2。
④ [美]郝大维、安乐哲著,何金俐译,《通过孔子而思》,北京:北京大学出版社.2005:136,435。

国哲学强调的是一种过程哲学,是通过与人的交往形成和谐自主的关系。从生态有机哲学来看,"怀特海是过程性思维,杜威是过程性思维,孔子是过程性思维,《道德经》也是过程性思维。"①由此看来,中国哲学有非常深厚的过程性思维,这是建立中华礼乐音乐教育与教学实践的重要条件。

4. 音乐与人生。工业化体制的音乐教育体系中的人才,看重一生的某一次重大事件的转折,如获奖或其地位获得媒体的公认。西方伦理学偏重人的行为选择,"在康德伦理学里,这主要体现在如何选择普遍的行为原则……西方这种研究伦理学的方法如同力学里研究自由落体运动一样。在力学里研究自由落体运动时,可以完全不考虑除物体重量之外的因素。"②康德伦理学的方法与西方音乐学及审美哲学的方法如出一辙。中华礼乐文明注重仁的培养,也注重音乐与人生的意义。假如伦理哲学仅仅限于人生中的某些重大选择的研究,那就是一个纯粹的推论过程;假如伦理哲学同时也要研究人生的整个过程,那就不仅仅是纯粹的瑰丽过程,而是包括对日常生活的探求。音乐教育的实践如果要获得瑰丽的名利与地位,就是一种严格的训练和推论过程;如果是作为日常生活的探求,就是在追求人生人伦日常生活的意义。

5. 音乐与民众。伦理学应该对所有的人提出同样的要求,还是对社会里的一部分人有更高的要求?音乐知识专业化及音乐学院专业教育对世界文化带来重大而广阔的影响。专业化是在狭窄领域或职业教育中获取西方音乐知识体系的有效方法。但这种体系运用与公民音乐教育或普通学校音乐教育这种专业化知识体系缺乏与世界不同地区、民族以及对自然、人文及生态的整体联系。中华礼乐系的音乐教学(如民歌等)是与日常生活紧密联系的,是与民众情感生活相关联的。所谓"移风易俗,莫善于乐",正说明了民族音乐与生活风俗之间的鱼水关系。特别值得注意的是,民歌、曲牌等都是民众共同的文化资本,没有版权,三千年礼乐文明也没有出现什么著名的作曲家,这些音乐具有一种集体认知的伦理学基础,而非属于西方作曲家个体认知的伦理学基础,这是中西方音乐传统教育实践的重大差异。这一点也证明东方如中国、印度、阿拉伯(如曲牌、拉格、玛卡姆)的音乐不等于西方音乐作品(曲式)的一个极其重要的文明的音乐特征,印度河阿拉伯音乐也体现出东方伦理学"人的品性的稳定性和自我的灵活性(音乐的即兴方式)的关系"(考普曼)。

以上五点是中国礼乐文明音乐实践哲学的伦理学基础,笔者参考了考普

① [美]郝大维、安乐哲著,何金俐译,《通过孔子而思》,北京:北京大学出版社,2005:136,435。
② [美]乔尔·考普曼著,唐晓峰译,《向亚洲哲学学习》,北京:中国人民大学出版社,2009:63,2。

曼教授所提出的西方需要向亚洲哲学学习的五个主要方面的内容。① 我们需要弘扬中华文明音乐实践哲学的伦理学,并以自己音乐主体的独立性与西方对话。并且,立足于自身文明,才能对世界音乐的未来做出不同于西方文明所提供的贡献。与西方音乐教育实践哲学相比,我们也有许多地方需要向西方哲学学习,如音乐与宗教、精神信仰的关系理解,音乐教育哲学及音乐文明总体综合的学术理论建构,音乐研究的社会批评、文化批评、后殖民批评和人文科学的学术批评等。

此外,我们也要考虑从西方的角度对中国伦理学进行批评和互补的可能性,如西方伦理的自律人格对中国他律人格的批评;西方灵魂、肉体的对抗对心身一体的批评;西方伦理强调独立精神对中国伦理依附奴性的批评;以及西方伦理多元论对中国伦理一元论的批评。② 这些批评确实值得关注,特别是在当今经济全球化的过程中,如何面对中国哲学心身一体失去心灵精神的肉身化的问题。

对于"中华礼乐系"的建设,首先是思想观念的建设,然后是制度及主体音乐"轮值轮训"的实践,并且与西方音乐教育实践哲学保持对话,实际上也是加深东西方音乐文明的对话。正如法国汉学家皮埃尔·夏蒂埃教授对西方学者的告诫(同样也提醒我们),他说:"要把中国与世界隔绝开来,将自己禁锢在僵化的、成了铁板一块的'真诚'之中,那也是危险的。因此,与理论上的'他者'相遇时,也要灵活掌握,加强自己的稳定性,接受对方的冲撞。"③

结 语

习近平主席说"实现中国梦,必须弘扬中国精神"。中共十七届六中全会指出:在我国五千多年文明发展历程中,各族人民紧密团结、自强不息,共同创造出源远流长、博大精深的中华文化,为中华民族的发展壮大提供了强大的精神力量,为人类文明进步做出了不可磨灭的重大贡献。中共十八大提出大力推进生态文明建设。生态文明是一种超越工业文明的社会文明形态,包括尊重自然、与自然同存共荣的价值观。在当今全球化经济与技术的大趋势下,民族的、本土的音乐文化传统具有不可替代的重要价值,同时也面临被边缘、被取代甚至消亡的危险。为弘扬中国音乐精神,提升文化软实力,在新的

① [美]乔尔·考普曼著,唐晓峰译,《向亚洲哲学学习》,北京:中国人民大学出版社,2009:63,2。
② 杨师群,《反思与比较:中西古代社会的历史差距》,广州:广东花城出版社,2010:477-504。
③ [法]皮埃尔·夏蒂埃等主编,闫素伟译,《中欧思想的碰撞》,北京:中国人民大学出版社,2011:4。

轴心文明时代的对话有着十分重要的意义。

"文明的归复",文明是文化的象征,失去了文明精神的音乐教育就等于失去了文化的灵魂。正如美国音乐教育家雷默所言:"每种文化(不仅是美国非洲文化)都有它的'灵魂音乐'。正如你们的中国学生也需要分享你们中国文化中音乐所赋予的灵魂;正如任何其他文化需要它的灵魂一样。如果一种文化一开始就丧失了表达它的个性(它的性格)的音乐,那么一开始它就可能丧失了它的个性——它的'灵魂'。这将是一个巨大的损失。"①礼乐文明是一种伦理精神和信仰体系,它是中国音乐教育体系的灵魂所在。失去她,就是一个巨大的损失。中国社会当今出现的信仰危机正是与中国音乐教育所失去自己的"灵魂"相关。

由此看来,我们的音乐教育应该有它自身的归属,没有归属便没法复兴,民族的复兴首先必然是精神或"灵魂"的复兴。学中国音乐不了解中国礼乐文明的历史与精神,学西方音乐不学西方文明的哲学与历史,对当今文化全球化、人类生态文明及当代文化哲学的建构不若无闻,甚至,当西方已经开始走出工业文明的哲学美学的瓶颈,当国际学术界已经放弃将西方作为主体和非西方作为客体进行平等对话之时,我们还在捍卫人家工业时代的音乐教育体制和主客观认识论审美哲学的音乐实践模式。

文明音乐对于一个国家的未来是如此重要,因为,音乐不是经济剩余之时选择的美味佳肴,它是人类文明精神与文化的核心。当今印度文明(吠陀经)、伊斯兰文明(古兰经)、欧洲文明(圣经)的伦理精神和信仰体系仍然引导着他们公民精神的音乐教育,而我们礼乐文明的国学(四书五经,类似欧洲的"圣经"或合作模式的"圣杯")已经被边缘化。对于没有严格宗教主体制度信仰体系传承的中国,文明精神的传承依靠书院教育和文庙官学合一的国学传承,到清代书院发展的鼎盛时期,书院总数已达4300余所。② 另外,"书院祭祀与教学、藏书一道构成了书院的三大事业"。③ 祭祀属于礼乐的范畴。由于近现代文化转型,书院的传统以及"礼乐"制度化的"轮值轮训"没有像印度社会那样作为主体文化延续下来,这种上千年的传承在20世纪的学校及社会教育中被终止。于是,中国礼乐及其文明精神的传承也被中断。

杜维明教授在他的《对话与创新》一书中提到的一件事应该对我们有所启发。他说:"印度文明在今天的音乐、艺术、文学、哲学各方面都很活跃,虽

① [美]B.雷默著,汤琼、刘红柱译,《21世纪音乐教育使命的扩展》,云南艺术学院学报增刊:多元文化的音乐教育专辑,1998。
② 白新良,《中国古代书院发展史》,天津:天津大学出版社,1995:271。
③ 盛朗西,《中国书院制度》,北京:中华书局,1934:47。

然受过长期的殖民主义的控制,但印度的精神脊梁从没有被打断过,印度也从没怀疑过自己的精神资源面对未来的人类是否是有价值的。一位杰出的印度哲学家,他也是马克思主义者,也曾是我的向导,我们在印度各地游览时,它逢庙必拜,什么神都拜。我问他:'你不是马克思主义者吗?'他说:'当然。可是你不要忘记我是印度人'。"①

礼乐文明的内在精神力量的寻根,是轴心文明以及生态社会中国音乐教育实践与人格培养返本开新的一条重要路径。

伍国栋教授在2013年南京召开的"阿炳诞辰120年纪念会——中国民族音乐的传承与发展"会议上呼吁"中国民族音乐'魂兮归来'",笔者呼应道:"中国音乐魂系东方,魂兮归来",今日再呼:"文明归复,文明自觉,文明对话,魂兮归来"。

<div style="text-align:right">(管建华)</div>

① 杜维明,《对话与创新》,桂林:广西师范大学出版社,2005:101。

音乐与音乐教育:作为实践并为了实践
(著者序)

我的实践论的基本前提是,音乐完全是一种社会活动,而不是一种标准化的或传统"作品"的集合。音乐作为社会实践的概念正日益受到社会学、哲学和课程理论中兴起的实践理论的支持。从实践论的角度看,音乐不仅对闲暇时光或特殊场合(这些仅仅代表一种音乐实践)有用,它是重要的社会同步性资源,后者创造了至关重要的社会和文化现实。与语言(另一种社会实践)一道,音乐是社会的基本构造,也是社会机构的重要来源,正如很久以前孔子和荀子所认识到的那样。

音乐作为一种社会实践的观点并不依赖于音乐和音乐价值的审美理论[1],事实上它挑战了这种推理性的和理性化的理论,这些理论假设形而上学的、超验的和普世的价值;或用形式性的、睿智的术语分析音乐的意义。这些理论青睐"无关功利的"沉思,而否定音乐是具有身体性的实践,它与日常生活真实的、社会性方面紧密相连。与审美推论相反,在实践理论看来,音乐的意义和价值带有经验性,是人们在广泛的选择[2]中的经验性选择。依据这些选择,个体和社会投身到各种音乐活动中。

这样来理解,音乐就不是留给特别的时间和地点(尤其不是仅仅留给演唱会和音乐厅的)的。它始于并因而服务于各种特殊的社会需求(如各种仪式和庆典),是构成日常生活的重要资源。因此,音乐不是"自为的",而是互

[1] 西方美学寻求合理化的"审美学"——知识的感官来源——它曾在哲学史上被否定过,相比理性,它被认为是不可靠的。这种审美理论用理性的术语来阐述音乐的价值,并推动了对音乐进行沉思的观点,忽略或拒绝音乐对个体和社会鲜明的实践价值。实践理论接受音乐拥有许多情感性吸引力的观点,这些吸引力服务于各种各样的社会用途,从听音乐会,到跳舞,到无数产生音乐并以音乐作为中心的社会用途。因此,实践主义就是一种实用的西方美学推论的矫正。
[2] 在实践理论中,有资格被称为音乐"练习"的,除了表演、作曲、听赏(这是最核心的实践),也包括任何与音乐有关的活动,如:收集唱片、音乐批评、把音乐用于有氧运动,等等。

动性的重要来源——这里的互动同步即社会凝聚力的创造、维持和改造,而个体智力则通过共享的音乐经验被这种社会凝聚力连接或协调。即使私下享受的音乐也充满这种同步性,因此,所有音乐都有利于社会的"凝聚",使之聚合到社会、文化和民族中来。音乐不是纯粹的自为的声响形式,其意义和价值总是"置身于"各种产生音乐且音乐也服务于它们的社会实践和传统中。音乐的价值不是因为它作为"纯粹音乐"而珍贵;相反,它的价值在于其对社会文化的丰富贡献。

所以,撇开音乐的使用语境去谈音乐的意义和价值是无用的。所谓的"音乐欣赏"在使用中才能被正确地看到:人们使用或者投身于他们欣赏(即重视)的音乐实践,且他们重视音乐实践的程度就在于他们理解某种音乐实践怎样直接对他们的生活做出贡献的程度。不被欣赏的音乐也被视为不相关的,因而是不会被包含在他们的生活中的。因此,人们通常选择活跃和鼓舞生活的音乐是完全以它们被付诸实践的方式来欣赏的。

因此,音乐被用于社会中的核心方法是适当的音乐教育基础:通过学校和工作室的合作,一种音乐实践因为在生活中的应用而成为基础。同时,实践论也被用作课程的哲学基础。在瑞典,"从生活走进学校"的标准指导着课程理论,从而确保学校教育与学生们相关。为此,实践课程理论增加了"回归生活"的标准,以便学生无论是在学校还是毕业后,都能把他们的音乐教育融入生活中来。

那么,为了"音乐欣赏"的教育是通过使用而促进使用的教育——是改善音乐使用的可能性和提高通过音乐维持对美好生活贡献的能力的教育。"音乐欣赏"的传统审美观念取决于是否传授音乐理论和"关于"音乐的历史信息,而它的推论是为了能理智地"沉思"音乐,它必须能被"理解"。而以实践为基础的课程是结合了社会上广泛存在的实际、真实的音乐实践生活而提出来的。这样的教育不是"关于"抽象的或认知性的音乐教育;它是一种"属于"和"通过"音乐实践而体验到的音乐的教育。它要求学生真正地投入到"做"音乐中来,并提高他们参加某种——当然,几种更好——音乐实践的能力。

然而,当音乐教学内容在校外或学生毕业后没有从学校向社会生活转移,那么就缺乏连贯的和实用的欣赏,教学就毫无意义。在这一点上,实践理论得到实用主义哲学的支持,尤其约翰·杜威的相关阐述。事实上,杜威"艺术即经验"的观点可以理解为"生活的艺术"——此处是通过音乐实践来实现的。

存在这样的可能性:对于教什么是非常明确的,但如何教却无法达到那

种务实的实用性。然而,实践音乐教育,降低了这种消极结果,因为它是一种音乐实践,它本身就是教学的内容。这就要求音乐老师在音乐素养和其他音乐实践标准方面是有能力的,可以吸引学生投入音乐实践,而且老师能运用教学方法以确保正规的音乐学习能被学生应用于每天的社会音乐生活环境中。

因此,为了音乐实践的教育要求把音乐教育作为实践:教学寻求通过音乐教学来改变个人和社会。它需要所谓的"反思性实践",在这种实践中,当预期的效果未达成时,教师要采取补救措施来改进教学实践的有效性。这就增加了一个道德维度,即教师在实现预期利益时必须小心谨慎。从这一点上说,在提高音乐对美好生活的重要程度及丰富社区的公共音乐生活方面,实践教育又是极其实用的。以下的章节将会阐述关于音乐和音乐教育作为实践并为了实践的理论的详细内容和关键观点的语境。

(覃江梅 林如霞 译)

课程改革:将"音乐"当作一种社会实践①

一

"音乐"是一种一般的"认知类别"②(涂尔干,1963),同时又是一种产生于社会的生成性观念,这种观念赋予声音一种与个人实践或社会实践相关的地位功能③。因此,"音乐"是一种由社会创造出的真实存在体。哲学家约翰·瑟尔(John Searle)认为,音乐这种实体并非物理性的存在体,而是一种社会性的存在——一种关于社会效用和意义标准的存在(瑟尔,1995)。而且瑟尔还对物理特征(或内在属性)和与观察者相关的特质进行了区分。物理特征具有本体论中所谓的客观的性质,因为它们的存在不依赖观察者或他者的感知。或者可以说,它们是不依赖他物而独立存在的。然而与观察者相关的那些特质则具备本体论中的主观性,其原因在于,它们的存在模式是与某一(或多个)观察者相联系的,且会根据不同的社会群体及其需求和实践而改变。由此推论,一张纸是拥有客观的物理特性的,但是当它被赋予"纸币"的

① 编者按:本文最先发表于《乐感的中心:纪念凯·卡玛》,赫尔辛基,西贝柳斯学院,2007:17-31。
② 比如,以同样是认知类别的"食物"来做个比较。在一个社会被称为"食物"的东西在另一个社会并不完全被当作"食物"。"音乐"的认知类别同样如此。被某个社会视为"音乐"的声音在另一个社会也可能被看作"噪音"。每个社会中都含有多种不同类型的音乐,它们服务于社会的主要方式就是适应并满足这个社会的价值观和需求。
③ 哲学中将实践理解为"行动"或"动力"——一种"行为"。这种"行为"受控于动力的意识——这种行为的内容是什么,目的是什么,它针对的是一种欲望还是一种需求,是为了一个目标还是利益(价值)。在社会理论中,社会实践包含了很多种社会行为和动力,正是它们构建了社会。这些社会"实践行为"包括社会框架、社会机制、风俗、步骤进程以及有意识的进程安排。社会的操作与管理都由它们完成。因此,"工作"是一项重要的实践,但语言、婚礼、学校教育、宗教、农业、金钱、不同形式的业余活动和娱乐活动,以及由社会创造和管理着的"习惯"和"行为"(它们组合成了社会,并构建了社会组织)的无尽网络关系也都是重要的实践(参见布迪厄,1990;图奥梅拉,2002;鲍曼,1999;伯恩斯坦,1971)。"文化冲击"(Culture shock)已经发展到一个社会的实践已不同于原先被人们习惯了的那个社会的程度。

价值时,它也就会因为自身的用途而去参与各种实践活动,从而具备了与观察者相关的特质。

"声音"与"音乐"之间的差别也是本体性的、社会的、主观的。从某些特定的与观察者相关的特征或品质来看,声音的制造被用于服务(或"益于")个人或社会的诸多功能,因而声音被赋予了音乐的地位。所以"声音"即"音乐"的观点是一种社会建构的事实。这种观点认为,与观察者相关的价值都受制于一个特殊的社会,即瑟尔所谓的"背景"。音乐的价值和意义并不在于一系列经过精心安排的有序声音的物理特征。相反,音乐的价值和意义是根据那些有序音响的社会功用而赋予特定布局结构的一种地位功能①。

我们的社会现实是由文化建构的,因此,它涵盖了对大多数客体和事件的(各种)功能的指派。因此,我们通常经历的"事情"都与其功能有关——它们的益处是什么,我们怎样运用它们,对我们而言它们的差异在哪。人们甚至将这些功能分配到自然现象中,并且以自然现象对这些功能的服务程度作为评定该自然现象之价值的标准。瑟尔曾写道,"我们通常说,'那条河很适合游泳'或者'那种树可以用来制作家具'"(1995:14)。人工制品(事件、客体)的创造同样包含着为社会的或个人的功能——"益处"(价值)——而服务。

因此,分布于我们的生活世界中的功能都是与观察者相关的:人们根据我们所在的社会所持有的价值观及准则的发展来界定这些功能,即社会中会影响到我们的价值观和目标以及与之利害攸关的需求和意愿。故任何事物的价值都与其使用功能有关:当我们在森林中搭建帐篷时,石头可以用来充当锤子,而林中的圆木桩则具备椅子的功用。理性主义认为,不管怎样,一般的价值观都是宇宙所固有的,且只能经由所谓的"理性技能"被认知或发现②。然而事实并非如此,价值观绝非与生俱来的,也非抽象纯正或独立自主的。因此,所谓"音乐",必然是社会的产物,而只有声音的本体才能"与生俱来"地(亦即物理性地)存在。

正如音乐社会学家迪诺拉(Tia DeNoras,2000;2003)所说,音乐的客观物理特质不能决定音乐的意义,甚至不能构建音乐的含义。其实社会上存在着很多社会可变因素和个人可变因素。为什么有些声音会得到关注,它们是如何得到关注的(即选择性关注的区别),这些声音怎样获得感觉认知(即个人

① 而且,声音的这种"有序性"本身受控于管理一种特殊实践的需求。因此,舞蹈音乐有一种有力的节奏,摇篮曲却没有,而宗教音乐总是遵从语词的逻辑。
② "理性技能"的观点以及将它视为真理和知识的唯一来源(即哲学中的理性主义)的信念本身都是社会现实,基本上它与始于古希腊的西方智力传统是有关联的。

经历的差别),这些声音如何被使用(即服务于观察者兼使用者的特殊目的),以上这些问题皆取决于社会可变因素和个人可变因素。而音乐的那些客观物理特质正是根据社会和个人的可变因素才"提供"了一系列可能的含义[1]。从社会层面上看,音乐的价值通常与观察者的实际使用和意图相关,这就是为什么不同的人(甚至是专家)能从同一音乐情境中品味出不同含义和价值,或是同一个人对不同的音乐情境产生不同的感觉和价值的原因。同时,这也是某种特定音乐能满足多种用途和功能的原因。比如用于教堂礼拜的巴赫的众赞歌也是世俗音乐会中《马太受难曲》的片段;又比如,音乐会上的音乐可以用于电影,电影配乐亦可在音乐会中被欣赏。

这种被称为"音乐"的认知类别相当于由某种惯习(布迪厄,1990)[2]统治着的关乎其自身的特殊"世界"。这种惯习包括文化价值观以及社会的、观念的、感知的各种习性和实践活动(功能),它们创造并约束着某个特定社会、地区或社团的"音乐世界"[3]。正如社会学家皮埃尔·布迪厄所说(1990),一个实践的"世界"(比如,"音乐""体育""农业""食品")包含着众多"领域"(即在这个"世界"中的各项具体的实践活动,比如特殊的音乐活动、体育运动项目或不同种类的食品)。而每一个"领域"又都包含着一个与其所属的特定"世界"相关的——且常常是具有竞争力的——一个特殊事物的持续发展的进程。听众、观众以及客户等群体为了实现或接近某种特定的寄托或声誉而推动着这个进程的发展。换言之,某个特殊"世界"中的一些"领域"会因为同在一个"世界"中的另一些"领域"的利益而改变自身。以音乐"领域"为例,不同音乐的出品人和倡导者都会依据地位、社会认可度、销量以及听众等各种因素来改变、操控它们。因此,一个"领域"其实就是属于它自己的(即作为

[1] 认识力同时影响着感知与情感。由于社会影响着认识力(比如,语言的差异性以及语言使之具有可能性或不可能性的认知或感知),所以各个社会的认识力都有所不同,且各个社会的感知与情感同样也具有差异性。它们反映着各个社会的与众不同之处,比如,它们的语言以及其他重要实践(关于社会、文化和认知、感知以及情感之间的关系可参见卡尔森,1997;杰鲁巴维,1997;瑟尔,1998;波普,1999;考威塞斯,2000等人。值得注意的是:民族音乐学学科的存在就是为了研究这些关系以及社会间的音乐差异)。比如,微分音的音乐被西方人看作是走调的音乐。尽管这也许会是新奇美好的,或吸引一些美国听众,但是这种音乐观念、认知,以及对未知文化的反应都与西方听众截然不同。
[2] 布尔迪厄的"惯习"类似于瑟尔的"背景"和社会理论家们口中的"生活世界"。布迪厄(或他的译者)将这个单词设定为单复数同形。
[3] 艺术哲学家也涉及了"艺术世界",其中不仅包括艺术,还包括与之相关的一切,如艺术评论家、美术馆系统以及艺术杂志和书籍。而此处所说的"音乐世界"同样不仅仅专指音乐和音乐家,也包括评论、音乐会管理、音乐新闻业、教堂音乐、唱片和发行工业、MTV、电台等等,以及所有形式的音乐"行为",如收集和欣赏CD,还有民间的、民族的以及其他形式的业余音乐行为。

一个自我"世界"对其下属所有"领域"的集会)社会性竞争舞台。在这个舞台上,很多事物的定位都受权势的左右(比如,在摇滚风格或爵士风格之间、在"艺术音乐"和"流行"音乐之间以及在音乐学和音乐社会学之间)。

音乐教育这个"领域"隶属于两个(至少)不同的实践"世界":"音乐"的世界和"学校教育"的世界①。首先,在音乐世界中,音乐教育处于边缘位置。较之那些受过古典音乐培训的音乐家,音乐教育者们除了发掘新的"有天赋的人才"之外,几乎没有任何权力、地位以及精神或物质上的寄托。事实上,正是这些音乐教育者的范式、传统、审美意识以及相应的实践活动影响着音乐教师的培养。然而,古典主义的传统却将古典音乐看作是只有内行才懂的、需要倾力研究的音乐形式(若没有勤奋的钻研和卓越的鉴赏力是很难进入这个领域的,换言之,只有鉴赏家群体才能走进古典音乐),因此它具有排他性(它将那些不符合或不认同鉴赏家条件的人排除在外),而且古典主义传统还呼吁一种凌驾于生活之上的自主权,因此,它也将日常生活排除在外了。但另一方面,这些内行人士的专属音乐却在日常生活中得以蓬勃兴起,且这些音乐的范围极为广阔——比如,其中包含了很多自我选择的"鉴赏群体"。在这些群体中,任何成员都可以成为某种或多种音乐的爱好者。其实,古典主义音乐——至少可以说是由那些受过古典主义音乐培训的音乐家主宰着的那部分"领域"——只是在日常生活和音乐世界中占据了一个边缘位置(这也不足为奇),它还需要获得诸如政府或个人等方面的支持和帮助②。

在学校"世界"中,音乐教育同样愈来愈边缘化。这种边缘性"定位"的部分原因在于社会中古典音乐的盛行。不论是公立的音乐学校还是私立的音乐学校,其中的大部分音乐教师都接受过古典音乐的培训,且学校音乐课程也对古典音乐尤为青睐。然而学校教授给学生的这些音乐知识并不能对学生本人以及社会产生影响,或者说不能对其产生持续的、长期的甚至是终生

① 同样与之相关的还有"教学"或"教师"世界,只是本文并未涉及这一方面。比如,音乐教师既是"教学"世界(实践)的一部分,同时又构成了那个世界中属于他们自己的领域。这个领域创造了其内容一定程度的团结一致(甚至是唯命是从),但同时也在普通教学世界和其他学科教师的特定领域中突显出来。其实"教学"并不是一个独立的整体,这个世界中的诸多领域都因为地位、影响及资源因素而进行了"定位"。这种定位同样也发生在其下属领域中(比如,预算操控、课程安排、课堂音乐教师和全体教职人员之间的声望)。

② 举例而言,芬兰以产生世界级音乐家而闻名。不过,每售出一张 30~50 欧元的歌剧门票,政府都会拨款 150 欧元资助国家歌剧。即便如此,在 1999 年,只有 21% 拥有学士学位的芬兰人去看歌剧演出——尽管参与这种昂贵的音乐可以获得经济财富。更为震惊的是,在工人阶级中,只有 2% 的人会参加——既有欣赏品位的因素,也有经济能力有限的因素。事实上,根据政府统计数据显示,70% 的芬兰人从未参与过与歌剧相关的活动——在这个数字中包含了 90% 的工人阶级!参见《赫尔辛基日报》,"Sunnuntaidebatti",2004.4.4,第 5 页。

的音乐作用。因此,它也就失去了(或者说从一开始就无法得到)社会的经济支持和文化认可。与其他的学科("领域")和学校活动(其他与学校相关的实践行为)相比,音乐教育至少损失了很多本应合理享用的资源(开支预算、时间安排、空间设置以及器材设备等)。在一些地区,学校为了腾出更多的时间和资源用于教授那些与社会关系密切的且有价值的知识,从而削弱甚至淘汰了音乐的教学,这对学校中的音乐教育是一个很大的威胁①。

二

按照释义,任何实践(及其"世界"和"领域",比如"音乐"和"音乐教育")的存在都应实实在在地满足某种与社会相关的价值和需求。因此,个人和社会对任何一种实践的价值评判都取决于这种实践是否对他们的生活"产生作用"(参见里吉尔斯基,2005)。如此说来,任何实践的价值都体现在它的用途上:首先,是这种实践在社会中的运作,即它必须具备一种有效的正常职能;其次,它在某些方面或地区的特殊使用(比如该实践的使用范围有多广泛);最后,也是最重要的一点则是一种实践的价值最终取决于它对社会和社会成员的生活产生了多少实用的、有形的影响。如果实践的习惯②没有上升为一种"普遍的"(共享的)或广为流传的重要形式,那么这种未确定的实践则会面临消亡的威胁。否则它也只能服务于一小部分受它影响的优秀的(或自我选择的)或边缘的群体。使用功能——经由某些实践提高个人或社会利益的被正常使用的习惯行为——是对那种实践的"评判"和目标(意义)的经验主义表征。

同样,这也能很好地适用于音乐实践。音乐教育中存在的弊端在于该领域中的实践并未对个人和社会做出显而易见且值得被关注的实际影响,也正

① 我们要谨记的是,在大部分情况下,那些无力支持学校音乐教育的人正是曾受教于这种音乐教育的人:他们的思想与价值观构建在这种教学对其生活缺乏相关性和重要性的基础之上。而支持者都来源于与音乐教育密切相关的极少数人,或来源于特权阶级,他们从小成长于音乐世家,这影响到他们的长期音乐选择。

② 在实用主义社会理论和哲学中,正如"习惯"这个单词的一般理解,"行为的习惯"(即,实践、实际行动)并非无意识的例行程序。实用主义的和实践的行为习惯或趋向被看作是完全有意识的、理性的反思过程。在这个过程中,目的、目标和需求是指导性的价值观,且被当作慎重地评判某种行为的准则。因此,举例而言,定期运动的行为习惯既非有意识的,也非简单的例行程序。它具有结果意识(其中可能包含了娱乐消遣和健康利益),且根据这种预设结果而实行着(即,被认定是有价值的)。

是这个弊端导致了"合理危机"①的出现。"合理危机"源于某机构或机制(对我们来说即音乐教育)中的矛盾和薄弱环节,它们致使该机构达不到其预期的利益或产生出种种新问题。无所不在的评论性文章将已发布的宣言或已承诺过的利益作为评判的标准,以此揭示出诸如音乐教育之类的机构对其许诺的真实利益的潜在执行情况。

学生们在学校中所学的东西在学校以外的生活中根本用不到或无法实际运用(即缺乏有力的经验证据去说明音乐教育能够对人们起到实际的作用),这个典型的、普遍的问题就表明了上文所说的潜在执行情况,也直接决定着那个谓之"支持拥护"的领域会如何定位。从某种程度上来说,这已经成了一个全球性"危机",各地的音乐教育者都会遇到这个问题。音乐教育的国际社会网站中也提到了此问题,并试图以合理有力的文字去肯定音乐教育的价值,但避而不谈音乐教育对人们的个人和社会生活的健康品质和音乐生命力所产生的实际贡献②。

由音乐教育无法作出实际贡献的弊端所引起的这个"合理危机"有以下几个根源。首先,大学(和音乐学院)的音乐教育计划与学校的培养目标相悖。前者的教学安排完全是为了对不同音乐专业的少数精心挑选出的学生进行培训;而后者则认为音乐应是一种一般性、普及性的教育,音乐是为了"优质生活"而存在的,正如美国的一句传统口号:"音乐属于每个孩子,每个孩子都属于音乐。"这句格言同样反映了一切学校教育的宗旨,即所有学生都应实实在在地受益于他们的学校教育,并很好地施益于社会。根据联合国宪章,如今美国的政治口号是"不丢下任何一个孩子",教育应该"一切都为了孩子"。然而如今的音乐教育"领域"并不能对所有学生的音乐生活做出实际的、积极的贡献,因此,它仍处于学校、社会以及音乐世界中的弱势位置③。

如今音乐教育中出现的这个"合理危机"的第二个根源则是音乐教师在

① 关于"合理危机"的本质可参见哈贝马斯,1975。
② 这种"支持"往往混淆或合并了音乐的价值和音乐教育的价值。音乐(古典音乐)的价值被冠上尊贵的词语,因此人们自然而然地认为,如果音乐是有价值的,那么音乐教育肯定也是有价值的。然而,音乐的价值取决于它的实践在诸种条件下的成功程度,而音乐教育也是唯有处于这种实践的条件之下(即真正为个人和社会所做的实效性音乐贡献或益处)才是有价值的。音乐教育合理危机的存在实际上是因为音乐教育所教授内容并无价值,至少在音乐家和音乐教师们所偏好的程度和范围上如此——他们的偏好也就是指,要提高某些音乐及其听众的地位。
③ 这里包含了学校音乐在学生生活(青少年世界)中的定位以及学生自己的音乐或其他普通的、真实生活的音乐在学生生活中的定位的相对性。甚至有人将一些内在批评应用于这些口号之中,这就揭示出了音乐教育者所呼吁的价值观并未获得预期效果。

其大学或音乐学院的学习过程中所接受的传统教育都是基于正统美学理论提出的鉴赏主义音乐欣赏(MAAC)范式的假设。这种范式认为(宣称),与音乐相关的知识(包括通过表演获得的知识)是很有必要的,因为它们能够促进人们对音乐的理解,且能让人们完全从音乐本身的角度去客观地、不含偏见地凝视音乐,以此完成"欣赏"的行为。如今,尽管"纯粹聆听"的行为已成为一种拥有显著地位的实践活动(参见里吉尔,2004:133-189),但是这也仅局限于一小部分审美主义者、鉴赏家以及专业人士的范围内。其部分原因在于,大多数音乐实践的存在并非仅仅为了让人们"纯粹聆听",它们的存在牵涉到他人的、社会的价值。包括那些热衷古典音乐并参加音乐会、欣赏歌剧的人在内的大部分人都会参与各种各样的音乐活动(彼得森、科恩,1996)。这也就是说,大部分人都会以各种方法运用不同的音乐来丰富他们自己的生活。而古典音乐所信奉的要独立于生活之外的信条却主张将音乐远离日常生活,尤其是音乐会之类的场所(里吉尔斯基,2004:133-189)①。上文曾提到,在日常生活中,任意一种音乐(或多种音乐)都可以为人们提供很多用途或功能,"欣赏"行为可以发生在其中。但是古典音乐的自主信条却将它所谓的音乐与我们日常生活中随处可见的音乐割裂开来。

　　有人认为在人们要凝视、欣赏"优秀的音乐"之前,有必要搞懂这种音乐,并完全理解它②。基于这种理念,音乐课上所采用的传统教学方法和材料都是"训练方法体系"的课程模式。在这样的模式之下,教师教给学生的是"音乐元素""概念"、其他的技能术语以及(据说)终会以某种形式丰富学识并有助于更好地欣赏音乐的音乐历史、理论和文献作品之类的"背景资料"。表演教学的标准就是技能的训练、音乐解读、乐器方法书籍中的资料以及对下一场音乐会的重视。因此,这种范式并非是通过一件乐器(或声音)来教授(绝大多数人所理解的)"音乐",而是置这些教学会对学生将来的全面音乐选择权所产生的影响(比如培养使学生今后能继续表演的音乐独立性,或者提高学生的文化和音乐意识,而非死守着"表演的最终目的就是供人欣赏"等观念)于不顾,只单纯地对这件乐器进行教学。

　　根据上文述及的音乐鉴赏范式和"训练方法体系"范式来看,随着教学

① 鉴赏主义音乐欣赏(审美)范式提出了具备完全的、全神贯注的、深刻的注意力的要求。在这种范式中,听唱片或收音机是不予接受的,除非聆听者投入了全部的注意力,将目光紧锁演唱(演说)者或跟着背景音乐哼唱。而一边打扫屋子、熨烫衣物、开车或做其他行为(通常为无意识的),一边听音乐,这便是不允许的。美学理论认为这种方式的欣赏充其量只能相当于传统的助兴音乐。
② 难道为了更好地品尝某样食物,人们必须要先了解这食物吗?那么,在欣赏秋天的森林之前,我们是否也要先去理解森林中那一系列的色调?

"方法"的运用,唯方法主义(methodolatry)(里吉尔斯基,2002)开始盛行,甚至逐渐演化成为课程!因此,以传统方法为依据的"传递式"教学成了课程的重心,人们根本不去考虑学生更适合做些什么或学生在接受了教育之后能做些什么。诸如个人课程的"教学风格"或"逻辑方法"之类的教学细节覆盖了人们的视野,而至于这些教学(从整体上最终)是否能够产生显著且有价值的、实际的音乐方面的影响,这一问题却被搁置在人们的关注范畴之外。此外,作为音乐上的艺术工作者,音乐教师对小乐队的指导往往只考虑到如何使其在下一场音乐会上发挥得更好,而不去培养那些可以使学生终生受用的音乐实践上的演奏或作曲技巧,抑或其他技能、观念以及习惯。不管合理与否,现在实际存在的具有代表性的学生乐队都没有授以学生可践行终生的知识和技巧,而只是一味地照着文本演奏而已。

多年来,这些范式、实践以及习惯已经共同创造出音乐世界中一个新的领域,谓之"学校音乐"。在某些地方,这引起了学校之间的排名定位(如,"我们学校"的音乐节目是全市最优秀的)、乐团之间的排名定位(即,以获奖最多、竞赛获胜次数最多或是获得荣誉最多的某所学校的乐队节目为依据)。这种现象不仅引起了这些排名定位,同时也导致学生之间为了争取乐队席位和个人单独表演之类的机会而进行残酷而露骨的竞争。这些竞争包括正规的竞赛,也包括非正规的"攀比"①。后者是青少年在自我身份构建中的一种稀松平常的心态。而在这些竞争中,社会"地位"的获取成了主要目标,音乐和音乐学习反倒退居其次。因此,这种排名定位本身对于"学校音乐"来说愈发重要,但是却不能为人们的生活起到太多音乐方面的实用作用②。对于学生和老师而言,下一场音乐会、牢记书本和讲座中的知识以及其他短期的目标成了焦点。可是由于这些目标在人们离开课堂或从学校毕业之后便不复存在,故那些学生在毕业后就失去了音乐上的动力,他们的校外生活只剩下一些乐曲和实践(往往只是欣赏行为)。

因此,"学校音乐"产生的唯一一个实际的音乐上的影响就是挑选出了

① 这个新词涉及青少年的发展趋向,从某种程度上说,他们会通过与同龄人进行比较而确立自我意识并衡量自身能力。
② 音乐教育呼吁各种发展的和社会的益处,特别体现在合唱教学中(比如责任、合作等)。但是所有学校课程和活动都应当适应学生全面的发展需求和社会需求。然而,这种结果是否确实有益仍待商榷。举例而言,当某个学生在一场竞赛中获胜,或在一场考试中拿了最高分或是被委以独唱(独奏)之职的时候,他都会感到自豪和成功,而与此同时,其他学生将会体验失败的滋味,这会对他们的个人"身份"或音乐自我构想产生消极影响。尽管这会产生很多类似的社会的或发展的贡献,但音乐教育的"合理危机"依然存在。因此,音乐教育需要做出特殊的音乐影响,以确保其在综合教育中的位置。

（或自我挑选了）极少数有音乐天赋或对音乐有兴趣的学生。他们不得不接受这些教学，但这往往仅限于在学校的那几年[①]。而对大部分学生来说，"学校音乐"完全异于他们校外生活中的一个重要元素——"真正的实践"（包括很多种，比如，流行音乐、教堂音乐、民族音乐、舞蹈音乐等）。学生会将他们"学校音乐"的不相关性与他们校外音乐生活的非凡活力相比较，从而得出一个消极的推论，即那些众多的课程往往并不能反映出"真正的生活"（也许性教育和健康教育是个例外）。

那些被教师极力推崇的"优质音乐"的地位已被神圣化了，鉴于这一点，鉴赏主义音乐欣赏范式下的课程和教学也就成了一种皈依性尝试。它企图用"学校音乐"来取代（或者稍带一些良性的补充和完善）"学生们的"音乐，以此拯救学生（以及社会的）音乐素养。然而，由于它包含了宗教的转变，所以这种音乐皈依的阻力往往也很大，其成功性微乎其微。青少年从他们的日常生活中发掘出的一些有价值的音乐作品和音乐实践被予以否定，单单是这一点就增大了人们对皈依性尝试的抗拒。

意识到这一点之后，教师们似乎开始尝试着在他们的课程中纳入比他们自己上学时更多的流行音乐、民族音乐、世界音乐以及其他异域音乐。然而，鉴赏主义音乐欣赏范式就如同一种教学范例般根深蒂固。所以，教师会本能地运用他们当初学习的那些音乐，如"古典"作品和著名人物传记等。而所有这些都异于真正的音乐世界中学生的真实而活跃的音乐实践活动[②]。在音乐的"真实世界"中，在学生的音乐实践中，音乐并非用来"理解"或欣赏凝视，而是被真实地使用着。换言之，音乐可以成为各种不同身份的个人和社会机构的实践（迪诺拉，2000）。因此，学生们在校外的音乐生活以及毕业后的人生旅途中，往往都会忽视"学校音乐"[③]。学生在入学前（及接受学校音乐教育之前）也许已经具备了一些音乐实践的习惯，或者作为青少年的他们以任何形式参与的校外活动也会让他们养成一些音乐实践习性。但是，除此之外，"学校音乐"却从未成为某种音乐实践习惯，也从未帮助学生形成这类

[①] 演奏及创作技巧直接产自学校教学，但从定义上而言，真正能够满足实际生活中音乐需求和实践的那些技巧并不仅仅是学校音乐，还有可以产生持续作用的实用的和实践的音乐。因此，不管是本地还是他乡，那些受益学生的数量显然还很少，根本不能缓解"合理危机"。

[②] 倘若他们认为这种学习很有趣的话，他们可以寻阅披头士的摇滚史，或者查阅互联网上随处可见的音乐家传记。

[③] 或者不能将其应用于他们的真实生活，因为它的传统方式是分裂式的——部分的、抽象的、互不联系的事件和概念——而非注重使用的整体性。不管怎样，这种割裂的教学甚至不能让我们记得超越讲座、测验或学习课程范围之外的任何方面的内容。而通过这种方式所学的所有不常使用的知识都会被忘记。

习惯。

总的说来,我们有必要意识到,在鉴赏主义音乐欣赏的范式之下,包括那些政客、家长、纳税人以及学校当权者在内的所有人都被"学校化"了,而这显然并不能对绝大多数人起到显著的音乐方面的影响。这种现象仅仅会消极而非积极地影响人们对于由音乐教育者为了"学校音乐"而宣扬的个人价值、社会价值以及教育价值的态度和看法。另一方面,这样的结果引起了当前的"合理危机"——"支持学校音乐教育者"已将学校音乐教育当成他们生活的品质保证,那么,他们当然会支持学校音乐教育了。因此,无法为学生自己的音乐生活产生积极的作用,至多也就是会致使学生对"学校音乐"失去兴趣,而从最糟的角度考虑,就会引起人们与定位于权力而非尊重学校音乐资源的那些人的对立。

三

成功的实践[①]能给任何"领域"带来实效。从实践上看,这是因为结果应当是有形的、实质的,它们能够供人们和社会使用,以此来判断这件事物是否能服务于人或有多大的价值,而这也正是此实践能够存在的根本原因。当某些实践行为不再重要或不再能产生相关利益(或是带来了负面结果)的时候,尽管会有些既得个人利益维护或小型群体维护这些目前看来并不重要的实践行为,并且为了使他人相信它们的实用性而努力,然而它们终会因为一些实际目的而消失。比如,曾经被称作成人社交的"良好礼仪"和特定方式的种种实践已经消失,或已被其他实践代替。在教育方面,被祖辈们及其教师所公认的很多实践行为在今天的学校教育中已不复存在了,它们的位置已经被新的、更有效的实践所取代。

事物失去意义而造成的威胁,以及随之引起的音乐在学校中以及"学校音乐"在社会中地位的濒危,成了当今音乐教育中一个愈发严重的问题。我们不妨去看一看,音乐教师的预算和课时安排都受到威胁,对此,音乐教师们怨声连连,尽管作为普通综合教育一部分的音乐的重要性逐渐降低,音乐教育者和音乐家们却仍发出绝对的支持声。这一切皆能说明当今音乐教育中的严重问题。若要认清这种威胁并充分发挥其作用,那么总的来说,课程和教学应当重视实效、明显且卓著的结果。这首先要求仿效如医学和法律般有实用性的专业并将学校音乐教育打造成一种反思性的实践行为去

① 不成功的实践实际上是一种玩忽职守,即实践行动与最终的目的和标准并未成功吻合。

教授。

 首先,这类专业的存在缘于人们对它们有明显的需求,它们可以带来个人和社会认为的很有价值的实用性结果①。由于从业者们会从顾客(委托人)的需求方面考虑结果,所以这些专业和职业能够做出实际的贡献。对结果的反思是对顾客的道德责任的基础,且若能很好地履行这种责任,也能保证每个顾客(最终扩大为整个社会)对原本在质疑中的实践表示肯定,同时认可这些特殊从业者们成功的实践。音乐教育的"顾客"或"对象"是学生,所以它同样极其需要反思性实践的道德规范以及由此产生的由实质的成功和持久的结果带来的声望。对学生来说,考虑到他们目前的和未来的音乐需求(而非试图让他们皈依于他们认为不重要的"需求"中),"正确结果"的道德规范的培养应该被当作师资准备中的一部分,且应被看作教师必备的自我专业职能的基础而应用于教学实践中。

 倘若教学的结果应是有形的(且能够引起思索)、显著的(且因此被视为重要的),那么,以实践为内容和目的的课程就应当取代鉴赏主义音乐欣赏和"训练方法体系"范式。这种以实践为内容和目的的课程必须聚焦于促使典型的学生群体形成音乐实践的习惯,至少要以此为"主导理念"②。而且,趁着学生还在学校时,这种音乐"行为习惯"(或使用习惯)——斯漠(Small,1998)将其描述为"音乐行为",以强调音乐的活动性、过程性本质,纠正人们通常将音乐看作名词,且视其为一件静态事物的观念——应当被提升(和估值)。同样,它们可以被发展成为终身学习的开始和生活中方方面面应用的切入点。如此便可以促进一定程度或某种类型的音乐参与,改善毕业生们因不再有学校音乐教育而不去参与音乐活动的情况。

 考虑到特定社会中音乐的多元主义以及创造出越来越多让学生(和稍后的成人阶段)参与的必要性,因此,音乐教育课程和教学的这种以实践为基础的改革实际上也将包括推动不同类型的"业余行为"(布什,1999;亚当斯,

① 这些专业有一个优势,即能够带来一些结果,而其实践的这些结果本质上都是有形的,比如病人死亡或病情加剧、委托人的法律问题未得到解决或更加严重,又或者是产生新的问题。但是与许多其他学校课程不同的是,音乐是有形的,所以,这些用于引导"音乐优质生活"的知识和技能也应当是有形的。这与鉴赏主义音乐欣赏的前提相悖。从定义上而言,鉴赏主义音乐欣赏认为审美反应和欣赏凝视的过程都是无法观测的。因此,在鉴赏主义音乐欣赏范式下,教师不能评判其自身教学或学生学习的成功,而学生也无法完全理解他们所学的东西,同样,他们也不明白这些学习的价值所在。

② "主导的"或"行为理念"是所有专业实践的特性。因此,"良好的健康状态"是医学实践的主导理念(同样也是"力求无害的"道德指令的主导理念),尽管不可能所有人都达到"良好的健康状态"的结果。所以,主导理念就是某个专业的道德规范的基础。

1996；里吉尔斯基，1995）。"业余行为"——源于拉丁词根"amat"，意为"爱"——其含义是怀着一种纯粹的热爱去参与音乐行为，并与那些拥有同样情愫的人分享。这个动词形式的单词强调了其重要的、活跃的、明确的地位。它不仅包括表演，还包括所有其他形式的音乐——比如，在家欣赏音乐，去听音乐会，使用在电脑操作的作曲或 MIDI 软件。最主要的是，通过学习新的文献资料或通过对新的音乐类型的拓展性参与等途径去进行业余行为的实践将会"践行"并发展（或者至少可以巩固）专业知识。

基于业余行为的多元主义之上的课程应包含古典音乐、爵士音乐以及公众的其他音乐类型和音乐实践。这样一来，学生最终会"选择"或"倾向于"那些他们认为最易理解且最具吸引力的音乐形式和实践。课程中应选取哪些音乐及其实践，这其中蕴藏着很多可变因素。同样，也有很多可变因素能够影响学生（及成年人）的选择，这些可变因素包括：

● 对一种音乐实践的需求及地区或本土获得的可能性。比如，若要在城市以外的地区找个可以加入的合唱团或许是比较困难的，但要参与一个四声部的演唱或在家欣赏人声爵士组的演唱还是有可能的。

● 差异性人群。比如从族群、语言、社会经济阶层、地区（农村、郊区、城市）等各个因素考虑的学生主体的类别。而且各个学校间也有种族差异，所以我们需要从课程和教学上考虑这种多元主义。

● 资源。不仅仅针对学校，还要顾及学生将来拥有乐器或参加某种特定音乐实践而要支付一定费用的经济能力。

● 校外的可能性或易实施性。比如，独唱（独奏）和室内乐的选择更有可能与繁忙的成人生活相吻合，人们可以在家里练习 MIDI 乐器而不会打搅到邻居。

● 促进学生的基本演奏或作曲技巧能力。这种技巧（知识与技能）是通过一种或多种音乐行为来培养发展的，但它也适用于其他类型的音乐行为。举例来说，因民间吉他而学会的和弦和弹拨也可以作为蓝调或爵士的基础；表演或作曲、改编的技巧有助于欣赏，反之亦然。包含在演奏或作曲技巧的这种实践观念中的同样还有一般的能力，比如使用因特网、图书馆的能力；搜集信息、新的文献、CD、指法或和弦图示以及其他音乐行为资源的能力；或者是使用电脑进行作曲、MIDI 乐器或伴奏软件的应用操作能力。

因此音乐教师应当回归到音乐的教学上，而非只教些模糊难懂的"鉴赏"或"美学经验"，其中丝毫没有任何公开的可供反思实践或评估的内容。与之相反，欣赏应被视为与使用效能一样具有实际功能。被人们欣赏着的各种不同类型的音乐和音乐实践行为也正是那些被使用的、对个人和社会的"优质

生活"具备明确而积极影响的音乐和音乐实践行为。从实践经验方面去考虑,"理解力"包含着像一般技能一样具有实际功能的含义①。这些可以首先从新手级参与一项音乐实践中看出,也可以从源于使用和"以做为学"而新创的实践知识——实际操作的知识和技能——中看出②。这些丰富学生音乐生活的价值同样也将被吸收到下一代音乐教师的专业培养目标之中,教师们也将受益于这种实际且重要的教学。

正因为音乐实践会依据不同的使用情况而表现出不同的价值和意义,因此,以实践为内容和目的的音乐教育也需要根据教师和其学校的特殊情况而作相应的改动。这种与多样性相关的差异就类似于一名医生面对形形色色的病人一样,而且医生实际工作的当地环境也是各不相同的③。符合标准的实践(即方法论)的观念将被反思性实践的道德标准所取代,而这种道德标准也正是所有有益专业(职业)所共同具备的特征④。被公认为规范的权威结果⑤(或"标准")的观念将被(通过各种途径,根据需求、兴趣、能力等因素)对学生乃至社会"起到实质性音乐影响"的准则所取代。指导这种反思性教学实践(以及对其有效性的评估)的最基本的判断依据为:

通过这样的教学,每个学生具备了怎样的能力?学生究竟能做到些什么,或是学生的能力取得了多大进步?一般学生通过"学校音乐"将会选择参与哪些音乐行为?

① 因此,"理解"或"掌握"一种乐器的指法并非由一张考卷或书面测试决定的,而是通过在实际的音乐生活中弹奏出正确音符来表现的。欣赏与作曲也是如此:那些不如技能那般经常被使用的概念和知识往往容易被遗忘。
② 这并不仅仅是一个老套的口号而已,比如,要成为一名成功的医生或律师取决于对反思性实践的复写,而这些反思性实践中包含着个人服务和他们随时间而不断变化的需求之间的诸多易变因素。这种经验知识(通过实践产生于实际行动中的知识)增加了不断更新的实践知识。这些技能中所包含的知识并不能通过讲座或书本直接教授,而是要通过对经验的反思去学习,继而从中受益。对于医生而言,所有这类知识都应用于对病人的诊断和治疗技术上,而非抽象的概念。
③ 举例而言,在乡村地区工作的医生所处的工作环境与在有自己的医药资源的城市地区工作的医生是不同的;同样,在战地医院或边境医院工作的外科医生与在现代医疗中心工作的医生所享受的工作环境和资源也是不同的。在不同学校和地区教学也有同样的差异。
④ 简单地将教学视为一门"有帮助的专业"或将教学往"有帮助的专业"这个方向发展,这样就会通过切实而持久的方式去改善人们的生活,强调"帮助"这些人(学生)的必要性。音乐教学可以通过很多有形的方法给人们以"帮助",或许音乐学科的教学比历史之类的其他教学更具"帮助"力。
⑤ 按照字面意思来看,规范的权威结果将会产生一批"规范化的标准学生",这对音乐之类的艺术是很有害的。

四

对于实用主义哲学而言,学习是实践的结果①,而非先决条件。优质的教学会明智地纳入学生在初级阶段实际解决音乐上的问题的方法以及促进不断发展的实践知识和技巧的方法。因此,丰富多彩的音乐生活中的创作或演奏技能都来源于学生有意识的(有思想的)音乐行为。同样,对任何危险情况下的音乐行为的态度、价值观及酬报也可作为高等研究对象。因此人们就该在学生时代认清他们的音乐行为的个人利益以及提高自身知识和技能的现实价值(酬报)。

从实用主义的长期性观点来看,学习就是用新的、更有效的或有利于形成新"利益"和目标的习惯取代个人先前的行为习惯。新的习惯建立在以往的习惯之上。因此知识并非用来改变或作用于当前的情况;每一种新的音乐条件需要对以前的知识进行变革以适应当下的需求及标准(即创造新的实践知识)。正如先前所做的明确论述,由于音乐不可避免地具有社会性质,那么个人的这些新的音乐习惯同样也能充实社会并使之更加富有活力。个人和社会的需求产生了所有的音乐实践,这种需求与音乐之间有着极为密切的关联。考虑到这一点,音乐价值通常也以某些关键方式与既定的社会价值观和需求相联系。在复杂的多元社会中,这些社会条件是多样的,且永远如此。因此,音乐(任何一种音乐)所提供的价值也是多样的。那么根据不同的功能和用途、"益处"和目标,"欣赏"——或者说是"使用"——的基础同样也是变化的。

在任何社会,尤其是复杂的社会,许多音乐行为(音乐作品)因那些想从音乐实践中获益的过剩的社会需求而存在。当某种音乐实践逐渐与其社会基础——其社会性存在的理由——偏离的时候,这种音乐实践就会变得边缘化,只为一小部分狭隘的"特殊偏好群体"或"专攻团体"而存在。这些难以理

① 杜威曾论及"一份经验(an experience)",他认为"一份经验"就是 a. 某人遇到一个特殊的问题或需求;b. 对各种替代性解决方案的有意识的思考;c. 选择其一;d. 应用,并反映在结果上。相较而言,"去经历(to experience)",即"去经历一种经验"则包含了那些单纯地发生在我们身上的种种经历,这种经历几乎都是无意识的,甚至是偶然的、意外的。但这并没有到达"一份经验"中的有意识地解决问题的程度。有意识地去解决问题才是"一份经验"的整体本质的最高要旨。我们肯定也能从"去经历"的种种遭遇中学到一些东西,但这种学习是无计划的,也并不总是积极的或有益的。从音乐教育方面而言,这种学习并不总是音乐方面的。对实践学习来说,"一份经验"一直是主要的教学方法过程。因此,教学建立在解决问题的基础上,正如一般的实践都植根于满足某些特定的个人或社会需求。

解的音乐的局限性很难成为"学校音乐"中的有效部分——至少不能达到"综合教学致力于提供一种能被所有学生接纳的教育"的标准。

以实践为基础的"学校音乐"通过发展出一系列可适用于几种(若种类不多的话)音乐行为的普通音乐技能来响应时下的生活。那些难懂的音乐可能也是发展这些音乐技能的一部分。但是不管纳入了什么类型的音乐,其最终目的都是为了推进新的或近来较为有效的音乐习惯,且这些习惯应适应不停变化的社会需求、价值观以及目标。因此,这些习惯——这些"欣赏行为"——对音乐世界本身是有益的,且有利于促进任何时候音乐世界为个人和社会提供的追求优质生活的选择。因此,倘若"学校音乐"能够被看作是与社会音乐生活密切相关的有价值的事物,那么它就可以将自己定位在一个更加有益的领域,它的重要性能够被认可,能获得人们的尊敬,而不再需要为了能被综合学校教育合理接受而乞求支持。

那么,"学校音乐"教育者面临的主要课程问题则是,"这种音乐"是否该被保留——出于其自身的意义永久存在——或者,音乐(指包含许多种音乐的一个概念类别)和音乐教育是否是为了服务于将之变为现实的各种社会需求而存在。严格地讲,作为将音乐和音乐价值视为日常社会需求和价值观的自主物的鉴赏主义音乐欣赏范式的延续,这种"学校音乐"本身(或仅仅对那些受训过的音乐家、鉴赏家以及审美家而言)面临着一个日益严重的合理性问题的危机。其危险性在于,我们今天所熟知的"学校音乐"将有可能被校外的音乐教育实践所取代(而非仅仅被填充)。

总之,音乐上升成了一种社会性建构,它可以提供无尽的社会功能,而当它被欣赏时,它也就自然而然地与这些功能相关联。因此,将"学校音乐"课程与音乐自身的社会基础——它存在的先决条件、使用功能、益处以及价值——联系起来,将提高作为音乐世界中的一个"领域"的音乐教育的"定位"以及发挥音乐在学校和社会中的作用。当然,这种受到提升的"定位"并不是为了其自身利益——仅仅是音乐世界或社会中简单的地位问题,而是为了增强"学校音乐"教育的实用程度,使之能为个人和社会的音乐生活带来积极的影响。

(周 丹译)

作为专业和实践的音乐教学的伦理规范

教师通常喜欢把自己看作专业人士。如果我们考虑到为人父母的教育职责,以及人类进步中教育的重要作用,教学毫无疑问是文明史中最重要的事业之一。但它如果是一种专业,那么,应该用什么样的标准和条件指导其专业实践?现在人们更为关注的是音乐的独特性以及音乐教育的辩护者和倡导者所声称的音乐的崇高的贡献,那么一个音乐教师怎样才能满足这个专业的标准和条件呢?

这里所关注的相关问题的探讨特别强调要考虑到教学的伦理维度,因此需要从许多教学活动中区分出作为实践的教学。音乐教师,无论是从事"学校音乐教育的"的还是以各种形式"自愿"进行音乐教育的①,都要和其他学科的老师共享其专业地位。考虑到这种共享的状态,音乐教育的特殊关联问题得到分析——并非通常认为的那样,形成音乐教师的教育与培训的优势并不在于音乐的"标准"或"标准化的"教学方法(等等),而是依据专业的《关怀标准》,音乐教育的实际利益在于为"客户"服务——学生变成了音乐的受众。

专　　业

对"专业"或"专业的"一般理解不太严谨且变化多端,以至于它的概念常常变得使人困惑而不是有所帮助。

首先,它往往在几个方面与某些"职业"是相关联的。在许多情况下,它仅仅是辨别某些从事为了挣钱——尤其是为了生存的人和或因其他的原因但做出同样的行为的业余爱好者。如后面强调的那样,这种区别是相关联

① "学校音乐教育"是指作为通识教育一部分的课堂音乐教育,这样的学校音乐教育是由学生和乐团支持的。"自愿型"的音乐教育是指工作室教学、社区音乐学校教学(无论其是任何的地方名称)和其他形式的社会音乐教育,如业余乐团。考虑到许多音乐教学的格式,本文并不试图系统地解决每个话题的讨论;相反地,它突出的例子和影响是与一个特定的主题最相关的。

的,当音乐家们不能以除了表演或作曲等方式来赚钱的时候,教师们就用这些活动来维持生计。这样的动机通常不符合这个职业的其中一个"经典"的特征(下文提到的),这种特征就是"被召唤的"或"被吸引的"的动机做出的实践行为,而非为了钱、声誉诸如此类的动机所吸引。事实上,在教育的历史中①,把教育看作是一种这样无私的"召唤"作为给予教师低廉工资的理由是再平常不过的了②。

通常指具有专业技能特征的行业才能称为专业。然而,这种技能的性质和获得物有很大区别。音乐家们在以欧洲为中心的区域中技能训练,例如,通常有多年的正规学习,包括出于研究需要获得一所大学或音乐院校的录取资格。当然,职业音乐家完全不同于其他专业也许是当今世界音乐的优势,可以说是部分或全部获得非正式的老师和模式,以及其他方面的"在路上"的学者。然而,无论发生何种情况,这种看起来是职业音乐家的行业,是具有专业知识和技能的。然而,即便如此,许多业余音乐家仍有很高的成就。事实上,很多具有相当的专业知识或相同的正式、专业或学院级的研究,但是由于各种各样的原因选择了其他行业。

大多数音乐教师认为自己是专业的音乐家,实际上,大多数人的音乐专业知识是从无数小时的学习和实践中获得的。在这方面,他们和学校里大多数其他不"做"他们教的科目的老师相比是独特的(艺术教师有时是一个例外)。他们与音乐教师不同,音乐教师与他们的教学无关,是训练有素的音乐家,大多数老师不是训练有素的物理学家、化学家、历史学家等等,但是他们获得了可以教授这些课程的学位。然而,尽管大多数音乐教师既不愿意也不能够放弃为了追求职业表演、作曲、指挥等的教学,但他们作为音乐专业人士的自尊感通常对他们教什么和怎样教有影响。

所以,在这方面,"职业"似乎主要适用于谋生,就是他们通过音乐谋生,即使是通过教音乐,并且与学生在学校里一起"做"这件事而不是像音乐家同

① "学校教育"是指在学校进行的教学活动,因此,是一个正式的教育实践,区别于其他正式的教育机构,如教堂和其他许多由家庭、社会、国家甚至媒体支持的非正式的教育实践机构。在正式的术语中,"教学"被看作是地方和国家的历史和传统。

② 不同职业的人都是由客户直接支付的,而在学校的教师则是由税收支付的。经营私人工作室的音乐教师是被直接支付的,他们之间不仅要彼此竞争,还要用自己家庭的钱为别的孩子提供其他服务,这一定程度影响了工作室教师(或收费"自愿"的音乐学校)的收入等。相对其他的服务提供者,如舞蹈教师甚至医疗保健,都体现了是否只有富裕的孩子可以私下学习的伦理问题。这个研究由国家或自治区免费提供"自愿型"的音乐学校,学生必须通常等待多年才能进入学习,或者只有少数的精英人士才能获得这样的指导。如上分析,从教学实践的伦理问题上来说,音乐教师的不同环境管理手段,都有着重要的职业地位。

行在"真实"的世界①。但是,"教学"在这方面还有待进一步阐明:只是简单的提供课程或指挥合奏并不一定对学生"听众"产生积极的教育利益,其他的音乐专业人士更能够预见性地为他们的付费听众提供音乐上的收获。那么,这就导致一个问题:音乐教师资格认定除了需要专业知识以外,还需要什么?

"学校音乐",所有学科的老师通常就是这样,需要教师来完成教学,然后进行教学鉴定。例如,教学研究和评估方法,课程设计,教学方法和教学材料。然而,这些研究的相关性引来广泛的争议,这些争议有很多甚至是来源于那些音乐教师自己。尽管如此,当一个行业的从业者的不称职会损害客户的个人利益的时候,现代社会往往会对其行业要求有一定的鉴定和证书②。

在许多行业中,这样的训练是非常狭隘的,因为所需的能力是有限的,它关注的技能和知识,至少要是高标准的和程序化的,从而使评估直接和简单。比如,以知识和技能要求一个持有资格证书的电工或水管工。

就音乐教育而言,有一种观点认为,做一个好的音乐老师唯一的要求就是成为一名优秀的音乐家。因此许多音乐家几乎没有特定的关于教育的、课程的、评价方法等等的资格认定,却被冠上了"老师"的头衔。他们开设私人音乐室,或者进入社区音乐学校、大学、音乐学院成为老师。他们教授音乐的方法、使用的教材、评判标准,要么是当年被教的方式,要么就由自己发挥③。

教学认证是必需的,前面提到的"教师教育"课程通常占音乐教师准备的非常小的一个比例,是他们训练中最不严格的一部分,并且常被谴责为"只是理论的"或不切实际的、无效的或在练习室浪费时间的。一些增强基础的秘诀或规范的教学被称作"方法论"(里吉尔斯基,2002),放之四海而皆准,"它服务于"教育学和课程的范式,旨在追求教师"证明"④。

所谓的"基于证据的教学"(即老师的教育水平和专业程度,是通过老师

① 这让我想起这个学生的老师,他却不切实际地或开玩笑地大声说:"我喜欢教学,我不能相信你做的这些还要他们来支付你报酬。"
② 在日本,如果不好好处理,吃河豚或河豚鱼是致命的。同样来说,厨师资格的"最终测试"就是准备这个美食,烹饪它并把它吃掉——这样才能通过!
③ 有些人可能会在课程或研讨会中探讨教学方法的问题,但通常他们在这方面的背景知识与音乐训练和专业知识等方面相比,是非常微不足道的。
④ 一些教学法专家由于不满意在教学前就出现的所谓"好的理念"这种声称,因此,在任何能证明它的有效性证据出现之前,一些"方法论者"就已经开始虚构一些等级或是标准方面的专业知识。就类似于柔道从业者提升等级一样,在这种理念中,靠前的等级就等同于较强的能力。换言之,可能提升教学效果要比低水平的培训更先进。尽管这种尝试旨在给一种已认证的专业知识的印象,系统化、程序化的方法和其他老师的职责已被社会教育学家分析成教学的"技能退化",实际上会导致教师的专业地位下降,使教师看起来反而更像是装配线上的工厂工人。(德马雷斯、勒孔特,1998:178-180)

把大学研究员的"新发现"灵活地运用到自己课程中的能力来衡量)被吹捧了这些天,但已经吸引了评论的核心①。在任何情况下,音乐教育认证很大程度上忽视了这种趋势,音乐教师反而倾向于继续遵循那些老生常谈的路径②,有时可以一直追溯到几百年前③。

通常,教师被证明是一个学徒或"实习教师"需要在有工作经验的"老教师"的监督下进行④。但是,要求的远远没有那么严格,比如说,医学实习通常是必需的,而且它是公平的,往往实习教师学习一定范围内的"怎样教"的教学方法,换句话说,在最好的情况下,有利于短期的成功、"生存"(主要在那个特定的教学环境下)。当第一份教学的工作在其实习期的细节上出现不同时,新教师常常会背离他们自己的设计⑤。这个结果可能在教学环境很统一的地方会较少出现,比如,高度集中的教育部门或单一文化人口的地方。然而,这样的一致性或标准化实践不是一种通常与"辅助性行业"相关的准则——服务于需要它的人们的行业,如法律、医药、治疗,等等。

社会理论和专业

先前的讨论指出,专业经常被理解为一种专门的职业,拥有一定程度或类型的技术专长。但是,社会学家试图区分这种专业和只是需要某种技能的

① 来看一个例子,整个《文化与社会》第13卷3号中关于"教育学"的特刊,于2005年被七个部门特约评审,不同领域的所有争论都反对"询证教育"这个一般命题。以下所要提到的"医学",作为助人行业的典型。尽管我们更愿意相信医学往往是由"听诊"和明确的研究成果所引导的,所谓的"询证医学"不是个乍一看就能得出大概结论的简单命题,一个评论员写到"医学,毕竟是一个个性化的服务,所设计的护理方案建立在每一个病人的唯一性和医护人员能力的熟练程度上"(戈尔曼,2007:37)。同样在蒙哥马利(2006)也可以看到,其中分析了许多成功的医疗实践案例中所遇到的种种障碍。哥欧普曼(2006)还演示了医疗决策中许多参与的变量以及做出错误诊断的常见性。尽管(有时因为)"询证"的前提有着相同的科学依据,但不同国家的法律会依据他们自己当地关于安全性和有效性的标准来选择接受或拒绝同一种药物。
② 特别是一些在他们年轻的时候所遇到的老师,和他们在教学实习期所遇到的与他们合作过的或是指导老师。
③ 一位老师与其他老师在一起学习,与贝多芬在一起学习,或者,例如,完全依赖于一个历史久远的其历史性和民族性已不再存在的单一的方法,即便是它仍存在于某个地方。寻找、发现、创造,或是采用一个通用的、放之四海而皆准的方法,会大大减少教师所做的其他决策,一旦"好的方法"被选择且能够被正确地使用,那将会遵循老师们的思维,学生很容易取得好的成绩(参见例子:乔克西等人,2000)。在这个理念中会加速导致教育中的"技能退化"。
④ 用来描述每个角色的术语可能在每个国家都是不同的,就像实习期的情况(例如:时间的长短、教学环境的多样性、音乐教学的特殊性,等等)。
⑤ 一个结果就是有很大比例的教师在教学最初的几年内离开,这让人对"专业"的标准产生了质疑。

职业(比如田径),或专业人员和一些公认的没有技术性的标准的行业(如父母、体育评论员、导游)。例如,马克思·韦伯(1947)把上文提到的辅助性行业作为模范。考虑到这些,他分析了一些专业共同的特点:他们是服务于个体经营的供应商,他们进入这个专业是因为他们"被称作的"一个巨大的个人承诺,并且他们的认证资格是基于他们"专家"的身份和深奥的知识。此外,他们的知识库只能由极少数出类拔萃的人经历漫长而严格的学习而获得。他们的工作是处理严肃的,通常是生死攸关的事情,他们的酬金来自客户的付费。专业人士和他们的客户之间的沟通在法律上享有特权,所以法庭也没有权利要求他们公开。最重要的是,这些专业的认证是由专业的同行规定条件、培训和认证的。董事会也在其发展的过程中维护标准和权限。(deMarrais & LeCompte, 1999:150)

其他社会学家强调非体力劳动的专业工作,一个标准一直徘徊在艺术专业课程研究的理念中,至少人文主义和自由艺术的一些教授①这样理解,他们宣称体力训练的培养比博学的或智力的培养要呆板②。并且,如前所述,专业被视为无私心的,其"所谓的"内在报酬超过个人的利益③。

另外,实用主义的社会学④强调各种专门的职业的"公共服务"功能。这种功能主义的一个结果是外行人不再合格。启蒙运动将逻辑系统化带给现代社会从而推进了专业的规划和扩展,专业的作用是提供独特的、专业的、正确的、实用的价值。因此,专业成为在特定领域判断的权威来源。因此,只有专业的同行,或代表专业管理的专业团体可以有评估的权限,而不是门外汉。

① 尽管有着相似的术语,但成为一个教授历来在"职称"论文上比作为一个社会学意义上的"专业"所要做的要多。然而,今天的专业教授(而不是一个与高等独立教学机构毫无联系的罕见的学者)是司空见惯的事。批判性的社会理论家们观察到太多的专业学者的研究(包括音乐学者)更有助于他们的职业生涯而不是任何知识库。(例如,阿格尔,1998:23,《音乐奖学金》;科辛,2003:5-31)。教授音乐的是否是专业的音乐家或专业教师,两者依然存在,悬而未决,在任何级别上产生任何类型的音乐教师之间的分歧者是相同的。毕竟,莫扎特主要是依靠教钢琴生活。
② 这不是一个无关紧要的观点,例如,至少在美国的音乐领域它是一个典型的"工作室"("做"和"创作")的进程,在"一般"和"广泛"的研究中,戏剧和艺术不会被列入毕业要求中,研究人文科学、人文艺术和各类科学旨在培养出普遍受过良好教育的毕业生(相对于为特殊职业、行业所需培养的专业技能而言)。
③ 从前,"助人行业"被认为是中产阶级的追求(相对于工人阶级所从事的体力劳动或上层阶级所享受的休闲特权而言)。然而,如今很难忽略"助人行业"给过盛的中产阶级提供了一个很好的生计。甚至可以说是不同的经济基础决定不同的上层建筑。
④ "'功能主义'已成为20世纪社会科学领域所盛行的主要理论框架,它认为社会运作和人类身体的运作是一样的,就像活的生物体,他们最基本的社会行为就是生存,不停地进化自身的结构以实现生存的需要。"(德马雷斯、勒孔特,1999:5)

它是:(1)本专业知识,(2)产生的权威①,(3)一个专业对社会地位和社会经济效益负责的实际价值②。与音乐家和音乐教育家无休止地为了音乐教育辩护的需要相反。然后,这些辅助性行业③很乐意在他们清楚对社会实际贡献的基础上接受和评估。事实上,社会对专业人士的缺乏产生警诫(比如,医生在人烟稀少的地区的缺乏,祭司在天主教国家的缺乏),而且出现了服务于新的社会功能的个体专业(如各种治疗师、工业心理学家、财务顾问、会计师等等)。

与实用主义社会学相比,最近的社会评论家关注专业和他们代表的一种特殊利益集团的专业组织。从这个角度看,专业不仅仅是:(1)发挥他们成员的力量,(2)为了社会成员运用它,(3)在相同领域反对其他专业。这种力量被使用,不一定只是服务社会或客户的功能需求,也服务于专业人士自己,利他主义专业人员受到怀疑。

首先,专业"训练"成员偏离注意标准和行为准则,以免整个专业引来负面的声誉。当然,在保护公众的同时也保护行业的地位,这是一种对专业人士和公众的负责,但却从来没有在教育本身上实现过。另一方面,这种权力也可以压制和减轻在一个专业内新兴的或相互矛盾的观点,或者可以对一个特别的意识形态的立场施以影响,这种意识形态就是一心一意地以牺牲其他所有人为代价来获得前进。

其次,在社会上行业的专业知识和产生的权威可以被使用(或滥用),当这样的专家是法律和习俗的主要来源时会促进他们专业的自身利益④。一个

① 一些牙疼患者反驳甚至质疑他们的牙医所给出的建议!然而,在不同的社会时期,"教师"所扮演的社会角色也可能会受到不同程度的尊敬。教师这个职业的权威性或就教师本身而言,经常受到质疑。鉴于几乎所有人,甚至是孩子,通常只要很好地知道从事教育行业需要具备的各种美德和公众普遍信仰,那么任何人都可以去教。在音乐教育中,这已经扩展到声明任何有能力的音乐家都可以去教。实际上,许多专业的音乐家认为:"那些可以做得很好的人,不一定可以教得好。"甚至尽管他们所受到的训练是为了成为一名教育者(或者是因为时间花在教育课程上而不是在练习室里),有太多的音乐教师在音乐学术上都是不合格的,但他们却能够恰当地去教音乐。因此,尽管音乐教育者像专业的音乐家一样都有着自我认同感,但是他们与其他的专业音乐家之间存在着地位上的差异,这通常会影响到音乐教育和非音乐教育的教员以及在大学里音乐系的学生的地位等级以及资源分配、课程要求的平衡等等。
② 证明了随着时间的推移,通常在这个职业中合格的人员会得到社会的肯定与支持。
③ 和其他"专业的"或者是具有特殊性的职业一样,提供专业、务实性的知识通常不会是外行——例如从电工到理发师再到园丁等。
④ 例如:"作为'专利药品'包括可卡因和海洛因(拜耳制药销售的一个品牌),在20世纪初期开始堕落。美国医药协会与制药行业联合创建了一个'道德'药物的理念。这意味着作用于精神的药物会因为被认为是'不道德的'而逐个被医学药典所去除。在这之后,全部被禁止使用,(例如:试图禁止使用酒精饮料)或是由法律控制让医生成为处方药的唯一供应来源"(Degrandpre,2007:6)。

相关的问题可以被利用,专业的权威影响或认可的某些"需要",客户可能没有也行。就这一点而言,某些种类的所谓的"审美"外科和牙医也被提了出来。然而,音乐老师定期地进行类似的声明(在他们的辩护下,但更多是直接在他们的课程和著作的选择下),关于音乐的需要是(或应该是)学生。同时,专业人士的社会影响力可以用来为那些专业服务被客户投诉的同行辩护。倡导音乐教育相当于防御正在下滑的对学校音乐教育的支持(包括金融危机的州或地方政府支持的社区音乐学校)。

最后,权力是专业在相同领域与其他行业互相竞争时使用的。正如布迪厄所说(1990),这种资源的竞争和尽力想要在一个领域内获得认可的竞争是非常自然的。例如,音乐理论家之间的,音乐历史学家之间的,音乐表演者之间的,社会音乐学家之间的,人类音乐学家之间的,文化理论家之间的(只列出一些主要竞争者)关于"音乐"是什么,个人的、社会的、文化的价值观所服务的(或应该服务的)是什么等问题的竞争。然而,他们实际上是试图创造垄断,例如,他们是否超过竞争对手的医疗范式[①]或超过竞争对手的教学方法[②]。

从批判社会理论的角度看,专业可以像特殊利益集团,追求各种各样的利己主义的策略,试图建立和维护拥有一定专业知识的垄断。在这种条件下,专业团体试图推动或保证所有成员一定的优势,往往不考虑实际能力,假设这种能力并不是通过显著的价值吸引注意力的(因此创造了一个将普通从业者放在不公平的衡量比较下的范例)或千真万确是没有能力的(从而损害专业的声誉[③])。

实用主义理论的观点认为,当与辅助性行业甚或是大部分关键的专门的被称为专业的职业相比较时,任何领域的教学都不能满足一个职业的许多关键标准。韦伯式的职业的偏差教学模式在早些时候被引用,包括"知识库的性质和得到它所需要的培训,控制进入职业所要达到的程度,维护标准,老师

[①] 举例来说,对抗疗法无论于整骨疗法还是自然疗法,当这些专业技术被纳入法律、医疗保险标准、政策等诸如此类时,有别于可选择性疗法。

[②] 在美国,许多音乐教师的训练课程要么是以唯一的勤加练习方法为主,要么是以负责专门音乐教育中的音乐教授所指的专业训练方式为主。与之相似的是,在大一点的学校,不论是支持前一种还是后一种方法的重量级人物,都急切地想把他们心仪的方式通过官方平台强加在所有老师身上,这一点,众所周知。

[③] 参看 Kleiner (2006)。

们,作为一个团体,对他们专业的投入程度"(deMarris & LeCompte,1998:152)。① 然而,考虑到他们的音乐专业知识,音乐教师似乎满足专家的标准和深奥的知识,这比大多数其他教学领域要好。还有私人工作室的教师,至少,可以自由设定自己的费用。

另一方面,被认为是重要的社会理论,音乐教师成为音乐的价值和重要性的牺牲品是理所当然的,通常是"他们的"音乐,而不是学生们喜欢的,并以此种教的方式通过学生来保护音乐:例如,通过创建(或同意)竞争条件来挑选出在许多中等的人当中的"天才",或高兴地让学生半途而废(例如不施加特殊的努力去拯救学生的原始感情和对音乐的热情的研究)。实际上,正如我们将看到的,这里仍然存在着,音乐教师以牺牲他们学生的音乐的和教育的需求为代价来满足他们自己的音乐的(财政的)需求的风险,因此,当教学被理解为实践行为,而不是一些习惯性的、理所当然的,或传下来的教育法则和操作规程时,就有可能不能完全达到伦理准则的要求。

音乐教学和职业地位

到目前为止可以推断出,音乐教学偏离了韦伯式的职业的模型的原因主要是所有科目的教师都共享②,但是在某些方面有它自己的简况。

首先,如前所述,音乐教师经常声称自己是专业的音乐家,这个职业地位

① 至少在美国,情况是这样的:"教学一般被视为家庭主妇的临时工作,这是因为在婚姻和对子女的教育过程中,教学能够得到实践;同时,它又被视为大多数人的入门级职位,这些人渴望担任行政工作,或是其他更有利可图的不用承担太大压力的工作,因此他们选择了教师这一行,再者是由于随着教师行业辞职率的降低,教师的教龄得以增长,一般来说,教师一直是所有行业中职业生涯最短的。很少有人能在教师这一行干上五年。"(德马雷斯、勒孔特,1998:152)。一项关于瑞士音乐教师的纵向调查至少表明了一些相类似的状况,它着重观察了本文所涉及的那些专业音乐家们做出选择的动机,即进入教师这一行是因为他们在音乐行业中受到了挫败还是只是由于生活方式的原因(布莱德,2004)。无疑,该情况可能因国家地区而异,但就大多数地方而言,音乐教师的职业轨迹和那些主要促进就业的职业生涯有可能大相径庭。

② 然而,机构化水平的教学至少会在一定程度上影响职业地位。因此,对于大学教师——教授们来说,学校很有可能会根据他们是否具有高深的学问以及是否有能力进行这一行业的人员选拔(即在博士学位授予阶段和整理合格候选人的推荐位置阶段)来安排职业地位。在出现问题的任期系统内(例如,永久任命期内),同行可以通过不授予其终身职位,来豁免不称职的教授。然而,大多数教授都是得到了对自己优点的认同才成为学者(或艺术家)和教师的。不过,公平地说,在教授级别的人物中,作为优秀的学者(或艺术家),他们往往比优秀的教师更出色。教学地位等级的划分同样也可以区分中学里的教师,哪些是致力于小学教育的老师,哪些是全能人才,这些都可以一目了然地知道。这也可能会是性别差异的一个原因,例如,在小学教育中女性教师总是占据着绝大部分,而在中学教育中,男性教师数量往往比女性要多。

可能会被家长和学生公认,但家长和学生不太可能授予这些老师一个类似的职业地位,即建立在知识基础或大多数其他科目的老师的专业知识的基础上的①。不管什么状态,音乐老师的位置更为不明确。很多音乐老师有的时候觉得自己更接近于音乐家,有的时候则更倾向于老师,从而难于在两个人格间找到平衡②。即使在那些已经进入音乐教学这一"职业"的③所具备的音乐才能、音乐性、技艺精湛、艺术性和作为一个称职的音乐家其他所必备的标准不与一个成功的老师所必备的标准相称。

此外,初级和中级教育下的孩子需要的并不是把他们教育成专业音乐家,但人们却把高等教育里的音乐教授模式直接拿来套用在他们身上,问题就产生了。一方面,学生独奏和乐团可以被训练得能够很好地表演高水平的作品。④ 另一方面,这种训练可能不在音乐教育范围内,至少不是全面地、整体地提高学生的音乐才能、习惯和性格,这需要促进学校以外的学习和终身学习。这种训练也可以以大多数学生的音乐需求、能力、兴趣和目标被忽视或否认为代价来完成。因此,服务于遴选出的少数人的音乐需求常常导致精英主义的问题(或辩解),并且这些消极的观念带来的社会影响会对音乐教育的地位

① 换句话说,物理老师往往不会被人认为是一个专业的物理学家。然而音乐老师却被视为了两个社会角色的典型扮演者,即音乐家和教师。出现这种情况的关键原因在于:第一,公众普遍认为音乐家的专业知识是经过长年累月累积起来的,并且代表的不仅仅是对大学音乐课程知识传授的准备,更代表了他们多年对音乐的学习。第二,作为音乐家的音乐教师的专业知识通常都是公开演示的,比如指导学校乐团进行演奏,但也会在社区(如教堂唱诗班,俱乐部演出等)表演音乐。

② 至少从某种意义上来说,竞争是存在的。作为音乐家,他们理所当然注重音乐的品质和标准;然而作为老师,他们有义务满足所有学生的音乐需求,而不仅仅是那些有天赋的和有积极性的学生。如何区分音乐家和教师的双重角色或身份下的每个部分成了《音乐教育中的行动、批评及理论》(2007年第2期第6卷http://act.maydaygroup.org/)一文特殊议题中的话题。

③ 不愿成为一名音乐老师,因为我对音乐很在行(或是我喜欢音乐),但我不擅长竞争(又或是我讨厌竞争),或者是身为一名音乐家却没能找到工作,又或者是作为生活方式的一种选择(喜欢教书而不喜欢一直流浪或在大半夜工作)。再者,如果能让一个人的未来多些竞争和不可预知的事,让他能够像个表演家、作曲家、音乐指挥家或从小在音乐熏陶下长大的孩子一样生活的话,他们很有可能会在看好的稳定的音乐生涯中选择进入音乐教育者一行。这些仅仅是音乐家为什么会选择教师这一行业的略带私心的原因。对于有关瑞士的音乐教师为什么会做出如此选择及转行的(详见布莱德,2004)。

④ 通常说一个人是音乐家,指的都是他的音乐修养,并且贯穿于整篇文章中提到的这种修养意味着在技能获得中的某种特定自律的,标准化的甚至是毫无疑问的系统严密性的训练,这种训练可被运用到多个领域的指导工作中,例如军事训练,动物训练,诸如此类。通过训练,结果是可想而知且无争议的,重点在于明确掌握熟练技巧的高效科学过程。对比起来,教育一般涉及的范围广,目标全(中世纪英语,从拉丁语 educatus,过去分词 educare,加后缀;从 educere 演变,因此,从而得出 educe),不论是教育结果还是教育中,教与学的过程都不能被规定为通过训练就能够做到的。尽管教育中含有一些训练元素,但要成为一个受过教育的人(或音乐家),就远远不止涉及范围有限的独立技能(或文学)这么简单。

在各行各业的、平等主义的、实用主义的人们的心里产生不利的影响①。

公众认为音乐教育是不实用的且不平等的,也就是说,它往往不能在音乐选择和所有学生生活中形成一个显著的和持久的差异,可能超过宣称主要识别和服务于少数精英的任何利益,因为音乐教育越来越捍卫其地位的存在。似乎在这方面,音乐教育未能满足于一个专业的实用主义标准:除发现和培养音乐家的精英干部②,这种不清楚是显然的(至少从学校官员和公共税收支持等方面看是这样),社会上音乐教育服务于明显的、专门的和有用的功能,它提供给学生"好处"(尤其是许多学生对音乐事业不感兴趣),那么,它对社会贡献了什么"物品"?

这样的程度使它没有能够清楚地证明这样的一个价值功能给公众,音乐教育正在经历对它存在的挑战,这引出越来越多护教学和政治学的主张③,然而在其他方面坚决"保存的"传统方法、教授法和课程实践,事实上是对它越来越多的专业地位的挑战。这种情况在很大程度上也是一个道德问题(下文将详细讨论),因为从前面描述的实用主义的观点看,一个专业形成的原因首先是提供给社会一个专门的实用功能,一种公共服务的价值。因此,未能提供这样的公共服务,就可以使公众清楚地认识到,可以被看作是一种道德上的失败。

从社会批判理论的视角来看,音乐教育也有不参与其他教学专业的责任。虽然大多数老师喜欢,甚至爱他们所教授的课程,教音乐可以(或者至少在公众看来),只是给予音乐老师更愉快和更私人的报酬。鉴于广泛承认的音乐制作的趣味性,与缺乏这种趣味性的数学、历史或化学的课堂相比,和学生们"做"音乐这种这方式对音乐老师是有益的和快乐的。实际上,通常,甚至是与年轻学生共同进行音乐制作来作为对音乐老师的报酬;更不用说与具有先进的音乐能力的年长的学生了。在这方面,考虑到一些音乐老师不可否认的事实,即通过与学生共同进行音乐制作来愉悦他们的音乐需要和获得愉快,音乐教学不幸地面临对社会批判理论家关于专业作为特别的或利己主义

① 有些音乐教师似乎摆出了医生的态度,老是抱怨为什么等候室里满满的都是病人!换句话说,这些音乐教师希望只教那些有天赋的,在音乐方面有造诣的少部分学生,但剩下的绝大部分是最需要音乐指导的学生,至少也该得到同等的关注。所有音乐教师都不可避免地遭到了社会精英主义(或专业利益)的负面影响,尤其是当音乐教育遭遇公共资金调度,日程安排以及其他资源影响而导致其地位不断被挑战的时候。

② 通常那些精英骨干都是致力于古典音乐流派的人,尽管一些其他流派的音乐教育包括"音乐学院"以及各种形式的社区音乐教育在逐步发展(爵士乐除外)。尽管如此,古典音乐以外的专业音乐家往往是通过正规学院以外的音乐训练来获得他们的专业知识的。因此,在小学和中学阶段,对音乐家而言,最正规的音乐教育功能的培养和训练是没有的。

③ 例如:http://www.isme.org/en/advocacy/index.php。

的团体的批评。公共宣传音乐教育可以有助于加深音乐教师属于小众化团体的印象,没有其他老师像这样不懈地努力参加并向公众推广他们学科的活动。

此外,奇怪的是,虽然没有人认真怀疑实际上音乐在一个人的生活和社会中是多么的特别和重要,强制(或需要)提倡音乐教育也可以产生一种观念,就是音乐教育的音乐是特别的,或者比在"真实"音乐世界里的,包括在课堂、工作室或排练大厅以外的音乐更加独特。这引发了更深一步的问题,一是音乐教育是否牵涉试图转变学生对音乐的理解,通过他们的音乐家老师以某种优秀的或更有价值的方式,二是音乐教育是否牵涉音乐教育之外的现成的,或要创造一个与世隔绝的音乐世界,这个世界主要存在于音乐老师和他们的学生之间即所谓"学校音乐",或两者都有!

在后者的情况下,也就是说音乐教育实际上创造了一个人造的并且如此狭隘的(限制性的)自己的音乐世界,学校的音乐"课程",主要是服务于一小部分教师挑选出来的(或自己选择的)学生,而且,只是在学校学习期间。任何音乐都需要与最具代表性地因未确诊或被忽略而未见过的音乐的"真实"世界相关联。因此,一旦学生从这个"课程"中毕业或离开,他们与音乐终身相关联的可能性就会受限于"学习音乐"所带来的让人误解的幻象;而且,尽管任何有"转换"的尝试,在他们以后人生中的音乐选择也很少与其他成年人不同。相同的场景在大部分学生中呈现出来:学生们在学龄阶段学习,然后就停止学习、实践,或像成年人一样表演,音乐品味和选择明显反映出那些从来没有学习过的同行的那种状况。

作为涉及价值问题的议题,他们又要有道德的考虑:比如,处于险境的音乐的价值。音乐教师正当地(不是自以为是地)寻求扩大和延伸音乐的价值和选择,学生选择他们自己的音乐学习(不一定要取代这些价值)是一种精明,不幸的是会丢失许多学生(例如,那些放弃课程和集体的)和公众(尽管教育工作者的努力是为了推动"好的品味",但看起来似乎只是继续选择了它选择的)。如果这种细微的差异没有成功地传达给学生和公众,这并不令人惊讶,因为音乐教育者被看成一个利己主义的集团,要比被看成服务于社会上多样化的音乐爱好和学生需要的集体要多[1]。再次,关于公众支持音乐教育

[1] 记住一个发人深省的有用的事实:"公共的"在任何情况下都是学校教育的产物。无论多失败的人,都可能会在社会中找寻到其在音乐上存在的地位(如:受到媒体过分的影响;获得一定的音乐知识和技能的教育等)。因此这种说法被过去一代一部分音乐老师接受。可是,当前一代的音乐老师在教学法上依旧实施上一代的做法,但是现在的音乐状况却更加复杂(例如,一个人有更多样化的音乐)。因此最普遍的教学法往往就是跟随着以往的轨迹。

的政治主张越多,就会有越多质疑出现,这不是一个社会的"音乐繁荣"而是音乐教师的私人利益的繁荣。

这样的主张有时就像不变的讲道,就像音乐是一种宗教一样。考虑到他们的培训,对音乐的奉献激励它,音乐教师可以假设音乐是无可争论的好的(至少他们教的"好的音乐"是),教授它自然也是好的——不论他们是否能通过学生和社会得到持久的利益。正是这种态度使得一些音乐老师抱着他们的学生能够像他们一样对音乐充满热情和献身精神的期望,并且愿意剔除那些达不到他们期望值的学生。像宗教徒的极度的热情①,我们可以称之为"音乐家"可以采取音乐上的"自以为是的"参照标准,或者从事咄咄逼人的音乐传道,结果是邀请因为专心的狂热的送信者而拒绝有消息的人。每个"失败"对成功的竞赛②,每次退学,每个学生对在他们背后的义务音乐学习的如释重负(包括父母强加的课程)都体现出不只是音乐"美德"的"转换"的缺乏,还有给这样的未来公众成员强制的怀疑的理由,不论他们的音乐教育是否服务于持久的目的或价值。

那么,问题出现了,相较于致力于学生共同分享他们对音乐的热爱,往往对学生的一生的音乐素养都会有很大的帮助。前面提到的精英主义的主张也开始在这方面发挥作用。所有的老师肯定会喜欢与优秀的和积极性高的学生一起工作;然而,他们通常不可以自由忽略或消除课堂上的其他人。

职业和行动理念

尽管努力去做,通过一个标准清单定义一种职业或从非职业中区分一种职业,会导致更多的混淆。作为一种社会制度和社会实践,任何职业都不再是一个简单的"事情"了,就像婚姻和育儿。此外,即使不公开质疑实践的职业地位,从业人员在他们的实践中也是极其多样化的。没有两个医生用同一种标准来靠近他们的职业,而且牧师的意见分歧不仅是根据他们各自不同的宗教信仰,还因为他们的实践是多样的,即使是与同一宗教的同行相比。事

① 这里,是从一个宗教狂热分子的意义上来说的,而不是从一个宗教拥护者的观点上来说。
② 从教育角度来分析,竞争是一种学生可以实现自己教育目标的方式。但是,这里反对学校教育以外的音乐上的"自相残杀"——一种不受欢迎的十足的音乐竞争的世界——它不可避免以及严格地将"失败者"视为教育实践以及教育伦理的产物(不论它多么激励"胜利者")。但是音乐教师普遍地并理所当然地认为,应主张(或接受)音乐教育的主要功能是识别和培养品质。这是那些老师寻找保护音乐远离那些业余的学生和音乐人的方式,因为他们认为那些业余的音乐人在一定程度上玷污了音乐艺术。

实上,一个职业的特征可以被说出来分享——至少辅助性行业——看起来在实践中有精确的重要的差异,源于:(1)从业者之间的差异,(2)更重要的是,他们服务的人的差异,(3)实践的情境性,独特的意外事件、条件和决定任何实践的细节的标准。

在这方面,一个职业,就像教学,可以被理解成一个行动理念。一个行动理念并不是一个乌托邦式的或"理想主义的"事业;相反,它是一个有价值的指导,指导选择和行动。像一个"好的婚姻""好的父母"或"身体健康",一个行动(或指导)理念单一实例,定义了它(虽然我们可能看到各种各样的模式和来自对他们的异同的研究所获得的利益)的醒悟或达到完美,没有单一的或最终阶段。根据不断变化的世界中婚姻演变的关系的展开或发展,包括在合作伙伴中的变化;父母对子女的养育演变成孩子长大后最终离开家。当然,对于一个8岁的人和对于一个80岁的人而言,身体健康是完全不同的,但是更重要的是要尊重在同一年龄层的不同的人的差异。

那么,在类似的条件下,教学作为一种职业可以被理解。它存在的前提是能服务学生,最终对社会有益。把音乐教学看作一种职业,那么,一个老师应该非常清楚给学生带来的利益,音乐和教育的行动理念,给教学选择和行动以指导。此外,正如不健康的症状和健康的标志指导医生的诊断和建议,音乐教师也应该记住这样的经验指标,作为学生的"音乐的健康"的实物证据,以此来做到成功的教学和学习。总之,课程行动理念①应该毫不含糊地成为促进学生成绩和教学效能的明显证据的前提,也就是说,明确的证据表明,专业服务的要求已经被提升了。

其次,作为专业人士,音乐老师将根据学生、社会、音乐、科技的进步,而获得的实用和变化的资源来不断提高自己。就像今天的医生与几十年前的医生相比,已经变得更好了,音乐教师作为专业人士应该提高到这样的程度(或扩大范围的方式)的行动理念,指导他们教学选择的是学生。

再次,这包括一个反思性的作用水平,公开的自我反思和自我批评,承认弱点、错误、甚至是失败的可能性,从而强调持续改进的需要。那么,作为一个职业,一个老师永远不会自满,只能尽最大努力取得成绩。

此外,这样的进步包含警告新课程的发展潜力和访问这样的新课程的

① 这里"课程"依旧适用,例如,专门选择用于学习的课程和合唱团的活动,以及服务于音乐和教育发展之外的全部技能(即,作为一个直接结果)。换句话说,什么样的音乐技能和理解有如此的艺术先进性?什么样的技能(或是技能上新的水准)会被采用?音乐如何独立(对于老师和其他的榜样)?学生如何在艺术研究上起作用?学生会或多或少倾向于采用先进的方法继续参与音乐等等。

前提的新的或改良的方法。例如，车库乐队及吉他英雄为课堂上的音乐提供新的可能性，就像MIDI技术、计算机软件、录音技术为音乐教育的其他类型提供新的可能性①。

最后②，"行善便为善"变成成功的指导准则，并指出与辅助性行业有关系的道德条件。当考虑到这些职业的模式时，"好成绩"在教学中的判断是依照这些服务的利益经历者——学生。"良好的教学"，这样的理解，导致或指引一个显著的方向，渴望实实在在的利益或"物品"是"健康的音乐的"价值指标，并致力于课程的行动理念。它事先不能确定，例如，声称的"好方法"。"好方法"（材料科学，教育学等等）只能依照好成绩来看，依照为学生实现的实实在在的利益来判断。

总之，依照辅助性行业的模式来考虑，教授音乐可以通过代表一个清晰的公共服务的行动理念来指导，这种指导在公众中是显著的和宝贵的，它将会依照伦理维度来指导。考虑到大多数的教学情况，法定的玩忽职守的类型出现在辅助性行业，不予以讨论。尽管如此，辅助性行业所关心的道德标准的中心作用，需要在渴求类似的行业地位的任何音乐教学中被强调。

教学实践

到目前为止，这些都是教学实践的参考。但是，当这些指的是，例如，医生的医疗"实践"，这样的实践对于音乐家试图获得他们的音乐技巧是没有危险的。音乐家的"实践"也不是一系列流传下来的"实践的"（或表演的）的方法——常规、熟悉得就像音乐家的音阶。恰恰相反：专业的实践是通过本质上尤其留心的注意标准，当结果对人类的好或坏都岌岌可危时，它就需要被观察。因此，更确切地说，专业实习是一种专业实践，"实践"是自古希腊以来被理解和认可的一个词，特别是在亚里士多德的著作中③。

简单地说，亚里士多德定义了三种知识和行动的类型。理论是今天我们

① "车库乐队"是苹果公司出品的一个作曲软件，让每个人都可以"作曲"。例如家里的音频音轨等。"吉他英雄"是一款确实可以提升玩家听觉技能的视频游戏。至于工作室教育，华视奇这款软件可以让独奏者跟随伴奏的节奏演奏迷笛乐器创造一种不用音响的演奏可能性。（更不用提它不打扰别人的操作能力）。音频和视频的记录可以轻易地被用于判断和改进学生的实践和策略等。

② 当前目标强调的只有主要的注意事项。事实上它是细致入微的，很多微小的方面会给老师处理行为获得灵感和理论上的专业化。

③ 尤其是《尼各马科伦理学》。它为亚里士多德的实践应用于音乐教育的概念提供了很多细节（参看里基斯斯，1998）。同样，一般而言，它也可以在教育领域中应用（参看索格斯塔，2005）。

说的"纯理论"或世界上的理论知识(即秩序,神学家)对于自身利益的学习和计划。对亚里士多德而言,这些知识所追求的最高目标是好的生活,还有真理的沉思是实现至善和所有人都渴望的幸福。它不来自个人经历的细节,相反,追求普通的、永恒的和普遍的真理,与这种冥想的智慧相对的是两种实践性知识的类型:技术和实践。

技术指的是参与生产或制造有用的东西的知识和技能。它的目标,是外部活动本身和因此产生的东西,因其明确的积极意义而无争议,理所当然就是好的。技术的活动形式、制作或"极好的制作",包括训练导致系统的技术或技巧的学习和使用在技术专家和技工之间不太平衡。正是在技术的意义上说,"艺术"(art)一词才首次运用在生产的技巧中。今天,某些音乐的教学法(例如,体重秤和练习)的技能演练和技术养成的培训仍然有资格作为技术的榜样①。技术的一个重要特征是,有错误直接去纠正,除了时间的浪费没有更大的伤害②。

相反,实践涉及服务人类所需的知识。它并非"制造"技巧,而是那些为人们创作不是实物的但却有很明显的利益的行为。因为人是这些行为的中心,错误会产生有害的影响。因此,实践(praxis)包括实践智慧(phronesis)重视道德的框架,实践智慧需要仔细、谨慎、"无害",并产生积极、正面的结果(而不是反面的影响)。基于这个原因,在实践指导下,通过实践智慧去做"正确的"和善良的行动,"也就是说,在正确的时间,为了正确的理由,以正确的方式行动"(Saugstad,2005:356)。总是有许多行为方式的可能,但是根据情况的具体细节"好的"结果被判断出是"正确的",比如,学生随时提出的特殊需求。每一个遇到的情况都被当作特殊来对待,在一个新的情况下,道德的作为可以分辨出重要的能够帮助得出正确的结果的变量。那么,术语"玩忽职守"是更准确的医疗差错,不遵守专业标准的护理(实践智慧),结果造成了

① 可以说,教育学关注的焦点是让学生失去兴趣然后放弃,或者只要父母逼迫才会继续学习的非音乐的技能训练,作为成年人,这些父母几乎从不把他们辛苦得来的技术性训练投入使用。至于这些技能性训练的精髓,正如丹尼尔·巴伦布瓦姆所提出的建议那样:"大约在17岁之前,我一直跟着父亲学习……对于我来说,学习弹钢琴就像学会走路那样自然而然。我父亲对于想把事情变得自然有困扰。我从小就被音乐类和技术类的问题没有分割的基本原则所熏陶。这也就是我父亲教育哲学最完整的部分。我从来没有被逼迫去练习音阶或者琶音……都是我自己主动练习。一个从小就灌输给我,到现在我还坚持的原则就是绝不机械地演奏任何曲目。我父亲的教学是基于莫扎特协奏曲有足够的音阶这样的信念(引于布鲁斯,1999:88)。

② 当然,在音乐上错误的音高和旋律,例如,在练习室演奏是正确的,但是在观众面前表演犯错就"毁坏"了整场表演,还有表演者的声誉。

某种伤害,某些消极的结果,或缺乏必要的结果①。这就让音乐教学得到了重大的启示,要对职业地位有所追求。

作为实践,音乐教学是与工艺类的设置技能、技巧、例程和与技艺相关联的食谱式"方法"相当不同的。像工厂一样,一刀切的做法考虑到特定个人和情况之间的差异时一定会失败。教学是专业的,也就是说,是实践性的,它是由实践智慧的道德层面调节程度的:它是观测个别需要和不同的教学、学习情况详情的全面护理,并且,因此同时产生"正确的"或"好的"结果以避免伤害学生。正如良好的治疗不是一个普遍的条件,而是取决于患者个体和该患者此刻健康需求的细节,"正确的"或"好的"教学是被学生的学期成绩评判出来的,考虑到全面护理他们的音乐需要的独特性及"音乐养生"。

当教学被理解为一个专业的实践,危害可以是直接的或间接的。直接的危害是从老师的行为而导致的负面的东西。例如,教导而导致或促成过劳性损伤,故意使一名学生尴尬,教育学上不必要地限制了而不是扩展了学生的能力,还有一般来说任何鼓励或导致学生辍学(身体或精神上)的教学行动。间接伤害涉及无为。例如,不解决显而易见的需求,不纠正明显的问题或失误,等等。危害往往是"医疗事故"同时直接和间接的结果。例如,强加刻板的技能演练的音乐教师(或相同的限制性文献选择等)在所有的学生身上往往是丧失兴趣和动力的直接和最接近的原因,(通常会导致大量学生辍学),与此同时,一个学生的其他或独特的音乐需求未得到解决,仍有问题会尽可能限制学生充分地享受音乐成功的快乐。

对教学作为实践的精深理解

对于亚里士多德、柏拉图式的通用概念,"在其本身"绝对是不切实际的善行,并不适用于日常事务和人的需要,然而它可以形容神。然而,他演示的个别人、地点、时间和突发事件的细节制约了什么是善行。换句话说,人类的善行只存在于它始终为之服务的唯一的现实表现,并且这些不同依据的活动

① 结果的缺乏是有害的,在于不能弥补一个明显的需要或状况。例如,在医疗上,治疗方法的缺乏将使得病情延续或者恶化;在教育上,这牵涉到未得到满足的需要的种类,也会直接伤害或者对达到一个正确的或好的结果没有帮助。拒绝用耳倾听的方式教学音乐是有害的(如只学习记谱音乐),这排除了许多牵涉到视唱练耳和即兴创作的表演形式。口授(或死记硬背教学)提供给学生所有重要的音乐选择,并会带来好的表演,但是否定了其对于未来智力发展上,对音乐修养的开发。在可以观测的学生的音乐环境,假如没有持久的和明显的实质性差异,因而,由于缺乏明确有益的结果,也带来了谁为专业服务付费的伦理问题——无论是学生的家长还是纳税人。

和紧要关头的需求,即"对我们有好处的善行"(亚里士多德,1998:10)①。在这方面,例如,专业和业余的演出是不同的"产品",为不同的人和不同的需求提供服务。

由于善行是如此与变动不安的细节相关,它不是在道德上可以为良好的教学规范的,或定义或描述任何固定标准的良好的教学由那些医疗差错可以裁定。事实上,这是没有任何帮助的按标准化实践的专业化执行的原因之一。首先,正如已经提到的,任何两个从业人员的行为在同一领域中会有所不同。尽管在训练中有相似之处,然而,任何两个医生会治疗完全不同的病人,因此,将应对每个人重要而独特的需求。因此,他们的实践知识,即高度相关的,和他们在"行动"时从实践中观察到的在累积成果中学到的实际细节,将会不同。

不同的行为,在亚里士多德眼里,也有不同的精确程度的显著特征,因而良性的行为,即实践,或"正当地"行为,在不同的工作中必须应对不同的模糊性。而身体健康是一个充满变数的行动的理念,(所以而言)对医学界的优点之一是某些种类的"失败"是相当明显的,甚至有戏剧性:患者明显改善,变得更糟,或甚至死亡。此外,很多医生都有"误诊的痛苦经历,但奇怪的是,效果是令人振奋的。他们从自己的错误中学习,并成为更好的医生。他们强迫自己去思考较少的限制的方式,并挑战简单的总结"。(Grimes,2007:8)

鉴于这种结果在医学上的清晰度,所获得的实践性的知识有益于指导未来的实践。在医学中诊断测试和其他程序也有助于协助诊断病人的需要以及确定治疗需要的精确度。最终,病人的自我报告是一名医生诊断的核心。然而,教学并不以这种精确度为显著特点,虽然音乐教师一定要对明确的不利指示提高警惕,如其他"正常的"学生不断的不良行为,不做练习的学生,和大批退出课堂或合奏的学生。不幸的是,音乐老师太有必要通过指责学生来说明这些症状了(没有才华、无组织无纪律),如父母(不强制执行或鼓励实践)、社会(沉迷于对坏音乐的品味)、学校部门(糟糕的时间表和其他支持的亏缺),等等。

然而,更重要的是,尽管音乐王国有公开的天然性②,音乐老师,常常无法阐明其课程的目的和目标,他们声称可提供的好处,充分可观察到的细节,以正确识别务实成就和其必然结果,即教学的成效。音乐学习是不精确地、不

① 在《尼各马可伦理学》第六章,亚里士多德就反对柏拉图关于绝对美好的概念,还有在第七章由于不同社会追求和社会活动所导致的相对于不同种类的幸福。
② 斯莫尔(1998)创造并规定的"音乐创作"牵涉到所有种类的音乐的"活动",例如,表演、聆听和创作;还包括不同种类以音乐为中心的活动,例如,为特定的场合(健美操、医疗、婚礼、聚会)选择音乐,唱片爱好者的活动,等等。下面将指出,这些音乐的使用就是欣赏的实证。

完整地,或不正确地描述或理所当然地,教学的弱点和失败就被忽视,进步是误诊。在课堂上学生这样"暴露"在各种音乐活动和信仰中的经验,实际上,几乎是一个宗教信仰的问题,与"好的音乐"的简单接触有某种自动和"审美"受益的历程。并且关于这种音乐结果的信息在加剧"升华"。与之相反,查看实践性的"升华"是在音乐的欣赏使用中提高生活水平所被看到的。以亚里士多德的角度来看,每次使用的音乐,是一个被支持它自己特定种类的知识,领会和技能的"产物"。指定共同欣赏的音乐作为课外行动理念促进教学是在"生命"中直接相关的此种最终用途,它提供了实证教学成功的指标。

工作室和合奏的学生可以享受表演,但是,大多时候,这显然不足以形成一个持续多年的私人经验教训和"校园音乐"的终身兴趣;或者"校园音乐"已不能帮助他们发展这种促进并支持终身参与的独立音乐通识。只是"覆盖"某些选定的文学对教学充分有效的那种课外的准确需求是远远不够的。虽然教师倾向于传统审美的理论,可能试图争辩所研究的文献是"善行本身",它仍然被指定,从而证明,学生通过学习这其中的特殊方式而在音乐和教育上赢利。没有明确概念的"产品"通过所谓的"好的文献作品"而被晋升,因此用这种"善行"方式,一个学生的音乐教育仍然是不精确的——事实上,非常模糊"随意"。因此,利益只是假设,所有的教学被认为是足够有效的。然而,一名学生似乎对最新的文献作品有所"领悟"留下了很常见的死记硬背的教学和学习方式以及越来越依赖老师,而不是独立形成音乐修养、音乐性、艺术性之类的问题①。一个有效的音乐教育的这些行动理念远远超越一个特定"工作(已知或未知的)"的技术掌握,或者巧妙地模仿老师②。

凡音乐学习不精确地、残缺不全,或不能正确地被描述或其"善行"是理所当然,教学诊断分析学生的独特问题和需求也是不精确的(或不存在的)。与之相反,往往对于所有学生的需求通常被假定是相同的。因此,某些所谓的"好办法"③和"优秀的文献作品"(通常,是老师自己的老师所用过的),和

① 设想一下,例如,学习德彪西序曲的音乐教育学生,许多年不知道怎么用手指、乐句或者踏板等,许多年后会希望在积累中学到其他人的东西。这是因为之前所有的问题都被他大学或工作室老师通过口授或者模板教学定型了。

② 对于一个学生盲目模仿大师的演奏记录,拉赫玛尼诺夫已经给予警告的回应,"很好,那是我的演奏,现在你来演奏!"

③ 从序言中得出四种这样的方法:"当第一种版本出现时,我们认为它是不可能需要修改的。毕竟,与雅克·达尔克罗兹、柯达伊、奥尔夫相联系的理论和实践以及全面的音乐技巧是不可改变的。表面上可能会有改变,但是原则上仍然保持不变"(乔克西等,2000)。然而,第二版确实反映了一些技术的变化:提供给音乐老师和适应美国"国家标准"运动的关键性办法。这些办法仍然被描述为不可变的推理。事实上,作者反对折中四种方法选择,推荐读者选择最适合自己情况的方法。

传统的技能演习是通常被采用的①。那些不靠此常规的学生失去了最初促使他研究或参与的热情②。即使他们不会退出，他们也很少进展到一定程度或激发终身参与的方式。

最终，在教学上就是评估不足，不够专业、有道德和实践性，学生的自我报告——尤其是投诉或问题③，往往被忽略或以常规方式处理。文献（即，相同的"好文献"和技能演练经常强加于所有的学生）投诉往往告知"因为它是为你好"的态度，并且特定的技术性问题往往被用多加练习的方式简单处理。后者可能是一个"医疗事故"（malpraxis）的实例，例如像很常见的情况，问题恰恰是学生的练习策略是无效和低效的，同样的练习做得更多，只会产生更多的负面结果，从而导致练习减少动力或思考过多④。

课程行动理念

总之，试图描述或规定所谓的"好方法"或甚至"最佳做法"可以作为"好的教学"的方式的前提标准，充满了很多层次和种类的困难。相反，"医疗事故"（malpraxis）则更加容易认识到可预见的或共同的消极或显然应该避免的有害结果。无疑，这就是为什么希波克拉底的医学道德伦理强调的是"无伤害行为"而不是"做了什么"。根据各种类型的音乐教学的详情，有害的测定、消极或错误的结果可能会相当简单，然而，这种决心取决于已经提到的需要音乐教师成为专业人员，开始关心一些课外活动，这里被比喻成"健康音乐"——一个学生的音乐生活的提高是由老师的专业"服务"而实际改进的。

① 例如，一个专业的双簧管吹奏者说："每个星期都要迟到半小时以上，罗宾逊第4年开始教我相同的长音D，还增加了一个临时的16小节的优美旋律，使用来自我的朋友巴瑞特《双簧管体验派表演的方法》。罗宾逊用完全相同的方法教每一个学生，不管吹奏双簧管个体的优势劣势……我作为一个优秀的双簧管新手，拥有卓越技巧、超人的节奏和听力。在学习基本的双簧管的曲目时，罗宾逊没有安排我发展这些技能。他的学生很少演奏D调的课程，只有少数几个有必要演奏D调的课程甚至独奏表演。"（廷德尔，2005:68-69）后来，在专业设置上，作者因此经常发现能遇到未知的艺术。她和其他持续和罗宾逊学习的人比其他学习双簧管和其他艺术的同学要获得更多知识。

② "对于我早期只强调技巧练习不强调其他任何知识的老师，我经常感到很生气，他们引领我，希望我去音乐学院，然而几十年来，他们却使我远离这一切。"（被布斯所引用，1999:89）。

③ "我本可以在练习的时候做得很棒的"或者"我经常犯那样的错误"，等等。

④ 为什么如此多的老师会认为学生知道如何练习？教会学生怎样有效和高效地练习应该作为任何一种教育学的中心部分。未能改进提高练习方法使学生以错误的模板来练习，努力却不合情理地没有进步而沮丧（尤其是在和争夺他们时间的其他兴趣相比），以后不能像成人一样独立的学习，因此，表现为由于未能突出强调一个明确的中心需求而造成疗法失当的情况。

有了这样"正确的"或者"对的"课外成绩为音乐教学指导方向,有效教学将成为一个在可观察到的方向上以合理有效的方式向一个显著的程度可预见地移动的问题。贫瘠或薄弱的教学将会受到某种程度上的影响,在问题中为典型的学生的行为理念根本不行,不充分或者不能有效地实现①。"医疗事故"(malpraxis)将会因教学成果直接或间接地让显著的伤害而处于岌岌可危的境地。

　　作为一般法则,课外行动理念可以通过询问确定,"在有利的音乐方向,老师打算将什么样的变化作为典型的教导结果?"这个问题的答案提供了更多鲜明的、有利的行动理念的课程和通常的结果的主旨。这些可以通过询问,给予适当的精确度,"作为一个教导的结果,学生能做什么和此后选择做什么来更好更多地记住并使音调和谐",在这里,"记住"可以防止死记硬背式的教学和机械或盲目地"做事"。"音乐会"是一个重要的修饰语,因为它需要概念和理解,而这些概念需要被认知能力理解,这样可以提前触摸到音乐的产生,响应,并不是因为自己的目的用来教授这些东西②。"选择做什么"条款与这种教学("没有付出,就没有回报"的教学法)相悖。尽管这些先进的学习法脱离了学生,没能够鼓励学生使用他们已经学到的基本原则,这些原则是为了持续地参加活动和终身的学习。

　　对于那些教授演播和合奏的老师们来说,一个学生应该做到什么程度来达到专心通晓音乐,之后又能选择做到精通音乐? 导致一些行动的理念面对一些明确提高的潜力。换句话来说,教学的益处应该比课程的时期久远,应该做一些事来增加终身的音乐享受。

　　然而教授演播和合奏的老师们应该做所有可能的尝试来鼓励,使一些长期的业余爱好者来表演,其他的行动规范不需要直接地提升表演。对于一些繁忙的成年人来说,参与和表演的时间并不是有效的。所以教表演的老师应该考虑其他的课程规范,表演的学习应该有有益的贡献,例如听众的聆听。

① 警告:所有课程的开设目标意味着价值的恰当假设,它是对某一种特定的教学模式或学生而言的。这样的假设被证明是错误的:即,考虑到有限的教学、学习条件,"goods"这个单词的想象并不容易,或者是不可能实现的。在这种情况下,新的课程目标需要被假设并且再一次通过运行来"测试"。教学方法和材料同样也是假设。有时候仅仅是这些选择不适合当前的需要;其他适合面临风险的课程目标,需要更好地执行——更好地通过老师言传身教——为了达到理想假设的目标。这种假设的二元性,和所要求的自反性指出了一种非传统的提高教学质量的研究方法,其结果与方法持续不断地被评估证明两者是紧密联系的。结果的寻求和证实一定是好的? 考虑到教学和学习情景的局限性,结果是可以被获得的吗? 要是这样,方法和材料是否被适当地选择和有效地应用了呢?

② 减少折磨的公式,"用心"可以省略一个理解程度,音乐需要充分留心。

然而被生搬硬套教学的学生通常很少有主见。当他们表演作品①的时候，会经历一些愉悦，但是不会明白用什么办法来达到愉悦的感觉。这清楚地预示着这样的教学至少避免一些方法让学生对一些重要的批判不注意，方式对于富有的观众的聆听是重要的。事实上，所谓的聆听课程和表演课程对于学生们以后的生活是有意义的。首先，听录音作为教师课程的一部分能为学习者提供学习的批判，他们带着这些批判到自己的表演中去。第二，当学生们听不同的音乐的时候，他们会经常发展成学习文献的兴趣，那是不能抵抗的。与此同时，在这种课程中音乐的课程的宽度越大，从学习到表演到观众的聆听的潜在的转变越厉害。最后，观众的聆听是不同的实践。聆听课程作为表演课程的一部分，因此能给学生们提供"仅仅聆听"的乐趣，特别是在繁忙的成年的生活中，一个业余爱好者的表演并不是一个自由的选择。

概要和归纳

依据实践智慧要服务于"正当的""好的"结果的标准，音乐教学作为实践的行动理念成了专业的伦理规范。首先要求所有音乐老师能够详细地阐释出他们的目的和目标。这些目的和目标能够必要地表现为行动的规范及大体上的价值，满意地引导课程和师范选择。事实上，行动的方法包括在社会中分析音乐的类别。另外，音乐不见得相同，课程的行动理想，会被订成目标。例如，作曲软件和数码音响给终身音乐的加入开辟了一条路。

在脑子里拥有课程的行动规范，老师们作为专业人员，将会仔细检查他们继承的方法和示范的想法。在过去的几年里，医生们习惯地用水蛭来治疗病人。但是他们用批判的评价和进步的想法提出先进的方法来描述现代的医学。音乐教法已经被一代一代的传下去，但是并没有很大的改变。一些共同的根源与时间、音乐，音乐的教授和社会是有很大的不同的。一个专业的观点和批判的评价能够确定老师们不想用水蛭的替代物②。

进一步来说，教师们能够决定所有的专业师范，甚至一些普通的和可预见的东西。教师作为有道德的从业者会特别体现在教学规划方面。所有的

① 提醒：心理学中"成就的渴望"的原则（麦克莱兰，1961）强调了人，尤其是年轻人有获得成功的需要，需要擅长某类事情。有时这种需求从另一方面可以通过没有对学生的长期音乐选择造成深远及长期的影响的音乐表演来得到满足。一旦在青少年时期通过音乐表演得到的成就获得一定程度的认可，很多学生便放弃了表演并通过其他的方法寻求被认可，他们的音乐成就就这样被抛弃在身后。

② 例如，奥德姆和班那（2005），描写了关于音乐学校训练的典型教育学的监督和研究。

这些决定,不管怎么小,都会有潜在的伦理结果。例如,近些年来,音乐老师们会很少注意欧洲和经典的传统音乐。在今天多元文化的气氛中,加入流行的世界音乐将会变得随意。

在美学的支持下,音乐由于自己的原因而存在,大量的音乐老师把他们的表演当作理所应当。18世纪的批判被最近的一些教育理论冲击挑战。它被作为美好生活的一部分。它们将有益于社会,大部分的将有益于每天的音乐厅的生活。甚至一些抽象的理论将屈服于这种理论,而这种意图事实上并不是有益于倾听者的。

考虑到这一点,那么,对音乐教室和表演指令的选择就不仅要考虑标准的"好音乐",而且还要进一步考虑为了音乐学习或制作的目的的"东西"。事实上,除了纯粹审美主义者声称的这样或那样的音乐是绝对好的,在更贴近现实的意义上,亚里士多德反对柏拉图的普遍的和永恒的价值理论,"好的音乐"是尤其对人类的利益"有好处的",在无数人当中只有一个人是那种会听与欧洲中心论典相关联的音乐的听众。正是这些实际的音乐"商品"——这令人瞩目的功能,音乐实践服务在美好的人生中,并应该牢记在规划中,行动理念指导音乐教学是在它的道德行为中的专业表现。

然而,超出计划的是日常的教学活动对学生的身体上或情感上有潜在的伤害。尴尬的是前面提到的,由于一些教师的倾向,例如,挑选出一些丢脸或被忽视的学生作为"激励"他们练习音乐的一种方式。以任何方式让学生体验他们所认为的"失败"、过度的压力等等,让他们受到有害的教学的影响。当然,人身伤害越来越被认为是某些错误的方法和教学法的注意力不集中甚至是某些愚昧的音乐教师的直接后果。为了防止"医疗差错"引起的这种情况(如重复性压力、声带损伤、听力损害甚至情绪困扰)出现了一种全新的医学专业[1]。这令人担忧的发展应该使得所有传统方法和教学法做重新考察(原来,科学显示一些传统方法不适合人类生物力学,例如,练习极端的保健和在几乎所有的教学法的决策制定中进行警戒)。

鉴于对一个专业到底是什么这个问题达成一致的困难,"专业"相对于外部条件的集合更多的是实践智慧上的个人倾向。对于亚里士多德而言,判断力(phronimos)是一个人的美德。他似乎在暗示,这种性格很可能是天生的——或在任何情况下,起初没进行有意识地培养。但是,他说它可以影响

[1] 这个新领域的总结,看到五月天集团的网页"音乐和健康"http://www.maydaygroup.org/php/ecolumns/musicandhealth.php。作为一个例子,在美国歌唱教师协会(NATS)已经认识到安排年轻的声音演唱歌剧咏叹调导致声带损坏的风险,声带损坏是因为年轻的声音不适合艺术的需求。因此,在美国歌唱教师协会(NATS)竞赛中,学龄学生不允许演唱歌剧咏叹调。

知识的功能平衡、动机和自我修养。关于知识，音乐教师作为专业人员不仅需要音乐知识和技能，还需要有关诊断和集合学生需要的音乐和个体的学习能力。当然是缘于诊断、规划和评估指导的道德需要。自我约束使我们在道德上有责任意识到：一个人的授课能力总可以再提高，授课能力就像音乐一样，需要不断练习，不断提高，在整个职业生涯中不断汲取最新的知识。以专业精神作为行为准则，不管你多熟练都不能在道德上或专业上算是"足够好"。

一般来说，在所有的教学法和课程决策中经常练习所需的"道德谨慎"是一个教学专业的特征。考虑到这种道德专业标准，显然有很多辅助性行业的从业者的道德标准和实践达不到专业标准。鉴于此，个体从业者的道德专业主义可以提升到一个更高的标准，比试图限制所有的行业作为一个专业要好。事实上，它很可能是在满足高标准的护理，服务特别好的意图对任何职业都是好的，即使专业运动员或者木匠也会获得他们应有的地位。

然而，音乐教学中个人和社会的"善行"在音乐老师公众的心中都保留得太短暂了。除非或指导这个个人和公共服务提供的"善行"，被社会承认，否则音乐教学将会继续处在危险的状态，口头上捍卫它对社会的重要性不能明确说明其功能价值"在起作用"①。

危机与否，渴望专业智慧的专业地位的个别教师较之自己的音乐需要，会无私地迎合于诊断和访问学生和社会的需要。通过这样做，他们会自律和自我批评，会不断提高他们的"服务"。他们不仅会因为他们为无数的个人和社会的"音乐健康"所作出的贡献而获得专业奖励，而且这种利益还会表现在教学行为本身。

从而，音乐教学作为一个专业成为一个个人的行动理念，它基于日常谨慎的细节和正确的行为（实践），不是从教学外部授权的地位。作为一个行动理念，它总是被意外事件强迫，因此从来不是我们触手可及的，但也从未淡出人们的视线。意识到这一点，热爱不同种类的音乐，并且致力于服务所有学生的不同的音乐需求是作为专业和实践的音乐教学的道德基础。

<div style="text-align: right;">（刘咏莲 译）</div>

① 再者，任何专业都被其不相关的反馈所威胁，人们会被驱使而捍卫其社会功能和与社会的相关性。

业余音乐爱好及其中的障碍[1]

业余音乐家都是一些狂热者。音乐触及他们的灵魂,他们也能够创造出美好的声音。但是他们所创造的美与那些伟大的专业人士创造的美并不相符。因此在感到光荣并充满动力的同时,他们又会觉得沮丧。这是一种奇妙的令人陶醉的感觉,他们为此而不断寻找、寻找,甚至搁浅了他们的家庭生活,舍弃了其他的兴趣爱好,忘记清理那些无意义的事物或思想。

(皮尔曼,2007)

专业人士和业余爱好者:一段短暂的社会史

随着理性和科学愈发受到关注,18世纪出现了专业化日益增强的热潮。因此,专业的等级和证书最终限制并控制了曾经属于业余爱好者活动领域中的各种实践行为。19世纪末,很多业余爱好者的实践行为遭到排斥;其实,这些行为并未违法(比如,去维护公众),但这些不懈的实践却被专家们置于低贱的地位。

这种情况在古典音乐中尤为典型;其他音乐也受到18世纪新美学理论中"优质音乐"和"上层品味"观点的影响而被进一步降级贬值。因此,音乐逐渐成为专业人士的特权,而这个领域也逐渐呈现出越来越强的专业性。甚至连今天的'流行'音乐[2]中也有他们的专家。由于这些专业化趋势不断增强,音乐在如今人们的生活中的作用主要在被动、消极地接受,而非积极、热心的参与。

[1] 本文的一个早期版本发表于2005年6月Princenton NJ,西方大教堂唱诗班学院的《五月天团体会话》中,感激布什对此标题的贡献。(1999)

[2] 这里所说的"流行"一般是指除古典音乐的"学术性"传统以外的所有音乐。

这是一种异常现象。世界上有一部分地区受现代性的影响相对少一些，这些地区中的音乐生活完全由那些对社会意义起着一定作用的成员积极参与而组成（凯默，1993）。音乐活动①是一种关键的社会活动，在此活动中，每个人都有一定的地位②。那么，即使是在只认可音乐专家的社会里，每个人也都会以他自身的技能和知识参与到音乐活动中。在"现代的"西方化社会，音乐同样起着重要的社会文化作用（可参见，如马汀，2006；斯高特，2002；斯多克斯，1997；解孚德，1991）。然而，"民间的"音乐和"上流社会的"音乐之间依然存在着一条鸿沟。正如社会学家布尔迪厄（Bourdieu）所说：

> 没有什么比音乐品位更能清晰地确定一个人的"等级"，也没有什么能比音乐品位更可靠地给人们划分等级了。当然，这是由于，要获得相应的气质品位就必须凭借珍贵而稀少的物质条件，所以参加音乐会或演奏一件"贵族"乐器就成了最能证明一个人的"等级地位"的实践活动了。(1984,18)

由于工业革命的爆发以及封建制度的基本结束，一个新的商业资产阶级开始参加最初的公共音乐③并认可了这种形式的音乐欣赏，接受了曾经几乎是贵族专属的音乐在公共音乐会上表达它自身的渴望，以及它想成为"上等品"④的期望，这些发展也与启蒙运动（18世纪现代化初期）相一致，并符合它

① 这里所谓的"音乐活动"不仅是指表演——尽管表演是早期音乐的中心——也包含了所有音乐创作及相关行为（斯漠，1998）。比如当今意义上的舞蹈是音乐活动中的一项主要形式，这是毋庸置疑的——然而很悲哀的是，曾经舞蹈却被排除在音乐大学学校教育和学派音乐之外。

② 在人类学中，"社会作用的观念往往是和社会身份相联系的"；而且"社会对音乐家作用的看法不断变化着"（凯默，1993:44），并认为标准适用于音乐家的作用，同时这些标准也只能通过音乐家的作用来实现（44−57）。然而凯默表示，"保留'专业人士'这个术语对音乐家通过他们的音乐活动获取生活需要通常是很有益的"（49），这里所使用的术语"专业人士"是从一般意义上而言的，并非从麦克斯·韦伯（Max Weber）的传统社会学角度出发（参见德·马莱斯，雷·康普特，1998:149−150）。然而，社会地位必然伴随着一定的职责任务的这个观点同样存在于专业人士和业余人员的思想当中。这对学校音乐可以并应该致力于更广泛的音乐活动是一个阻碍。

③ 在18世纪中期以前，"音乐会"是上层阶级和贵族在家中进行的个人娱乐活动，而普通群众只有偶尔在特殊的公共典礼中才能见到这种音乐。

④ "资产阶级"是指因18世纪的启蒙运动和工业革命而迅速发展壮大的商业中产阶级。它的"上面"是贵族和上层阶级，它的"下面"是所谓的工人阶级，这三者是截然不同的。因此中产阶级向"上"——而非向"下"——寻求它在文化、风俗、品味和价值等各方面的社会模式。然而，如今的中产阶级被越来越多的复杂、变化因素而影响。其成员通常也被引向除古典以外的音乐类型（马汀，2006:88−104；彼得森，科恩，1996）。关于弥撒曲、流行和深层文化（以及不同种类的音乐）之间的差别，可参见斯特里纳蒂（Strinati，1995）和卡罗尔（Carroll，1998）；一篇介绍德国和澳大利亚地区与中产阶级地位相联系的古典音乐的文章，1770—1848（这种位于如今的古典音乐标准之中心的音乐），可参见格兰米特（Gramit，2002）。

想要把理性运用到每件事上的尝试——包括艺术中"高品位"的问题。再加上前面提到的专业化日益加强,就带来了大量新的文化机构和观念①。因此,劳伦斯·勒文 Lawrence Levine 在他的一篇文化等级之相应发展的经典分析中写道:"毫无疑问,高等文化机构和标准的产生是社会的、智力的和美学的分离与选择的主要途径"(勒文,1998:229)。而社会的、智力的和美学的分离和选择给这个社会过程赋予了上等阶级和中等阶级"特殊的荣誉"以及随之而来的统治社会下层人民的特权(布迪厄,1984)②。

因此,"19世纪下半叶,那些开始重视'艺术''美学'和'文化'之类词语的新的含义象征着远离日常社会"和日常生活"而存在的关于优质的、有价值的和美好的意识"(勒文,1998:225)。比如,从他们的特性来看,音乐会和独奏会是与日常生活相脱离的;要参与其中的必要手段就是使资产阶级与欠富裕的人们相分离。而这些发展状况导致的一个结果就是艺术创作甚至艺术欣赏的专业化。对此,勒文写道:

> 克里斯托菲·勒希(Christopher Lasch)认为被另一个历史学家称为"有能力者达成的共识"的新的专业是"通过将业余人士归类为不能胜任者"而存在的③。上层文化的领域中也有类似的情况,它与这些专业的方式一样,同时也蕴含着像这些新的专业一样的对文化权威的择求。文化已成为了一种几乎无人可精通并控制的极其重要而复杂的工程。(勒文,1988:211)

事实上启蒙运动前,专业的音乐家曾是贵族和统治阶级的仆人,因此他

① 比如,公众音乐会、歌剧院、博物馆、艺术陈列室甚至是以高层文化为中心的学院化科目。与下层阶级的低等活动相异的中层和上层阶级的"高级"音乐的观念在这个时期变得更加强烈而突出。而且,"古典的"这个术语于19世纪早期第一次出现,它被作为对当时"浪漫主义"初期过度表现的一种回归——当时评价标准是新美学理论的"高品味",这种标准刻意回避直接的情感而崇尚理性思考,因此早期"浪漫主义"被做出一种过度的表现。

② 古典音乐是证实中层阶级价值的一个主要途径,"对资产阶级来说,它和平民的关系就好似灵魂和肉体的关系,所以'对音乐的置之不理'无疑代表了一种特别不被公开承认的朴素唯论主义者"(布迪厄,1984:18-19;也可参见马汀,2006:77-104;迪·马基欧,1992)。因此,如今社会学家普遍认为,"'古典'或'严肃'艺术以不同方式——比如音乐会、唱片和广播——的传播已经被当作是上层和中层阶级的一个能动性特征,而'流行'(通常被作为贬义的词语)这个术语表达的是为劳工群众而创造的音乐感觉,或是由劳动人民群众创造的音乐情绪"(马汀,2006:77-78;也可参见克莱恩,1992)。

③ 在现今的形势下也就是,不管实践如何,业余人员或浅涉者(等等)的地位都是不胜任的。

们显然被看作是一个想在社会上取得"上等"身份的群体①。新兴的公共音乐会增加他们的可见性、社会地位及影响;尽管听众偏爱新的音乐(比如最新的交响乐),但音乐家们还是会选择表演他们热衷的音乐(约翰逊,1995;罗森,2005b)②。随着对听众的"培训"、影响③和"驯服"(勒文,1998:190-200),表明了音乐家和他们的赞助者对文化权威的控制,或许也代表了在音乐方面,教育公众认识"高雅品位"和"高雅音乐"的益处的初次尝试——这里的"高雅"是由音乐家来评价并通过他们博学的术语来表达的!

在启蒙运动期间,关于艺术、音乐和文学——先前是业余鉴赏家的活动领域——的意见、评论以及批判在新兴中产阶级中迅速蔓延开来(约翰逊,1995)④。20世纪早期,中产阶级家中通常都有一架钢琴。不管在艺术方面还是音乐方面,"业余爱好都是一种美德,就好像弹钢琴一样,学习绘画所需的时间和精力,增加了它的需求性"(基玫尔曼,2006)。即使是浪漫主义时期最著名的作曲家也会为业余爱好者作曲并进行钢琴改编和大型乐器二重奏作品的创作。室内音乐创作广为流传(洛尔泽,1990),"在1990年以前,欧洲和美国的音乐通常是在家中进行的,由家庭成员来演奏乐器,同时,不管他们是否乐意,都由家庭的其他成员来演唱"(罗森,2005a:47)。当然,工人阶级和农民阶级依然享有丰富的音乐生活,这种生活提供了传统的实践功能,与音乐会中的"消费性"音乐相反。⑤

① 早期的仆人身份是基于促使音乐家们对音乐自主性——保持自身纯粹性——的支持的观念(源于18世界末期新美学理论),这条独立性也是指音乐要与世事相分离。因此,"严肃"音乐家们的成果被当作是"纯粹"而"优质"的艺术,从而与其他类型的音乐和"商业"音乐家们的"低级"娱乐相区别——当然,他们忽视了一点,即他们的成果为那些付钱买票的听众们提供了明显需要很高理解力的娱乐活动。关于表演者的专业化,可参见戈尔(Goehr,1992)。

② 尽管你根本不可能从一般的音乐理论书籍和形式主义美学理论中了解到它,但对于新潮音乐的偏爱是诸如奏鸣曲快板、回旋曲之类的典型"体裁"具有重要性的原因之一:其组织的固定性有助于人们对新音乐的理解和欣赏。

③ 罗森(1995:6)描述了——丝毫不觉尴尬——音乐家们是如何强迫当时的听众(那些听众,音乐家们当作是最差语感的浅薄的涉猎者,尽管音乐家们的生存状态和上升的地位就是取决于这些听众)来接受他们的品味和价值的,比如继续演奏莫扎特,尽管早期听众并不喜欢他的音乐(引用约翰逊的解释,1995)。尽管贝多芬的《第一交响曲》(1807)起初遭到听众的排斥,但到1828年时,他的作品一下子获得成功——绝大部分源于威尼斯乐派中对一个"社会排斥战略"的改变,这个战略的基础是"优质品味"的新美学理论,而非资产阶级出席音乐会的能力(马汀,2006:27)。

④ 正如音乐社会学家所承认的,音乐方面的文章会影响,甚至决定音乐被欣赏的实际效果。有关音乐接收的文章中的这种"含义政治学"可参见马汀(2006:26-28)

⑤ 当然,他们的音乐并未载入被音乐家当成他们训练的一部分和去研究的音乐史文章中(参见埃德斯托姆,2003)。因此这些历史文章中讨论到的音乐逐渐变成"音乐教育"的"音乐",而非作为一种社会实践的最广泛意义上的实践。

然而，启蒙运动及其新哲学专业和"美学"的文章很快创造了由勒文、山纳(Shiner)、布迪厄和无数其他学者载入编年史的"纯粹的"和"阶级性"气息：由文化精英和赞助者宣扬的自主性感觉，以优质艺术或上层艺术的观点为中心，优质或上层艺术是为特殊时间、特殊地点和特殊人群而保留的一种自主的、准宗教的、"严肃的"经历，由于这种艺术和音乐的"神圣化"，专业音乐家和艺术家成了它的神职人员，甚至是它的上帝①。

如今，古典音乐被提升到"高于"日常生活和普通大众的地位，这是资产阶级风气引起的呼吁纯净和自主的音乐的结果。而音乐创作也成了那些达到社会艺术优异性和准宗教权威的专业音乐家骨干们的特权——权威性和优异性是"高于"普通大众并与之相分离的，而且权威性和优异性也看不起普通种类的音乐和音乐的一般信徒。这种曾经只是富人专属的音乐如今被当作大众教育和普及教育的一部分出现在公共学校中，而将高层文化和优质品味渗透进一般大众的历史使命仍然延续着(麦卡锡，1997；勒文，1988)。

因此，正统的音乐教育背后有一个传统前提，就是在历史中，中产阶级所热衷的古典音乐本质上比下等阶级的流行音乐优秀。尽管它有自身的社会历史，但它的价值常被误以为是内在固有的，与社会变化因素、环境或用途毫无关联。不管是用于业余生活还是其他用途，视这种音乐为一项"严肃"工作的习惯，以及"purposiveness without purpose"这个美学准则通常会阻碍或限制人们将它作为一种个人或社会实践。对于那些进入音乐教育领域的人来说，学习音乐也就理所当然地成了一项"严肃的工作"。大多音乐教师都陷入了对古典音乐的极其严重的偏好之中——尽管他们的实践训练中有时也包含了其他种类的音乐②。

这些其他种类的音乐起初被贵族音乐赞助者诋毁为低等音乐，因此这些

① 这种"文化神圣化"(勒文，1998:85)可参见勒文(1988:85 – 168)；山纳(2001:187 – 224)；格兰米特(2002)；迪·马基欧(1992:23,35,42,44,46,47,50)等人。比如，山纳有一篇副标题为"艺术家：一个神圣的职业"的文章，这是一种对艺术家和音乐家的赞扬，随之也引起了手工艺人和业余爱好者地位的下降——其中前者是用于销售有用的手工制品的生产者，后者缺乏当时美学信条中对出色演出和艺术性的"严肃的"和崇高的需求。即使在今天，业余爱好者也没有完全投身于音乐中这个"严肃的"、准神圣的职业，通常排斥他们；从这种观点来看，音乐需要得到远离业余爱好者的保护。音乐老师对此观点表示同意，虽然他们的下岗率很高，但音乐老师们认为这很正常，而且这对保持他们整体质量是大有裨益的。
② 尽管在有些地区出现了一些进步性的努力，但这范围依然极其狭窄；音乐教师通常不去接触其他音乐的训练。与用于实验室、录音室以及包含古典音乐的合唱或合奏的时间相比，其他类型的音乐显然只是备选项目或一种挣钱的副业(它往往承担着反对那些担心学生接收有关声音、技能等坏习惯的录音教师的风险)。

音乐也就相应地被贬值、被漠视甚至被逐出校园。学校的课程和表演"节目"（以及个人录音室）都极少使用这些音乐以及音乐行为的其他形式①。所以，正如查尔斯·雷恩哈德（Charles Leonhard）所说，没有了学校音乐的帮助或支持，那些从事音乐工作的人像业余爱好者们一样开始单独进行研究或创作（雷恩哈德，1999）②。

如果没有了学校音乐，一些专业人士就不会被"发现"。但大多数继续从事音乐工作的学生都可从他们广泛的个人研究中获益。虽然这些学生仅仅是所有享受了学校音乐教育的好处的学生的一小部分。因此，跟随他们自己的老师的步伐，那些精英人士几乎不进行更深的研究，在这些研究中，"音乐家"的社会地位和个人身份实际上是受习惯影响的（罗伯茨，1993）。

可以预见，极少毕业生能够获得具有很高荣誉的工作，所以很多人想通过他们的音乐去创造体面舒适的生活水平。有些人并未成功，因而转向其他途径维持生计——比如教学。考虑到非音乐的严密性、复杂性和一个音乐家的专业生活的各种需要，有些人便退而选择了其他职业或"退休"成为音乐学校老师或大学录音室老师③。当然，也有一些其他职业的人开始从事音乐教师或治疗师的工作。当他们以音乐维持生计时，要完全掌握各种音乐技巧是非常困难的，有时甚至是不可能的。他们需要极其认真地去工作从而获取那

① "多元化"音乐和"世界"音乐都采用了相同的"音乐欣赏"教学法，这种教学法曾用于古典音乐，也就是从理论和历史上发掘背景信息，并聆听一些代表"作品"。一些普通音乐教师会在他们的课堂上传授吉他，尽管他们不知道学生是否都可以获得一项实用的才能。爵士乐有时也会被普通音乐教学采纳，尽管它的教学理念也是听觉欣赏以及历史理论化方法。大多学生确实在学校大型爵士乐节目中学习进行即兴创作，但他们是否可以像成人一样用业余或专业的设备来举办"演奏会"仍是值得怀疑的，举办一场以其他种类的音乐为主的演奏似乎是对神圣音乐的亵渎，因此这种实践也是极其稀少的。

② 或者是由商业部门和社会群体接管学校音乐未教授的那部分内容。比如，美国为非管弦乐乐器而设置的说明；社团音乐学校（不管是何名称，也不管是公立或私立：可参见以下网站http://www.maydaygroup.org/php/ecolumns/communitymusicaction-introduction.php）；鲍尔格林摇滚乐学校（Paul Green School of Rock），事实上在美国教授摇滚乐的学校超过24所（见网站heep://www.schoolofrock.com/）；或是发展于JamestownNY（美国）的无限表演艺术形式（Infinity Performing Arts Program），它可以推动那些被学校音乐忽视或排斥的音乐行为（http://www.infinityperformings.org/index.php?content=program）。

③ 在美国，很多获得表演学位的人并未从事过任何通过音乐来维持生计的专业化职业生涯，便直接进入专业化的录音室教学职位。事实上，大学音乐系科和音乐学校的工作人员往往都是由具有短期的、低等水平的或微不足道的职业生涯经历的音乐家们组成。诸如理论家、音乐学家和作曲人员之类的一些人都从事着以大学教师职位为主的职业生涯——尽管大多数人都尽可能在他们的教师职责范围内从事着对专业课程本身的研究。

些技能,而不管怎样,他们都会遭遇到一些有关成为教师或治疗师的矛盾心态①。

考虑到这些因素,我们不再需要将职业化的"专业人士"——"音乐家"——与涉足音乐的"业余"爱好者进行区分。一个律师也许是音乐学校的毕业生,但他只是将音乐当作自己的业余爱好;同时也有很多职业的音乐家(至少在古典音乐范围之外)是通过自学而最终具备很高的艺术造诣。以作为业余爱好者而感到耻辱,以及隐藏于其背后的文化血统的观念逐渐成为当今社会上音乐和音乐教育健康发展的主要障碍。专业音乐家大量存在,但"音乐世界"的丰富性取决于更多因素,业余爱好者——尤其包括听众——就是关键之所在。

我首先通过详细审查了业余爱好者的地位②来对这些要求进行分析,并提出了以复兴或改造音乐业余行为为基础的非传统的观念。我也会去证明业余行为也是一种具有其自身合法权利的有效的社会音乐实践,它保证了自己在学校和社会音乐教育中的中心课程重点。通过此方法,我也可以鉴定音乐上的业余行为的"对手"之所在。

在我当地的高尔夫球场的第五块球穴区附近有一块纪念一位已故业余爱好者的石碑,碑上的铭文是由这位业余爱好者的伙伴所题的"真正的高尔夫运动员"。我相信如果这种描述适用于形容那些比专业运动员的高尔夫技能稍差的业余爱好者,那么音乐上的业余人士应该也有可能称自己为"真正的音乐家",或者被同类的业余人士描述为"真正的音乐家"。

业余爱好者③

分析业余爱好者的地位并不需要很深的学术造诣。比如,微软的英卡特

① 如果音乐和教师自身的音乐行为的价值被上升到高于学生的音乐和教育需要的位置,那么我们有必要去关注一下对"音乐家"的地位的过分关注(或对于"教师"的地位的不认可)可能会造成教学上的负面影响。与之相反,音乐治疗师则从来不会将音乐凌驾于他们的顾客的需求之上。
② 另一方面,社会音乐等级制度中业余爱好者位于低下的"地位"——可以预料到起初位于顶层的是古典音乐和古典音乐家——是意识中文化态度的来源;这是对等级制度的一种完全尊重的、关注的态度,并鼓励那些敢于从事"严肃"音乐行为工作的"微不足道"的热心者的赞成。
③ 以下所述内容并非是对业余行为进行界定,也非是要将它与爱好、消遣、嗜好、娱乐或业余娱乐追求等进行区分。我的目的是要鼓励各种音乐活动和所有层次的专业技能,比如外行的有效的音乐实践。而且,我并不是想极力地将"音乐家"这个术语强加到业余爱好者身上,但我认为如今我们对这个标签的使用以及待此标签的态度存在着一种威胁和精英地位意识的影响,这种威胁和影响就阻碍了社会上各种各样音乐活动更加广泛的发展。

词典(Encarta Dictionary)对这个单词的解释是"为了爱好而非为了报酬去从事或参与某种活动的人"(以"业余高尔夫运动员"这个词组来作为范例词组);而对这个单词的第二层解释是"在某种活动上仅仅具备有限的能力或知识的人"。在梅里安姆-韦伯斯特词典(Merriam-Webster Dictionary)(CD版)中,对"业余爱好者"的解释是"把一项追求、研究、科学或运动当作娱乐而非专业去从事的人",或者"在一门艺术或科学上缺乏经验和能力的人",而"业余爱好的"这个单词通常用于形容对专业技巧或能力的缺乏。

然而,当梅里安姆-韦伯斯特将"业余爱好者"的第一层含义定义为"爱好者"或"赞赏者"时,英卡特词典中对它的最新释义更改为"对某事极其热衷或有很大兴趣的人"。事实上,从《新版国际韦氏英语大词典》中我们可以得知,"业余爱好者"这个单词的词源来自拉丁词根"amat"①,意为"爱人"! 不管爱的定义如何变化,现今的我们都不会希望看到有人把某项被自己随意对待、满不在乎、甚至忽视了其价值的工作称为自己钟爱的工作。

因此,回溯梅里安姆-韦伯斯特所提供的一系列信息,我开始将业余爱好者理解为对诸如音乐行为之类的某项工作起初很赞赏随后成为其爱好者——一名追随者或崇奉者——的人。"在她或他的生活中的某些时刻,业余爱好者会陷入对某事物的迷恋——并非缓慢的、渐进的,而是伴随着一种标示着热情的洪亮的声响"(哥德史密斯,2001:51)。

这种特性对下面的分析是很重要的,并且和罗伯特·布什 Robert Booth 所创造的新词"业余行为"(布什,1999)是意义相同的:"业余行为"是指对某事物的积极的、忠诚的、崇奉的、有生机的且钟爱的追求,比如我们对音乐的追求。这是充满活力的、需要经历的、扣人心弦的"钟爱与娱乐"(布什,1999:11-12)的一种形式。大多数业余爱好者"对于它们所喜爱的事并非仅仅浅尝辄止,相反,像任何一位严谨的专家一样,他们一直在努力学习以将某件事情做得更好"②。因此,"业余爱好者的努力就是为了在能力或熟练度或专业知识或专门技能方面达到某种程度,或者说他们至少曾经这样尝试过"。由此可知:

> 业余行为的乐趣需要一种庆祝,而这是许多临时竞争者所不需要的。业余行为与消磨时间或仅仅为摆脱无聊而进行的活动行为

① 最后变成了意大利文的"amatore"和"amateur",现在这里的单词是英文化的"业余爱好者"。
② 如,查理斯·库科 Charles Cooke 的《愉快弹钢琴》(1985)就是由业余钢琴家研究出的实践向导,在 www.amazon.com 网站上有很多关于此书的读者评论,从这些评论也可看出业余人士对他们演奏的态度的惊人洞察力。

是完全不同的。它可能是一种"疯狂"的感觉,像极少数不同的人类追求一样,它会将我们带离这个世界,而转入一个我只能称之为永恒的世界。

鉴于很多人对此书不熟悉,在这里介绍一些基本情况。布什是一位退休的英文教授,著名的文学评论者和业余的大提琴演奏者。他的妻子是一名业余小提琴演奏者。他们非常希望在他们的退休生活中获得更多与志趣相投的业余爱好者一起演奏的机会。据他文章中演奏者的对话判断,这些业余爱好者都是知识渊博且技能娴熟的人。这就引起人们对美国国务卿康名莉扎·赖斯(Condoleezza Rice)的关注,如音乐评论家安瑟尼·托马斯尼(Anthony Tommasini)所说,他会定期与四个朋友聚会,这四个朋友都是"专业的和热心的弦乐演奏爱好者律师"(托马斯尼,2006)[①];另外,哥伦比亚大学中外科和内科医师学院里也有很多音乐业余爱好行为,在这个学院中存在着一个"很有活力的音乐社团,其中有演奏钢琴的儿科医生,也有作曲的病理学家,还有第二年的演出者",这个社团建立在五十年前的以一个"九音步"(据说是拉赫马尼诺夫 Rachmanioff 的钢琴)为特点的传统之上,这是此医学院"培养全面发展的医生的目标"带来的结果(沃克茵,2006)。不管现在的 Canterbury 大主教是否还是教皇,他们都是造诣高深的业余音乐家。

这并不意味着古典室内乐就是唯一一种对业余爱好者有价值的音乐。布什将业余爱好者的行为描述为一份重要的实现自我价值的经历(布什,1999:50-65)。那么,业余行为的重点就是这份经历和实现自我价值的质量。被描述为一名"真正的高尔夫运动员"显示了一个人的身份和价值中最重要的部分。以业余行为的精神去从事音乐活动成为一个人身份和他最大价值的重要部分,也是一个人通过连续不断的参与而"存在"并一直"变化发展着"的个体的重要部分。因此,为了寻求一种可以更好地引导业余行为而非贬低它、阻止它或排斥它的音乐教育,我对业余行为的复兴提出了一些可供选择的、积极向上的标准,这样一来,业余行为或许能够被更好地理解。

1. 赞赏

梅里安姆-韦伯斯特词典中提到的赞赏是所有业余行为的源头。所以说,在业余行为的复兴过程中,我们首先应该关注对这种赞赏态度的认识和尊重。事实上每个人都会被音乐吸引,尤其是儿童。很年幼的小孩就会从事自发的音乐创作了。而且他们总是很轻易地把注意力"转向"音乐,然后充当一

① 而且朱利亚德 Julliard 毕业了,本文将在别处提到这一点。这也是为什么"业余爱好者"不能反映表演者真实能力的原因之一。

个听众、表演者和作曲者。想象一下一个孩子与一架钢琴的第一次亲密接触。假设某人正在弹钢琴，或者仅仅敲击了一个琴键。几乎是瞬间，这个小孩就会站到键盘旁，表演和作曲。大人们可能会将这个举动视为孩子在此方面具有天赋且有很强兴趣的证据，所以若干年后我们会发现这个孩子顺从地埋头苦练音阶、车尔尼、哈农，并且学着去认识那些已故白人男性作曲家的音乐符号。

接下来的事就不言而喻了：这就是我在此要提到的业余行为的重要"对手"或障碍之一。

> 实际上，不管以何种方式，大多数人确实会对音乐产生迷恋；在所有我了解的文化中，音乐都受到了很大的关注，孩子们也因此不可避免地会接触到很多音乐，聆听、演唱和舞蹈。而且大多数孩子对音乐的喜爱会延续，直到后来的经历扼杀了他们的热情——这种经历通常是，错误的音乐课程类型，或令人窒息的纯粹的压力。我想说的是，极少有人会自己给自己制造这种压力。（布什，1999：21）

考虑到这种对音乐的本能的喜爱，培养并支持"赞赏"的意识成了推动业余行为的基础。任何威胁到这种本能性赞赏的事，或任何破坏这种本能性赞赏的人都是一个对立者，不管他们是出于故意还是无意，以上引用的布什所说"错误的音乐课程类型"为例，教育学浇熄了那么多业余人士的热情，从而使这些业余爱好者们放弃了学习和演奏，致使教育学提出的一系列艺术的技巧手法也许永远都得不到实际的使用，那么这些技巧的提出又有何意义呢？正如哥德史密斯（2001）所说，虽然对技术本身的过分关注与重视通常把领悟感染力解释为无意义的行为，但是，"手工艺人根本无法诠释感染力"，所以这种感染力正在逐渐消失！布什的一个业余爱好者伙伴对此做出的解释是：

> 我经常会对早期那些只强调技能练习的老师感到生气；他们一直希望以他们的努力将我送入音乐学校，但最终他们的教学方式反而让我彻底放弃了演奏，几十年来我丝毫未触碰过任何乐器。他们从未对我讲过音乐存在的本质，从未提及将乐曲更富音乐性地去诠释。噢，也许他们又会说"弹奏时多带一点感觉进去"之类的话，但我对他们所谓的"感觉"毫无概念。（布什，1999：89）

成年人承认自己会有"真希望我的父母当初没有让我退学"的想法，这样想的人通常还没有重新找回起初的感染力以再次激发学习的热情。如果教

师选择的音乐并不能得到学生的赞赏或并不能感染学生又如何？如果一些学生对演奏这种音乐"失去兴趣"或不再继续演奏,那么这种将某类音乐强加于所有学生的教学法又成功在哪里呢？为了进入音乐学院或为了获得"优质音乐"品味而反复灌输的音乐知识又有何意义呢①?

2. 学生族爱好者

其次,无收入的学生族通常是普遍意义上的业余爱好者。这种观点可以从一些"作为美学教育的音乐教育"倡导者身上体现出,因为从美学上看,学生的音乐行为是地位低下的(因此,"业余人士"被不幸地赋予了贬义),它在教育上的重要性也低于直接欣赏具有极高的艺术水准的表演。但是歌德·史密斯对成人业余爱好者的评价为,"我们将时间用于排练而非坐在家中欣赏完美的唱片,这样的我们多奇观啊！"(2001:55)那么,重要的是培养赞赏感,它能够激发并维持音乐业余行为,也能使生命变得似乎再也离不开音乐活动。没有这种热情的学习——或者是热情遭到父母压制或老师谴责的学习——几乎不会带来一心一意的业余行为。

有时,学生会对他们当前的音乐能力表现出自满的情绪,这种情绪会明显地反映在他们的懒惰行为上②。而对另一些学生来说,一些对立的爱好侵占了他们的时间和注意力——部分原因在于"仅仅从事"这些对立的活动可以使他们提高应用性实践(比如,运动)。那么,其挑战性就是要帮这些学生找回原来的赞赏感觉,并且通过模仿另一个舞台上的乐趣来重燃其对音乐的抱负。鉴于发生在我身边的高尔夫球场的例子,我认为,当某项运动由那些水平仅次于我现在的能力的人参与的时候,这种运动似乎更令人满意。当学生的动力(即,对音乐活动的热情)逐渐消失时,对其他事物的略低一些的赞赏的例子则可以重新使他们燃起努力的热情。

当学生不再愿意练习时,教师需要对自己在课程上的所有方法以及授课文献的选择等方面进行重新检查。学生在最初入学时是带着本能的喜爱而来,但这种喜爱却在日后的学习生活中消失,所以所有科目的教师都应该更加关注正规的学校教育如何处理学生对学习本能的喜爱这个问题。音乐教师需要考虑并反省他们做了什么(或没做什么)才导致影响到学生的原始的热情。一个致力于某种追求并将之越做越好的人会从中收获乐趣并因此而

① 参见布什的第五章节"爱的倡导",其中有很多他对教学法的感悟,以及通过从音乐层面去学习"技能"的方法来维持学生对音乐的喜爱的必要性的观点。下文中有详尽说明。
② 然而,与懒惰相反,学生们通常乐于忽视他们的很多错误,因为他们对"完美的"表演应该是何模样这个问题缺乏完整的听觉目标。他们满怀乐趣地演奏,直到犯了一个严重的错误,停下来改正,然后从那一处继续演奏,他们称之为实践！关于这个问题,请参见下面的注释以及相关讨论。

继续参与下去,而非停止这项工作。

那么,问题之一在于老师要求学生去实践的内容——教师挑选出的教学资料的范围,以及这些资料是否适合学生的性情。显然,如果学生并不"认可"那些指定的资料、教材以及为他们提供的(至少说有可能性的)娱乐,那么这个问题应该被提到首要位置去解决①。一份种类丰富的——包含那些提高听力作曲技巧的实践并提供了各种各样的创造性娱乐——均衡的文学品味有助于促进实践。至少教师可以通过这种方法来发现哪种音乐更加受学生欢迎,或者哪种音乐更适合学生目前的需求和兴趣。特别不能激发学生想象力或对学生的热情具有潜在的破坏性是要求学生盲目地(不管是个人地还是集体性地)遵从"方法课本"中所汇编的"资料"进行实践的行为的教训。

学生们都认为技能训练、等级标准和练习并不能在音乐性上使他们满足,尤其是他们不能从这些技能训练中直接获得相应增多的从事音乐活动而产生的乐趣(即进展),学生们注重的是"为了对某事的热爱而去做某事"(布什,1999:13)。有助于业余行为的最大元素就是这种技能训练正是从音乐本身提炼出来的——这与高尔夫运动员从参加不同赛事或不断变化的环境条件下获得应用性实践和技能是相似的。除了培养技能之外,新的课程资料也进入了学生的才艺和愉悦性学习范围之内。丹尼尔·拜伦勃姆(Daniel Barenboim)倡导了这种教学法:

> 在我十七岁之前,我一直都是与父亲一起学习的……
> 对我而言,学习弹奏钢琴与学习走路一样是出于自然的本能。我的父亲有一个执着的意念,他希望所有事都顺其自然。我就是在"音乐的和技能的问题间并无区别"的基础理念上成长起来的。这是我父亲的这些思想中不可或缺的一部分。他从不强求我进行音阶和琶音练习……而只需弹奏各个作品。我很早就被灌输了一个原则,那就是决不机械地演奏,直到现在我仍遵循着这个原则。我父亲的教育基础就是他始终相信莫扎特的协奏曲中包含了足够多的音阶。(引自布什,1999:88)

① 对实践的态度通常会因为听到学生自己选择的一系列新歌而好转,这也提供了一个作为实践基础的听觉目标,拥有至少一次的自由选择权可以有助于维持"赞赏"的态度;它将成为实现实践和才能的最大化体现。另一个动力就是为学生提供伴奏,以此提供学生表演的质量,也因此增加了学生表演的乐趣。同时,对每份"成型的"作品进行记录并汇刻为一盘卡带或一张CD有助于学生同时关注听力目标和听力结果两个方面。这种汇编品也能够提供进步发展过程的动力(也是对先辈的巨大回报)。

另一个值得商讨的问题就是教育学生如何实践①——特别是要让他们明白,在实践和单纯的重复这二者之间存在着一个重大差异。当然,这个差异是一种无可置疑的音乐目标的存在方式。这种音乐目标能从听觉上指导实践②。不能获得令人满意的进展的实践行为会很快恶化为仅仅用来填充教师规定、家长操纵的实践时间的顺从的或机械的单调乏味的工作;而最终它也会屈服于其他能很好地利用时间而非打发时间的爱好。

3."美好时光"

第三,业余行为创造了"美好的时光":这并不是指轻松的或自发的玩乐,就好像"在你的聚会中我'玩得很开心'"(或是布什称为"冰激凌乐趣"的感觉;1999:11),而是指很好地利用了时间,即使是付出了艰苦的努力③"每一个真正的业余爱好者都会以做好自己热爱的事为责任,而这就需要付诸实践和认真的努力,把热衷的事当作一份工作去做"(布什,1999:55)。每个在音乐实践或某运动方面的实践上付出必要强度的努力的人都明白,这种乐趣并非建立在管理自由的意义上。恰恰相反:将完全的用心的努力付诸实践从而得到的进步感和乐趣感才能使实践本身具有价值!

"有价值的"这个单词字面意思为"美好时光"④。没有"美好时光"的音乐行为在某种意义上讲是没有价值的,也不会促进业余行为。有价值的实践行为可以提高"美好时光"——更好地去演奏或有力表演更具挑战性的作品是越来越有益的——而没有创造力的实践行为只会浪费或填充时间,也敌不过其他兴趣爱好所产生的"美好时光"。

玩乐与"美好时光"是不同的,因为玩乐可能不需要思考、不需要付出努力,或者玩乐只能为人们提供心理上或身体上的放松。布什以一种存在主义口吻描述了他自己的业余行为,"我们不是在消磨时间;我们,靠时间生存,并

① 我们可以将课堂上的一部分时间用于"怎样实践"这个问题——比如说给学生五分钟时间去论证典型的实践行为,然后商讨改进战略(参见第28条去解决学生的典型薄弱环节)。在集体教学中,学生们可以针对一个学生的实践事例去作评论(另一个学生的例子可以在下堂课上进行讨论),然后通过对同学们的实践战略进行"评价"来改进他们自身的实践行为。学生们也可将自己在家中的实践行为录制成音频或视频文件带到课堂上,作为课堂分析的一个固定部分。

② 技能可以被一个听力目标、一个音乐结果所推动,但这并不是它的最终目标。这是上文中拜伦勃姆建议的重点。一个听力的目标可以为觉察错误和薄弱环节提供标准,如果没有这个目标,实践就会一遍又一遍地对错误的行为进行"排练"。

③ 里吉尔斯基(1996)首次提出了"美好时光"的概念。这种对时间的适当的、节约的使用的观点好似一种"通用货币"一样在当时流传甚广,且得到发展。而时间的消耗或浪费被莱克欧夫和约翰逊(1999)以感知语言学术语去分析。

④ "Worthwhile(有价值的)"这个单词来源于词组"worth the while(值得花费时间)",即有价值的时间、好好利用时间,在英式英语中,通常写作"worth-while"。

在时间中进行创作"(布什,1999:16)。学生们在音乐中度过的美好时光似乎还为他们提供了其他的"益处"——其他的个人需求——而不仅仅是将所有时间用于追求音乐知识、技能和音乐行为的利益①。音乐的"美好时光"也存有其他规模,比如乐队成员通力合作的社会性团结。这种以集体行为包括音乐乐队参与的社会性活动产生的"美好时光"具有高度的价值,尤其是对青少年而言。然而,单独的这种社交行为并不能引起这种音乐业余行为②。

4. 利用时间

第四点,与"美好时光"相关,那些从事业余行为的人要为音乐活动而挤出时间或寻找时间。因此,"业余爱好者选择每日每时地去追求一些生活中的非必要品"(布什,1999:57)。在每个人的生命中,都有很多令人欣赏的、有吸引力的、有竞争力的"好处",这些"好处"会对音乐行为造成威胁。当学生被要求去做好实践时,实践行为自然变得更有效率且学生也拥有了更多的时间去寻找其他有价值的兴趣爱好。那些不能将音乐很好地融入其生活的学生们迟早会停止他们的业余行为或者最多也是像成人那样偶尔"玩耍一下"。当为音乐活动所挤出的时间是有价值的(可以称作"美好时光"),并且比其他的爱好兴趣更具价值,那么音乐的业余行为就会延续下去。如果寻不到或无法挤出时间,尤其是在实践过程中,责备学生(比方说电视、电脑游戏、运动等对立的兴趣爱好)或责备家长在督促实践时的松懈都是无济于事的。相反,音乐教师们应该去思考一下,在他们的教学法中,是什么削弱了学生们最初的赞赏感并改变了它的不可或缺性。

5. 欣赏

第五,作为一种崇奉者身份,音乐业余行为通常对音乐专业技能和知识是理解和欣赏的。这并不是说要鼓励那些消极的毫无建设性的比较。(如,"如果你再像这样演奏的话,你永远都成不了一名音乐家!")但一个业余爱好者对优秀(美好事物)的概念的理解的确是赞赏的最初来源,并且能为后面的进步发展提供听力目标。正如高尔夫运动员会经常观看高尔夫并从中学习经验,音乐业余人士也可从音乐欣赏中得到能力的提高并从一些优秀范例

① 歌唱比赛和其他一般音乐课程活动就是最好的例子,它们极少地或只是偶然地涉及音乐学术或毕生音乐"美好时光"的可能性。我们可以以非音乐的方式获得乐趣(或与数学类似等等),也许在一个乐队中演奏会很有趣,但对大多数人来说,这并不是需要为了排练而谨慎认真地去实践的那种"美好时光",也不是可以为日后的生活积累合奏经验的那种"美好时光"。

② 事实上,一旦这种社交娱乐发生变化(比如,毕业之后,在成人生活中),大多数人似乎都找不到任何音乐上的理由去继续参加这种乐队。在校期间,对独奏、二重奏、三重奏等的热衷避免了那些对青少年极具吸引力的社交方面的诱惑,同时也不需要面临六个成年人爱好者为排练而不得不寻求共同时间的问题。

中获益。

那么,业余人士的教学法和课程就要教导学生去仔细聆听他们自己的演奏;而我们也应将一个欣赏的过程列为改进演奏技巧、音调概念、乐句、演奏等的整体教学法的一部分。接触其他风格和作品同样也很重要。如果没有欣赏,学生们就会忽略很多可以提供他们演奏价值和意义的方法和技能,而且对也许被错过了的音乐的"美好时光"的方法毫无概念——也没有听觉上的示例(布什,1991:149-157)。

此外,音乐欣赏是一个业余爱好者特有的实践的"美好时光"。在成人繁忙的生活中,或许欣赏就成了最具可能的音乐行为。将表演媒介当成激发学生欣赏兴趣的最直接动力,这种方法的运用能够使学生打开一扇以前不曾发觉的音乐乐趣——一份最终的欣赏清单,甚至是一份音频作品集的起源之门。这扇门也可引导学生对一些曾觉得难以理解或曾经抵触的剧目或作品产生兴趣。

如果学生们想要像成人一样去从事业余行为,他们需要一些业余行为的更高层次或更高程度或另一种类型的范例,这些范例应该是适合学生追求的,或者至少说学生能够作为欣赏者而从中获得乐趣。因此,初学者们应借鉴中学生的表演,中学生们应欣赏和聆听大学生的表演,依此类推。另外,考虑到只有一小部分人能成为专家的这个必然性,所有想把音乐行为当作自己日后成人生活的一部分的学生都应选择有造诣的成人业余行为作为自己的规律性范例,最好是从他们自己的社团中寻找。

6. 独立的演奏技巧

第六,音乐的独立性是从事业余行为的必要条件。如果没有足够的演奏技巧、基本技能的运用能力、实践技艺以及对作品的了解——所有这些能力的运用都应脱离教师(或其他专家)——那么业余行为将得不到发展和提高。实际上,这往往也是不太可能发生的,除非在特殊的需要依赖他人某项或多项技能的情况之下。尽管一些乐队达到了很高的水平,但大多数乐队中的学生却在毕业后停止了他们的音乐活动,对此,一个主要原因就是,这些校园乐队通常在上述能力上(甚至更多方面)都依赖于指挥。而一旦他们离开了乐队,就失去了进行音乐活动的能力!他们缺乏独立的演奏技巧。

当学生们处理风管时,他们往往不能以他们"知道的知识"去很好地表

演,也不能完全独立地演奏①。但这就是他们所知道的、所能做的一切,是他们离开教师或指挥、离开促进和帮助业余行为的外在条件后独立操作的结果。那么,真正有用的知识应该包含应变能力,如处理新作品的能力,还要包含技巧知识(关于指法、和弦等)、历史资料等等。

我们在此提倡的业余行为的特点就是,"业余人士"和"专业人士"一样,都只是音乐行为特性的描述者。每个人都听过糟糕的专业表演,在一些实践中,造诣高深的业余人士和专业人士的区别仅仅在于后者是有偿表演。对这种情况,布什曾表示,"一个专业人士也会表现得像一名真正的业余爱好者一样——我称之为专业的爱好者"(1999:15),同样,有些专家们"期望加入业余爱好者当中,以此来共同追求他们热爱的事物"(布什,1999:60)②——比如,加入了(或创建了)业余团体的音乐教师③。因为这些原因,一些普通的音乐实践(比如 Barbershop singing 理发店歌唱组合)没有令人信服的专业化范例。

那么,能够解释业余行为的说法就是人们对业余行为的热爱与忠诚:这是值得钦佩的品质,而非蔑视的对象! 正如我们看到的,业余行为通常是在繁忙的生活中挤出时间去从事音乐活动。业余爱好者们的身上通常担负着许多其他方面的责任,但他们中的许多人都能尽其所能去做出好的表演,我

① 同样,这种情况在工作室教学中也很常见;比如,一个钢琴学生的老师总会在指法和踏板上作明确的标记,因此这个学生要独立地弹奏一首新作品时,他就不知道指法和踏板该如何处理了;在主张"像这样演奏"的以示范和模仿为教学法基础的学校中亦是如此。

② 要以一名专业表演者的身份获得成功是很困难且费力的,而且它通常不如人们想象中那样在音乐性上令人满意(参见 Tindall, 2005:295,她称那些管弦乐音乐家为"数十年中每个十一月份都要演奏 45 遍《胡桃夹子》之后产生了合情合理的厌倦"的人)。因此,大多技艺高超的音乐家最终都转向了其他职业生涯:"如今的业余音乐家都是找不到工作的受过音乐学院培训的'专业人士'。这些人的生活一般和 20 世纪 50 年代的业余爱好者相同——在他的兴趣上受过高深的训练,却在他谋生的职业工作上未受过培训。与正常的行为——在某领域中拿张大学文凭以维持日后的生计并在空闲时间进行音乐活动——相反,他花费了所有大学光阴去精炼音乐才能,而音乐却只是一种娱乐……真正的业余音乐家同样也有损失,比如说他们发现社团管弦乐队和室内乐组中的演奏机会全部都由音乐学院毕业生占据了"(婷朵尔 2005,306)。婷朵尔的自传性文章讲述了她作为一名双簧管演奏者二十年来为了一份专业生涯而作的努力和尝试,这为那些想成为专业古典音乐的年轻人提供了许多坦诚的领悟感受。她担心"那些被鼓励去仅仅为一份明显会失败的工作生涯而训练的年轻人(304)",并建议他们有必要去认真研究他们所面临的成人生活方式的挑战的现实情况(304-305)。

③ 那些在俱乐部或婚礼等场合中兼职演唱的人会下降到职业和业余者混合参与的地位,或被当作是唯钱是图的"音乐家",尽管这只是兼职。许多业余群体也有充足的收入水平去支付他们出席特殊场合的衣着(且售卖他们的 CD)。然而,大多人明白不能放弃他们的兼职工作;他们兼职演唱更多的是出于享受其中乐趣而非为挣钱。这种群体通常对业余人士们怀疑的态度具有强大免疫力——至少听众没有吹毛求疵的专家们。关于生活中很多领域的职业和业余选手公开赛的概念对社会和经济的利益可参见利德彼特(Leadbeater)和鲍尔·米勒(Paul Miller,2004)。

们不得不对此表示惊叹。在业余行为中,"鉴赏"是独立行为的一种积极的、热忱的形式。"放手去做吧",这是一种具有此标准的运动产品公司的信条。

7. 信息媒介

最后,从幼年就开始的业余行为和学习了品尝音乐行为的"美好时光"的业余行为往往最容易延续下去。如布什所说,"早期的业余行为可以带来业余行为的终身性"(布什,1999:22)。从这个观点来看,所有的校园音乐行为——事实上就是所有种类的音乐教学——都应以最初的模仿和促进业余化的理念为基础。业余行为应该被提倡而非避免!一个音乐教育者最重要的课程目标应当是用业余行为的精神去激发学生毕业的音乐活动行为。那些渴望专业生涯的学生不应被制止,因为他们各种方式的学习都能促进业余行为。

关注一下典型的个人音乐课程的内容:比如,最具代表性的钢琴课。这些课程似乎都是为音乐会生涯而组织并管理的。因此,首先,学生们要屈从于培养的技能训练科目和古典音乐学校中那些陈词滥调的作品①。另一方面,如果从培养业余行为的目的出发去制定教学指令②,那么所有课程应以更大范围的音乐及其相关的音乐演奏技巧为特点;同时学生也不会因为对复杂的符号产生厌烦而无法通过灵敏的听力进行即兴创作或表演。另外,要发展广泛的演奏技能和优秀的听觉,就应该提到读谱和伴奏,因为这些技能直接为业余行为提供机会——钢琴家在生活中似乎比在音乐会舞台上更容易得到机会。

对其他乐器的教学进行重新思考也是需要的,比如,使学生们熟悉电子伴奏软件,他们在运用此软件时就好像正与一个伴奏组或"改编的"爵士风及节奏乐器组一起演奏,这样一来他们便能从中获得很大乐趣。同时,让学生们了解他们自己的乐器的电子版本也可以让他们体会到由电子音乐提供的独特的音乐"美好时光"③。这种教育和学习不会对先进性研究的潜能和一段

① 回顾一下前面引用的一位大提琴业余演奏者的抱怨,"他们希望将我送入音乐学院,但最终他们使我一事无成,数十年来不再演奏",以及前面提到的拜伦勃姆对非音乐的、机械的技术训练的指责。

② 这是一些教学法提出的假设,以罗伯特·佩斯 Robert Pace 的音乐教学法为例,在这种教学法中,音乐理论、听力训练和其他演奏技巧都通过钢琴弹奏的学习而获得,而且钢琴演奏也通过这些技巧而被赋予了丰富的知识内涵并因此适用于各种不同的音乐。通过类似的课程的学习,学生们往往具备了比初学音乐主修课时更敏锐的'听觉系统'。这种课程实质上是音乐课,而不是简单的钢琴课程。

③ 在公寓楼里练习的人最好用电子小号代替原声乐器去练习!比如,当你处在一个每个人都需要安静的场合和时间段中,那么你突然决定说"现在我想练习了"的可能性变得极其微小。

职业生涯造成任何阻碍;先进性研究或许会因此变得更容易。打个比方,让我们想象一下未来音乐主修课程中的先进的实践战略,学生们通过他们自己的媒介对作品已经非常精通,那么他们也许就有可能在自己的宿舍内通过电子乐器来学习基础音高和节奏,而不需要浪费时间寻找一个工作室去做这些工作。

考虑到每个人繁忙的生活,由业余爱好者组成的大型乐队很难找到一个共同的时间和地点去排练和举办音乐会。不管大型乐队有多少其他的优势,这并不是推动业余行为最理想的媒介工具①。各种单独表演和小型乐队是业余行为最有效的例子和方式。当它们在校园中得到推行,至少作为大型乐队的附加品,将时间充分利用以得到'美好时光'的习惯提前获得了认可②。以学校为基础的"garage bands 加油站乐队"(比如,摇滚乐队、爵士乐队、克莱泽曼乐队、钢鼓乐队)、小型流行乐团(爵士、理发店歌唱组、民谣)等团体为所有学生提供了他们满足业余行为需要的方法,这些方法有利于学生在繁忙的生活中去好好利用时间,而且这些方法受到了这种爱好的群体的赏识,当然,这些类型的音乐行为更容易进入成人的繁忙生活中,而非作为传统大型乐队的备选项目被人们接受。

更加鲜明突出的、范围更广泛的业余行为和音乐活动

到目前为止,在我们的讨论中都将表演当作业余行为的一个主要来源。当然,没有表演就不会有音乐。然而,音乐活动的所有形式都可以通过先前描述过的业余行为的条件和对其思考的一些方法被预见和认可。作为普通音乐课程的一个目标的业余行为超出了当前的研究范围③,但是,欣赏、作曲和其他形式的音乐活动无疑都在我的研究范围之内。

① 业余人士中明显的例外就是鼓手群体的表演和竞争,很奇怪的是他们没有真正的专业典范用以对比和参照。这也是专业人士和业余爱好者无法对品质特征进行叙述性标签界定的又一个领域。
② 比如,考虑到大型乐队可能存在的以下几个特征:a. 鼓励所有学生去加入(甚至创建)一个小型乐队或让他们自己准备独奏或二重奏(等等,且不仅是为了音乐节比赛)。b. 大型乐队鼓励学生练习的这类音乐中有一部分可以在音乐会上起着重要作用。c. 而另一部分会在定期独奏会上进行表演,这种独奏会是阶段性的大型集体排练,它一次又一次地进行变动修改,然后变成乐队成员的范例欣赏体验。从这种独立的努力中获得的技巧将会对因大型乐队排练而损失的时间做出补偿;事实上,由于大型乐队的个体成员从这种机会中获得了音乐的独立性和演奏技巧,所以大型乐队仍会得到发展。
③ 然而,我在其他的书中已经讨论过此问题了。参见里吉尔斯基(2004)。

职业听众的会员身份是其特有的业余爱好者的实践,而在世界很多地区,欣赏古典音乐的听众都很少①,这是上文提到的缺乏这类业余行为的有力证据。但是,遵照这些可推动业余行为的建议,尤其是将欣赏行为列为表演课程的一部分,这样一定可以推进听众的增加。同时我们需要在现今还没有独奏(唱)会的地区②推动独奏(唱)会,我们要发展一种由业余人士举办或为业余人士举办独奏(唱)会的文化,在为业余行为而设的一门课程中,学校本身就成了这些独奏(唱)会和"室内音乐会"③的社团音乐中心,这并不少见,而且可能会变成一种普遍现象。

　　由于对业余行为观点的倡导,理论和作曲的研究应当包含相同范围的演奏技巧和欣赏背景,而这些内容也应加入表演课程。再强调一遍,这样做不会妨碍进一步的学习,反而会对音乐作品的数量起着增加的作用——比如,为教堂而创作的音乐、在家中录制的影像作品,等等④。尽管最新的一系列作曲软件常常被评价为像是为音乐白痴而制作的软件,但其效果却还是首先受到了使用者的音乐技能和知识的限制——这些能力可以通过以学校教育为基础的作曲学习来获得提高。

　　音乐行为的许多其他形式也可以成为业余行为的来源——如,音乐评论和音乐新闻业团队,改编(如:为自己的理发店歌唱组,或为了某人的教堂钟声唱诗班)、创造"动漫"⑤音乐录影带或"混合磁带"⑥、发烧友兴趣(audiophile interests)、CD收集和讨论的团队——甚至还有对特殊体裁或艺术家感兴趣的团队(这种团队中的成员通常都成了真正的音乐迷)。业余的音乐行为的这些事例应当成为校园音乐、社团音乐学校、"成人教育"等的最显

① 参见,格里格·赛恩多的"古典音乐的前景",http://www.artsjournal.com/greg/
② 比如,附近大学内音乐学院和系科的教职人员和学生以及当地的业余爱好者和专业业余混合的双重身份者都使用当地公共学校的设施。
③ 参见网站:www.houseconcerts.org/hc.html
④ 我想起以前的一个邻居,他是一名酒吧男招待,热衷于作曲。他曾经创作过的一首商业广告歌在一次国际性比赛中获了二等奖。很有趣的是,他的儿子后来也学习了作曲。在基恩Keen(2007)的《业余爱好者的狂热》一书中,他提出,互联网上已出现了有关业余爱好者的内容的巨大的激增。这些内容包含业余爱好者车库、加油站乐队(garage bands)的各种音乐(等等)。他认为这种趋势是对文化守护者甚至是对文化的一种威胁。但果这种针对使用者创造的内容的趋势获得更大的动力,那么重视业余行为的音乐教育至少可以提高这些内容的质量并使之在学校之外很好地发挥其教育作用。
⑤ 参见:http://en.wikipedia,org/wiki.Anime_music_video;http://www.editundo.org/ 描述了一种"校园音乐的"种类——显然它不是最典型的那种——这种音乐完全由学生作曲、表演并在当地剧院制作出来。
⑥ 参见:http://en.wikipedia.org/wiki/Mixtapes

著的特点。将这些形式的音乐行为设为校园音乐的一部分,哪怕只把它们作为附加的课程选择,也能够和摄影课程及摄影俱乐部一样推动业余行为的发展。

业余行为中的障碍

音乐业余行为中存在的最大障碍就是缺乏将业余行为当作自己权利范围之内的一项音乐实践心态。这种观念似乎是指音乐行为必须具备数年来的学习和辛勤努力(数量上的标准)以及一种追求完美的唯一标准(质量上的标准),只有具备了这些条件,这种音乐行为才是有效的、有价值的。对此,布什表示反对:

> 业余行为的目标是什么……为何要继续上课并进行日常训练?
> 对此,答案很显然是人们对完美的追求。尽管我们业余爱好者通常被一种想要做得更好的渴望推动着,甚至会因此而困扰,但其实真正的动力在于对做这件事本身的单纯的热爱——不仅是对音乐本身,还有对各种各样与音乐有关的事。我们确信,如果某件事完全值得去做,那么它也可能被做得很糟糕。(布什,1999:5-6)

那么,推动业余行为的应该是"为了对某事的热爱而去做某事"(布什,1999:13),而不是为了一些抽象的未来目标而去努力工作。而且,质量的概念不应仅仅取决于音乐上的问题①,而应该是一个通过这些音乐行为去创造并提高生活质量的问题。如布什(1999)所说,"随着时间的流逝,娱乐活动已不仅仅只是生活的附属品、一项爱好、一份消遣,它已逐渐超越了奢侈品的概念:现今它已成为了一个必需品"。"当我在做业余行为时,我感到自己充满活力"。

有些人觉得有必要将业余爱好者从那些肤浅的、期望引起他人注意的、做作的浅薄的涉猎者中区分出来。然而:

> 业余爱好者都是实干家。过去他们代表的是富有的、优秀的男性成员:优雅的运动员,绅士的考古学者。从何时开始"业余爱好者"这个单词变成了"无能力的浅薄涉猎者"的同义词?在美国,没

① "如果(仅仅)由唱歌最好的那些小鸟来演唱,那么这片树林将充满空洞的乐声。"(匿名)"在音乐的艺术中,也许没有绝对化的差,但有绝对的不真诚;在更差与更好之间存在着无尽的差别。"丹尼尔·格里高利·麦森(Daniel Gregory Mason)这两句都引用自布什(1999:130)。

有酬劳的歌手组成了大多合唱队,即使整个合唱团由一支交响乐管弦乐队赞助。但是,合唱社团并不称自己为"业余爱好者",而是用"志愿者"来代替。这样做是为了避免"业余爱好者"这个单词带来的可怕的羞耻感。(哥德史密斯,2001:50)

由于音乐业余行为可能是为了听众而进行的,或者说是在有人存在的情况下进行的,所以它很重视质量——"美好时光"和其他价值——这也是那些身体力行者首先欣赏并且也是最为欣赏的东西。事实上,布什并不是唯一一个承认"为了听众而表演的被动性"的人①。不管怎样,业余爱好者进行"炫耀"的行为相对而言是极少的,这和某些专业人士的矫揉造作、故意引人注目一样,都只是发生在很小一部分人身上。

考虑到前面提到的艺术的地位——"令人满意的共识"——一群新兴的专业骨干分子将业余人员定义为无能的人,这些专业骨干们认为艺术是一份严肃而复杂的"工作",只有专业人士才可以或应当去做(勒文,1988:211)。因此其重点由业余行为变为"欣赏行为"。现在,艺术和音乐的"专业表演"可以被很多人欣赏到,以至于大多人很可能无法想象也不会想象原来他们自己也能做到这些事。业余爱好者社团仍在茁壮发展,但它们是自我选择的群体,社会中大部分人似乎都认为文化是由专家创造的(基玫尔曼,2006)。

因此,"私人和公共音乐都被唱片所代替。几乎没有人再在家里创造音乐"(罗森,2005a)。如文化历史学家克里斯托菲·勒希所指出的,唱片音乐和表演的专业化相交时产生的一个结果就是使我们逐渐变为多元化听众(勒希,1984)。

然而,新的室内录音技术使听众可以对密纹唱片进行"解构分析",实际上也能够根据个人的标准,来对不同种类、不同节奏、不同情绪的音乐(等)分类排序,创建他们自己的欣赏列表。比如,这些标准中有一部分是用于有氧运动的②,或者用于配合远程跑步者的步伐。这些举动似乎并不能被当成是音乐行为,除非在创建这种列表时需要大量对音乐特性的理解——以及这些

① "事实上,几十年来,在同行外的所有人面前表演使我弹奏得越来越差。我甚至希望我的练习——音乐性或非音乐的——不会被任何人听到"(73)。(参见布什,1999:61-63,于《共享的爱和独立的爱》一文中)。

② 关于为有氧运动挑选音乐而要考虑的元素的复杂性,可参见迪诺拉(2000)。总的来说,这种社会学研究强调的是不同音乐的业余行为在"日常生活"中的地位和利益。

特性的不同适用对象①——同时要有大量节目作品列表以供选择。

另外,我想强调业余行为的质量作为一项"纯粹的"业余时间消遣、娱乐、愉悦的②或消极的追求。我已全力强调过业余行为的严肃的、需要思考的、忠诚的、价值重大的且通常是造诣深厚的本性。由于音乐不是一项宗教的追求,所以业余行为既不是亵圣的行为,也非罪恶的行为:它是一种实实在在的人类实践,可以帮我们认识到我们既是个体的人又是社会的成员。业余行为并非超凡脱俗,它对我们日常生活具有实在的益处(迪诺拉,2000)。

罗伯特·修尔(Robert Shaw)明智地提出,音乐太重要了,因而不能单独委托给音乐家们③。业余行为是有其特有的有效标准和创造有价值的贡献的音乐实践:它有自己的标准,首要的一点就是热爱,这份热爱让他们避免成为"在这个时候"必须以此谋生的专业人士。当普通大众给自己下定义时,他们会部分考虑他们的音乐行为,而音乐教育者们在社会意义和文化意义上的定义将会存在重要的差别。

归纳与总结

音乐业余行为中最主要的障碍就是不能将它当作一种有效且有价值的音乐实践的羞耻心态,这种羞耻感否认了音乐业余行为作为音乐教育的一个基本课程目标的合理性。没有把学生看作业余爱好者——因此也没有看到他们变为成人业余爱好者的前景——使我们忽视了学生时代培养对业余行为的乐趣的必要性。因此,相当多的学生和成人将他们的注意力和赞赏感转向了其他方面的追求。但业余行为的实质应该是既有"附加价值"又有"真实可信的估价"的音乐教育的观念,对作为一种有效且有价值的课程实际典范

① 正如不同对象被"提供"为不同用途(如,一个网球被提供为小狗的玩具,一块石头被提供为锤头的原材料,等等),同样,音乐的"客观"特征提供了不同的用途和价值。关于音乐对日常生活的"运用对象",可参见迪诺拉(2000:38-41)。
② 尽管这三点都可以轻易地从甚至是最"优雅的"音乐会欣赏中获取,特别是当一个人不完全相信音乐的神圣化地位、也不将音乐厅当作文化"膜拜"的殿堂的情况下。即使典型美学的理论也提倡古典主义凭其特定时期和地点的保留性,成为世俗生活中一项业余时间的消遣活动(比如音乐的"娱乐活动")。"娱乐(amusement)"这个单词中的"灵感(muse)"是值得注意的,就好像"entertainment 消遣"的词源是"entraining(entretenir)"——字面意思为,将某事(任何事,甚至是古典音乐)记在心中或全神贯注地关注。
③ 参见哥德史密斯(2001)的文章"极其重要的以至不能交付给专业人士"(48-62),在此文章中她完全引用了修尔的观点:"音乐和性都是如此重要,因而不能交托于专业人士"(50)。

的业余行为的修复将会对越来越不被支持的学校音乐大有裨益①。

激发业余行为的重要乐趣就是可以获得"美好时光"。所有的教学都应当推动这种结果。然而，每一种技能都会表现出一条"学校曲线"，在一定的急速上升过程后会面临一段停滞期：如果学生不能被重新激发或追求新的挑战，那么接下来就会进入衰退期。处于停滞期的学生可以选择去欣赏一些音乐范例，以此来巩固自己早期的收获，并认识到挑战依然存在，然后去思考怎样的专业技能可以给自己带来新的"美好时光"。欣赏优秀作品本身就是"美好时光"——这也是人们可以轻易做到的一种业余行为，即便是在最繁忙的生活中。

当教学愈加强调培养学生们脱离教师的独立性，业余行为的发展可能性也随之大大增加。在学生的在校期间，将业余行为的条件拓展到最大程度可以提高学生毕生从事音乐行为的可能性。比起那些大型乐队需要具备的令人沮丧害怕的烦琐技巧，人们——特别是忙碌的成人——更倾向于选择独奏和小型乐队，其中所包含的一系列种类纷杂的音乐可以促进演奏技能的增加，如此一来，业余爱好者便有能力去追求更广泛的音乐范围了，提高自身能力的"最大化发挥"和增加社团音乐行为的机会（比如，在当地图书馆或学校礼堂举办的系列演奏乐——也可以邀请成人来表演），以及热情积极的业余行为将是音乐受到"认可"的最有力证据，也是音乐教育获得成功的证据。

在我的一次旅行中，曾看到一家三口正在将他们的行李装载到列车上，即将开始一段假日旅行。只有一个装有吉他的盒子还没有放进车中，当我经过那位正在努力将吉他塞入车中的父母身边时，我说，"我想您的儿子在假期中带上吉他一定会玩得非常愉快的"，这位父亲面带微笑以及用坚定的自豪感回答，"这吉他不是我儿子的，是我的！"

我已经说过，不管这种热情发生在何时何地，它都是音乐教育的一个值得重视的成果。如果一个人的初衷是反对，"那么，首先我得听听他弹奏的是

① "实际的典范"并不是理想主义或乌托邦：它是一种作为实践向导的"优品品"（目标），比如在优质的婚姻中，优质的健康或优质的朋友。根据其中包含的内容和特殊性以及有限的课程，这些"优品品"采取了很多形式。作为一种课程的实际典范，业余行为可以通过无数方法来理解——但在今天看来，似乎没有一个方法是显著或易引人注意的，因为学校音乐超出了校园音乐会的概念，属于自己的"世界"，没有对社会中的音乐生活做出任何直接的贡献。在音乐的概念中，"真实可信的估价"使用"真实可信的"音乐行为作为学习的证据，而非用笔头和书面测试的方法去证明。关于更多的"附加价值"的音乐教育观念，可参见里吉尔斯基（2006a；2006b；2005）。总之，音乐教育的价值应该去关注学生们通过他们的音乐学习去做了什么、获得了什么，而非像一个鼓吹者一样重复那些高尚的言论和老生常谈的抽象审美哲学。

什么,他表演得有多好",如今学校音乐和学校外的"音乐世界"的"分离"仍将延续。自相矛盾的是,音乐教育将继续成为业余音乐行为的障碍,或与已通过音乐成为人们生活的基础的业余音乐行为毫不相关,这种分裂现象也会导致音乐教育和整个社会都面临倒退的危机。

(周　丹译)

社会理论、音乐及作为实践的音乐教育

一种艺术产物一旦取得了一流的地位,那么它必然会逐渐与其产生的人类条件相分离,同时也将脱离在实际生活经历中由它带来的人类行为结果。当艺术的对象与其产生、发展的条件皆相分离的时候,它们的周围就会产生一面屏障,使它们的基本意义变得模糊晦涩……艺术被搁置到一个完全独立的领域,在这个领域中,艺术与人类各种其他形式的努力、经历以及成果的素材和目标毫无关联(约翰·杜威,1980:3)。

序　　言

在音乐和音乐教育领域里,实践的概念以及把音乐视作实践的观点还没有广泛普及开来。自古希腊时期,音乐和音乐教育就几乎全以哲学术语来探讨,它远远早于我们知道的社会科学产生的时间。伴随着18世纪的启蒙运动,艺术和哲学中的音乐的审美①,以及由此引出的审美学词汇和"品味高雅"的鉴赏主义音乐欣赏模式已经通过卡特斯恩(Cartesian)的理性主义思维术语阐释了音乐和音乐价值中的问题源②,例如:内在二元论、外在二元论,思维、

① 历史过程中,很多评论性文献都提到了艺术和音乐的实践已"美学化"(参见奥斯伯恩,2000a:80-82,13-96;布迪厄,1993:254-266),一般会论及关于"高等的"和"优质的"艺术的创造问题,(见鲍曼,1999;伊戈顿,1990)。

② 一个"问题源":在社会学中,这个术语已涉及"'关于一个理论的形成的特殊整体'引自奥萨瑟(Althusser),它的构成观念之间相互依存的关系,以及促进特定问题和观点形成的方法,不包括对其他问题的思考"(马歇尔,1994:418)。这个观点"和托马斯·库恩(Thomas Kuhn)的著作中的'范式'的观点或福柯的著作中的'知识型'(episteme)的观点……在很大程度是相同的"(杰利,1991:387)。因此,以美学术语表示的音乐和音乐价值的问题源的体系从本质上排斥或拒绝以其他术语表达,比如社会的术语。福柯的《由无数限制构成的语言体系》一书的分析(福柯,1972)反映了"权力"的好处,(参见科林斯、玛科斯凯,1993:253-258)。

身体、纯理论、实践、虚饰的辞藻华丽的艺术、应用性艺术,诸如此类①。此外,伴随音乐审美学而来的还有被社会学家皮埃尔·布迪厄(Pierre Bourdieu)称为音乐和艺术的"基督化"的这种信仰,即认为"艺术的(及音乐的)世界与日常生活的世界是相反的,前者神圣而后者则是亵渎神灵的"(布迪厄,1993:236)。关于那些很早就创建出这种基督化状态的美学理论家们,艺术哲学家金-玛利·斯卡非(Jean-Marie Schaeffer)写过下面一段话:

> 我们通常被灌输一些思想,比如音乐是一门狂热的、需全心沉醉于其中的学问,任何揭示最终真相的行为都不可避免地亵渎了认知活动;也有人认为,音乐这门学问是基于人类生存于这个世界上的一种超凡玄奥的经历体验;又有说法指出,音乐是对那些不体面的重大事件或人类日常琐事的展现。不管以何种形式、何种阐释出现……这些理论都暗示着艺术的基督化,它不同于其他人类活动,通常被视作与现实格格不入、有很多缺陷且缺乏权威性的知识的本体论模式。而在极度拥护这些理论的人中,有一部分人并不知道或佯装不知这些理论提出的存在原理的假设,即,如果艺术是一种狂热的、需全心投入其中的学识,那么其原因是生活中存在着两种现实,表面的一种是可以被我们的感觉和理性思维认知的,而相对隐蔽的另一种现实则只能通过艺术表现出来(也许也能通过哲学来阐释)。(斯卡非,2000:6)

因此,现如今已经出现了完全用严格的哲学术语来探究音乐和艺术的论述,斯卡非指出,其目的是要提供一部关于艺术本体认知功能的哲学法规。这就等于宣称了各种艺术和艺术行为都必须通过哲学的方式使自身合理化。但是,只有当这些艺术及艺术行为与其先前假定的哲学"本质"相符时,他们才是合理合法的。所以,艺术工作者们首先应该把他们的工作当作是对特定问题的解答,以此为出发点去作设想,而"什么是艺术"这个问题就要从它的合理性着手去理解。因此,这是个完整的循环:对本质的追求过程事实上就是对哲学合理性的寻求。(斯卡非,2000:6-7)

这种关于哲学合理性的思维促使克里斯托菲·斯漠(Christopher Small)对一段美学历史做出了评价:

> 作为一个听众、一个表演者或一个作曲家的我以自身的音乐经

① 正如皮埃尔·布迪厄所说,"有很多问题我们没有追问它是否与美学有关,因为我们美学上质疑的可能性的社会条件已经是美学的了,因为我们忘了去质疑所有的关于美学事宜的nonthetic(即,不武断的,已带有主观偏见的)美学假设。"(布迪厄,1998:130)。

历去认知每一件事物,而问题在于,那些烦琐枯燥的理论和我的认知根本扯不上关系。首先,所有的作者都只关注那些今天被我们称作西方高级经典传统的东西……其次,他们提出的理论都极其抽象复杂……音乐这种如此普及、如此具体的人类活动需要那样烦琐抽象的阐释,真令人难以相信。(斯漠,1997:1)

尽管如此,音乐家及音乐教师们通常还是理所当然地把那种理论看成是神圣不容更改的、具有至高权威的、形而上学的,甚至认为通过主流的审美哲学思想进行的音乐假设具有精神层次的深刻性。因此许多把音乐看作是实践的论述都显得单调平凡,甚至被认为是亵渎神灵的,同时,只有以美学"术语"写出的音乐论述才是有意义的。

社会论①一直都会提供一些关于音乐的分析,这些分析并非建立在哲学的合理性之上,也没有以经过推测的美学论词汇为基础,以目前的音乐社会学为例,尽管有足够的经验证据表明,不论在学校还是在社会,社会论都可以成为理解和提高音乐的地位和作用的基础,然而,那些主流音乐教育哲学家们和音乐教育这门学科还是没有接受这个观点,或平淡地忽略,或正言拒绝。其原因在于:在布迪厄的实践理论中②,一个优秀的布迪厄学者对"学科"作了总结,它认为,任何一门"学科"都是一个"社会性活动场所","在这个场所中,有着各种各样的特定资料,人们都在为得到、利用、发展这些资料而付出努力、变化策略。"(珍金斯,1992:84)③那么,对每一门学科来说,至关重要的就是那些已经存在的和经过变化也被人们接受的变化词形,以及与它们相关的默认的"术语"。在一个学科领域中,旧的"术语"对新的"术语"进行了抵制,以巩固自己的"社会地位"(珍金斯,1992:85),同时,它们也向既得利益和权利关联提出了挑战④。然而这并不是简单的关于术语的地盘争夺战,因为不

① 通过"社会论"是要表明社会和文化科学,以及社会哲学中的一些不同的行为规范和准则,比如实用主义;(可参见埃利奥特、瑞伊,2003;乔斯,1993)。
② 尽管"实践 praxis"和"实际行为 practice"之间存在着差别,但这差别极其微小,或者完全取决于一个特殊理论背景。当前这两种术语可以通用了,但用作复数时,人们往往会倾向于选择"practices"而非"praxes"。
③ 布迪厄学者们经常引用珍金斯的简短的评论性总结当作对布迪厄的社会学最好、也是唯一的介绍;亦可见沃匡特对布迪厄和沃匡特的介绍,1992;以及约翰逊对布迪厄的介绍,1993。
④ 在一定程度上,每一个领域都从它们存在的社会文化环境中获得其规律和特质,布迪厄称之为惯习——在特定的历史和社会形势下形成的广泛的且被认可了的社会文化态度,或者思想、品味、价值、行为和规则体系。它们创造了,或至少影响了相关的社会组织、行为和领域(但不影响产生于其他惯习的社会组织、行为和领域)。可以这样说,一个领域是通过作为它自己的下属领域和它们不同的、相互竞争的社会地位的惯习来发挥作用的。(参见布迪厄,1990:52—65)下面会有更详尽的关于惯习的探究)。

同的专业用语本身就决定了它的领域①及该领域的责任、价值和运作是与众不同的,从而界定了它独有的势力范围,并管理着它内部的权力动态(福柯,1992)。

在音乐和音乐教育的理解过程中,审美学"术语"和社会学"术语"有着许多区别,其中最为突出的一点是正统审美哲学包含了由理性分析推断出的论点②。斯卡非还强调了更为特别的一点:"艺术中的推断理论……之所以也是一门推测论是因为不管它最后以何种形式做出假设,通常都是由一般的形而上学论演绎而来……形而上学理论会为它提供存在的合理性"(2000,7)。形而上学的推测通常会引发一些模糊概念和无止境的多样性,当它们和正当的艺术、音乐相遇,就使得哲学领域内部涌现了很多美学理论、义正词严的声明,并出现一些特别的关于"地位"问题的冲突和混乱状态。比如,针对上文提及的斯漠的评论,一位哲学家提出质疑:

> 审美学理论似乎总是与我们实际的艺术体验相悖……近来,我们艺术经验缺乏的现象已是显而易见的了。我认为,造成这种现象的原因有两个。一方面,审美学家们总是在想一个问题:用"美学的"眼光看待事物究竟是指什么?另一方面,人们关注的艺术作品实际上是与其产生或发展的环境相分离的作品。(普洛德·弗特,1998:850)

果然,音乐理论家们不置可否地接受了这种美学范例,并且把音乐"作品"当作自主的体系,去分析其"内部的"结构。这种假设同样也不置可否地在每一个已经接受过音乐理论必修课程的音乐工作者中流传开来。然而,一位杰出的音乐家乔瑟夫·科曼(Joseph Kerman)指出:

> 由于出现了这种专注于结构的思想,另外的一些重要元素却都被忽略了——除了整体的历史背景之外……所有赋予音乐情感性、

① 布迪厄对运动有着狂热的兴趣,一个"运动的场地"起着决定性作用,随着运动比赛"规则"的作用力不断变化,"位置"的选择、"战略行为"的采取,以及"实践的逻辑"也具备了自主的适应性,而这些实践知识都来源于简单的比赛的参与——这种知识不能被简单地归纳为对实践的动态和完整性没有歪曲的主张、分析性知识或"理性选择"理论。基于这些影响,布迪厄选择了"场地(field)"这个词——源于法语——来代表"领域"。(参见布迪厄,1990:102-103)。

② 理性主义者在哲学上的偏见就习惯性地回避了它推理的经验性基础,特别是被正统审美哲学接纳的(注意,在此,传统或正统"审美哲学"中并不包含实用主义和现象学)分析性哲学传统(莱克欧夫、约翰逊,1999:337-345,440-468)。因此,经验性证据并不是音乐分析性美学理论的来源(由于它是处在音乐社会学、民族音乐学以及其他社会理论的条件之下),但自从人们试图在理论上去证明由理性争论单独得出的结论是正当的,经验主义证据有时(可能性极小)也会被使用。

表现力、感染力以及使音乐变得生动感人的因素通通都被忽略了。为了检测音乐作品是否真的是自主的有机体系，分析者们将单纯的乐谱与其语境剥离开来，从而将这个有机体与支撑着它存在发展的生态环境相分离。由此得出的结论是：在当今这个社会时期，要忽略掉生存养料几乎是完全不可能的。(1985，73)

与注意音乐内部结构的思想相反，那些将音乐定义为实践性质的社会性论点则恰恰是支撑着音乐发展的"生态环境"。而且这种环境不仅包含了历史背景，也要包含它被使用着的当下环境。换句话说，即它把克里斯托菲·斯漠曾提及的"音乐行为"（斯漠，1998）进行具体化和平凡化，注重其中各种各样的音乐行为。因此，在对这种音乐行为进行实验性研究的基础上，社会论对音乐赋予个人和社会的价值和意义做了说明。这种关于"真实的音乐实践"的经验性基础训练促使当代各种解述音乐和音乐价值的社会理论极其难得地达成了共识。

那些不重视审美学理论的哲学家、理论家以及音乐学家们常常在面对"音乐和音乐教育是何价值、何地位"的问题时产生困惑中的困惑[1]。在此，我要提及一篇关于实践音乐的文章。它能够驱散很多此类的谜团。首先，我会概述实践论的观点并简要追溯音乐的美学化过程；接着我将展示一项关于音乐实践的测试并简述这项分析对于音乐教育的影响。

实践、美学以及艺术的美学化

实践[2]这个概念产生于古希腊古罗马时期，它首先出现于诡辩家的政治言论中。后来亚里士多德将三种不同学科区分开来，而"实践"一词就在亚里士多德的伦理学中首次有了更加深刻的引申意义[3]。起初，理论就是从其自身出发的"纯粹的"知识。亚里士多德把理性假定为人类生存的根本，因此

[1] 在哲学中，"困惑中的困惑"的错误推理就等于去解释一些已经无法观察、无法核实的模糊的变化因素，然后得出完全模糊混乱的东西，从而将试图澄清的事物进一步复杂化。对这种"美学问题"的调查分析可参见，加内维（Janaway，1995），侯士培斯（Hospers，1972）。

[2] 对于实践这个术语，最精确简洁的分析出自伯恩斯坦（1997：4—8），同时，伯恩斯坦的分析也是很多实践观念作用的一个显著来源，比如，黑格尔思想，存在主义，实用主义，甚至是分析性哲学。对实践的优秀分析通常也包含帕欧勒·弗里尔（Paolo Freire）和基尔根·哈贝马斯（Jurgen Habermas）的观点的使用，并将其相对直接地运用到教育和课程中可以从格兰迪的作品1987中看出。将哈贝马斯的实践理论运用到教育和教育研究中参见卡尔（Karr）、凯米斯（Kemmis，1986）。

[3] 亚里士多德的实践基础应用到音乐和音乐教育中的完整论述可参见里吉尔斯基（1998）。

"优质的生活"就应该是与理性相符的。与柏拉图不同,亚里士多德认同了"一种独立的、非智力针对感官形成的认知价值"(奥斯柏恩,2000b:2)就是所谓的美学。然而相对于纯理论的绝对真理而言,这种"感官判断"(萨蒙斯,1987)更依赖感官的特殊性。而且它还隐含着一种"愉悦感知"的情绪本性(萨蒙斯,1987:62-63),因此所谓理性的"官能"被提升到高于感官的位置。如此一来,美学并未获得它应享的地位,在哲学上它的价值被贬低了。这种重视理性和智力、轻视感官和主体的偏见以及将艺术和音乐都仅仅当作是人们深思熟虑的见解的资料的想法直接影响到当今的新康德(Kantian)主义和解析性美学论。

在亚里士多德的第二类学科——技术中,主题性知识发挥着重要的作用。那时候,技术包含了工艺专业方法和知识,也包括在今天被我们称为艺术的东西。然而,这种技术和当时的理论一样,都是从它们自身出发的,是没有经过精密考虑加工的学科。当时的技术以 poiesis 为典型,即"制造"像罐子、缸之类的物品。这种专业知识是缺乏主观能动性的,它们只是以规则或习惯来支配的工艺和物理技能①。如果制造出重心不稳定的劣质罐子,工艺者们仅仅会多花一点时间将有问题的地方略加改正,然后便继续加工下一个产品了。而这种工艺错误的本质原因并不会引起他们的思考和重视。

与之相反,实践则适用于人类。特定的某些人(或群体)和他们独特的需要二者之间的重大差异成了实践的主导动机。而判断这些特殊需求则要牵涉到所谓"phronesis"的伦理学范畴。这个范畴首先强调的是谨慎,即通过展现"适当的效果"且"没有任何危害"的"全面的谨慎的"态度去满足人类需求的无穷易变性。一位多年来面对这样或那样的个人或群体的各式各样的特殊需求的经纪人以他积累下来的丰富经验证明:实践知识是极其个性化的。布迪厄将这种知识描述为一种比赛的"感觉"或"意识"(布迪厄,1990:66,80,82,94,102;布迪厄、沃匡特,1992:120-121)。这就类似于运动员从一场比赛

① 这些技能经常采用"方法主义"(布迪厄、沃匡特,1992:26)或技术主义的规定性、以规则主导的形式,在此情况下,方法(比如,在研究中、教学中)和技艺(比如,在音乐表演中)都是从它们自身出发进行估值,而不去理会实践结果或需求是否可以很好地被运用和满足(参见里吉尔斯基的音乐教育中的"方法论",2002)。尽管政治中包含人类和它们的差异,但政见上的诡辩法使这种技能得到还原,或者说是形成了万能法则,因此需要实践观念和实践知识去指导包含人类在内的实际问题。

中总结出的战略性知识和部署配置①。同时,实践的知识也是自我肯定的,它们都具备很大的自我提升空间。由于人与人之间有重大的个性差异,相应产生的各不相同的结果就可以将不同经纪人的实践进行区分,比如,将不同的音乐会艺术者们区分开来。

因此,实践包含着一种实际的感觉和个性。这种个性应该是实实在在"可以被感知"的(也就是心照不宣地认可它是具体且"实际"的),而且在特定的行为领域中,它应经得起伦理学审慎。每个实践领域中都可能蕴藏着一定程度的某种"共识",即在同一领域出现的不同类型的问题之间会存在着一些基本的相似点,习艺者和代理人之间亦有许多基本的相似之处。但是实践领域中却有可能不存在"共同行为",因为在各种职业之间存在很多实践的差异,它们需要针对性的判断和调整。这些针对性的判断和调整会推动伦理学上"处理事件的标准"的出现,但这些标准绝非"标准化的实践"!其原因在于,这些判断的产生与紊乱的实验条件和真实世界的需求准则密切相关。但它是实际的,并不是普遍运用的。而且在亚里士多德和他的后继者们的资料是在文献中,是以感官为主的知识和经验之前②。因此,思维和理性被作为重大的哲学偏见记录下来,并最终演化成如今的分析性美学哲学和新康德主义美学哲学③。

在接下来的 1800 年中,艺术和音乐显然是作为一种实践(而非作为无谓的思虑)被制造、使用和欣赏的。然而,文艺复兴时期,由于亚里士多德理论逐渐被专门应用到艺术和音乐上(萨蒙斯,1987:319-20),描述内在的感受和情绪的心理学语言伴随着审美学的理论性探讨而出现。而刺激这些产生的动力则来源于 18 世纪中叶加拿大鲍姆加登的一项尝试。他试图更多地使用启蒙运动中产生的坚定的唯理论去对美学进行确认。因此,鲍姆加登法用理性和智力去解释感官知识和情绪(萨蒙斯,1987:195-197;门克,200:

① 一场比赛的"战略性知识"与一个运动员的身体技术和才能是不同的(参见布迪厄,1990:80-82;珍金斯,1992:83-84)。然而,实践理论一向强调,实践知识在很多重要方面都能具体表现出来,因此它是被默认了的,甚至其中一部分是可预见的,至少"在运用中"如此。在某种程度上,布迪厄的惯习的观念建立在亚里士多德的身体 hexis 观念,或以某种方式发挥作用的"性情"的观点的基础上(珍金斯,1992:750)。下面还将有更详尽的关于这种具体知识的讨论。
② 考虑到重理性轻感觉的历史性偏见,正如伽利略遗憾地发现,16 世纪和 17 世纪出现的经验主义科学完全是对范式的一个颠覆,也因此构成了对理性主义者和空想家的挑战的威胁性来源。尽管如此,由于系统科学是建立在经验主义体验(即实验)的基础上,所以在方法和理论构造上,理性也有其一席之地。
③ 自古代反对身体和身体性知识以来,一个类似的偏见就已存在,因此它是关于"机械艺术"的(萨蒙斯,1987:235-265),这个偏见解释了大多美学理论对表演者及其地位的疏忽,同时解释了"应用性"和"表演性"艺术在中学和大学内的次要地位;比如,"电子音乐"课程并未被列入"一般的"(即,文学性、智力性、学术性的)教育范围之内。

40)是自主的①。这种美学立即遭到了哲学界的批驳:康德主张"反鲍姆加登"的纯感官知识理念(奥斯伯恩,2000b:3)以及最先出现的"'审美'这个词的不真实性与美学思维增长同时产生的宣言"(Ranciere,2000:18)。因此,"奥格斯特·W.斯凯勒吉尔(August W Schlegel)的美学教程……开篇就断言:是时候摆脱美学这个概念了,它是个十足的玄机(qualitas occulta)",另外,"黑格尔(Hegel)认为,用'美学'这个词来命名美丽的艺术的哲学是不恰当的"(瑞恩希尔,2000:18)。正如上文提到的普洛德弗特所说,甚至到今天为止,在哲学领域中美学理论是否可以被当成哲学仍存在很大争议。

尽管如此,康德写了一本著名的书《判断力批判》(1790),这本书大体可称为是一篇关于美的本质的论述,但它推测——美学观念将最初的"基本"感觉转换成为完美的艺术"美",这其中的魔力是什么②?尤其是,音乐被推崇为所有艺术的范式:在浪漫主义盛期,音乐凭借它的抽象性以及与世上的纷乱琐事并无关联的特点被评为最纯净公正的艺术。接着考虑到存在事物自身的价值,音乐被当作抽象艺术的典型,同时也是 19 世纪晚期至 20 世纪早期发生的"为艺术而艺术"("art-for-art's sake")运动中视觉艺术的现代主义风格的模范(里吉尔斯基,1970)。

虽然在这个术语及它的使用方面存在争议,但人们对音乐和音乐价值的美学评价的认可已算是木已成舟,这段时期出现了对抗美学的理论激增现象。随后产生的音乐理性主义可以溯源到社会学家马克斯·韦伯(Max Weber)的《音乐的理性和社会基础》(韦伯,1958)一书中的经典研究。一个美学体系和那些音乐实践、艺术实践中的美学术语都很快地成了约定俗成之事③。尽管大量反对的言论仍在涌现,但这种"现代的"美学理念依然盛行,就

① 鲍姆加登是一个理性主义者、逻辑学家和理论的阐释者,他的假设理论是一种玄学观点,他"并未提到艺术的本质,也未提到它的社会意义,而是围绕现实之间的感官理解而展开"(戴维,1995:40)。然而,鲍姆加登关于一种自主的或纯粹的美学知识和美学鉴赏力的假设对那些根据它们的假想的美学本质和其他基础来考虑,"姐妹艺术"起了很大作用。(参见克里斯托勒,1965;萨蒙斯,1987)。
② 然而,卡罗尔对他所谓的"替代康德主义艺术论"(卡罗尔,1998:107;全文参见89-109)的分析对康德基础上的艺术理论的基本困惑作了论述,特别是对"自由美"的歪曲(即,从自主性的作品自身去客观地考虑)和对"独立美"的歪曲(即,美是根据自身类型存在于这个地球上的),这些论述康德也曾提及,但美学家们忽视了它们,或故意对它们做了错误的解释。
③ 音乐理论的课程始于 1772 时莱米奥(Rameau)的 Traite de l'harmonie a ses principles naturels,当时是早期启蒙运动中理性主义热烈发展的繁盛时期,在这个时候发现音乐理论课程产生是很有启发意义的。已经从自然中——就好像自然规律一样——发现了这些"原则"的"系统的"声明对于它对音乐知识、技能和实践的社会的和实践的构成的盲目性很有教益,同时也对理性主义很有启发。这种理性主义是包含在将这些理论归为某种"自然法规"的习以为常的写实主义内。尽管莱米奥的"理论"中提及的"共同行为(实践)"是针对他所处的时代,但今天,人们依然经常将这种"理论"当作事实来传授,任何因素的缺乏都类似于发生在音乐多元化的今天的"共同实践"。

好比古典音乐和音乐教育领域里人们习以为常的模式。

实践和社会理论

在19世纪理性主义和美学音乐和艺术盛行时,卡尔·马克思(Karl Marx)重新介绍了实践的理念,并引用社会的、经济的以及政治理论的术语(乔斯,1993:158;本特斯恩,1971)①。因此,马克思创造了一种关于社会思想的经典理论,这种理论和伊麦尔·迪尔凯姆(Emile Durkheim)、麦克斯、韦伯的理论一样(埃里奥特、瑞伊,2003:6;瑞泽,1992:41 - 75)对20世纪的社会论一直有着很重要的影响:

> 马克思主义还提供了一项重要的社会普遍论,其中包含了经济学、政治学和社会学,并对社会各基础层面提出关键的思考……如果对马克思主义理论没有透彻的研究,那么就不可能理解20世纪的哲学、经济学、政治学以及社会学。另外,马克思主义还对女权主义的发展、心理分析学和文化研究有着重要的贡献。马克思的重要性会一直保持下去,因为它至少提供了一种道德分析和社会科学相结合的可能性,而且它对事实和价值的差异表示出了极大的怀疑。(埃利奥特、瑞伊,2001:6 - 7)

马克思在对古希腊的时间观念的改革过程中,也受到了黑格尔的"感性"(Geist)观念的影响。它讲述了将"一般理性"和"行为"结合起来的人的"精神",是一种难以理解的概念。对黑格尔而言,"Geist 就是 Geist,人类就是人类。"(本特斯恩,1971:22)在人的行为过程中,Geist 就是实践,理论在行为的反映下变成了理性的、有指导作用的实践基础,通过马克思的努力,世界范围内把实践当作一种行动,以及将实践看作是对这种行为结果的自我反映的这些议题成了社会学和社会理论的重心。

对马克思来说,实践是人类与这个世界的结合,作为人类存在于这个世界并改变它的一种方式,实践成为人类的基本特性。"因此,"正如伯恩斯坦

① 考虑到马克思与当代哲学的联系,伯恩斯坦写道,"分析性哲学脱离了人们实际关心的问题……从不同角度来看,分析性这些已证实了社会行为和机构对了解人类所起的重要作用,它们有助理解人们的语言、道德,尤其是人们的活动。但是分析性哲学家们试图停止对马克思和马克思主义者们开始提问的地方进行调查……马克思指出了提问和尝试去回答问题的可能性和重要性,而分析性哲学家们则几乎从不提问——关于充斥着人类生活并构成人类生活的社会机构的起源和本质问题"(1971,82 - 83)。分析性审美哲学的失败及其在音乐体验上的错误被早发现了,为了当下目的,伯恩斯坦展现了马克思实践理论纠正这些失误的方法。

所总结的,对于马克思来说,"一个人的本质或特性取决于他所做的事或他的实践。而他所制造出来的物品则是这种活动的具象化身"(伯恩斯坦,1997:44)。此外,不管它们是被无意识地感知还是被积极地接纳(53),实践是了解人类需求的一种途径,同时实践也是世界进步的手段(54-55)。马克思认为,实践"终会成为理解人类发展中各种认知活动的关键"。(73)而且它不仅与劳动、工作或职业有关①,还涉及各种各样的个人和社会行为、日常生活和无所不在的事件,以及思维活动和不寻常的事情②。相应而言,社会本身就是由其内部不同个体的实践通过重要的方式建构起来的(鲍曼,1999)。

因此马克思首先论证的就是社会学中的两个中心问题:人类活动的问题(换言之,即实践),以及社会的本质(亦即,个体之间的社会规则)。个人与社会的关系仍然是社会学家关注的根本问题。其中一些社会学家强调社会结构的客观性,如迪尔凯姆;而也有一些社会学家则强调个人的主观目标,如韦伯。然而,很多当代理论家试图去解释社会和个人之间的双向或辩证关系,他们从三方面着手研究:社会和个人的客观表现,与个人和历史相关的主观价值,以及二者所处的环境状况。这些研究的核心在于实践的基础问题,它通过"实践理论"来进行研究(如:斯卡茨基等等,2001)。这是由个人创造出的辩证法,同时也是被布迪厄称为"主观上的客观"之物所创造,如:社会(1990:30-51)。

实践和实践的评价:个人与社会

实践理论没有统一的"实践方法"(斯卡茨基等等,2001:2)或准确的实践标准模式,因为不同的实践理论家以不同的方式研究不同的实践行为。然而,有几条关键思想对概括实践的重要状况还是很有用处的(以格兰迪的思想为基础,1987:104-05;也可参见珍金斯,1992:66-102)。

 1. 实践包括两方面:行为,以及此行为产生的有形结果的反映。这种实践结果的反映对个人理论和实践知识具有更新指导作用。而被更新指导过的个人理论和实践知识又对进一步的实践起到指

① 在对亚里士多德的实践观点的使用中,马克思将'制造业'的各方面列入技术的适当领域。但是受黑格尔的影响,马克思想要强调来源于实践的重要个人行为——人们在行动中明确意识到(即,形成)它的本质的方法——和这种'制造业'的各个层面都为经济和政治主题而服务。

② 这个论点对萨特(Sartre)的存在主义思想有着重要影响,而且由于此论点包含了一些早期的黑格尔思想的基础,所以在实用主义观点上,它有着截然不同的反响,但这些哲学起源超出了现代研究的范围。

导作用,如此反复,形成了一个永无止境的上升式螺旋图。

2. 现实世界中的具体的、当下的且有意义的情况引发了人们的行动,也因此产生了实践。

3. 实践发生在历史性的和当前的社会的或文化的世界中,它与产生实践的那个世界存在互惠关系的表现。

4. 实践产生的那个社会的世界是由它自身的实践构造(或重构)而成的,它并不是自然世界。

5. 价值目标也是社会性建构,并非是因果联系或绝对性的。①

那么,实践就是实践的"评价"②产生的一个领域。实践"评价"的产生首先需要有形的"环境状况"提供特殊的选择和可能性③。这里的实践环境状况不仅包括当前的自然环境,也包括了同样重要的需求、益处以及目标,即,意图或目标,不管它们能否实现。它们受两方面的影响,一方面是社会,另一方面是由代理人理解且占用的成败难料的特殊可能性。这种指导性意图能够包含所有日常的或不寻常的益处和目标(参见基尔皮恩,2000:73,86)。

因此,实践评判并非"仅仅关系到"环境状况:这整个过程都被迪尔凯姆所谓的"社会现实"所授权(参见瑞泽,1992:17-18,等多处)。这种社会现实被作为实践的产生背景。再加上特定的需求便产生了盛行一时的实践。因此,有关价值、知识以及意义的宣言的合理性只能通过经验主义的标准和相应的后果来验证,而又不能仅凭哲学上抽象的绝对真理推断假设出的结果(比如,普遍而永恒的真实、善良或美好)去证明,那么,社会的和文化的实践

① 不管是以超凡脱俗的玄学方式作为理性主义,还是作为自然世界的现实主义,它都不是因果般绝对化的。

② 这种关于"实践评判"的探讨建立在伯恩斯坦的基础之上(1971:213-19);然而它不应被解释为一种布迪厄(1990:63,99)曾批评过的实践的理性选择论。布迪厄描述的"实践的逻辑"是一种建立在"模糊""不规律",甚至独特的处境作用于实际的抉择酝酿过程中的不连贯性的基础上的功能性逻辑。这种实践的"才智"最终会产生一种"感觉"和以实践为基础的性格,它不同于非理性,也不同于逻辑学家的逻辑(参见布迪厄1990:86-87)。实践的知识来源于以往的经验,而它们又会被放置到当前独特的需求形势下。这种知识并不是一种逻辑程序,而是根据日益更新的实践而不断变化的探索性知识。关于日常生活的理性主义,实用主义学者查尔斯·皮尔斯(Charles Peirce)同样指出了"logica utens"(通过经验得出的有用或实际的推理)和"logica docens"(形式逻辑)之间的区别,而一般的实用主义学者们都对评判的理性选择提出了批评(参见基尔皮恩2000:61-63)。

③ 在下面我们将看到更详细的解释,一个实践的范围或"领域"存在的基础是同样的实践需求或"形势"以及和它们相关的行为可能性。在这程度上来说,实践不仅仅是任意一项实际的"行动",比如用筷子吃东西或扔球。这种"行为"只有在由特殊实践操控的情况下才能称为实践,只有当它们被包含它们在内的实践所控制时,它们才上升变成一种实践,比如,使用闹钟来准时叫醒某人起床"工作"的程序。

行为的益处及目标则不是完全由个人的喜好而定了。相反,实践的目标和意义来源于将要从事的行为所处的社会状况、背景及习俗。在所有社会范围内,包括教育,与"优质生活"相关的某些目标的"正确性"或"合理性"与实践之间的关系仍然是实践论中的一个主题(格兰迪,1987;杜尼,1993)。而实践中"适用的"才智应该是务实的,我们不能将它与不道德的权宜之计或任性放纵的行为中的仅仅是"可行的"想法混淆起来。

此外,一些简单的行为或习俗本身并不是实践,如扔一个球,祈祷,诸如此类。只有当这两种行为中所有元素构成的整体都分别成了"棒球"和"宗教"的活动中的行为,那么它们才可称为实践。实践通常包含了一系列相互联系的行为。相应地,没有一种实践可以自主地独立存在;而且,任何一种实践都需要、受限或依附于一位优秀实践理论家所说的"相互联系着的人类行为之间的全部错综复杂的关系"(斯卡茨基等人,2001:1)——换言之,即社会生活招揽的群体(tout ensemble)。正如迈克尔·德·瑟徒(Michel de Certeau,1988),从某种意义上说,"日常生活"本身就是一个广泛的实践活动,它具有神秘的复杂性和显著的重要性。

惯习(Habius)和"音乐世界"

"音乐"是一个与其他社会行为有着千丝万缕联系的实践领域。它包含着音乐学的无穷多样性,其中每一个下属领域都是由其自身的优势和目标来界定和阐释的,而它们又共同解释了何为一个特殊社会或文化下的"音乐世界"①。也解释了"音乐"的引申观点——迪尔凯姆称之为产生于社会的"认知类别"②。作为这样一种类别,一个"音乐世界"是由它自己创造于这个社会中的,它产生于一系列历史的和社会环境条件下。这些条件包含了特殊的

① 我对"音乐世界"的使用在某种意义上来说和"艺术世界"一样,涉及了不同的机构性和社会性艺术理论,(即,丹托,1981;迪奇,1974;伊戈顿,1990;布迪厄,1993:254—266;贝克,1982)。参见恩特博格的一个"音乐世界"1999 为例。显然,一个"音乐世界"存在于更宽泛的"艺术世界"范畴之中。

② 参见乔斯(1993:62),他作了以下概括:"迪尔凯姆着手论证由社会构成的不仅是知识的内容,甚至还包含认知的形式。他指出,空间和时间的范畴、影响力和因果性的范畴,以及人与物种的范畴都来源于社会环境,并且是将世界当作一个整体去领悟和了解的模式"(1993:62)。比如哪些东西是"食物"而哪些不是,这都会随着社会的变化而变化。在称为"食物"的认知范畴中——即使在同样的文化背景下——存在大量不同种类的食物,尤其是在复杂的多元社会中,被不同的亚文化称为"食物"的东西有时候似乎并不能相提并论。因此,在一个特殊文化下的"音乐"范畴中,存有许多音乐种类,每一种音乐自身就是一个领域。甚至在本地社会中,根据不同需求——如,婚礼、死亡等——也存在多种多样的音乐实践。

自然条件、重要性、优势以及与"音乐"的引申意义相联系的目的,布迪厄称之为惯习——由志趣相同者构成的一个特殊社会的机体内共同的建筑、体系、性情、"品味"、习惯、规范、价值以及传统(参见布迪厄,1990:52-65;1993:64-73)①。

社会上还存在着很多个"音乐世界",典型的有本土音乐和地方音乐。恩特博格(Unterberger)在他的1999年"基本向导"中将美国划分为21个"音乐世界"②。它们是根据不同的实际情况和由不同惯习所产生的生存世界而区分的③。此外,由于人类既是艺术的创造者又是艺术的产物,所以,人类在创造多种多样的艺术和音乐并与之相互作用影响的过程中实现自身价值,在此同时,艺术和音乐也促进了人类惯习的产生(和修正)。因此,"社会关系"(西枚尔,1950)——即,人与人之间、个人与社会结构之间以及社会结构与社会结构之间的相互关系——是音乐的基本要素,也是音乐对个人和社会的意义中重要成分。

因此,正如典型的美学理论所推测的,没有一种音乐行为是自主的④,而

① 我并不打算维护或依赖布迪厄的特殊理论,我仅采用他的术语来大概提述鲍曼所说的"作为实践的文化"(鲍曼,1999),哈贝马斯(及他人的)"生命世界",瑟尔(1998)的背景(以下会有详述),以及戴维、麦德和其他实用主义者的"社会观点";或被轻率地理解为"文化"和特定文化实践的事物,如音乐。另一方面,它们并未被归入文化主义中。参见里吉尔斯基(2000)的一篇说明和关于文化主义(及其相关体,多元文化主义)的评论性分析。这些理论中所涉及的相关术语可以像我在这里所提出的一样来阐释实践。布迪厄的语已被选定:a. 由于他尝试去消除社会学领域中实证主义者和阐述立场之间的距离(即,介于社会结构的个人经验"主观想象"和"客观"或事实之间);b. 由于他在哲学上的长期研究,所以他精通实践的哲学性基础和它在当代社会理论中的作用;c. 由于他的理论建立在广泛的实证主义调查的基础之上;d. 由于他为了寻求避免被牵涉进某些社会学中的"宗派"的争论而"将一种'结构主义者'方法和一种'创建主义者'方法混合在一起"(布迪厄、沃匡特 1992:11)从而创立的"社会实践学";e. 由于(考虑到惯习的渗透蔓延)企图理解为由一个人自身惯习引起的无意的偏见的"epistemic reflexivity"(布迪厄、沃匡特,36);f. 最后,由于他尝试去超越"方法"和纪律的纯粹性,而达到一种超纪律整体,以此完善实践的整体性和完整性。当然,他的立场并非完全没有批判和挑剔(参见珍金斯,1992)。
② 这里并未提及圣·路易斯地下区域,在这个地区,J.T.盖茨和他的学生们已非正式地编制了约450种"可以命名的"音乐实践的清单。然而,在这个科技时代,本土的东西越来越迅速地成为全球化的东西。
③ 布迪厄将惯习(habitus)一词用作单复数同形;他也会把每种用法以斜体字表示,我一般不会这样使用,除非在直接引用布迪厄的情况下。
④ 尽管它的真实性常常被"客观地"研究,如迪尔凯姆所说;但这种客观性切断了实践与其辅助条件、具体问题之间的联系,那些具体问题是有关当前利益和目标的实践的社会人的例化和处境。若将音乐理解为美的艺术就忽视了它的实践来源,那么,我们应将它看作是一种约定俗成的"既定物",它应被当作一种"自我存在的事物"去理解和研究,即,一种预先构成且独立的"现实存在"。这不仅是关于古典音乐的问题,也关系到了爵士乐(参见泰勒,1978),因此,它与自己的起源越来越远,逐渐成为一些鉴赏家的一项精炼难解的"品味",从而使得社会大众及其产生的生活条件都难以接受。

且任何音乐的含义或过程"逻辑"(布迪厄,1999)也都不是自主的,也非"代表"或"为了"它自己。从语言实践来讲,维特根斯坦作了这个论述:含义并非体现在某个词汇解释的内部,而是在这些词汇解释被使用的实例中产生。社会学领域中的社会方法论学者们也同样强调了蕴藏在富有代表性的社会交际中的无尽"指标性表达词语"——即,那些"只能在具体环境中被特殊人群在内的群体心照不宣地理解"的表达方式(科林斯、玛科斯凯,1993:244)。出于同样的原因,音乐的含义并非在音乐作品的"内部"表现出无所不在或超凡玄奥,而是体现在实际运用中——在实践中,于表演中——与特殊实践的条件和准则相符。

布迪厄还提醒道,"人们必须"从一种观念中"撤离"出来,即将实践"看着是已经存在的现实"的观念——比如,他特别强调说,我们不能将音乐看成一种简单的仿佛具有与生俱来的含义的"音符的运作"。布迪厄还补充,"要做到这些,我们就必须回到实践",并且"将自己放置到'真正的活动中去',那意味着要处在与现实世界的实际联系中"(1990:52),即,处于由众多关系组成的实际的社会环境中,正是这种社会环境引出了思维、感知、意义,以及"受到历史和社会特定的条件制约的"行为。这里的制约条件包含了诸多惯习、特殊领域及实践(1990:55)。那么,实践行为"只能通过描述引起它们产生的惯习的社会条件来解释"并在具体的第一时间内"将实践行为与其实施的社会环境联系起来"(1990:56)①。总之,惯习"引发了实践,且始终为实践的功能指明方向"(1990:52)。

将音乐带回社会关系和它所产生需求的体系中,并对它及它所做的贡献加以证实,这种实践的再加工体现出布迪厄所说的对自身进行客观性思量的"纯凝视"(pure gaze)(1993:254-66)的神话和意识形态(克里姆斯,1998)。这恰好也说明了他所描述的"象征主义系统运作的实际功能"(1990,295)——即音乐的实用层面受到了新康德主义有关理想的、共同的美的美学理论中"无目的的目的性"和"纯凝视"的特别轻视。然而,还有一点,意义并非任意地和这些实践功能相联系,而且,事实上任意性已被实践所消除,因为在任意一种既定情况下的音乐都有条件限制。首先,受惯习限制;其次,音乐要遵守包括特殊音乐实践在内的某个地区范围内的传统和规范以及该地区音乐者的要求;最后,音乐

① 实践的"时效性"和"短暂性"也说明了每种音乐行为事例所受事态条件的限制都是独特的。这种时效性和它的本质以及与音乐实践的联系并未在本文中做出验证,但当我们在不同场合下进行表演或欣赏一首乐曲,又或者欣赏不同演员的表演和演唱时,这些对抽象或理想的美学含义进行公认例化(即,"表演或演奏")的行为之间是存在大量差异的。

受限于为个人或群体形成的特定利益和目标(布迪厄,1993:305)①。而音乐行为的处境则充满了各个种类及各种程度的社会权利和依据。

因此,如约翰·解孚德(John Shepherd)所说,"音乐的重要性既不是任意的也不是固有的";而且,"音乐的特性是……指导、批评和促进"的作用,但"它们并不是"对音乐含义的"裁决"(解孚德,2002:9)。因此,音乐的含义是以"主观性上的客观性"为基础的,这一点曾被提及与布迪厄有关。由此看来,音乐的存在并不是由一些显赫的"作品"②引起的先决本质,而在于提供一系列的可能性——关于"对象素材"的可能性——为了个人或集体而冒险"挪用"那些一直受当下的特殊标准(优势和目标)所限制的东西。

关于"对象素材"的观点,迪诺拉(Denora,2000:38-41)解释道,"客观事物为演员们"提供"了具体的对象;比如,一个皮球提供了滚动、弹跳以及踢的诸多方式,而一个与其同样大小的、同样质地和质量的立方体就无法做到。"而且,"客观物品使事情具有了使用者对它们使用的独立性",并因此而拥有了客观特性。然而,这种对象素材会被不同的听众采用不同的方法使用,比如,"被记录"。因此,听众所关注的音乐特性会随其所处条件、语境和标准的变化而变化,也会随惯习的倾向、人文(非音乐的)历史、正规教育、音乐背景(正式的或非正式的)、兴趣爱好、当前需求以及诸如此类的因素而变化。如果我们更深入地研究约翰·瑟尔的社会论,我们可得知,客观属性也会因观

① "有一种主导观念宣称,通过将每种品味的表现与其社会产生条件相联系,社会学分析事实上并不能简化和联系这些实践,而是将这些实践远离随意性,并通过将它们变得必要和独特而使之绝对化,从而维护了其存在的合理性。事实上我们可以作一个假设,假设有两个具备不同惯习的人,他们从未接触过同样的条件和环境(由于他们采用不同的方式和习惯去构建条件和环境),所以他们也不会听到相同的音乐,不会看到相同的绘画,从而也不会得到相同的价值评判"(布迪厄1993:305)。一个人的个人音乐和社会经历中的变化也对个体根据惯习来"操作"音乐——一般或偶然——的原因和方法起到了重要的部署作用;参见基尔皮恩(2000:86)。从个人经历和习惯对含义的确定的重要性方面来对皮尔斯的实用主义立场的论述。

② 音乐的含义通常被音乐家、理论家和美学家用作"乐谱"中采取的"表现形式",这样一来,表演者和鉴赏者便可通过适当的研究来分析并理解作曲者的情感表达或意味深长的写作目的,又或者这种"表现形式"自身的美。他们在分析中反对的东西并不会妨碍他们的探寻(对于他们不同意这些分析中的"客观性"的原因的探寻,以及对"客观性"的错误推理的探寻,参见盖科,1998)。随着贝多芬将他动机性主题运用的观点不断提炼和完善的"努力",含义蕴藏在乐曲"内部"的这个假设也引起了一个同样未经证实的猜测,即,那些无谱音乐——即兴创作或经过口头传承的"作品"——由于缺乏完整记谱的精确性,因而其价值和身份便有所降低。相应的,表演者通过研究和揣摩乐谱从而"诠释"作曲者的音乐观念或"表现力",这个方面受到了很大的限制。除此之外,大多正统美学理论都对表演和表演者的特殊作用保持缄默! 当然,这个模式并不能对无记谱音乐做出很好的解释,尤其是那些非西方的音乐(参见,卡罗尔,1998)。实践可以被记录——或可以完全用任意形式的符号进行描述或记录——的观念与实践理论无关,不论实践看起来表现得多直接,但思想和含义的基础大多都是具体的行动,而非抽象的意识。关于主体的作用会在下文进行详细说明。

察群体的变化因素而被以不同方式地占用。

这个过程源于心理学的"敏感的特质"(attensive)的观念强化了,即在引发注意力的方法中的细致密集的特质。在音乐中,根据变化因素对不同听众的"选择性注意"的影响,对象素材是敏感或"显著突出的"①。比如,双簧管部件自然对双簧管演奏者来说更加敏感。对一个理论家而言,那些受过培训锻炼的对象则最为突出;而作曲家会以其他音乐家不会或不能的方式去从作曲艺术、曲式构成方面仔细地聆听。同样的,普通听众认为敏感的东西会根据他们的个人和音乐背景、兴趣以及文学修养而各不相同。一些听众会因为他们的个人宗教情结而对一首圣教合唱曲目中的精神含义更加关注(虽然他们并不会经常"崇敬"于一场"音乐会"),而对于另外的人来说一首曲目——不管是圣教的还是其他的——只是其他的敏感因素的辅助品,它并不是注意力焦点的源泉。同样,一般的听众并不会在意那些对表演者(或批评家)而言很敏感的技术细节②,比如关于乐句的划分问题,节奏处理问题等等;相反,普通听众会更关注主要的、明显的对象和整体的情感表达,因为那些是他们通常可以经历的并可以用情感而非音乐家的术语来描述。

各种惯习之间的根本性差别往往会导致不同社会中的音乐实践行为的含义大相径庭并且晦涩难懂,同时也会使得多元化社会音乐领域中各种不同类型的音乐千差万别并令人难以理解。同样,生活在同一社会但是拥有不同音乐惯习的人之间的差异也使得他们在使用音乐对象时采取了大量不同的方式,而且是出于很多不同的目的。

实践和主体

由于所有实践都采取有形的"动作"的"形式",所以实践就包含了具体的

① 假设在同样的感知范围内,决定人们"选择性"感知注意倾向的是个人的变化因素(如,教育经历、兴趣、爱好、个人经验)。因此,假如有一个动物学家和一个植物学家一起走在森林里,根据他们的教育经历、兴趣爱好和以往的习惯,他们会自然地有选择地关注到不同的"对象素材",除了一些领域定义而引起的相似的感受之外,他们对这共同的兴趣来源也会产生不同的关注细节。然而,音乐教育可以并应该为学生提供一些帮助,让学生们能够认识到一些自己为之敏感的新的音乐特性——他们可以借助音乐中自己已经熟悉的特性去接纳、认识新特性,并将这些新的元素融入他们先前的经验中。

② 或者会以不同方式去关注、又或者关注的程度不同。

知识和经历(布迪厄,1990:66-79)①。然而,随着音乐的美学化,就出现了布迪厄所说的由于音乐的含义逐渐变得精神化和理性化从而引起的一种"与主体的脱离"(1990:73)②——因此受到一些偏见的影响,如布迪厄所提出的,"促使我们将这个世界当作一种奇观去理解,把世界诠释为一系列重大意义而非将其看成具体的问题去实际性解决的这种智力主义偏见"(布迪厄、沃匡特,1992:39)。思想与主体的分离被当作是对"纯凝视"的客观美学思考的主导条件,而与此相反,实践理论家们则强调思想与主体这二者的联系以及人类主体的重要贡献(斯卡茨基等:2-3,7-9)——也就是迪诺拉所说的作为一种社会实体而存在的'主体的'概念,它强调的是身处各种不同环境下的主体可能会变成什么"(2000:75),比如音乐剧。

这种思想不仅适用于表演音乐,也适用于聆听(参见杜拉,1998)。首先,整个身体以一种不同于其他感觉的方式发挥作用,一般的声音——以及特殊的音乐——是通过整个身体去直接"感受"的,包括皮肤和内脏③。一种理想的美学共同基础可以被不同的艺术形式以及随之产生的"思想"和"情感"在

① 因此,希腊语的"hexis"——即,人们默认了的具体的性情——就是拉丁文中的"habitus 惯习",虽然布迪厄的观点更注重希腊术语中的社会含义而非原始的道德含义。对于布迪厄来说,大多数"知识"在人们的少年时期通过社会化经历从而变得具体,因而它发展成为一个与众不同的结果,并且比明确的教学更具强大而持续的影响力(参见珍金斯,1992:74-76)

② 由当代的音乐会规矩(这与公共音乐会形成时期的状况大不相同)——当你在家或其他可能的地方欣赏唱片,你便可避免这些规矩的问题,并能随心所欲地欣赏了——引起的与主体完全脱离的情况加强的非具体化表现。然而,非具体化引起的一个必然结论就是"音乐创作或再创作不能具体地赋予形体"(布迪厄,1990:73),这意味着 a. 强调当你欣赏唱片时音乐会的所有视觉元素和社会元素都被消除了(即,当你通过唱片来欣赏歌剧、交响乐或室内乐时,你能看到些什么?有哪些"生动"而全面的"音乐"体验素材和意义因此而丢失了?)。b. 同时这些也包含了在某种程度上,通过唱片所听到的东西只是录制科技和 tonemeisters 抉择的一个产品,并非原本应该或可以被听到的东西——原来最初的音乐是与人们所坐的位置及其他不经电子设备传递的原声的变量紧密相连的。事实上,现在大多"流行"音乐只有以唱片的形式存在,因为录制技术可以实现音乐多轨化和完美的音质均衡、"调音"以及加入管弦乐混音——录像或录音带至少能为音乐体验增加视觉感受。

③ 自古希腊以来,在工作过程中,视觉和听觉就被赋予了超过其他感官的地位(科斯美亚,1999:12-13 及多处)。据说除视觉听觉以外的其他感官与理性知识没有联系,这就引起了消灭其他感官在美学上的地位的现象。因此,甚至连高级烹饪和女式时装业都没有获得艺术中的正式身份,尽管哲学和社会学争论代表了它们的"客观性"(食物方面,参见哲学家科斯美亚,1999;社会学家格罗瑙,1997;在高级时尚方面参见格罗瑙,1997)。而听觉并不像视觉那样可以通过"闭上"眼睛来完全自主地控制自己的感官,听觉也不像视觉那样需要你去参加一个特殊的场合以获得直接的感受源。而且,皮肤、骨骼和某些身体内部空间以及内脏都能够"感受"到声音,感受到共振,就好像你站在一场摇滚音乐会的扬声器前一样。最后,本能的声音(包括喜悦的、镇定的声响,但最为典型的是听到雷声、动物咆哮等声音后由人体肾上腺素刺激而发出的声音)通常含有直接的情感表达或寓意,至少说,部分本能的声音是更加自主、内心话且非理性的。

美学上的一致化共享。然而,这个观点引起了哈利·布洛迪所谓的"美学情感"或"理智的情感"的产生。布洛迪认为,"不管怎样,美学情感和理智的情感都不是真实事物"(布洛迪,1991:81)①。因此,可以说这些反美学的情感是作为感知的抽象概念被体验的,而非通过"身体感受"(参见约翰逊,1987)。

牵涉到大多数正统美学家的情感生活经常被理解成统一且切题的;因此很多人认为,这种内心生活的"形式"或"构造"可以作为脱离肉体的、理性的思考而被音乐提炼和认知性地使用。然而,在一个社会中被当作"情感"去体验(或"引起""情感")的事物,在另外的社会中不一定会被当作"情感"去经历,或者它们不会被作为同样的"情感"去体验,又或者不会以同样的方式被体验(科维克西斯,2000:187)。而且,情感并不是独立于语言而存在的,因为"情感语言……可以为我们阐释甚至创造情感经验。"(2)

因此,这种认为近期感知性语言学是"具体文化的原型"的观点从多方面论证了"文化因素和社会因素影响并决定了情感经验的发展与形成"(科维克西斯,2000:14)。这对主流美学理论所假设的"感觉"或"情感"的表现形式象征形式的普遍性做出了挑战。在这些社会文化的因素中,有很多非音乐的听觉体验(比如,关于自然的,来自社会的),这些体验完全出于对声响做出反应的身体本能——而且只通过文化上的特定方式。此外,在"'自然主义的'背景下",关于音乐用途的心理学案例研究表明,大多听力活动的发生都与一系列相关的社会实践行为紧密相关(迪诺拉,2000:46-47及多处),而这些实践行为不仅与耳朵有关,身体的很多其他部分也都参与其中②。当然,从一般意义上讲,舞蹈和普通的日常身体运动都对人体的听力基础有着一定影响。

实践的规则和标准

传统和标准受到实践理论的广泛关注(斯卡茨基等人,9-10)。比如,标准为人们提供了期望,就好像一段舞蹈应该具有可以让人起舞的音乐,一场爵士音乐会不应包含舞蹈。然而,就我们音乐实践的创造性方面而言,这种一般的期望只是次要条件——而对我们来说最重要的是不确定性,它在各种

① 布洛迪使用的"思想"和"情感"并非严格意义上的用法,因此可以互换使用,但很多思维方面的神经性科学家、心理学家和哲学家都煞费苦心地试图将这两个词进行区分;如,达玛希欧(Damasio,1999)。
② 斯漠(1998)将此观点放到具体场合(甚至是在音乐会大厅中进行欣赏的活动)下进行了论证。

情况下都能产生奇特的、有创造性的或者新鲜有趣的结果①。所有实践中的这种非常规、不确定的层面——布迪厄称之为实践的"规则的即兴创作"(1990,57)——不仅增强了我们的兴趣,同时也解释了实践行为逐渐产生、发展的原因和方式。

而标准却变成了一种确定的构想,一成不变的常规,代代相传。这种自身静态停滞的传统限制了实践,使人们局限于对以往含义的回忆中,并没有从变化发展着的"生活传统"和传统实践中制造出创造性的可能——这种差异就导致了"博物馆"艺术和"活着的"艺术二者之间重要的区别(参见麦克莫伦,1968:48-51)。然而,当停滞的传统主宰了大范围的社会机构(如,学校或音乐教育),实践的创造性、即兴创作以及改革创新需要适应社会的变化,并提高自身的务实的有效性,尽管它们往往是迟钝的、带有阻挠性的,或否定性。但这种"正常"或习以为常的实践行为——本土的或大规模的——被当作现成品传递给后代,那么它们将会被视为"自然的",而"自然的"也就会是"好的",因此即使条件或需求已经发生变化,但它们仍会被延续②。

这种观念上的保守性很大程度上束缚了音乐教育,学院和大学里音乐教师的思想和工作被古典主义音乐世界的美学观点和意识形态以及它的传统议事日程所主宰。然而,那种上层的专业化模式与实践生活中的音乐教学,即所谓的"学校教育",是不同的,且二者存在着矛盾。拥有普通学校教育和一般教育议程表的机构则将焦点指向对哈克所说的一种"社会的、功能性的音乐教育"的需要。

> 它包含了学生对音乐作用于态度、价值和行为上所产生的微妙影响进行洞察的能力的获得;也包含了他们自己的文化、亚文化以及个人生活,他们运用音乐的功能去获得一种经验的知识;同时又包含了技巧的开发,这些技巧能够促使他们明智地通过这种能力对纷繁的种类与风格做出区分和选择。这种高明的功能也意味着……以其激励和镇定的功用,它能成为口头交流的一种增进器、社会机构和规矩的验证者、环境修复器、社会统一者、压力缓冲物、情感和情绪的调解者,等等……我们应当直接为孩子提供选择工具,鼓励他们明智地运用音乐、构造属于他们自己的音响世界并实

① 比如,作者曾参加过一场纯粹模仿醉汉的舞会,以及一场鼓励舞者到舞台的台口表演的正规爵士演唱会。

② 因此,由卡恩(1970)追溯的,在科学的历史发展过程中,只有通过可以称为"改革"的突破,才能超越"正常科学",而这些"改革"不仅适用于一般的学校教育,也能适用于特殊的音乐教育。

现他们自己的个人需求,而不是让孩子们反复受电视媒体的影响从而心血来潮地做某事。(哈克,1997:90)

在实践理论中,除了标准,关于规则的阐述揭示了一些创造和指导实践的重要条件。首先,根据约翰·瑟尔的分析(1998:112-134;1995)①,社会实践行为(比如"金钱"或"音乐")的创造取决于两种规则:"确立性的"和"管理性的"(1998:123-24)。瑟尔指出,确立性的规则"设定了它们所控制的活动的形式,或使之成为可能"——比如,这些条件为这种名为"金钱"的实践作了界定。而管理性的规则是"对早已存在了的行为模式进行管理"——比如,"金钱"的利息率的兑换或它所采取的形式的转换。基于这种实践,管理性规则应当是易于理解的或者需要具备相当策略性。

首先,社会将瑟尔所说的特殊的"身份作用"(1998:126)分配给了物理对象、人工制品、甚至是整个自然界,这些社会现实就被制造出来了②。一方面,有一种"未经掩饰的原始的"或物理的现实(122),它是"独立于观察者之外"的(116);这与先前提到的音乐的素材基本对应。另一方面,也存在着一种"机构性现实"(122),这是"依赖于观察者"(116)或社会性的创造。关于这些社会现实,瑟尔写道,"在机构性现实中,很特别的是,语言不仅仅用来描述事实,它在一定程度上也能设定事实"(115)。这是对福柯的关于语言本身的实践行为如何成为创立其他实践的关键的分析的回应(福柯,1972;参见科林斯、玛科斯凯,1993:253)。因此,正如彼特·马汀(Peter Martin)所说,"关于音乐的描述为其含义的确立起了重要作用"(马汀,1995:66;亦可参见183,202),同时也确立了它的用途。

其次,由社会确立的各种身份的作用并不是固有的或自然的,它的"存在与分派这些功能的观察者或行动者存在着联系"(1998:121)。将这一种"身份的作用"赋予"事物",这就使它们在诸多意图、用途、目的、目标、价值以及关于社会、社团或群体的"优势"的"共识"中显得特殊③。这种"偏好、习惯、

① 瑟尔的关于"社会现实的构造"的描述应用于实践理论,尤其是它与布迪厄的实践理论的联系,可参见史威勒(2001:82-83);关于它与含义的具体表现的联系,可参见约翰逊(1987:178-190)。
② 关于自然,如日本的因与禅院相似的神秘性而成为宗教圣地的那片未开发的自然;同时,自然也包括平凡世俗的观念,如一方游泳池、一块鱼塘、一座地标山、当我们搭帐篷时被当成"锤头"使用的"石块"、一个"愉悦的野炊的日子"(瑟尔,1998:116),等等。我们应当认识到,作为"社会现实"的手工艺品不仅包括音乐"作品"(乐谱)和其他艺术(绘画、雕塑、建筑),还包括即兴创作、表演艺术等等。虽然即兴创作和表演艺术并没有固定的或可重复参照的样本,但它们具有当下的经验主义特性("素材对象"),根据实践和使用者的不同,它们的"使用"也千差万别。
③ 参见民族学家艾伦·迪珊娜亚克(Ellen Dissanayake)所谓的"使之具备特殊性"(1991,1992)。

性情和习以为常的假设"(108)的共识被瑟尔成为管理社会现实的"背景"（107－110）——在一些关键方面，这种观点与布迪厄的惯习相对应，其他社会学家和哈贝马斯(Habermas)称之为"生活世界"，而实用主义哲学家则认为它是"社会思想"。

因此，实践行为首先被赋予了一个特殊的身份，从而被设定或产生，然后这些行为就被其他类型的规则管理或统治着；例如，游戏的规则、解释音乐含义的规则、破译含有特殊体裁的音乐传统风格的规则，诸如此类。然而，即使是在这些例子中，规则自身也会"发挥作用"，这些规则的含义会发生变化或演变发展，又或者，根据它的好处和目标以及不断变化的条件，有新的规则被制定出来，以此调整或改进实践（布迪厄、沃匡特，1992：18）。正如好多比赛都需要裁判来说明规则一样，解释音符也需要识别和判断力——和准备一场演出要做的其他事情一样，我们要考虑到音响的条件和一场音乐活动存在的理由等因素。因此，一场演出的效果——"某种音乐"——往往在一开始是不确定的，它被很多音符之外的变化因素控制着（比如记谱音乐），甚至还会受到与自身声响毫无关联因素的影响！可是即使考虑到这些规则，实践仍是富于创造性且动态的，它的含义、过程和结构都只是暂时受某些条件的制约，但并非被确定（基于所有实践的暂时性，参见布迪厄，1990：81－82）。

作为实践的音乐

"音乐"是什么？这个问题被社会提出并放在了首要位置。当前音乐社会学的主要发现是"音乐意义上的社会结构"，在这种结构中，通过惯习来确立"音乐世界"是首要步骤（马汀，1995：25－74）。"音乐"是与观察者相联系的——换言之，既是社会的也是实践的——它可以扩大除原始的、物理的音响之外的音响现实的范围。为了某些目的而创作或使用的声音并非是在大脑的心理音响作用之下成为"音乐"的，也非源于一些公认的抽象、哲学的本质而成为"音乐"。相反，"音乐"是根据其产生的特殊作用、达成的功能或者"益处"而赋予声音的一种身份。

"音乐"的功能性身份的赋予是通过两方面而变得合理化且正当化的，这两方面分别是个人意图和集体（共同）意图[①]——亦即，原始背景（惯习或生活世界）和个人实践。然而，那种身份可能会遭到音乐世界的质疑，因为在一

[①] 关于创造社会现实和意义的个人意图和集体意图的区别和联系可分别参见瑟尔(1998：85－110，118－120) 以及约翰逊(1987：182)。

定程度上,它有异于"常识"或"一般行为";比如约翰·凯奇(John Cage)的作品《4分33秒》(无声音乐),或"自由的"爵士乐。因此,音乐的价值和意义并不是以一组声音(或一首乐谱中对声音的编译)的纯物理特征来界定或确立其品质的。从惯习、音乐世界和实践种类以及当前的标准来看,影响被认为是"有益的",因此,根据这些特定的可能性或素材,音乐的价值和意义就在于人们安排这些布局结构的一种功能。

一般来说,任何一个社会或复合社会都是由社会实践行为组成的广泛区域。在这些实践行为中,音乐是中心元素,甚至是决定性成分——比如,对神的拜祭和典礼(更多可见迪诺拉,2000:46-47)。这些行为可以证明,声音并不是实践的唯一成分,有时甚至不是最重要的成分,而我们却曾在音乐美学化的影响下尝试把注意力单独地集中在声音上,并因此将声音称为"特定的音乐"。正如社会方法论学者们所说,决定人们交流含义的并不完全是简单的谈话的声音,此外还有重要的身体"表达"(如:面部表情、行为举止等等)和当时的具体情况,因此,很久以前社会方法论学者们就证实了单独的声音活动并不能完全地或自主地决定所有含义或服务于所有功能,而这些含义和作用通常包含了很多其他因素。

音乐提供的益处和目标、功能以及意图的类别与社会、惯习以及音乐实践中各种各样的领域一样,是错综复杂的。每个领域都有一个本质的共同点,至少在它的"共同行为"的中心,会有一种可以代表该领域的典型特征,便于被辨认。但每一个领域内部的差异,特别是在它的动态边缘范围的差异,通常和不同领域之间存在的差异一样多。在当代社会,科技对人际交往、社会内部渗透、音乐种类的转型以及其他融合和影响做出的贡献愈来愈明显。芬兰探戈和芬兰说唱就是最好的例子。

因此,音乐的社会学分析远离了常规美学和传统音乐学观点,提出了自主的工作、自主的客观思考、个人主义思想和脱离肉体的观念,以及将"优质音乐"适当地降低到适合它自身的地位,这样便能使它在博物馆般的音乐厅内被很好地理解,这是很珍贵的机会(戈尔,1992;麦克莫伦,1968)。以实践的"术语"而非正统美学的"术语"来理解(和教授)音乐及其价值的反响是复杂且重大的。在此,它仅仅适用于概括音乐的某些最重要的意义,再则就是音乐教育的一些最重要的含义。

将音乐视为实践的结果

首先,音乐行为本身的处境(实践背景)是其含义和价值的组成部分;从

根本上讲,音乐的含义和价值通常是由社会激发的,它们并不是固有的、自主的,也非与社会和个人的作用无关。这种"纯凝视"是它纯粹意识形态上的历史起源,并因此与它持续提供的社会的(通常也是阶级基础之上的)既得利益有着密切的联系。

其次,类似于一种内涵丰富的观点,"音乐"也包含了丰富多样的音乐类型,其中每一种音乐都产生于对不同利益和目标的认识。不管是从它们的社会构成条件上看,还是从其管理性实践行为来看,每种音乐都是独特的,而且我们在使用和评判每种音乐时,都应该从它们自身的情况出发。同样,每个人的音乐惯习都是定位在某种情形以内的,因此会受到比一般惯习更大的限制——虽然控制音乐惯习的出发点也是为了个人。人与人之间惯习上的差别是至关重要的,这也解释了为什么几乎所有人在他们的社会里都对至少某几种音乐无法理解,好似"聋子的耳朵"一般(布迪厄,1993:305)。

音乐"并不是一种'刺激因素'"(迪诺拉,2000:41)。符号的作用和音乐机构并不是由音乐"作品"(不管是记谱音乐还是即兴创作)的音响特性决定的。相反,音乐的作用体现在"个人使用那种音乐所采取的方法。人们赋予音乐的内涵、音乐产生的背景"。所以,乔治·赫伯特·麦德(George Herbert Mead)在他重要的"社会本体"论中对"刺激因素"和使用中的"对象"进行了重要区分:

> 前者没有作用于人类的本质特征。相反,具体对象的含义是通过人类确定的。人类受某种刺激因素的影响……,但却作用于某种对象……人们并非生活在一个由很多存在已久的对象组成的世界中,受到这些对象的束缚;与之相反,人们用他们持续不断的行为创造了诸多对象物体,而其实这些对象构成了人们自己的环境。根据大量乏味的日常行为(包括音乐行为的日常活动)……人们对各种对象进行了自我记录,赋予了它们含义,对它所能达到的不同目标的功用作了估算,并确定了在这些评判的基础上应该做哪些事。(科林斯、玛科斯凯,1993:179)

不同的听众对一场音乐活动的特性(即,关注的"对象")的使用也各不相同。对同样的听众来说,不同的环境和时间也会令其对音乐活动的特性进行不同的运用。因此,音乐活动的特性是确定特殊听众想表达的含义的关键。美学理论认为不同听众之间的一个关键变化因素是"外在的",它就是隐藏于各种音乐行为(比如聆听)之后的人类历史的某种类型,而它所导致的结果就是认为的含义设定。比如,对芬兰人这偶尔产生的种族而言,西伯利亚人的

音乐明显有一种情感上的共鸣。对多数人的音乐经验来说,美学理论是错误或片面的。其中一个关键原因就是它否认了这些社会条件和个人条件的重要性(其他例证可见迪诺拉,2000:41-45),或者说,它将社会条件和个人条件当作"外在的"和非美学的因素,从而拒绝了它们。

无论在何种情况下,大多数欣赏行为都发生在社会和个人起着作用的条件之下。宗教音乐是典型的例子①,而其他例子也有很多,比如舞蹈,比如在欣赏(有意识的)唱片时熨衣服,比如为特殊的社会活动专门创造或挑选的所谓的"典礼音乐"②。尽管这些音乐行为在社会上有重要作用,但是受哲学家的影响,保持美学的"纯净"所需要的必要条件并未被遵守,据说美学的品质因此也遭到破坏和损毁,或者说它开始被遗弃了。对于这种狭隘的音乐观念,斯漠表示,"那些将西方交响乐当作所有人类音乐活动的范式的理论家、哲学家以及社会学家将会发现,当音乐行为这片广阔海洋在他们身边汹涌翻腾时,毫无察觉的他们却在一洼很小的淡水湖边的浅滩上搁浅了"(1997:8)。

正如一位评论家所说,从社会角度来看,受美学传统重视的古典主义音乐"不是艺术的一个标准,而是艺术的一个种类"(狄克森,1995:6;也可参见44)。因此,音乐并非存在于根据公认的美学特性和品质的不同等级而划分的层次体系,而是以一种有着均衡表现的连续形式存在着。这个连续体上的每个音乐领域都有它自己的实践和素材对象、特质和益处,这些都是它们的自身独特优势和目标③。同一领域内的音乐特质的差不多通常会引

① 因此哲学家尼古拉斯·沃特斯拉夫(1980)为宗教音乐进行辩护,他反对正统美学观点所提出的:宗教音乐在礼拜仪式中的使用(并不提及关于决定不同种类的观念的圣经词句的存在)违背了"纯凝视",也破坏了它自身的正当性和公共性。
② 莫扎特(Mozart)的嬉游曲是"典礼音乐";也就是说,音乐为特殊的功用性场合服务。它的这些曲子在今天听来的感觉就好像和当初它们被创作时作者为之赋予的精神内涵一样,对此,无疑就算作者本人恐怕也会感到震惊。它们通常被用作社交、用餐、酒会等场合的背景音乐,这和我们如今的一些类似用途没有太大区别,即用这些(通常是录音的)音乐来为聚会和宴席等社会事件营造一种有效的氛围。同样,无伴奏合唱一般是餐后由那些特殊群体演唱。将无伴奏合唱定义为音乐会音乐是音乐史上的美学化的一个事例。关于食物、暴饮暴食、酗酒、阴谋以及对"谦恭的爱"的渴求,这些(在当时很流行同样也很有娱乐性)主题是极其朴实而有趣的,但这种效果在今天的音乐会表演中完全被遗失了,由于那些美学化,人们荒谬而可笑地采取一种"严肃"而"深刻"的表演和诠释法去迎合美的"纯凝视"标准。
③ "独特性"是从两方面来看的:一方面是使一种音乐实践区别于其他实践的特质、优势和目的;另一方面是社会根据音乐实践从事者的"品味"和音乐使自身成为'经典'——至少在使用者眼中是这样——以做的努力来区分音乐使用者。(参见布迪厄,1984;概述可参见珍金斯,1992:128-151)

来争议①;而音乐领域之间的比较则被哲学家们称作错误的类比,就好像将苹果和橘子放到一起比较一样(如,参见卡罗尔,1998:128)。

欲使美学的多层次体系变为一个线性连续体,并不一定要"消灭所有"或赋予所有事物同等价值。恰恰相反,如布迪厄所描述的社会环境下的"可能性条件"(1998:130;1993:256;1990:54,135-141),音乐的价值及其特殊性就在于此。其基本论点就是不要盲目地指望爵士乐也成为交响乐的素材。因此,桑德海姆和舒伯特的区别就代表了二者截然不同的价值,而这二者都可以因它们分别提供的独特可能性而被人们认可。

通过将音乐的"戏剧领域"平等化,经典作品通常都是"传统的"。任何体裁的杰作一直都是音乐意义和价值的来源,因为它们提供了大量含义、用途和功能。那么,从实践的角度来看,由于实践的形势和环境不断变化,那么经典作品也在不断变化着,其价值并非固定的,其含义也非静止不变的。如,巴赫的赋格曲通过钢琴、木琴、萨克斯四重奏等不同方式被演奏,或是改编为人声演唱曲目供人们欣赏,这些形式提供了不同的可能性,因此受到不同的关注。

就传统美学理论而言,它延续了亚里士多德理论中对理性的偏爱,人们对音乐的思考都是从音乐本身出发,所以音乐的价值是非情感方面的"严肃""深奥"或"尖锐"。因此,音乐并不用于日常生活,而是要在非普通休闲的情况下被理解。勋伯格(Schoenberg)曾在其知名(或不知名的)评论中揭示这种理性主义和鉴赏主义,"如果这就是艺术,那么它并非适用于所有人;如果它适用于所有人,那么它就不是艺术"(引用自马汀,1987:122)。因此,从美学角度来看,音乐的高不可攀性——只有内行才能理解的难懂的特点——被视为它高品质的决定性标准(卡罗尔,1998:46-47,97-98),同时也是它研究

① 依照每个实践领域中存在的特性来考虑"定位"。当然,基于技术需要、爱好、经过音乐学院培训的音乐家的标准或美学哲学和传统中相当权威的美学基础等因素,即使大多数古典音乐也会被不同的权威人士评价为低劣的音乐,因此这些经典音乐被放置到"易于欣赏"的"流行"音乐会中。再者,举个比较有趣的现象为例,那些"民族作曲家"的音乐在大多数情况下只被和作曲者相同祖籍的欣赏者和音乐家当成"优质音乐"。而即使是在古典音乐内部,也存在一种权势等级,它一般将室内乐和交响诗放在上层位置(即,"纯"音乐,没有内容,甚至连形式性的标题都没有),而其他的古典音乐便分列在下方。不管艺术歌曲文学是多么神秘而专业的一项品味,文字的确定性含义就决定了带有文字的音乐在美学等级上位于较低的地位(并对美学理论造成了很多问题;参见凯维,1990)。另一方面,合唱作品拥有大量特定的呼吁——通常为宗教含义——这就促使它们在美学或艺术等级上只处于下层位置。当然,文学自身也认为它赋予了某些乐器比其他乐器更高的地位。在无管弦乐器的古典音乐时期,风琴、吉他等乐器的地位尤其遭到质疑;而手风琴只在一些欧洲的高层中被当作一种"真正的"(即"严肃正统的"与"民间的"相对)乐器。

的基本原理①。相应地,更易接近的"流行"或异域音乐,甚至包括"轻古典音乐"——由于被大量使用,而都被看成是商业化的、在美学方面有贬值意义的、甚至是一种"错误意识"形式,比如,阿多诺(Adorno)。

与不雅的(或"庸俗的")品味相对的优雅的(或"上等的")品味的设想已经成为并将一直成为一种主要动力,它推动了并引导人们进行所谓的"音乐欣赏"——这是主流美学理论的社会基础,或接近倾向——为重点的极大热情和"拯救方案"(坡克维茨,2001),以及"救赎"(卡罗尔)观念。根据这种倾向②,布迪厄分析了被哲学美学习以为常的阶级基础标准:

> (哲学美学)将某个特定社会背景下的有教养的人的自身经验作为研究的主题,并将它看作艺术作品的一种纯粹经历,并未考虑到那种社会背景的历史因素以及它所涉及的对象的历史因素,糊里糊涂地就将这种独特的经历确立为所有美学观念的历史性规范。现在,这种有着各种各样独特性的经历……本身就是一种制度,它是历史创造性的产物,而它的存在理由也可以通过它自己恰当的历史分析来评定。这种分析是唯一能够同步地解释经验的本质和普遍性的出现的分析。普遍性出现的早期,哲学家完全没有意识到它具有可能性社会的条件,而是将它归为他们自己的思考。(布迪厄,1993:255-256)

美学理论家和传统音乐学家提出了对"相对主义"的谴责,他们对环境的评价被音乐上的社会学家③当作了音乐反响和意义的重点,而类似一种鉴赏活动的音乐欣赏是与文化相连的"优质的""上等的"范式(布迪厄,1984)!据说它交错的历史性的、不受环境限制的、"纯粹的"标准是"根据使用者们的社会身份制定的"(1993:262)——这与"高等的"和"优雅的"文化下既存的

① 参见珍金斯(1992:132-134)对布迪厄的艺术教育中以阶级为基础的假设的总结。
② 布迪厄在其他文章中还将其称为"反遗传学偏见"——无意识或顽固地拒绝寻求起源、个人内部价值的任意性、相对性条件,等等(布迪厄,1990:295);这些"反遗传学偏见"的人认为他们自己是"有修养的高素质人士",如珍金斯所概括的,"视他们的优秀为自然而平淡的,是他们社会价值和地位的标志。"(珍金斯,1990:133)
③ 实用主义和现象学哲学的不同派别也都认可了这种处境的中心地位。但是,正如卡尔·曼海姆(Karl Manheim)(1936,1952)所说,观念和价值通常从属于一个特定人物、时间或地点,因此观念和价值与人物时间和地点是密切相关的——甚至可以说,这个观点的价值是绝对的、普遍而永恒的!那些没有认识到或拒绝去认识这种历史性(包括对他们自身生命、观念和价值的决定性影响)的现象,以及随之引起的社会的与历史的相对论的不可避免性,使得那些喜好特殊观念的人想去证实他们的观念对其他每一个人都具有有效性,从而产生了意识形态。以现今的情况来看,审美家与美学的结合就产生了艺术教育中的美学意识形态(斯戈那,1981)。

成分相反——不管社会的身份、需要和喜欢千差万别,但这标准仍被人们概括为"优质的"或"自然的"。因此,正如麦卡锡所说:

> 强调为所有人培养优质的音乐品味的这种音乐欣赏活动在音乐教育历史文献中有详尽的记载……其目的是循着西方音乐艺术的线索来提高音乐品味,换言之即,将社会上层音乐品味进行传播并使之在所有阶级中普及。在所有一心坚持西方美学信条的音乐教育者中,这种观点非常盛行。(麦卡锡,1997:74)

这个范式一直是音乐教育中(麦卡锡,1997:79)和其意识相关物上的(库萨,2002)一项主要的却并未有文字记录的设想。

以美学为基础的鉴赏主义的观点会引起部分公众的不良的思想观点,"我喜欢音乐,但我对它一无所知",这种言语时常会出现(马汀,1995:69)。同样,这样的观点也影响着很多家长,他们在社会潮流下鼓励孩子学习音乐课程,私人辅导或在学校学习。比如,音乐历史学家查尔斯·罗森(Charles Rosen,2001:64)不仅写过关于19世纪末和20世纪初的文章,也描述了当前的情况:"在中产阶级里,知道如何弹钢琴被看作是一项社会优势……数以千计的钢琴教师为欧洲文明做着他们分内的事,而音乐为他们提供了经济来源。尽管也有人虚伪地说这是对音乐的一种纯粹的、与他物无关的热爱"(罗森,2001:64)。不管怎样,这种文化上的不良思想并未对大多数人正常的音乐欣赏和音乐使用(甚至是古典音乐)造成妨碍。然而,它在很大程度上违背了鉴赏主义音乐欣赏的这个纯粹的美学前提——比如有很多曾学过钢琴的学生后来却不再弹钢琴、不参加古典音乐会或钢琴演奏会了。

在惯习和领域上,音乐不再是自主的,但这并不意味着音乐不能再自由地"驰骋"到其他环境下了——如,从民间到音乐会场,从音乐会场到电影,反之亦然,这也不代表音乐家们就走不出他们自己的音乐领域和本土音乐范畴(见麦坦恩、韦斯特伦德,2001)。相反,通过"驰骋"一种音乐实践会变成新的、独特的实践,它会以它自身的特质被理解。

音乐的活力和对某种实践无限制的使用行为为除执着或假冒的审美家之外的所有人提供了有力证据,证明音乐被一些哲学文章歪曲了含义,那些哲学文章认为音乐是固有的、自主的、纯粹的且永远有意义的。从社会学和实践的角度来看,音乐的含义随其使用情况而变化;因此可推断出,音乐的实践使用引出了大量各不相同的价值,因为音乐的使用者多种多样,他们的生活和需求也各不相同。

因此,现代社会的音乐行为是充满活力且丰富多彩的,它以其当前形式

通过一些关键方法对当今社会上的机构和实践行为做出了贡献。与此同时，当前的社会实践与音乐实践的创造性或不断变化发展的本质也一直在更新和改变着音乐及其意义和价值。这种辩证关系的存在好似一个充满活力却又非常对立的矛盾体。在这个矛盾体中，音乐和社会、音乐和个人，都相互改变且一直相互影响。

另一方面，显然，对正统美学哲学的推测和假想，以及随后的对鉴赏主义音乐欣赏的提倡，都导致了古典音乐和常人以及日常生活之间出现了一定的疏远。相反，一部音乐的实践性文献则强调了为所有生命而存在的所有音乐的日常可能性。然而，存在于日常生活并为日常生活服务的音乐并没有因疏于关注或面向迟钝的生命而变得单调、乏味、平淡无奇。恰恰相反，音乐被置放到持续不断的(如果不是完全意义上的每天)公共服务中去，为个人和社会机构以及它们的意义提供了创造性来源。迪诺拉表示，"音乐并不是仅仅与生命有关，它更主要的内容是生命的构成；比如那些付诸行动的事情，有重大影响的事情，它们是社会机构的来源，尽管它们常常被忽视"(迪诺拉，2000：152-53)。因此，对马汀来说，关注作为实践的音乐——是观察音乐实际的社会性和认知音乐的诸多重要价值的关键。总之，关注作为实践的音乐必须要考虑到以下几点：

 1. 在一个社会中，作为其中所有个体的特殊音乐生命世界的整体的音乐世界。

 2. 音乐世界中，音乐的不同领域及其作为社会有利因素的"地位"。

 3. 不同的实用性社会功能，音乐对这些功能是"有益的"，而且这些功能也是音乐首要的来源。

 4. 作为音乐行为自己专属的独特实践行为，即音乐行为的基本行为——欣赏、表演、创作。

任何音乐行为的意义和价值都在于这些相关联的条件的交点以及它们对社会音乐各个方面内部的渗透。

结语：作为实践且为了实践的音乐教育

任何一种实践之所以存在都是因为它能为个人和社会创造出差异。因此，一种行为的产生为执行此行为的个人增加了一定的价值。这个不言而喻之理引起了一个重要议题——音乐教育本身是否是一个可以创造有形且重

大差异的专业实践?由于音乐的意义从使用中产生,也由于音乐的使用可以表达音乐的价值和意义,所以大多数学生没有能力同时也不愿意去在他们的日常音乐生活中使用他们在学校中所学的东西这种现象表明,学校中所教授的内容几乎都是对学生毫无意义的,同时也是没有任何实际价值的。

根据已经可以掌握的社会证据和日常的观察可知,"学校音乐"已变成了一个短期的、狭隘的实践——它只能传递给一小部分学生,而且在这些学生完成了学校生涯之后,音乐教育并不能"转移"到音乐生活中,或者说音乐教育并不会对社会的音乐生活做出很大贡献①。事实上,音乐教育者们自己也深刻地认识并表达了这个观念——古典音乐领域②和音乐教育领域都面临着一个长期的危机,比如预算、安排方面"我们未受尊重"的问题和其他边缘化标志等等——这是缺乏普通实证主义证据的后果,即不能提供由鉴赏主义根本要素和范式所说的音乐教育已经改变了人们的音乐生活的证据!对此,哈贝马斯表示,当一个社会体系或机构(比如音乐教育)的内部矛盾和薄弱环节产生出与其利益相反的结果或产生的结果没有原本声明③的利益那么多时,这就引起了关于它的合理性的危机的产生(哈贝马斯,1975)。因此,这个体系自身的价值和存在必须持续受到保护并得到法律上的合理性,这是被当前音乐教育中机构性范式的维护者称为"提倡支持"的一个过程。

在同样的鉴赏主义音乐欣赏的形势之下,即使学生们可以像学习古典音乐一样学习摇滚、爵士以及诸如此类的其他音乐,这种美学转变或美学拯救的尝试对大多数学生来说,依然好似"聋子的耳朵"(格林,1988)。也就是说,"经典作品",历史的发展及其他同类事物都非常重视理论。音乐欣赏中的鉴

① 关于不同学校的音乐"世界"和青少年的个人音乐实践之间的"脱离"(可参见斯塔尔哈蒙,2000)。
② 以管弦乐队为例,它长期受资金短缺的威胁,因为管弦乐队的听众甚少而制作成本却很高——尽管很多国家具备慷慨的政府支持补助(而那些受无特权阶级欢迎的音乐却得不到任何公开援助金;马汀,1995:10 - 11)。小城市中的管弦乐队陆续解散,歌剧公司也遭遇淡季,而且古典音乐唱片的销量只占总销量的2% - 3%——这是个很小的数目,尽管上层社会的音乐鉴赏家们有大量的可自由支配的收入去购买,如不同作品的多种唱片等等。
③ "内在的评论"使用了这种由机构性制度传统和其辩护者提出的明确的声明,这种声明被当作判断机构的实践功效的标准。如果某机构在一定程度上未达到它原本声明的利益——或者是产生了新的问题——那么一个合理性危机就产生了。这就需要人们去证明,尽管此机构未达到它自己宣称的标准,但此机构的利益仍是合理正当的;或者通过责怪他人的错误来"推卸"自身的失误(以音乐教育为例,它把责任归咎于商业媒体、太多的电视节目和视频游戏、与运动或电脑的竞争、差强人意的家庭教育,等);或者用新的、高调但极其含糊的语言——以美学为基础的基本原理为音乐价值和音乐教育服务——重新描述机构所声明的利益。因此早前的音乐教育经常为令人费解的含糊语言而遭到质疑。

赏主义在研究某种音乐时会脱离它的社会条件和用途,因而对这些音乐造成了相当大的篡改。因为音乐是有它自己的特殊时间范畴的,人们对它的思考也遵循这个范畴的情况。当然,这种学习并不能为学生已有的学习适当的摇滚、雷格或说唱音乐的良好实践方法增加任何价值。大多情况下,它都遭到人们的拒绝,因为它从直觉上给人一种意识企图——好似权威人士要对"我们的音乐"实施"陌生的"且格格不入的使用方法。其实,现代年轻人采用各种方法使用音乐,但没有一种音乐的重要性能够脱颖而出,超越成人和学校音乐(斯塔尔哈蒙,2000)。当这些音乐被运用到学校以外的日常生活中,并在毕业很久后仍被使用时,它就是一种作为实践的音乐,而且它并未遵循音乐欣赏的传统模式。

　　从实践的角度理解,"欣赏"是一件运用思考习惯而做的事。所以这是将"相关"音乐当作一项自主的高层文化来形容,据说是由纯粹的思考和它与社会相脱离的含义组成的自给自足的"工作"——换言之,即鉴赏主义音乐欣赏的失败和基于正统美学假设之上的道德拯救模式——这是不断增长的合理性危机的来源,这种危机将音乐教育看作学校教育这个大的范畴内的一个愈来愈无影响力的领域。

　　为了让自己对学生和社会能"起到一定影响",同时也为了能在学校和音乐世界内获得一个更加有利的社会地位,各种形式的音乐教育都将还原为一门作为"具体行为"的音乐课程——即,还原成一门考虑到音乐的社会条件、标准及后果的各种各样的音乐行为课程。这种形式的改变需要实现从鉴赏主义到实践的转变,而这种实践则需要变成现行的教学实践和安排,也需要一些新的教学实践行为。

　　首先,这里所指的基于社会假设之上的一种实践方法不应该否认它对古典音乐的责任,或者说它不应拒绝对古典音乐承担相应责任。另外,应该从实践的角度处理古典音乐,也就是要从个人音乐行为所采取的实际形式的观点和它们对个体、社会的变革性作用的角度去处理古典音乐。对于这个实践的重点,我的主要建议如下:

　　■ 将乐团看作是能够产生可被学生接受并在学校外,甚至整个一生中都会被他们使用的通用性知识和技能的音乐实践室——包括作为欣赏者、改编者、创作者等等。

　　■ 在所有课程中重视室内乐——即很有代表性的独唱(独奏)、二重唱(二重奏)以及小型乐团,它们可以提高个人表演习惯和兴趣,并可成为当代人忙碌的生活中模仿表演的选择。

■ 推动那些具备专业技能初级基础的敬业的"业余行为"（布什，1999），初级基础可以作为发展进一步技能的前提；换言之，那些充分利用生活中音乐的娱乐特性的爱好者们可以很好地生存。

■ 当学生还处于校园中时，要培养其音乐独立性，即将信息定位的能力、判断能力，以及满足音乐需求和凭自身能力解决音乐问题的能力。另外，一种经实践性改革后的课程需要为所有种类的音乐行为提供更多的范例和机会，包括在本土音乐世界的基础上对一系列音乐种类的选择，而其要谨记"普通学校教育是为所有学生服务的"这个实践理念。

以上这四条建议同样适用于更大的这种音乐可能性的范围，但我们也需要一些新的教学实践行为——以下面几条为例：

■ 个人的音乐行为对科技的使用，从 MIDI 作曲软件和工具到独唱曲的电脑合成伴奏等各种技术都可应用于个人的音乐行为中。

■ 社会和民族乐器①至少应该被作为音乐认知和其他基本音乐技能的一种基础来传授。

■ 社会和民族乐器是终身娱乐表演和欣赏的一个首要基础。因此，成立此类乐器的团体并且增加在学校内外对这种乐器进行表演的机会是必要的。

■ 重视日常生活中音乐种类的选择和标准，比如音乐可用于宗教、仪式、庆典、"赋予其特殊意义的"特殊事情（如：婚礼、聚会）、电影音乐和电视音乐，以及用于有氧运动和治疗等等。（参见迪诺拉，2000）

■ 学校"俱乐部"②——不仅是以老师为主导的团体或班级——有助于促进或增强学生对音乐的兴趣；学校"俱乐部"应当集中于表演、欣赏、学习，或三者结合，也许这对一些感兴趣的成人也有帮助。

■ 音乐新闻和评论的俱乐部或团体重视的是有历史记录的音乐和声音爱好者的兴趣等等。

■ 学校和社团的合作关系；这并不是偶然的"交错"，而是一种

① 这类乐器与管弦乐队的标准乐器相反，它包含了许多不同种类的常见民族乐器，这些民族乐器与不同种族或地区的音乐传统有关——如，吉他、钢琴、德西马琴、潘管等等。一般来说，这些乐器在入门时并没有正规学习，但却能够指出一系列的专业技能，因为这些专业技能并不需要通过科技研究等方法来提高，而是通过对复杂的"文献"进行简单的反复的练习。

② 以日本的 kurabu（也称 bu-katsudo）的基础为例，以学生和工具教学方式为主导，尽管老师会适时地出现并提供帮助或辅导，尤其是作为指挥者。

"音乐团体的相互关系",比如:定期地将社团中的音乐从事者(比如技巧娴熟的业余人员)引入学校;通过学生的参与而增强社团的音乐生命力;为业余人员寻找合作者(和伴奏者);为社会成员授课且向社团成员学习(这种授课不分年龄,不计身份);在学校内部或在学校外,以古老的业余时刻的模式举办音乐表演和演奏会的切磋(其中不含竞争);等等。

■ 社会中对一些"隐蔽的"音乐世界的开发和利用,其中包括边缘音乐、异国的音乐以及其他独特的本土音乐。

以上所有建议都应该追求最大程度上的包容性,并将对外物的抵制和竞争最小化。

这种课程改革必须尤其突出一般音乐课的课程和安排指示的特征,在实际教学理念中,这种音乐课程和说明应当被予以重视,以实际的、有用的基本音乐技能和知识代替为美学思维的欣赏模式服务的抽象技能知识。另外,引进一些专业音乐技能研究和乐团课程可以推动一般的音乐技能,从而使学生的音乐能力得到拓展,不受他们曾经选择进入哪个乐团的限制。

由当代美国的民族标准而定义的"标准化"学生(鲍甫科维茨、戈斯泰弗森,2000)应当被务实的全面的"规范"就是要以一种学生感觉舒服、丰富的方法来教育那些从事音乐行为的学生,并使他们的专业技能达到一定程度。这样也可以推动人们对音乐的毕生投入与学习,也能使我们的音乐社会更加丰富和生动。有了这些价值增加的成果,音乐教育本身才能被看作一项重要实践;另一方面,借助其他的专业,音乐的合理性并非通过口号和拥护而确立,它取决于音乐为个人和社会产生的巨大而显著的利益。

因此它最大的特征将是一个专业的道德准则——实践智慧——也就是说要"全力关注"所有学生进行音乐行为的机会和能力的增加。为学生的生活增加一定程度的音乐价值就可以证明音乐教育的价值;换言之,音乐教育的责任将会和进行音乐行为的学生的能力联系起来。最重要的是,根据音乐的指示,这些进行音乐行为的代表性学生实践上会选择做些什么。因此,要重申的是价值或"欣赏行为"都要从实际使用中去对待!

音乐价值的信条是基于阶级基础影响之上的,它呼吁音乐拯救,然而却将大部分人排除在自身之外,这极具讽刺意味。因此,与其遵循以一个有争议的推测和音乐价值隐喻信条为基础的根本原理,不如去关注范围更加广泛的经社会学影响和改革的音乐教育,它将通过发生在生活中且为生活服务的音乐行为的显而易见的实践价值来服务于人类和社会。由于人和环境都有

很大差别,所以学校音乐素材会得到不同的使用。同理,由于学习者、教师和所有受环境、形势影响的因素之间都存在独特的差异,所以,对音乐教育的素材的使用也会各不相同。因此,由于音乐和音乐教育为个人和社会提供了独特而显著的差异,所以学校音乐教育的意义和价值将被社会所觉察并认可。

(周　丹译)

批判理论：音乐教育批判思维的基础

摘　要

批判理论是一批德国法兰克福社会研究所的社会理论家的产物，最早产生于1923年，其后转移到美国并产生了很大的影响。尽管这群社会理论家经常相互批判，他们最初的主题却是批判当时启蒙理性主义与经验主义之间悬而未决的争执。前者被误解为放之四海而皆准的"客观理性"，后者的实证主义则导致人们对"知识的价值自由"这一错误观念的广泛接受（甚至是尊崇）。启蒙理性主义与经验主义对人们的"误导"使其远离了它们原本促进人类进步的理想，反而有助于形成20世纪的战争和其他社会经济及政治问题。不同于后现代主义对理性的反对，第二代批判理论家哈贝马斯坚持认为，把理性理解为具体情境中的实践可以强调后现代社会的问题。本研究总结了批判理论的十种关键属性，主张通过合理对话来提高大众能力，以及该主张对音乐教育积极而必要的改变所具有的十方面的启迪意义。

导　语

批判理论是一群来自不同学科背景的德国社会理论家于1923年始创的，这些社会理论家任职于德国法兰克福社会研究所。如今他们被称作为"法兰克福学派"。他们的批判或基本的议题是解释由工业革命带来的科学和技术进步之下的社会是如何变得如此功能失调、问题重重的。他们的批判正如他们的学科和理论文献资料那样多元，当代哈贝马斯的作品得到延续。他可能是我们这一时代最深思熟虑的社会哲学家，以新的变革式的方式对音乐教育中那些被理所当然地认为没有问题的诸多领域提供分析与质疑的方法。如此，批判理论可以用全新的观点和全新的方法去理解现今音乐教育的地位并

强调它作为一项社会工程的诸多问题。下面,先来看一些哲学背景。

批判理论及传统理论的哲学起源之比较

批判理论的根源可追溯到很远。例如,柏拉图著名的"洞穴之喻"首先提出了批判理论所强调的基本问题:被束缚在错觉中的人们可以比拥有由日光提供自由的人更快乐。所以,从错觉中被拯救出来是痛苦的、令人恐惧的。因此,人们经常被束缚他们的链条安慰着。由于获得"真知"是一件困难的事情,以至于这类人常常追求在他们看来是显而易见的东西或最易于理解明白的东西,而不去对他们的行动所带来的后果进行更深层次和更深思熟虑的探究与反思。

在启蒙运动期间,理性主义出自于笛卡尔的格言"我思故我在"和弗朗西斯·培根的科学方法,这种科学方法来自两种关于理性的互相矛盾的观点。第一种是认为理性是超越时间和空间的,即所谓的"先验理性"。这种理性主义让真知独立于感性世界。第二种是关于客观存在和人性的机械科学,这种科学根植于感性观察并受因果法则的控制。由第一种"哲学的理想主义(理性主义)"和第二种"科学的唯物主义(经验主义)"所产生的矛盾在现代社会仍未被解决。寻求有效地解决这种矛盾成了批判理论的主要议题,在当代众多著名的哲学流派中,只有批判理论坚定对某一立场的忠实拥戴,即以新的视野来看待理性主义是解决后现代社会问题的出路。

康德认为理性并非从逻辑上发现给定观点(如理性主义)或感官数据(如经验主义)之间的必要联系的消极禀赋,相反,理性能够积极地建构知识。(顺便提及一下,这种观点是对当代认知心理学的哲学支持,即教学的建构主义理论)。在康德看来,因果思维是被理性与经验追加的。因此,关于因果关系法则的观点是由大脑积极产生的,而不是大脑对"外在"事物——像灌木中的浆果那样——的消极镜像或发现。把人类的理性仅仅看成对品质、价值、法则和强权的被动接受者就排除了个人、道德或者是理性自律的可能性,即康德所称的"判断力批判"。康德使我们懂得,如果我们允许外部的权威、环境或任何固定的想法来确定我们的思维和行动,我们就是不自由的、不真实的,也不是一个完整意义上的人。对这种行为的因果关系的盲目接受和顺从否定了个体应对自己行为负责的"实践理性"。康德认为,这种"实践理性"必须由指向结果的目的论及包含了必要的"判断力批判"的合目的性所引导。

对这一观点,黑格尔补充说,理性以及它的产物是人在具体的语境下响应历史发展所做的互动中产生的。该观点中,具体的人(即哈贝马斯所说的

个人"生命世界"的主观变量)和现状(即个人当下面对的周遭事物)正如热与冷的关系一样,彼此是合理地被需要的。再者,黑格尔认为,人类的进步是自由的逐步实现,理性也可以理应体现在结果上,而不只是体现在过程方法上。19世纪晚期,"实践"这一理念从古希腊再次被引介——该理念认为理论是用来改变世界的、是去做那些能够改善生活的事情。在后面我将会讲到更多有关实践的事。

 基于这样的基础,批判理论反对经验的客观主义和实证的科学主义,与它们匹配的意识形态认为知识是感官的数据,它揭露了因果法则的统计资料,因此,只有科学能够给我们提供"真实的"或"积极的"知识。而批判理论认为经验主义和实证主义仅仅揭示了让人产生错觉的统计法则,这些法则把事物从一个整体中抽离出来,而这个整体由人的意义、特定个体的目的以及一个给定环境的限制和机遇等构成。针对这样的错误,批判理论寻找并重视潜藏在人类理性之下的特有的动机——人类行为的构造,或曰终极目标(即,对结果的导向和目的性),这是经验主义和实证主义所否认的。

 根据批判理论,就动机与目标而言,个体在特定环境中所做的阐释应被考虑进来。从历史的角度看,理性是人类制度、人类行动及其产物的实体化。然而,批判理论家很清楚地知道并不是所有的人类制度、人类行动及其产物都是合理的或基本合理的。回想那些在柏拉图洞穴里的囚犯,再借鉴无意识精神分析,批判理论家指出,存在这样一种意识上的错觉:人们极有可能心甘情愿或习惯性地去接受权威。

 换句话说,人们放弃了个人权威与义务,而毫无疑问地认为各式各样的权威主义和教条主义的正统观念与范式能够很好地、必要地及足够地去认识和处理生活中的各种挑战。比如,批判理论家和精神分析思想家埃里希·弗洛姆在他《逃避自由》一书中写到在纳粹法西斯大规模的暴行期间,人们缺失处理个人自由的能力,因而下意识地渴望回到前个人主义专制的社会。批判理论家认为,各种各样无意识的影响使人们缺乏理性,大多数人都很有可能会盲目地、自觉自愿地接受不自由的状态。

 启蒙运动,除了它对自身理性的依赖以外,也突出了以自我为中心的自私的个人主义如何导致自我欺骗和社会的不平等,而这将使社会民主自由的理想受到威胁。像约翰·洛克和让·雅克·卢梭这样的哲学家们所说的那样,任何社会的将削减自由的练习和自主的判断的社会不平等都应该被克服。这一哲学论据直接点燃了当时的美国和法国革命。启蒙运动因而引起了调解个人自由与公众团结的需求,这一需求仍然是所有批判理论家关注的核心问题。

总之，在批判理论家们看来，启蒙运动产生了两个颇具疑问的问题，且至今仍未解决。首先要对这两个孪生的又互不相容的理性主义和经验主义的启蒙信念持批判的态度。通过忽略人类理性的语境性，即不允许理性在行动者、行为主体的生活世界中扎根，理性主义和经验主义都导致了一个错误的观念，那就是，盲目地把知识、真理、价值看作"客观"存在或通过经验习得的东西，而不是在具体情境中认知与行动的个体建构。因为人们期待各种各样的理性主义和经验主义权威和机构揭示知识和真理，而放弃或否认通过行动建构知识、真理和价值的个人责任。因此，批判理论所批判的传统理论盲目地接受这样的意识形态：人类世界仅可以被描述成"这是"而不被理解成"可能是""理应是"。

第二个问题是在共性与个性之中必然存在的矛盾与张力。关于这一点，人类的意识非常易于被动地去接受意识形态、教条、正统观念和大众思维。人们很容易被一种错误的意识所欺骗，这种错误的意识会根据这样或那样的利益团体、利益集团所推崇的那样去认识现实。当由某个社会性建构起来的事实被它所服务的利益集团推动起来作为其他人的利益时，意识形态就产生了，即使其他人不同意或不理解为什么现实是这样子的。比如，直到最近，公共学校音乐教育还提倡西欧艺术音乐主流和音乐教条。这种意识形态面临的挑战——什么是音乐和音乐有什么用——有重要影响，但不幸的是，这种挑战并没有得到探究。悲哀的是，多元文化主义成为一种时尚，显示出它作为一种意识形态的征兆。

个人对这种意识形态不加批判地接受与服从导致了广泛的和越来越多的各种带有最深刻的现实特征的社会问题。在这一点上，没有其他问题比公共学校音乐教育这一问题存在更多争论了，比方说，宣扬审美教育的意识形态无论从字面上和象征意义上都由日益增多的失聪的耳朵承担！

由启蒙主义引发的两对矛盾——"所是"与"应是"之间的矛盾，和个体与集体的矛盾——导致了现代主义当前的状况：错误地认为人类社会可以凭借科学、理性管理和科技变得完美；否定人对价值与目标的追求，而这正是人之所以为人的象征。在这一背景下，我将总结批判理论研究主题的十种特质。每种特质将用简短的音乐教育中的例子加以说明。

批判理论所研究议题的十种特质

第一，传统理论声称，它们对何为模式与概率的数据信息给出了真实的描述和阐释。在当代社会，这种知识因其具有控制与影响事件的作用而受到

重视。为了管理人类社会,它收集或研究信息,并通过对各类问题理性的、集中式的规划来完善人类社会。在批判理论看来,工具理性——用理性来处理某种想当然或随意接受的目的——并非完美的人类理性社会得以实现的途径,相反,应对造成现代主义实际的机能失调的后果负主要的责任。比如说,启蒙哲学家拉莫的音乐理论在当代被当作音乐理论课程的核心,但这种理论很少或没有考虑到20世纪或即将到来的21世纪音乐制作结果的关联性或其功能失调性。更糟糕的是,它被看作调性音乐,但实际上并不是!

工具理性,尤其是在美国益格鲁哲学和社会理论的传统理论中,充其量能为我们解释世界是怎样的,但不能解释世界应该是怎样的。因为实证主义是它的认识论,也因为实证主义对于什么是真实的、理想的或好的必要论证总是忽略了任何关于未来的或理想的状况,工具理性要么拒绝合理地探讨对与错,要么认为它的方式方法或固有的结论已经很好。比如说,在音乐教育中,对课程的考虑——也就是在能够教的所有内容当中什么是最值得教的——不能够由实证研究来决定,但这一点又被当前工具理性对"如何"的关注的氛围所忽略。再者,各种各样的教学方法想当然地认为,好的途径(即好的方法)自然会产生好的结果,即使这些结果从未通过与实际声称的结果对比去得到证实。因此,工具理性导致"不管结果如何方法总是被崇敬的"独裁性的正统观点——无论如何,结果压根不会被关注,因为满满的信念已经寄托在好的方法之上了。

尽管有越来越多的问题,多元教学方法的获得导致了相对主义态度或虚无主义态度,即就课程、方法和评估而言,它们关心的是"做你自己的事情"或"什么合适我"。在以技术进行统治的教学中,价值只不过是对观点的陈述。因而,这种"只要被恰当地使用,每种方法都一样地好"的信念就产生了,亦即对该方法要一心一意地投入进去。

批判理论议题的第二观点是认为,"(各种哲学和社会科学)的传统理论都是理想主义的"("理想主义的"首字母用大写来表示)。它用抽象的、不真实且普遍而绝对的术语来分析和描述人类的行为,远离实际的生活状况。例如,我要再次指出,在音乐教学中,一直把拉莫的普遍实践理论与爵士音乐家们流行歌曲集的功能理论作为对比。这种与功能理论无关联的空想主义是毫无根据的,而实证的现实主义又是没有方向的、盲目的,因为现实主义中没有任何知识能够告诉我们事物应该或可能会怎样。理论与实践的矛盾是批判理论中所强调的一个主要问题。一方面,它力求避免变得过于理想化或不真实,同时又对人类本性与行动中的"脚踏实地"保持批判。根据这一观点,任何不熟悉实践或妨碍实践的理论——包括音乐理论——说得轻一点,

是虚假的理论,说的重一点,就是最糟糕的意识形态。

第三,关心哲学理论在个体与集体生活中的应用,使社会科学和哲学进行跨学科的组合,这是批判理论的特征。从哲学上说,它从范式、意识形态和正统观念的根基上力图揭露并最大限度地减少那些合理化、合法化和理所当然的观点。更具合理性的信念、价值观、文化实践——即,较少意识形态上的东西——被认为更具真实意义。

这种评估的过程是一种内在批判(immanent critique)。内在批判的优势是,它作为某种思想的合理的和批判性的标准,可用于评估它本身的实践和结果。因而,举例说,如果我们严肃认真地把"音乐是为了每个孩子的,每个孩子都有他的音乐"这一观点作为判断音乐教育成功的标准,我们要能够指出,这不仅不是结果,而且各种方式的音乐教育中都有很大比例的学生无法进行积极的音乐制作。尽管所有的儿童天生对音乐感兴趣,但他们在学校的正式学习似乎给他们带来了更多妨碍而不是帮助。

这使我们要接着说第四个特质:批判理论指向了哈贝马斯称之为"合法性危机"的概念。这在合法性被理性地推导出来的情况中很常见。当体制成为某种标准时,体制所创建的现实就成了危机,社会也因为运用这些标准而有了很多体制所导向的弱点。例如,音乐教育中的一个合法性危机是不受重视的,尤其当这种危机是由民众——特别是纳税人——所承担的时候,因为,大众的音乐爱好和音乐实践是片面的。普通音乐教育的内在价值声称,既然绝大多数人被认为是学校音乐教育的受益者,他们对音乐教育的不支持,对音乐教育课程提供的音乐没有持续的兴趣,导致了一些重要的失败。

民众对音乐教育和所谓的好音乐的漠视是一种合法性危机,它不能由学校音乐的更多合法性或对宣传的支持来克服。如果音乐教育即审美教育的意识形态能够兑现自己的承诺,这种危机就不会存在。对这个问题,哈贝马斯特别强调有效的沟通——即他所说"沟通行为"——而反对意识形态的争论,这种意识形态的争论往往是要在争论中置另一种意识形态于死地(就像近年贝内特·雷默和戴维·埃里奥特之间的争论)。通过自由和公开的民主交流,沟通行为力求理性地去确定问题,并把它们放于能够带来进步的全新术语中来讨论。

第五,批判理论在理论的一致性(即科学,逻辑和哲学)和社会实践的事实或实际行动的标准这两个方面具有合理性。实际行动的合理计划必须包括规范的理念或行动理念来澄清和提升知识与行动的能力。例如,医学的行动理念是否有效在于它维持健康减轻伤痛的程度。因此,进步是与这些理念相关的,不能简单地归因于维持人类生命的科学技术的改进,而无视人们神

智不清或痛苦的状态。事实上，很多人视后者为医学的合法性危机，正如音乐教育中一些人士所认为的那样，技术已经变成了狗尾巴，至少达到了头脑中没有任何与音乐密切相关的明确的行动理念的程度。

第六，批判理论认为，现代社会已经变得片面，或正如批判理论家赫伯特·马尔库塞(1964)在他《单向度的人》一书中所说的那样是单一维度的。它强调科学技术的合法性(希腊人称之为理论和技术)而牺牲人类功能的正确性或人类行动的务实主义(或他们称作实践)。对于亚里士多德来说，理论是自我培育和反思的知识，技术是用来达成一定的可预见的或理所当然的需求和结果的工具理性和实践技巧，如制造工具来使用。另一方面，实践如今被轻巧地理解为我们所说的医生、律师或牙医的专业实践。它不像高级电工严格的技术知识那样，因为存在很多能够影响结果的变量因素，实践必须包括对公式化的方法或技术不敏感的人类需求和功能。实践的总体调节或行动理念是一种被希腊人称为"实践理性"的观念，这种观念被大致地理解为"有益的行为"或"正确的结果"。批判理论认为，教学是——或至少应该是——一种修成正果的实践而不仅仅是一种"如何做"的方法的技术。

实践的正确行动意味着这种行动的结果满足了这种实践所服务的不同个体的特定但又多样化的需求。希波克拉底的警告"不要造成伤害"在医学中就是这样一种理念，相似的标准被用在各种各样的救助性职业中去确定事故。(有趣的是，因为教师职业不能正式地确定教学事故，所以它未能成为一个真正的或成熟的职业。并且，就音乐教育而言，各方面都认为理所当然会得到正确的结果，因而其行动理念及关于正确的标准都是模糊的、没有规定的，就课程、教学方法和评估而言，所有带有虚无主义的相对主义的现象都普遍盛行。由于不知道我们将走到哪儿，我们往往在另外的地方结束，这就产生了合法性危机，呼吁统一国家规定的课程、国家标准、纯化教学方法，等等。)

第七，由于"如何做"这类技术缺乏对正确结果的理性判定的指引，在还没弄清或被告知什么事情是正确的或最好去做什么事情之前，人们的注意力被错误地引向有效地或高效地去做事情。比如，在音乐教育中，课程全被忽略了，各种方法的技术合理性被权威们通过教条化的意识形态及正统观念规定着，而这些方法理应得出的结果全都被想当然地认为是这些方法带来的工具理性所固有的。因为对这种教条的遵循和实践接近对宗教偶像的膜拜，所以，我把通过技术途径进行音乐教育称作方法崇拜。

批判理论认为，科学，尤其是音乐教育中由经验主义研究者提出的科学，和教学方法上的"如何做"的技术途径已经把启蒙理性发挥到了极端。批判

理论认为，它们是非理性的意识形态，它们否认、忽视、曲解或削弱对目标、价值观和实践结果的理性评估，仅仅使用自身范式中片面的工具理性来主宰教学实践。从批判理论的观点来看，当你忽略"理应"这样的陈述，你就对方法崇拜者的工具理性敞开了大门，从而也向由之而来的各种各样的合法性危机敞开了大门。

第八，启蒙运动对理性的尊崇事实上从两个截然相对的错误方向中指向实践。其一成了技术合理性的工具理性。其二在逻辑实证主义中达到高峰，它否认所有与事实或价值观相关的实践，仅仅通过逻辑数理的术语来理解知识。第八个观点在揭露现代社会和介于科学合理性与个人合理性的社会制度之间的矛盾的实践中涉及了批判理论——即"这是什么"与"这理应是什么"之间的矛盾。与实证主义和经验主义相反，批判理论主张并进行关于两种标准的规范的说明和辩论，一是关于正确行动的标准，二是为达成更大的共识应被考虑到的合适的或不适宜的规范性理念，比如说，关于音乐教育的课程。

第九，也许这是最重要的一点：批判理论认为合理性即自由。对于这些思想家来说，自由是理性的正确行动的结果。合理性不仅仅是正式的，还具有实质意义。它能够告诉我们事情理应是怎样的，因此也能够研究事情的结果而不只是事情的方法途径。它反对独裁的和集权主义的控制。事实上，它把传统理论与实践中想当然的论断当作批判理性的避雷针。所有被视为理所当然的实践和范式都被竖起了警告旗，目的是对任何意识形态、错误观念、不兑现诺言等迹象进行批判。在认识社会世界本身的面貌和推断我们应该在这个社会世界里做点什么这两方面，合理性具有重要的作用。因此，批判理论从强调机械的因果关系的一叶障目的社会思维中解放了出来。相反，批判理论青睐于受到人们（"人们"在这里指的是学生和教师）的结果、目标、动机、兴趣或目的——借此人们从逼迫中获得了自由——所指引的理性，从而，也能自由地为自己及别人实现正确的结果。

在批判理论看来，我们所相信的很多事情都牵涉到了欲望或需求。这些欲望或需求是被我们社会化的现实身份植入的（包括我们举例中的音乐世界、音乐家和音乐教育）；这些欲望与需求使我们必须依靠自己的努力进行理性分析，去重新确定使我们的自由得到最大化的新目标。在这一批判性的观点看来，人们变得社会化的方式是这样的：心理被系统地扭曲，以回应流行时尚（例如，钟爱教授世界音乐的教师，而这些教师勉强熟悉我们本文化的音乐），回应权威的个人（例如，我们录音棚里的老师和我们毕业论文的导师），回应狂热的崇拜（例如，他的乐团被用于提升指挥家的荣誉的老师），以及回

应对带有固定教学常规的片面方法的大规模采用（如奥尔夫教学法、柯达伊教学法、铃木教学法、戈登学习法等等），这些教学常规被大规模地采用去实现一些想当然的教学结果或仍未明确的教学结果（如审美教育、以学科为基础的音乐教育、多元文化主义音乐教育等类似的教育）。

最后，批判理论试图发展一种批判意识，通过不断地挑战和考验，使个体成为自己命运的主宰，而不是执行工具理性的客体。在第十种即最后一种特征中，批判理论与当代思想家保罗·弗莱雷有一个共同的观点：

> 保罗·弗莱雷的核心思想是：一个人所有学识的程度只不过是对他所处的自然的、文化的和历史的现实进行破题的程度而已。破题是持"问题解决"这一立场的技术统治论者所反对的。在后者的"问题解决"方法中，专家与现实保持距离，并将它分成不同组件进行分析，设计出解决问题的最高效的方法，然后决定战略政策。根据弗莱雷的看法，这种问题解决的方法扭曲了人类经验的整体性，它将问题降低至可以治疗的程度，就像能够解决的困难那样。在弗莱雷看来，破题是为了激起批判意识，使人们能够去改变他们和自然与社会力量的关系。（Goulet, 1996: 4）

换言之，批判意识使人们自由地实现个体自身的利益和集体的利益，以合适的手段来改变社会自我和个人自我，从而让人们拥有自己的历史。按照本文中的理解，人类自由包括个人通过自身努力达到目的的权利与能力，只要在追求这种利益的同时不阻碍他人行使他们的权利。

总之，当教育、家庭、经济、社会政策、学校教育、艺术甚至是文化产物逐步被各种各样意识形态实体和制度的官僚主义控制时，同样的传统行动、同样的范式就会被施行并被合法化，因为"这就是我们做事情的方法；事情本来就是那样的"，尽管事实上结果绝不与承诺相一致。相信所谓好的方法自然会有好的结果，也就是说，"对传统方法和范式的坚持"，使正确行动的缺乏变得晦涩，这个正确行动是它对个人的实际结果和对社会的实际结果这两方面去规定的。批判理论主张那种为了改变行动者的目的而对意识形态进行批判的批判意识，使行动者朝着正确行动的实践智慧这一方向。在音乐教育中，这意味着让学生做出选择并获得积极的和有益的音乐生活。

批判理论在音乐教育中的应用

现在，我将按照批判理论十种特征的顺序来分析音乐教育这一社会事业

的某些领域做出评论。

首先,批判理论对社会领域中科学的经验主义和实证的科学主义的坚决反对切中音乐教育中三个重大问题的核心,即它建立了实证研究,在意识形态上支持量的研究而不是投入质的研究或行动研究:a. 当丰富的音乐艺术和人类感知和学习的复杂性以统计的、因果的法则形式被简单化地描述时,极少有用的或在理论上有吸引力的研究得到了发展;b. 工具理性"什么起作用"或者"怎么样起作用"思想的形成错误地声称其为方法论提供了科学的支撑;c. 实证研究无法处理所有价值上和思想上的问题,如果课程上更多的共识曾经有被达成,这需要哲学上的说明。

第二,批判理论反对传统理论的理想主义的论点不仅应用在我先前提到过的例子上,即音乐理论课上教的内容存在很大的不相关性。它还指向在日常的教学中把审美哲学付诸实践的问题。审美理论作为音乐教育的基本原理听起来非常高贵和富有吸引力,但作为引导课程和教学的一门哲学,审美理论也因审美感应的不可感触性被完全阻碍了。如果没有一些合理的证据能够说明审美感应正在被提升(如反对者所描述的那样,其教学没有创意、不鼓舞人心,沉闷如麻醉剂般让人昏昏欲睡),那就没有办法开展指导日常教学所必需的形成性评价。

一个相关的问题涉及概念教学,概念教学常常支持在音乐教育中开展审美教育,这几乎是我在教科书或丛书上曾看到过的每一种普通音乐(教学)方法的基础。概念是理论的抽象化。除了极少数例外,大多数关于音乐制作或音乐反应的概念都是开放的,也就是说,没有哪一种音乐概念在某一时期被发表过后就一劳永逸。开放的概念不断地发展并变得成熟,即至少在反思行动中发展和趋于成熟。然而,当这些概念被作为封闭的或早已"规定好的"内容去教授时,它们的行动潜力就被否定了,而且看起来往往不会在富有成效的音乐方法上付诸行动。比如说,尽管教学活动致力于教授高音和低音的概念,但那些能够标识或辨别各音级的学生却常常不能唱到与之匹配的音高、读谱或唱准调。另一方面,为了教授后一种技能,要提升概念的变迁性,使之服务于终生的音乐制作。

第三,通过带来社会哲学、理论和研究对理解人之所以对人产生影响,批判理论帮助我们认识到我们的很多哲学、理论和研究从来都不够够实地帮助我们吸引住、保持和发展所有孩子对音乐与生俱来的兴趣和爱。批判理论的文献对个体与社会团体间的互相作用有着丰富的洞察力,以及盲目的意识形态和功能失调的理论如何欺骗我们的理解,以及文化作为一种理论结构和实践现实,如何既可以是好的也可以是坏的。

再没有比这一点需要更多地关注当前对多元文化和世界音乐的迷恋的了。为了更好地理解音乐和文化的相互作用,可以、也应该借鉴众多的社会科学。批判理论能够为这一项活动提供帮助,因为它提供了一种理性的办法去发展批判意识,后者会走向意识形态批判,使个体在关于音乐在文化中的角色这一问题上,能够挣脱不理性的和不合理的意识形态束缚。

第四,在音乐教育中非常需要运用这姗姗来迟的内在批判进程,通过声称某一意识形态和方法作为标准来评估它的合理性来确定它的合法性危机。例如,尽管表演乐团是我们唯一显著的成果,但我们仍需要进一步研究和确定毕业大学生是否因为他们受过学校教育,所以能够在音乐上继续保持积极主动的态度,或者说他们是否把大量的精力投入到一项仅仅是碰巧地注重音乐的青少年社会活动中,但这些社会活动经常又会随着他们的毕业而停止。事实上,在绝大部分从基础教育阶段就开始学习乐器的学生当中,只有很少一部分坚持最终通往精英主义批评的音乐表演。可以这么说,这一点很明确:若仅靠否认这一指控是正确的或通过提出新的合法化,或证明或解释大部分音乐教师最想去做的事情是和少数有才华且坚定的人做音乐,然后向皈依者宣讲,这个合法性危机是不可能消失的。就像普通音乐课程宣称的那样,当我们学校中绝大部分的学生非常高兴地要求上音乐必修课但又不选择音乐选修课或其他保留了青少年音乐亚文化的音乐活动选修课时,这其中有些环节明显地出错了。

第五,对于批判理论来说,理性行动必须包含能够规范日常教学并能评估教学的正当行为的行动理念。我已经在这种课程模式上工作了好些年。但由于实际上现今的音乐教育中几乎不存在对音乐教育课程持久的兴趣或研究,所以用于传播这种模式的媒介很少。这种情况必须改变,于是,几年前,我在布法罗大学 J. 特里·盖茨的帮助下,组织了一个根植于批判理论的智囊团,我们把这个团体叫作五月组(Mayday Group)。把课程作为核心关注点是五月组社员追求的最终的和至高的原则。

第六,批判理论教会我们主要关注"正确行动"的实践智慧来引导和维持所有助人行业。在这里,"正确行为"应理解为符合正确的结果的这一标准的理性行为,这种结果是服务于学生的。当然,这是对课程投入新的关注的另一个理由,此课程中,正确的结果不会以详细的标准被一页页地列出,但一些至关紧要的核心的行动理念是可以用能够操作的词汇来表述的。此外,批判理论对实践的重视也表明在实践中理解音乐自身的好处——即,音乐教学对人生有什么"好处"。戴维和我都在以我们各自不同的方式做着这方面的专题研究,我认为,把重点从对审美理论的关注转变到对具体的音乐实践的关

注,这对那些试图理解音乐的人来说是很有益处的。

第七,批判理论再次指出,在考虑操作性的、涉及如何教的问题之前,需要解决"教什么"和"为什么"这样的问题。它对崇拜方法的技术理性与那些著名的教学法中的意识形态进行了强有力的批判。另一方面,因为它对正确结果的关注,音乐教育的批判理论也赞同那些使学生能够并乐意终生参与音乐的方法。可以肯定,当那些著名的教学法被用于理性行动而不是作为一种技术程序的时候,它们可以提供更多有益的东西。

第八,批判理论给那些不再满足于用"他们作学生时的那种教学方式"的音乐老师增加了一份新的责任。教他们去教音乐并非单一的对教学技能与某一教学方法中的片面观点进行洗脑,也并非对音乐学院教学法和课程观的洗脑。相反,它会认为某种方法是必要的,关键在于这种方法能让教师们广泛地分析与他们的具体教学情境相关的行动理念。它要求在课程发展中进行一些微妙的哲学转变,而这是在大多数音乐教师的教育计划中被遗漏的。除了在音乐教育课程上,它也同样要求音乐和音乐教育对哲学和心理学的转变更为关注。总之,它需要 Dnoald Schön 所称之为"反思性实践者"(1983)的所有条件,这在他的《反思性实践的教育》(1991)一书中有详细的描述。

第九和第十,因为前面关于工具理性、方法崇拜和在音乐教育思想上缺乏共识等各种各样的原因,批判理论反对那些功能失调的、适得其反的权威控制和主流意识形态霸权。它关注的是对那些质疑范式、对意识形态和错误观念付诸实践但又未能实现其许诺的教师进行教育。在这里,教师的批判思考并不仅仅是解决问题。问题解决的过程应该导致对这个问题的彻底的反思。

举例来说,大多数音乐老师面对的对象是不通过外在奖惩方式就不去解决问题的学生。为破解这一问题,首先要提出,进而要解决这一问题,"为什么学生不理解实践的价值?"他们怎么可以忽略了实践的内在快乐和音乐制作的愉悦之间的关系,然而他们在体育方面对这一关系的理解又如此透彻?我们可以采取怎样的步骤去向他们证明实践的内在好处?以这么一种方式解决这个问题,便超越了教师们常有的抱怨的方式,他们的抱怨无非是指责社会、父母、过多的电视节目等等诸如此类直接用正确行动来解决的问题。例如,学生需要清楚"为什么要进行实践"——即实践和内在奖励两者间的必然联系。他们需要大量的示范或充足的学生与成人榜样,这些榜样们的实践给他们自己和观众两者都带来更高水平的音乐制作。更为重要的是,他们需要学会如何有效地和高效地去实践,而不是由教师简单地告诉他们要去实践和实践的内容!

结　　论

　　批判理论包含了深远的哲学传统、社会理论和社会科学。批判理论作为在后现代主义窘境中发展起来的理论——甚至是在哈贝马斯手里发展起来的——肯定有它的批评者。但我认为，批判理论的关注点、文献资料和方法都值得被考虑来替代各种传统理论——就算仅仅因为它的关注点是使教师和学生成为他们自己历史和幸福的主宰。首先，批判理论指引我们对实践给予新的和更为密切的关注——不管是音乐方面的、教学法方面的、还是课程方面的——这种实践是在情境变化和成功标准下能够带来正确结果的行为。在师生当中培养批判意识的习惯，质疑别人认为理所当然的东西是一个很困难的任务，因为，正如批判理论所指出的那样，人们往往会憎恨和抵制所有能够察觉到的对他们现状造成的威胁，即使是在批判的或公正的评价之下，现状也充满合法性危机。尽管批判意识的习惯可能被认为是骄傲自负，正如我从自身经历所体会到的那样，由于它带来了全新的术语，为走向进步而做出改变带来了新的可能性，这对解决问题有相当大的好处。我觉得，这是一个值得冒的风险，因为历史上充满了创新和进步的例子，其第一步往往是对现状中教条主义的和正统的观点提出质疑与反对。

　　我希望批判理论的议题能带给你勇气，给你和你的学生在音乐教学这一极其严肃的事情上成为反思性实践者能够采取的一些方法。

致　　谢

　　这篇论文最先发表在《西安大略大学音乐研究》(*Studies in Music from the University of Western Ontario*),17 卷。这是 1996 年 10 月在加拿大的(西安大略大学)举办的"音乐教育中的批判思考"(Critical Thinking in Music Education Conference)会议上的主题演讲。《西安大略大学音乐研究》的主编授权再版。

参 考 文 献

　　1. 阿拉托、吉哈德，《法兰克福学派重要读本》，纽约：绵延出版社，1993。
　　2. 伯恩斯坦，《哈贝马斯与现代性》，剑桥：麻省理工学院出版社，1994 年。

3. 戈登,《音乐学习的顺序:技能、内容与模式》,芝加哥:芝加哥大学出版社,1984 年。

4. 古莱,《为了批判意识的教育》,纽约:绵延出版社,1996 年。

5. 哈贝马斯,《走向理性的社会》,波士顿:灯塔出版社,1970 年。

6. 哈贝马斯,《知识与兴趣》,纽约:海恩曼出版社,1972 年。

7. 哈贝马斯,《理论与实践》,波士顿:灯塔出版社,1973 年。

8. 哈贝马斯,《合法性危机》,波士顿:灯塔出版社,1975 年。

9. 哈贝马斯,《交往行动理论》(卷 1),波士顿:灯塔出版社,1984 年。

10. 哈贝马斯,《交往行动理论》(卷 2),波士顿:灯塔出版社,1987 年。

11. 哈贝马斯,《道德意识与交往行为》,剑桥:麻省理工学院出版社,1990 年。

12. 哈贝马斯,《自治与团结》,纽约:沃索出版社,1992 年(a)。

13. 哈贝马斯,《后现代形而上思考》,剑桥:麻省理工学院出版社,1992 年(b)。

14. 哈贝马斯,《论证与应用:话语伦理学评论》,剑桥:麻省理工学院出版社,1993 年(a)。

15. 哈贝马斯,《现代性哲学话语》,剑桥:麻省理工学院出版社,1993 年(b)。

16. 哈贝马斯,《社会科学的逻辑》,剑桥:麻省理工学院出版社,1994 年(a)。

17. 哈贝马斯,《过去与未来》,林肯:内布拉斯加州大学出版社,1994 年(b)。

18. 哈贝马斯,《事实与规范之间:法律和民主话语理论的贡献》,剑桥:麻省理工学院出版社,1996 年。

19. 赫尔德,《批判理论导论:从霍克海默到哈贝马斯》,伯克利:加州大学出版社,1980 年。

20. 豪·麦卡锡,《批判理论》,麻省剑桥:布莱克威尔出版社,1994 年。

21. 霍克海默,《批判理论节选》,纽约:绵延出版社,1992 年。

22. 哈布纳,《科学理性批判》,芝加哥:芝加哥大学出版社,1983 年。

23. 英格尔曼、西蒙·英格尔曼,《批判理论:精要读本》,纽约:佳作书屋,1992 年。

24. 英格尔曼,《批判理论与哲学》,纽约:佳作书屋,1990 年。

25. 马尔库塞,《单向度的人:发达工业社会意识形态研究》,波士顿:灯塔出版社,1964 年。

26. 里基尔斯,《行动研究与批判理论:使音乐教师迈向专业实践》,载于《音乐教育研究委员会公告》,1994/1995 年,第 123 期,63－89 页。

27. 里基尔斯,《音乐教育文化主义和多元文化主义的批判理论》,在加拿

大渥太华"跨学科音乐会议"上宣读的论文,1995年(b)3月。

28. 里基尔斯,《知识社会学,批判理论和音乐教育中的"狂热分子"》,在印第安大学"国际音乐教育的多学科视野"会议上宣读的论文,1995年(b)4月。

29. 里基尔斯基,《实验音乐研究中的科学主义》,载于《音乐教育哲学评论》,1996(b),卷4(1),第3-19页。

30. 雷默,《音乐教育的哲学》(第2版),恩格尔伍德:普伦蒂斯厅出版社,1989年。

31. 舍恩,《反思性实践者》,纽约:贝斯克出版社,1982年。

32. 舍恩,《为了反思性实践者的教育》,旧金山:台中县出版社,1987年。

(覃江梅　郭立仪 译)

音乐的审美哲学与实践哲学对于音乐教育课程理论的启示

导　语

从本质上来说，课程是一个价值观的问题。最基本的课程思想应该回答这个问题，什么是最值得教的？换句话说，教学的内容往往多于课程时间和教学资源，但对学生和社会来说，不是什么都值得教或学的。研究和阐明音乐教育的价值一直是音乐哲学领域的一个主要问题。从这点上说，关于课程的思考是一个标准问题，涉及对什么最值得教授和学习做出价值判断，从这种意义上讲，每天的课程规划和选择是带有哲学蕴味的。

大部分教师很少意识到他们的课程所带有的哲学性质。事实上，这就是问题所在：他们不关心选择课程的哲学，也不注意他们这样的课程选择带来实际影响。正是大多数教师根本不屑于思考（包括许多在高等学校的老师）"音乐是什么?"这个基本问题，不可避免使音乐哲学应运而生！（例如，阿尔普森，1994；厄斯金，1944）因此，若老师只管教"音乐"而不确定相关的哲学是什么，只是顾着去创造，那么他将遭遇种种困难。

这些问题所导致的最直接的结果之一是："音乐的意义是否是出于审美的，自发的，天生的。"因此，音乐"作品"内在的声音（或乐谱），或者说，音乐的意义也许不是发生在声音出现的那一时刻（或在乐谱中），而是产生于个人和社会的用途以及他们休戚相关的地位。前者的音乐哲学理念视音乐作为审美的意义和价值，而后者则根源于音乐实践哲学。我认为这些不同音乐哲学指导下的课程带来的实际后果是具有决定性意义的。

传统的课程理论与音乐审美教育

传统哲学可分为三大流派：理性主义，现实主义和新经院哲学主义。对

于理性主义者,现实和真理表现为先验的形式,因此,脱离现实的、抽象的概念有着理性和内在的意义。知识不是通过经验获得的,因此善良和美好所包含的价值观是绝对的、永恒的。艺术和音乐使其客观化或者实现这样的理想,是一种普遍和永恒的真理,也是为了纯粹意图的美好。

在学校教育所持有的唯心主义观看来,知识的学习是最重要的,因为知识由理性思维支配。凭借训练,教师的思想也具有更高的知情和理性,因此,他们可以在现实中,将真与美的知识传递给学生。因此,它的课程,在很大程度上是前提抽象的概念,主要是口头的概念和信息以及象征性思维。进而,教授的知识涉及老师(或文字)到学生的技术转移。对于理性主义者来说,理解这些实际的感觉是没有必要的。

事实上,相较于思想的永恒性和稳定性,理性主义者看到的具体事物总是有问题的、不断变化的和偶发性的。因此,情况通常是,学生常常抱怨,"仅仅是学术"这样的思想、理论和理解会使那些将此看作生活目的本身的专家、权威,从过去的价值观中区分出来。学校存在的意义,在于保护和传输知识给下一代,远胜过实现变革。

理性主义一直是音乐的主要审美哲学(鲍曼,1998)。它强调智力、理智、认知和象征的音乐价值观导致了各种美学理论观点的冲突,尽管有些关键的区别,但往往使现实主义和新学术的审美理论貌似相同(稍后讨论)。审美意识形态或由唯心主义哲学主导的哲学。根据这一正统观念,"好音乐"是"音乐艺术""高文化";美学意义被说成是作为乐谱特定的"作品"包含在特定音乐的声音中,一切为了他们自己的目的。审美距离,因此必须保持分隔"纯粹"的音乐审美沉思与任何其他所谓的"外在"功能(如教堂)或个人用途(如业余消遣)的经验。相反,"无私"的美学意义(即康德的著名的"无目的的目的性")应该是超越任何特定的时间、地点或个人而取代一个形而上学或象征性的一种普遍的意义。

在理性主义者看来,"乐"的理念有一个单一的本质或性质,以及多元"音乐"的思想是理性上违背普遍性的唯心主义美学假设。因此,虽然流行、民谣、即兴和相似类型的非专业的,乡土的和功能的音乐被普遍称为"音乐"唯心主义美学理念,坚持严格的等级制度以及欧洲中心主义"音乐艺术"准则在最高层,在和其他各种各样的音乐比较中连续走低。审美体验被认定为脑和智力,并注意到无形的(抽象的,纯粹的"精神")各种思想的形式。基于强大的身体感受,肉体的残存和其他的体现,情感经验被视为是理性主义的这一观点(以及其他的美学传统分析哲学)被深表怀疑或反对。仅仅满足身体的欲望,或是肤浅的娱乐(即作为"轻音乐"),或者作为情绪的宣泄,并最终被视

为音乐"本质"的含义,或者说是某种理性的思维过程。任何"表达",在一定的理性主义观点看来,是"知"或"标志"认知,没有体现或直接"感觉"情绪是发自内心的经历。正如无数评论家指出,音乐因为柏拉图的唯心主义美学理念已经从身体(知觉)分离出思想(意念),并重视前者而否认或贬低后者的价值或作用。

在很多表演方面,身体也被否认或淡化。这些被认为主要是由于物理技术因此不正确的理性认识态度,往往比教育表现出更多相关联的技能与运动训练,从而使所有的艺术在学术界成为奇怪的搭档。当然,一个重要的功能被赋予表演者,因为没有他们,唯美主义者们就听不到任何音乐。

但聆听和作曲都得到最优先看待,后者是因为作曲家的创作被认为是纯粹的审美观念编码到页面上,使表演者只呈现出声音,前者因为对音乐本身的深思作为音乐的终极价值。因此,大部分表演处于次要地位,或仅仅是行政上执行一下。对于理性主义者来说,表演的身体方面(与视角方面)都与"音乐"无关,录制下来的表演与现场表演具有同样的审美。

这种观点对音乐教育的必然结果意味着——顾名思义——青年表演者(和业余爱好者一样)缺乏技艺,需要正确示例"好音乐"的全部美学优点的艺术性。

因此,听录音不仅是足以替代,而且是作为"音乐欣赏"教学的一种更好的形式,既然争论还在继续,年轻的音乐爱好者无法表现出专业演出的艺术性。

音乐教育作为"审美教育"(MEAE)以理性主义作为支撑,在历史上曾经占据优势。这已经是事实,尽管正统的美学理论,包括现实主义和新学术变种与大多数人如何体验音乐不相符,无论在音乐厅或在日常生活中都有所体现(马丁,1995;迪诺拉,2000)。

传统上,表演导致音乐教师不会集中在技术和剧目上,几乎有效地排除了这种意图。同样清楚的是,一方面,很小比例的学生选择参加大合奏,来发现音乐是具有吸引力的社会活动,同时,另一方面,他们音乐之外的生活,从学校毕业后通常保持不变。然而不幸的是,尽管其歌舞团作为一种社会活动具有吸引力,很少的学生在学校毕业后继续表演。这种学校音乐——无论是综合学校亦或私人音乐学校,仅限于在学校里时,几乎对随后几年中他们的音乐生活没有明显的影响(lhammar,2000)。

相比之下,普通音乐教师,确实试图致力于将概念作为认知和观念基础,正是由 MEAE 理性主义的支持者所描述的那种音乐的意图(例如,阿德伦,1967;雷默,1989;为现实主义美学做出类似声明,见 Broudy,1991),尽管事实

上,社会心理学家发现,这恰恰是音乐吸引大部分年轻人的使用价值(Zillmann 和苏霖甘,1997),并牢记这种"外在"功能,通过观察理性主义和其他审美传统,有害或有矛盾的审美意图的"内在"价值。社会的研究也证实了常识所指出的,重要的"大众口味",即存在于"文化体验"(罗素,1997)的那种形式正是通过各种美学理论被轻视并通过音乐实践哲学尊重社会实践的形式所表现出来。换句话说,不同教育背景的普通老百姓从音乐中发现的许多价值被理性主义者所主导的审美正统与其 MEAE 的日常教学"评估"工作拒绝或淡化,所谓抽象的、形而上的,从而超然音乐的意义可以假定会比哲学更脚踏实地,但情况并非如此。现实主义偏离一些唯心论的抽象的和难解的分歧,而不是强调它们揭示了我们的感官现实。因此,对于现实主义者来说,物质独立于精神;物质世界和它的自然法则是真理和知识的来源,而不是头脑。因此,现实主义作为现代实证科学的基础而存在。因为科学是关于"是"什么而不是"应该"的问题,科学"发现"不了价值;但是,对于现实主义者,价值是基于所谓的"自然法则",同样也是在与唯心主义的情况下,被视为绝对的和永恒的。那么好的艺术,将被期待反映或代表(即重新提出)自然界的有序性与合理性。因此有时现实主义美学也被称为"自然主义美学"。

教育是传达宇宙的逻辑和秩序的理解。因此,强调数学和科学,最重要的是"客观"的事实和信息传输。知识和真理不像唯心论被称为产生学习者的外在经验,他们只是传递和被动接收,尽管教学法将感官之类作为例证、实验等。如此,知识被认为是先天的问题或给定真理,而不是个人构建的价值、行动模式或性格等多方面能力或类似的事物。

现实主义的音乐美学提出了几个问题。首先,虽然音乐声音具有物理特性,但"音乐"本身不是简单的音响效果。因此,听到的声音,不是大脑的听觉机制的问题,它不是将声音转换成"音乐的耳朵",但在社会上的位置和心态以及作为,体现了思维已有的丰富的社会文化背景音乐实践,无论是个人和社会都作为独特的形式和意图被"触发"(布迪厄、华康德,1992:135)。其次,除了有争议的老生常谈的模仿,并未直接提到音乐世界的事情。即使依赖于故事和视觉构建的创作刺激,那么标题和其他语言依然在提示听者。

虽然现实主义相信此举从形式主义美学的纯度举动(即音乐作为纯粹的形式,平衡,比例,对称或作为一个健全的架构),以表现主义的美学理论,感情,观点和情感理应包含的"时髦"和音乐表达都没有唯美主义者"真实"的情感。这种"表达"既不是作曲家的,也不是听众的,而是"美化"的(奥斯本,2000:80-85)审美普及,因此,是用分数的抽象编码表现的个人感觉智力的"净化"。正如哈利·布劳迪———一位唯美主义教育的倡导者和拥护者——

写道的:"这就是为什么在聆听音乐时的情绪感觉被称为智力情感、审美情感,不知何故这不是真实的东西"(布劳迪,1991:81)。

所以,在现实主义的观点看来,当音乐经历"大脑"之后,这样的音乐体验不呼吁人们关注或采取有感觉的身体体验形式。因此,基于与生活经验的一些自称知识分子(例如:符号,认知)对应的现实主义导致脱离现实的体验美学的赞赏。作为一种哲学指导的音乐课程,并伴随着理性主义,现实主义着重强调鉴赏。音乐被布劳迪形容为良好的"不断被传承的专家",因此,强加给学生的信念,将"提高学生的音乐享受和生活"(布劳迪,1991:91,92)。

根据布劳迪的现实主义美学,以欧洲为中心准则以外的音乐,任何有益的贡献,可能使其他实际需要,将他们的宗教、个人、社会、礼仪等,不能与音乐的审美价值混淆为"好艺术",应该是正规的音乐教育(Broudy,1991:77)的唯一焦点。再次强调,像理性主义在很大程度上沉思聆听。表演在音乐的意义中悄然地再次退居次要的地位(布劳迪,1991,作者几乎没有提到表演)。相反,意义存在于乐谱的"作品"中,因而基本上以理智的方式进行公正的理解。这带来了尤其是与现实相关联并作为课程依据的最后的问题:如果审美价值在于——如布劳迪声称——一个作曲家以某种方法编译的音乐总谱,体现"更高级"和"更富有"的人类经验形式,也很难让适龄学生都认识、联想、理解或认同这些深刻和崇高的各式各样的生活体验(因此,要重视他们),因为他们还没有过所谓丰富和成熟的生命时刻。这种价值的来源认为"曾有"这样的经历不会提供显著实惠给作为智力象征或广义形式"真正的"的生活以经验的指导。

年轻的音乐人可以将相同的美学标准与幼稚的和伪劣的(艺术)等同起来。尽管如此,据说,要养成良好的品味和欣赏最好通过聆听,因为年轻演员缺乏专业技能,无法通过自己的表演正确实现"好音乐"的审美价值。

出于类似的原因,那么,所有的业余休闲娱乐的方式,世俗的,日常各种音乐和音乐创作被忽视或贬低。相反,根据布劳迪"音乐训练能提供给学习者关于音乐质量的某些方面客观和明智的判断基础。"(布劳迪,1991:86)音乐教育的这种想法是"训练"的鉴赏和"纪律"的判断重叠某些理性主义者的主题,但更相似于新经院哲学,这并不奇怪,因为这两个主义和新经院哲学都植根于亚里士多德的某些相关传统。经院哲学是一种在相同的时间和互动的"学校"在中世纪作为开端发展的理论。因此,这是有着千丝万缕联系的一些最基本的范式和学校教育的历史传统。

新经院哲学是当代哲学扎根更新旧时代的理性知识和强调纪律的学习方法,有如此多的共性与现实,它有时也被称为"学术"或"古典写实"。这种

观点认为,理性的思考能力是人类拥有的最高贵和最有价值的能力。新经院哲学是当代哲学植根于重续旧时代强调理性知识和纪律的学习方法,而且与现实主义有那么多的共同点,它有时也被称为"学术"或"古典现实主义"。亚里士多德有这样的一个观念,即人类作为一个理性的动物构成了经院哲学的基础。这种观点认为,理性思考的能力是人类拥有的最高贵的和最有价值的能力。因此,头脑可以抓住真理、不言自明的真理(或"分析")的形式逻辑,或通过某种依赖经验进行科学或实证(或"合成")的事实确认。

理性主义和经验主义之间通常是对立的紧张关系,理性主义者和现实主义者的理论(从而与 MEAE 一般)也有相当大的相似度。然而,作为新经院哲学家,这两个被认为是理性的经验知识提出了更高的秩序。那么,价值观最终依赖于理性和为"美好生活"而生存。因此,尽管基本的欲望和身体上的快感以及情感由理性来控制,但涉及艺术,理智有时被看作是超越理智跳跃达到某种直觉和精神的状态,其后会有深思和理性欣赏。循规蹈矩的学校教育,应该制定最恰当地宣传和引导,通过研究领先学科知识的规律和它们的内部结构构建美好生活的思维习惯。系统的科目,如数学和外语,特别是过去"伟大的思想"和"伟大的作品",特别青睐促进理性思维和智力以及对世界理解的信念。

新经院哲学的口号是从训练中产生精神和个人纪律,因此,学生定期学习和掌握的题材即作为学术纪律,他们往往没有个人利益,因为没有重要的现实或个人用途被证明。因此,课程的重点集中在为了自身利益的教学"纪律安排"。

鉴于艺术和音乐完全是中世纪实践性的遗产,新经院哲学没有明确的审美哲学。因此,它往往倾向于分享理性主义和现实主义的矛盾组合,有时侧重于理性的想法,有时侧重于直觉认知经验(抽象的)感觉状态。然而,新经院音乐课程在两个方面有其独特的标志。

首先,被称为以小运动学科为基础的音乐教育(以艺术教育学科为基础的艺术教育发展较早)提出并将音乐作为一个正式学科研究,它强调"音乐理论和历史作为一门学科专注于音乐结构理论,特别是美学"。在这个方案中,"亲自实践"的表演被那些持有严格地接近认知的理论者所轻视,主要是作为一种审美的批评专注于音乐鉴赏的理论。其次,新经院是一个顽强的保守派,体现在终年存在的教育理论里。永恒主义早期兴起于20世纪,作为对进步主义的描绘,每个学习者与某些独特的需求和特质的个体都以儿童为中心的理论反应。在渐进式的学校,孩子们是自己学习和意义的主动建构者,而不是仅仅被动接受知识,先进的老师是权威和促进者,指导学生学习而不是

用专制的力量去强制灌输。进步主义也强调终生受用的学习实用价值,从而强调了解决问题的方法和体验式学习,而不是死记硬背孤立的事实和死板知识。学校被视为塑造生活、个人和社会转型的载体。永恒主义者反对这样的价值观和做法,他们认为由于人类的本性(即理性)并无二致,学校教育也应该如此。

因此,永恒主义者觉得规定(从而强行灌食)应该是课程的重点,而不是以任何方式迎合学生的个别需求或利益。那么,结构主义的指令,不仅是教师主导,也是在进步主义的情况下,老师是决然比学生更积极的,因为在什么是研究(为什么以及如何)的问题上是老师和学校的决定。而且,最重要的是,符合永恒主义者对"伟大的想法"的历史承诺,以往在音乐和其他艺术方面的"伟大作品"被看作是包含价值观和真理而绝对不变的,因此,它们经受了时间的考验(阿德勒,1994)。

因此,尽管时光荏苒、文化观念千变万化,但是纯粹的"经典"大餐永远是相关的、有价值的。在永恒主义者看来,学校不应该预览或塑造生命,宁愿将"学术活动"作为最佳,因为它们可以约束人的头脑,促使人们理性地对待生活倾向的养成。一般情况下,所有三个传统哲学分享这个抽象的,主要是"学术"和客观的方法来教育,以及其他特性。对于所有三个,真与美是独立的,是之前的特定个人的经验,存在永恒不变的"事实"。那么,知识只能收到来自外部的、抽象的个人主体性、生活世界和个别学生的需要。

在某种程度上,针对学生的知识的抽象性直接源于以上三个传统哲学的形而上学。此外,教师没有能力去示范或展示这些研究生活的相关性知识。这些知识是不可思议的,而除了哲学问题之外,学校的适龄学生对此绝对没有兴趣可言。这也是知识抽象性的来源之一。直接指导的理念要求教师去教授这样的抽象知识(即讲座、技艺、笔头作业和测验)是必然的。如果许多学生都认为知识出现了危机、没有意义、缺乏可预见的实际用途,拒绝发展个人纪律,那么不同形式和程度的"纪律问题"就会跳出来了。

典型的学校教育都是理性主义、现实主义和新经院主义的拼凑,音乐课程自然也不例外,包括一般音乐和其他"音乐理论"之类的课堂教学。对于表演指导而言,"课程"顶多也就是接近为音乐会而准备的"全部剧目"而已。背后的理论就是,表演可以自动培养学生感知和欣赏"美学特质","有一天"他们会作为听众来"欣赏"。否则,正如我们已经看到的,基于表演的指导,尤其是流行,民谣和其他土著音乐的基本原理,已经被基于审美的哲学所忽略或淡化了。并且,很少有人或根本没人去致力于推动终身的业余音乐,因为业余爱好者不能掌握一定审美高度的技艺。

此外，无论是在课堂还是合奏的情况下，音乐审美的三个传统版本都关注音乐是什么以及其形而上学的主张，同时也给我们绘制了一个无时空、无形的音乐意义图像。这导致了学生学习的抽象性和惰性，也导致了毕业生们离开教师的控制后就不情愿去表演或聆听带有学校教育特点的"古典"音乐了。

如果这些问题还不足以为 MEAE 的议程提出质疑，也有现实的哲学界理论是，美学理论从一开始就自命不凡或含糊或极端贫乏，注定使得它与其他主要领域的哲学探究成为可怜的"外围学缘关系"（厄姆森，1989：3）。正如哲学家迈克尔·普劳德富特把它的美学理论作为问题所进行的介绍概述：这将是很难思考的一个主题，是比美学更神经质的自我怀疑。声称那个主题是沉闷的，不恰当的，混乱的、错误的理解，这已经是一个持续的主题，不仅是最近的，也就是说，战后作家是从一开始的主题。可惜的是，这些说法都太经常被证实是有道理的。（普劳德富特，1988：831）

这样一些过去曾经迷惑和现在亦正在困惑我们的美学理论几乎不能为我们所用，但一种实际的选择和行动的有效依据，恰恰被音乐教育课程所追求。普劳德富特指出，"美学往往落后于哲学的其他领域"（1988，852），部分是因为它忽略了维特根斯坦的影响，其美学讲座从一开始就提到，"（美学）的主题非常大，据我所知是完全被误解的"（维特根斯坦，1966：1）。

维特根斯坦在他的哲学研究中曾教导说的话有没有一个单一的、本质的意义，而是意在"语言游戏"，涉及文字如何在实践中，通常总是转移和发展构成中流通的。

因此，正如他在美学讲座中所指出的，"它不仅很难形容如何鉴赏和评价，而且包括我们整个环境都不可能去描绘它"（1966）。

维特根斯坦指出，"使用环境音乐和艺术的鉴赏非常复杂"，多变的语言归功于审美观念和准则，在典型的情况下可以忽略不计其重要性。他告诫说，"我们不从某些词但是从某种特定的场合或活动描述审美特质或标准"，换句话说，是把音乐当作从实践中得来的产物。这需要回到独特的音乐上来，因为它们存在于特定条件下的情境性的独特要求，其实是一个决定性的特质，一个实践的音乐哲学理念，乃是适应音乐教育课程的一种实践。此外，如普劳德富特所说：美学最近的贡献，几乎没有努力消除沉寂和不相关的费用，这个现象已经笼罩整个课题的简史。

哲学讨论的比较熟悉和明显的第一个牺牲品：因此美学理论，艺术看起来常常背离了我们的艺术经验（有时不安的怀疑可能引发那些没有忘记我们熟悉经验的哲学家，因为他不知道第一手艺术的响应是什么样的）。

近来,我们的艺术经验不足已是显而易见的,因此,我相信,部分美学家专注对待某种"美学"是什么滋味,和部分从艺术作品集中隔离的情况下,他们实际上是被创建或赞赏。(普劳德富特,1988:850)

前面提到,大多数人的音乐体验是虚假或不足的。那么,我们现在可以转向实践理论,而不是仅仅强调这种"音乐实际上是在何种情况下被创造或欣赏的"的观念,而是去思考为什么是音乐,为什么它有价值等问题。音乐作为实践拒绝用各种审美理论来失实陈述及伪造音乐体验,把音乐视为自为的存在,与其作用的复杂语境隔离开来。

音乐作为实践

我在这里把音乐解释为实践,是吸取了当代哲学的存在主义,现象学和实用主义的精髓。与前两个相比,它更加强调个人意识的主导性、个人内在生活的意识和经验的重要作用。那么,在实践中,存在主义和现象学更关心的是生活经验的主观性,而不是理性的智慧或独立、思辨的形而上学。知识和意义并不是接受现成的观点,相反,它们是由每一个人构成的。与传统的审美理论相反,身体至关重要,因为"头脑"和"身体"不能分开,他们作为一个共同整体记录你所有的体验轨迹。自我实现,其实是一种自我创造激励机制,既揭示了一个人的价值观,也将他们的创造作为榜样来激励别人学习(例如,狄龙,1988;布隆代尔,1991)。学习知识、评估价值、思考意义,那么,这种机制下产生的个人作品都是非常独特的。强制学生学习、压抑学生个性(尽管只是表面上的个性),学校的努力往往会成为完全负面的影响。一方面,这种强制学习会阻碍学生自我实现,从而实现行为角度的自我创造。另一方面,学生迅速被灌输这样一种观念,即学习是学校和老师对你进行教育,而不是你出于自身对知识的渴望而主动参与。

一旦学校和教师(音乐课程和学校合唱团)落后于学生,学生既不会趋向于与他们保持一致,也没有能力出于自己需要独立学习。在音乐教育中,没有老师的指导和帮助,音乐的独立性难以发展。这样一来,大多数人就很难在以后的人生中寻求真正的音乐实践。

虽然进步主义教育是实用主义理论的直接反映,但教学的很多方面被存在主义影响着。来自人本主义心理学的影响认为这是存在主义心理治疗和心理的相关物,它与早期进步主义给出的描述相似或重叠。因此教师的职责是促进而不是主宰。他们帮助学生探索问题,而不是简单的记忆或者强制回忆那些必须掌握的知识,因为惰性无法激起他们的学习兴趣。学生专注于自

我创造和再创造的核心理念在创造音乐、欣赏音乐上完全符合自我实现的机制。

实用主义与存在主义共享或重叠很多彼此的特点,但并不是所有的特点。实用主义赋予每个点相似性,然后增加其自身的一些特质。例如,他们之间共享了行动经验的重要性,但存在主义却将这些理解为自由甚至是孤立的个人才具有的特质,而实用主义却将之视为社会条件框架下的参照。实用主义也和现实主义一样,表现出了对切身经验的尊重,但是和古典现实主义的共同之处甚少。实用主义者认为,根本就没有办法来证实现实主义(或理性主义和新经院哲学的形而上学)关于"终极"的现实以及各种形而上学的说法。根据实用主义的观念,我们所要重视的,是我们自己的经验。因此,实用主义还涉及"体验现实主义",它来自于身心的全面互动,多样的生活场景让我们学会正式或非正式,或明或暗地处理生活事务,并逐渐形成服务于生活的实践知识。通过激活身体这样的方式来建构一种个人化的知识,而不是像在学校所做的那样。

价值,包括音乐的价值,都与个人相关从而被个性化,也就是说,在特定范围和特有条件下他们的经历不可避免地被社会文化中的共识充斥。因为人们各自的人生经历并不相同,价值观也是多元化的。虽然涉及个人贡献的独特情境,如他们的所处条件、他们的需要、他们的目的,但是在很多重要方面,文化相关性至关重要。另一方面,这样的观念并不是野蛮的主观性或个人的。相反,他们被承认、被证明,是被经验实证的结果。反过来,这种结果的成功,是客观、实践和社会条件以及从经验中而来的标准共同作用的结果。

实用主义的标准认为,任何事物的价值,一个方法,一个事件,一个动作,一个对象,一次实践等等的价值,被认为是在运用中产生了有形的实践结果。因此,"好成绩"的关键是事物如何更好地满足以下这些标准:满足具体的需要或其他实用功能,包括"通过艺术作品行使功能的工具",正如它的"乐于接受观念"(杜威,1980:139,148)。

艺术和音乐的价值标准也受制于实用主义标准,而不受限于那些由教师和其他所谓的专家或美学家阐释的形而上的形式。关于良善、价值或重要性的问题往往采取两种维度(通常是相互作用)。首先,正如美学理论的批评者罗伯特·狄克逊所说的那样,"艺术是极好的,这种好源于它的仁慈宽厚"(狄克逊,1995:53)。因此,音乐是相对不错的音乐实践,它是成败的关键因素。例如,爵士、说唱、摇滚、瑞格舞、"音乐会"或宗教音乐,等等。因此,音乐质量不是根据"经典音乐艺术"高端的单一层次的标准来衡量的。相反,正如狄克逊指出的,古典欧洲中心标准中所谓的"精美艺术"不是艺术的质量,而是艺

术的种类(狄克逊,1995:6,另见44),因而仅代表一个非常奇特的"味道"(1995:57),当然,这种相对深奥的"味道"是音乐多样性和音乐质量无限发展的前提下相较于世界上所有音乐而言的。

其次,正如我在别处指出,音乐是好的,这涉及"它对什么有好处"这样一个问题。(里吉尔斯基,1998,1996)因此,良好或有价值的任何音乐(即"欣赏")部分取决于它利害攸关的实际用途,这点非常重要。也就是说,社会实践导致把音乐的功用摆在首位使用!要充分理解第二个条件,可以简略地了解下在希腊实践思想中实用主义一词的根本意义。(有关详情请参阅里基尔斯基,1998)

在亚里士多德关于道德与政治的著作中,他将三种类型的知识加以区别:学说,技艺和实践。学说涉及为了自身美好生活的缘由而发展起来的,经过理性深思的知识。今天,这是一种所谓"纯理论的"或"基础研究"中的各种包含于自然学科和人文学科的知识。那么,一般情况下,学说比理性主义者、现实主义者和新经院哲学家们所推行的理性主义者教育学科基础议程描述得要好得多。正如我们所见,学生的经验"不过是纸上谈兵而已"。

要说音乐的其他方面,也描述了这三个流派推行审美主义、传统审美论、美学理论等各种哲学意义和价值。对于以上三种理论,音乐是从形而上学角度为了自身利益的理性考虑,从而对公正的审美态度和音乐的实用性或社会性做出敏锐区别。对于亚里士多德来说,技术,主要是指在可预期的范围内用于生产理想结果的一种技能。它涉及的是希腊人称之为"伊西斯"产品或东西的制造。因此,即使在今天,我们了解到,它涉及的技术能力主要是通过当学徒和"亲自动手"去做来提升的。实用主义者有时涉及带来特定结果如工具性常识这样的知识,但技艺有另外两个使它与实践区别开来的资质,有自己"工具性"的效能。

首先,对于技艺,上面所提到的技术和工艺的性质主要是客观的,他们对存在主义工匠的成果没有一点点贡献,那么,不像那些同样能干的,例如,工作中的木匠和管道工两个人。其次,任何错误,做工差或消极的结果会被直接丢弃,然后就是重新开始,除了浪费时间去完成,没有益处。因此,例如,丢弃一个错误,又开始一个简单的行为,没有获得任何新知识。

然而,实践是一个比"制作"更加复杂和重要的"做"的行为。首先,它重要的是通过实践智慧,专注于一个道德层面的监管、审慎、护理活动,需要为特定人的需求实现"正确"或"很好"的结果。那么,实践中的道德问题,是一种总致力于服务人们不同的、独特的需求,而不是简单地产生"东西"或不变或想当然的结果。"东西"很可能也是结果之一,例如,由建筑师设计的房子,

但实践要求这样的结果,包括非"事物",例如音乐家能够使人明显消除疼痛,服务于它所处的个人或社交场合的需要。

其次,无论是实践的"做"还是知识,它们带给参与者的结果都是非常私人的,相当于个人风格,或是实践之后的个人感知是个人自我定义的重要方法(布迪厄,1990:66,67)。在音乐中,从艺术的高度来讲,个人的意义超过了单纯的专业知识的技术(技艺),这也是爱的基础。此外,参与这样的"创作"的满意度,如做音乐,不只是私人的,在实践中,他们获得了存在主义意义上的自我实现,就像森特米哈伊的意识流(森特米哈伊,1990;也可见于埃利奥特,1994;音乐应用概念)。

因此,通过参与和实践获得的满足感,个体的自我以重要而特别的方式得到了奖励和认可。备受冷落的实践"行为"不能随便丢弃,忽视或不作为的方式将导致技艺的失败。因为实践的失败涉及人的具体行为,所有失败成为新形势下参与者必须要面对的新问题。因此,为防造成不可避免的人为结果,一个医生的误诊或老师失败的教训都是我们为了达到理想的正确结果而必须去应对的。

由于不可避免的差异总是异构过去的经验,随着时间的推移,这样自动适应纠正行为的结果同样建构个人和特定情况下的现在和未来,这也导致实践知识参与者的未来竞争力增强。在这方面,这些知识可以比作"感觉"基础上开发的游戏并将其应用于不断变化的条件(布迪厄,1990:66-68,80-82,104-105)。

实践通常取决于各种技术工具的知识(司空见惯的"训练"),通常还涉及应用形式的理论知识,其中的知识不再考虑为了自身利益,而是以理论知识的形式指导实际用途,如生物科学为医疗专业提供服务。那么,实践通常涉及一个功能性合成的三种类型的知识,虽然强调的总是利害攸关的人的需求,提供"正当性"的标准的独特需求。学说与技艺不是为了自己的利益进行根据情况达到"正确的结果",而将实践摆在第一位。至于音乐实践思维,符合一般实用主义路线,拒绝接受美学本质的形而上主义(不论是唯心主义的,现实主义或新学术那种)和类似形而上学所主张的在音乐中对待问题的美感、意义和价值问题相似,音乐的价值是永恒和普遍的。特别是,音乐剧"作品"的观念是自主的强烈否认。美学哲学家意义与价值之间的区别在于自觉的和稳定的内在素质,而不是"外在的素质、意义、价值、用途和条件",并且存在很多的争议。在音乐教育实践哲学中(相关的观点,是指一般的民族音乐学和社会学音乐理论,(例如,马丁,1995;谢菲尔德和Wicke,1997;迪诺拉2000),音乐的意义并不存在于声音之中,也不能从声音中分析或从谱面中得

到。音乐是什么以及它的意义往往在于它所处的社会文化环境中,在通过与环境的互动中显示出一些细节上的意义,调控的声音和它所处的社会文化环境在某种程度上,都会有助于塑造它(例如,见斯漠,1998)。

人类的社会性是一系列关联的问题,并通过制度、范式和社会构建和各种实践共享。音乐也一样,本质上是社会的,因为它唤起和引发这种并从事这样的关系(谢菲尔德,1991;谢菲尔德和Wicke,1997)。但是,文化不只是单一的因素在那里影响音乐的一个方向;文化本身是一种实践的过程或类型(鲍曼,1999)。

因此,音乐滋生和社会性条件同时是社会性的产物。这样看来,音乐是人与人之间相互作用的结果和声音的社会公认的(即标记或标志着为)"音乐"。那么音乐的意义,不是在声音中或它们之间的关系中,而是通过这样的声音与社会文化背景、用途和情景性的其他控制条件相互作用实现的(迪诺拉,2000)。社会层面的音乐,它的各种用途和情形功能,决定着音乐的重要意义,音乐是由其重要的社会性决定的。在这种互惠的关系中,音乐的符号功能有点类似于口头语言。

首先,无论在音乐还是在语言中,声音本身就意味着内在的或固定的含义。没有任何一个声音可以类似于疼痛这种经历。同样的,情感的心理语言、感觉、影响、情绪和音乐并不同源,经常被用来与它相联系(Hanfling,1991),就像单词的发音一样,音乐的声音也和意义相联系,取决于各种社会和文化结构,它们最终制约于其被应用的情境和方式,因此随着时间的推移而演变。根据维特根斯坦对语言的分析,音乐的意义也产生于它起作用的条件,其中的"条件"不仅包括物理环境,还包括实践意图的情境(需要或目标)。例如,巴赫合唱团作为崇高的赞美能提供显著不同的意义和价值,尽管与世俗的音乐会舞台演出相比用了同样的乐谱。事实上,以同样的方式,在婚礼仪式中使用一个世俗的情歌提供宗教和礼仪的含义,歌词是这种世俗化的"福音歌曲"就容易成为"灵乐"。因此,在1999年梵蒂冈批准在夏威夷天主教礼拜仪式使用呼啦音乐和舞蹈。正如词语意义的发展,并根据使用记录良好的词源词典的变化,所以词语也可以提供一定的意义(迪诺拉,2000:38,41)。音乐回应常新的感情和解释,全新的和一定高度的个人生活情况和经验,即使是新技术。这甚至(或者说特别是)与标准剧目是共同协力的。例如,用现代钢琴或木琴演奏巴赫,或安排爵士合唱。当然,录音的存在已经完全改变了人们如何聆听以及为什么聆听。正如音乐学家都知道,在19世纪初,观众希望听到新的音乐。听众听音乐的"形式"对第一次的听觉感知发挥了重要作用。现在,听众非常熟悉的"注释"("形式"是完全可预测的),他们

去听音乐会(或收集录音),品味不同的表演,一个意图是没有想到观众听到这样的作品时在无意间忘记了自己的年龄和音乐的差异。

音乐的一般社会性,特别是目前实践的情景性,共同掌控了一系列可能的含义,而无须由审美正统暗示提供一种统一的或"内置"的含义。但是,不是任何意图都可以投入于音乐的声音,声音和他们的知觉实施有一定的物质条件,任何事情或一切皆有可能的、任何愚蠢的相对论,都可能使音乐在社会性含义的范围内缓和下来(鲍曼,1996)。一定可能性范围的人类意识到,音乐的含义和可能状态的范围是灵活的,但不是无限的(谢菲尔德,2002)。"原始"的声音意味着,诱发或作为特定的或一般的社会实践成为实践的执政条件和标准中"音乐"的声音(即"音乐")和它的社会条件、它的习性(布迪厄,1990),和它的背景(塞尔,1998:1995)。声音和"音乐"之间的区别是如此主观,它是一个添加到声音观察者的相对功能或状态,也就是说,它是一个"观察者依赖"或社会现实,而不是一个"独立的观察员"或物理现实(塞尔,1998:116-117)。那么声音变为"音乐",就某种观察者的相对特点或提供的品质而言,根据声音服务来决定那是"有益处"的个人或社会实践。

总之,声音理解为"音乐"是一个社会构成的现实,即假定观察者相对于文化的价值观和做法。在这方面,音乐的价值和意义不存在于声音的物理特性之中,但都按照一定的潜力,这样的声音在状态功能里给予这样的安排被理解为"好"的声音(关于"状态功能",见塞尔,1998:152),根据生态学家艾伦纳亚克杜撰的表达,是"特殊制作的"(纳亚克,1992:1990),因此在他们看来,反过来,是为实践音乐建构特殊意义的(进入"音乐"功能、状态的实践关系)。关系由此完全关联和全面,内外的、内在的、外在的,划定的意义和价值之间没有区别都不能保证。美学描述的流派是如爵士或"经典"的那样,甚至审美描述仅仅依靠这种二分法的第一项与第二项质量的排斥或贬低。因此,他们没有考虑到全面的,真实可靠的各种音乐体验和价值。实践理论取代了强调音乐行为的那种与情境连接"正确结果"的所有方式。不同于审美哲学的是,实践哲学避免了"反技能主义者的偏见",那种分析是"拒绝考虑到实用功能的象征性系统表演"(布迪厄,1990:295),因此对于所有的务实音乐而言,它稀有却无处不在。

首先,按照如前所述两方面的实用价值,生死存亡的无限多种类型、风格和音乐流派,这本身就是令人信服的证据表明的,人类和社会性的音乐不可避免地多种多样(马丁,1955:25-74)。在这方面,所谓欧洲中心论"经典"的"艺术音乐",只有一个在过程中出现的这种多样性。欧洲为中心的"艺术音乐"不是与其他音乐相比较的优质典范,它们所展示的仅仅是它们自己可感

受的特质。

　　此外,我认为其他美学传统理论在历史上呈现这样一种方式,就是在很大程度上它与现代音乐生活并不相关,并认为美学理论即使在它自己的日子里,是一个有缺陷的哲学,主要是服务(现在仍在服务)上中等的思想利益,它企图显而易见地证明"好"或"精"的味道是优等的(例如,里吉尔斯基,1996;马丁,1995;布迪厄,1984)。审美传统的影响力的一个直接和不幸的后果是"专业化"的表现,因此,它引起了各类业余和娱乐音乐制作的急剧下降。(里吉尔斯基,1998)

　　其次,实践哲学音乐指向一个事实,即所有的各种类型和音乐流派,是各类"好结果"所具有的难以想象的多样性。各种实际(实践)使用的音乐归类于实践哲学理论的保护伞下。歌手安妮迪·芙兰克描述为土生土长的,未计划的声音文化本身变成在街头、酒吧、健身房、教堂和真实世界的后廊(DIFRANCO,1999)。换句话说,音乐在世界中最占优势的是,明确提出令人眼花缭乱的各种生活用途(迪诺拉,2000)但是,就此而论,声称美学理论和心理"距离"的审美体验所需的自治拒绝或不赞成这种音乐的价值;或者说,它为了显示自然的和必要的情况下单独使用,试图撕裂这样的音乐,就好像它是或可能成为通过这样的除脏术,完全地从本质上排除的审美,尽管它根源于社会性状态。这种美学理论家企图提供审美标准,例如,各种土著和少数民族音乐的各种结果,然后在殖民主义和剥削的欧洲中心主义美学理论中(和它的种族中心主义"高等文化")误用和歪曲这些存疑的音乐,并贬低各种正宗乐器的含义来致力于树立他们的音乐标准。

　　总之,实践理论真正地指导着各种音乐及其用途。它认为音乐的价值没有关于审美意义空洞的、形而上学的假设,但有音乐和音乐功能的重要性,因而,个体意识为社会"结构"(或进程)组成社会性音乐价值支配的社会。它认为音乐会的音乐(所有种类),在提供给人们听的同时同样充满了社会性。作为一个单独的音乐实践,它自己的独立实践并不比其他种类的、或多或少的演唱会音乐实践更重要。但实践理论纠正"始终注重聆听"的失衡审美观念,并通过各种表演重申音乐力量的重要性。

　　此外,关于在音乐会或在家里"聆听音乐"这方面,实践理论也指出各种音乐在创造"好时光"方面的价值。一般情况下,无论是通过听或表演,音乐用特殊方式创造出好时光时被认为是值得的,从某种意义上讲,关系到它的社会性和个体化的好处和其他的意义、益处和用途(里吉尔斯基,1996)。因此,相对于我们消磨的时间,度过和浪费或者"花"在其他的追求(如工作),音乐实践带来的好时光导致从事各种各样的社会建构的意义,其中个人参与的

方式,仍不失为自我实现和自我提高,而且远远超出了老生常谈的"好时光",只仅仅是"好玩"或"有趣"(关于时间的隐喻作为一种"资源",见莱考夫和约翰逊,1999:161-166)。

然后,这样的实践主义音乐及其价值提供了为所有类型的音乐爱好者和音乐使用者提供支持(里吉尔斯基,1998)被审美正统 MEAE 的根源所产生的美学在有效性或价值方面,没有更长远的想象空间。是否这样的业余使用激发演奏爵士乐(但非专业)的专业知识水平,国家的小提琴手和班卓琴演奏者,车库乐队有抱负的摇滚乐手,或民间吉他手或各种的音乐制作者的专业技能。如社区合奏、教堂唱诗班、唱圣诞颂歌等等,每种音乐实践都有一个场所,个人的、社会的音乐实践在实践哲学当中都有自己的价值和地位。

至于这些业余爱好者有能力(但非专业)以专业技术水平演奏爵士乐,国家小提琴手和班卓琴演奏者的技巧,有抱负的摇滚乐手例如车库乐队,或民间吉他手或站或躺的各类技能,各类音乐制作,如社区合唱团,教堂唱诗班,圣诞颂歌之类的,每种个人的、社会的音乐实践在实践哲学当中都有自己的价值和地位。

此外,聆听不仅包括"演唱会的音乐",还扩展到包括,如在宗教,婚礼,派对,庆典等社会实践活动中聆听的音乐。在这种情况下,音乐不只是伴随的作用,它是作为实践的本质和价值建构的一部分(迪诺拉,2000;纳亚克,1992)。

按实践的观点,音乐是一种实际条件和日常生活的价值观,创造了良好生活中的"好时光"。它不是凌驾于生活之上,比如智力或脑力的抽象的、无形的、超凡脱俗的、形而上学的审美理念,不是只为了自己深刻的表达或高尚的理解而存在,也并不是提供给有教养的鉴赏家,也不是由少数精英将自己定义为"高文化"的问题,也不是为了区别于没有"培养"过的听众。相反,在音乐实践哲学当中,音乐的意义和价值在于它产生于其中的所有音乐形式、个人以及社会性。因此,音乐是更加投入每个人以及其日常社会生活中,而不是"音乐欣赏"所持的观点那样,认为通过审美教育从而达成音乐教育。(迪诺拉,2000)。像这样,音乐实践理论也是一种更接地气的方法,因为有实用主义作为音乐教育课程的基础。除了已经指出的哲学问题,MEAE 在与学校教育相连接的方面具有鲜明的现实问题。首先,审美意义和价值是相当无形和抽象,以至于作为目前的规划和指导具有相当大的实践问题。因为控制变量是各种抽象的概念,教学往往是抽象的。因此,例如,概念往往是以认知抽象为教导的(如术语、标签、特征等),而不是作为实践的认知能力和行为习惯。

其次,顾名思义,审美经验是无法直接观察的。因此,无论学生是否曾经有这样的经历,无论这些经验是否被领会、改善或提高,作为不能被直接观察到结果的指令,因此不能对此进行评价。在这里可以做出的假设是,简单地执行或自动听到好音乐导致审美经验,而这经验是自给自足的审美教育。在其他问题中,审美经验不可言喻,因此,审美教育产生的无形结果使音乐教师们在不断地捍卫或"倡导"人生和社会的音乐教育价值。

最后,大多数教师都清楚的是,他们认为音乐主要的吸引力在于大多数学习者在音乐表演当中去"做"。对于一般音乐教室的青少年来说,听音乐为个人和社会的生活提供了一系列重要的用途和功能,至少有相似之处,往往远远超出了典型的成人使用的音乐。例如,迪诺拉(2000:47)引用在英国研究音乐聆听者的500个主题(斯洛波达即将出版),并评论了近期有关日常心理学研究:在对受访者使用的音乐进行了答复的初步分析中,就六个主题分类:记忆、心灵问题、感官问题(例如为了取乐)、心情改变,情绪增强和活动力(包括一些如运动、洗澡、工作、饮食、社交、从事亲密活动、看书、睡觉等)。

这项研究清楚地指出了其中的音乐是由个人作为他们自己持续的资源和他们的社会心理、生理和情绪状态占用的方式。因此它指向一个更公开的社会学所关注的个体的自我调控策略,社会文化习俗情绪的建设和维护,以及记忆与认同的方法。音乐,因此不能只是作为独立的个人和社会实践的"伴随物"来理解,而是要通过音乐的作用和用途来确定自我意识和社会性的关键方法。试图通过善意的教师转变学生的审美经验的标准和条件来改变"聋子的耳朵"的尝试,无论是分类或合奏。在前者中,学生越接近青春期,就越用音乐作为个人生活和自我认同的成分,他们就越抵制这种强加的价值。

在合奏中总是出现这种审美转换的尝试,但完全失去了社会性的音乐创作——这个社会性很少超出学校那几年,因为作用于他们自己的音乐能力或愿望尚未被学校培育出来。相反,学校音乐的实践被局限于有限的学校时光。音乐教育实践理论根植于"做"的音乐,包括作曲和聆听作为构成行为的音乐。因此,规划、指导和评估都得益于大量观察的结果。植根于实践(详见里吉尔斯基,1998)的课程表,它的好处开始于书面课程的正式文件,作为一个蓝本服务于音乐教师。然而在教学中,教师(或协作组教师)是建筑师和建设者。课程指导来源于"真实生活"中的音乐实践的普遍目标,它的教学旨在进行启发和改善。这些"现实生活"的种类和音乐的用途是作为接近理想的实践,未处于天马行空,不切实际的、虚幻的,或者乌托邦的"理性主义"感觉,但理想在这个意义上,没有一个单一的实例,也没有一个表演的极限状态,可能永远不会到达完美。从这点来说,一个"好的结合"是一个实践主义的理想。

教学实践的理想也可以直接赶得上职业理想的调节：他们把那些有问题的实践，指向一些更令人渴望但又不具体的目标，由于服务对象的多元化，可以采取非单一的或最终的形式，也可以随时采取改进的或其他形式，如"好的健康"理念服务于医疗专业人士。每个理想都伴随着基本的音乐修养知识和必要的技能，让学生能独立于教师去参与实践问题。这样的描述构思和表达，整体而言，要依靠教师自身的实践开发音乐修养。因此，他们并没有那么详细地成为原子或分子，从而失去所设想的实践的最终功能和整体论。然而，他们在约定的行动方面是"做"，而不是抽象的"知道"或"理解"。最后，基于实践理论的课程认识到给学生教有用的知识和潜在技能的危害性，相反，更重要的是启发学生与音乐"玩"的好处和乐趣。因此，每个实践方面的理想能很好地满足学生在情感方面以及"好时光"的条件和价值引导，给他们示范和培育，让学生从学校毕业后最终选择继续参与音乐实践中。

从本质上讲，一个实践为基础的课程组织和指导是根据学徒制的模式，也就是说，有问题的实践理想是接近一种实习的方式（关于这一点，见埃利奥特，1994），让学生整体浸泡在"做"的问题的音乐实践中。"螺旋式课程"的自主概念在越来越高的抽象层次上被重新审视，一个实践型课程不断地呈现出螺旋式更现实的例子和挑战现实的最终实践功能目的。换句话说，根据发展的技术和音乐需求技能不断发展，音乐实践的类型和条件处理作为教学逐渐变得更加真实的音乐生活。在这种方式下，它是被信任的知识和技能，通过指令处理实际上是有用的因素，不仅对教学效率，而且是对学生学习成效的评价因素。这种实践做法应考虑的后果是，在每一个层面，好运、兴趣和有问题的实践的好处是整体经验上的丰富。与此同时，不同种类或不断更新的水平或实践更替通常变得明显，往往诱使学生在新方向或新技能的类型或程度。此外，尽管未能达到"专业"的水准，实践哲学也为听众获得了专注的视野，以及为充足的爱好者获得的洞察力带来了更大的利益和关键情报。音乐业余爱好者青睐于听他们所从事的（或至少是乐器的音乐），因此，聆听时用上了他们在自己的实践中形成的批判的眼光。这种鉴赏能力来自实践知识，来自批判地进行实践的音乐爱好者，而不是像 MEAE 或 DBME 认为的那样，来自那些被代替的活动。另一方面，我所说的听即为听音乐会，或充分重视听录音，而不是每天听前面所述的各种音乐实践！它有自己的认知、感知的条件、标准和东西，虽然没有"沉思"或审美的意义，因此，从自己的学徒身份，尤其是音乐诠释的灵活性利润升值（迪诺拉，2000：43）和它的社会性。一方面，这意味着，在课程的教学表现中"听音乐"应该是一个关键的实践理想之一，因此只是实践自身，也就是说，"实践"在实践"听音乐"对学生学习表现的

一部分。课堂音乐教学也同样借鉴"聆听"自己的方法。但这种方法需要包括表演和各级各类主动告知"聆听"的相同关键类型和创作实践的层次。相当于把"听"作为唯一的预期后果的普通音乐课程(在 MEAE 中,典型地指"聆听"那些审美的内涵),一般以实践为取向的音乐班,还重点发展兴趣和培养初级技能表演和音乐创作在以后的生活中亦能如此。

普通音乐中实践取向的课程与其他课程一样,它的最核心要素是,关注整体的、"现实生活"的音乐实践,学生可以获得全部或更好的结果。那么,音乐教育的价值就得到了加强。我们此处讨论的原始价值就是已经存在于社会中的所谓"音乐"及其形式。当学生进入学校,这些价值早已存在于社会的音乐实践之中,对个体而言,社会造成的现实在"叠加给个体的价值"都建立在这一基础之上,因此,它有助于社会增强音乐的生命力。

结　　论

由于每个社会音乐具有的"权力",以及作为日常生活中的资源的重要作用(迪诺拉,2000:151),实践哲学的音乐观几乎充分体现了音乐在人类社会生活中的中心地位和普遍作用。同样的,以实践哲学为基础的课程提供给音乐日常生活以实实在在的益处。各种音乐实践行为因而验证了音乐教学本身即专业实践的途径,(里吉尔斯基,2002)能正确和全面体现音乐的意义和价值的包容性,不是那种正统的审美教育所具有的排他性。音乐实践以其实践的价值和重要性去影响而不是排除学生。因此,在学校中学音乐被理解为是为了我们,为了我们的生活,为了我们生活中的"美好时光"。以这种方式处理的音乐和音乐生活比那些传统的"音乐欣赏"有更多贡献,拥有和上学时期的生活相比,一直以来被确认为更为核心的生活。

原文写于 1999 年,2003 年修订。

参　考　文　献

1. 阿德勒·莫蒂默·J,《艺术和伟大的想法》,纽约:麦克米伦出版公司,1994 年。

2. 艾帕森·菲利普,《什么是音乐? 音乐哲学简介》,大学园区:宾夕法尼亚州立大学出版社,1994 年。

3. 鲍曼·齐格蒙特,《作为文化实践》(全新版),伦敦:塞奇出版社,

1999年。

　　4. 布隆德尔·埃里克·尼采,《身体和文化》,S.汉德翻译,斯坦福:斯坦福大学出版社,1991年。

　　5. 鲍曼·韦恩,《哲学视角谈音乐》,纽约:牛津大学出版社,1998年。

　　6. 鲍曼·韦恩,"音乐无共性:相对论重新考虑",选自《对音乐教育的批判性反思》,多伦多:多伦多大学音乐教育研究中心,1996年。

　　7. 鲍曼·韦恩,"恳求多元化:上一个主题由乔治·麦凯的变化",《音乐教育Ⅱ基本概念》,理查德·科尔韦尔主编,科罗拉多大学出版社,1991年。

　　8. 保罗·哈里·S,"音乐教育的现实的哲学",《音乐教育Ⅱ基本概念》,理查德·科尔韦尔主编,科罗拉多大学出版社,1991年。

　　9. 布迪厄·皮尔,《实践理性》,加州:斯坦福大学出版社,1998年。

　　10. 布迪厄·皮尔,《品味判断的社会批判》,R.尼斯翻译,哈佛大学:哈佛大学出版社,1984年。

　　11. 布迪厄·皮尔,《实践的逻辑》,R.尼斯翻译,加州:斯坦福大学出版社,1980年。

　　12. 布迪厄·皮尔、卢瓦克·J.D,《反思社会学的邀请》,芝加哥:芝加哥大学出版社,1992年。

　　13. 森特·米哈伊,《最佳体验心理学》,纽约:哈珀与罗出版公司,1990年。

　　14. 约翰·杜威,《作为艺术体验》,纽约:G.P.普特南出版公司,1980年。

　　15. 狄龙·M.C,《梅洛——庞蒂的本体论》(第二版),埃文斯顿:西北大学出版社,1988年。

　　16. 埃伦·迪萨纳亚克,《审美的人:艺术来自何处及原因何在》,纽约:自由出版社,1992年。

　　17. 埃伦·迪萨纳亚克,《艺术为了什么?》,西雅图:华盛顿大学出版社,1990年。

　　18. 蒂亚·迪诺拉,《日常生活中的音乐》,剑桥:剑桥大学出版社,2000年。

　　19. 迪克森·罗伯特,《鲍姆加滕腐败:从意义到无意义的艺术与哲学》,冥王星出版社,1995年。

　　20. 特里·伊格尔顿,《文化理念》,牛津:布莱克威尔出版社,2000年。

　　21. 戴维·埃利奥特,《音乐:音乐教育的新理念》,纽约:牛津大学出版社,1994年。

22. 约翰·欧斯金,《什么是音乐?》,纽约:J. B. 利平科特出版有限公司,1944年。

23. 法利·克里斯托弗·约翰,引用迪芙兰蔻《水中之音》,时代周刊,1999年1月,第153页。

24. 伽达默尔·格奥尔,《真理与方法》(第二版)。纽约:绵延出版社,1994年。

25. 克利福德·格尔茨,《地方知识》,纽约:基本书籍出版社,1983年。

26. 汉夫林·奥斯瓦尔德,《我听到一个哀怨的旋律》,维特根斯坦百年诞辰文集(英国皇家哲学研究所讲座系列28,1990补充),菲利普斯格利菲斯主编,剑桥:剑桥大学出版社,1991年。

27. 赫尔辛基日报,互联网版,《研究:太多的音乐家在芬兰接受教育》,http://www. helsinki - hs. net/news. asp? ID = 20021121ies,2002年11月21日。

28. 基维·彼得,《孤单的音乐:纯粹的音乐体验的哲学思考》,伊萨卡:康奈尔大学出版社,1990年。

29. 拉考夫·乔治和马克·约翰逊,《肉体的哲学:西方思想的集中精神与挑战》,纽约:基本书籍出版社,1999年。

30. 马丁·佩丁,《审美经验:在实践中的文艺问题》,芬兰音乐教育杂志,2002年。

31. 马丁·彼得·J,《声音与社会》,曼彻斯特:曼彻斯特大学出版社,1995年。

32. 奥斯本·皮特,《文化哲学论》,伦敦:劳特利奇出版社,2000年。

33. 米迦勒·博兰尼,《个人知识:走向后批判哲学》,芝加哥:芝加哥大学出版社,1962年。

34. 迈克尔,《美学》,《西方哲学手册》,G. H. 帕金森编,纽约:麦克米兰出版公司,1988年。

35. 里吉尔斯基,《"方法学"和音乐教学的批判和反思实践》,音乐教育哲学评论(秋季),2002年。

36. 里吉尔斯基,《教育音乐实践》,芬兰音乐教育杂志,1998春季。

37. 里吉尔斯基,《行动学习:课程与教学及实践》查尔斯福勒会议对艺术教育程序,大学园区:马里兰大学出版社,1998年。

38. 里吉尔斯基,音乐和音乐教育实践的亚里士多德基地,音乐教育哲学评论,1998年春季。

39. 里吉尔斯基,《实践的音乐和音乐教育理论》,芬兰音乐教育杂志,

1996年秋季。

40. 里吉尔斯基,《"艺术"的音乐是理所当然的:对音乐审美哲学的批判社会学》,巴特尔、D.J.埃利奥特(主编),多伦多大学:加拿大音乐教育研究中心院,1996年。

41. 瑞格斯基·托马·A,《艺术创造中的自我实现》,人本主义心理学杂志,1973年秋季。

42. 瑞格斯基·托马·A,《音乐的独立性》,音乐教育家杂志,1969年7月。

43. 雷默·班尼特,《音乐教育哲学》,新泽西州恩格尔伍德悬崖:普伦蒂斯－霍尔出版社,1989年。

44. 菲利普·罗素,《音乐品味和社会》,D.J.哈格里夫斯和A.C.北主编,《音乐社会心理学》,纽约:牛津大学出版社,1997年。

45. 亚伯拉罕,《审美:音乐教育的维度》,华盛顿:音乐教育家全国会议,1967年。

46. 塞尔·约翰,《思想,语言和社会》,纽约:基本书籍出版社,1998年。

47. 塞尔·约翰,《社会现实建构》,纽约:自由出版社,1995年。

48. 谢菲尔德·约翰,《音乐作为社会文本》,剑桥:政治出版社,1991年。

49. 谢菲尔德·约翰,《音乐作品超越了内在的和任意的》,电子杂志的作用,音乐教育的批评和理论,1/2(十二月):www.maydaygroup.org/act,2002年。

50. 谢菲尔德·约翰,《音乐文化理论》剑桥:政治出版社,1997年。

51. 小克里斯托弗,《音乐:表演和倾听的意义》,汉诺威 NH:卫斯理大学出版社,1998年。

52. 汉姆·彼得,《音乐的空间及其价值的音乐教学和年轻人自己的音乐经验的基础上》,国际音乐教育杂志,36,2000年。

53. 厄姆森·O和R.乔纳森·J,《西方的哲学和哲学家的简明百科全书》(第二版),伦敦:海曼出版社,1989年。

54. W.海蒂,《在音乐教育中的桥梁经验、行动和文化》,芬兰赫尔辛基:西贝柳斯学院,2002年。

55. 路德维希·维特根斯坦,《美学、心理学和宗教信仰的讲座与对话》,巴雷特编辑,洛杉矶:加利福尼亚大学出版社,1966年。

56. 齐尔曼·道尔夫、苏林·甘,《在青春期的音乐品味》,《音乐社会心理学》,D.J.哈格里夫斯和A.C.诺斯编,纽约:牛津大学出版社,1997年。

(尚永娜 译　赵玲瑜 校对)

"批判式教育",文化主义与多元文化主义

多元文化主义这一思想给社会带来了重大挑战,对学校教育也是如此。然而,尽管机会主义者大作表面文章,我们对多元文化主义仍未给予足够重视。相反,在众多形色各异的潮流之中,多元文化主义已成为众多流行语的统称,是一个不具含义的流行语评价并整合了众多教育与音乐实践。这些实践有些功能残缺或未达目标,有些相互竞争或相互抵触,有些封闭自给,更有些则局限在"文化"这一常识性的概念中。音乐可谓举足轻重,因此很多音乐教育者附和了这一发展形势。然而,如果学校教育的目的是要满足社会需求,那么音乐教师则需以一种批判式的立场考量音乐在生活中的角色和价值,以及它在学校教育中的合理地位。为此,我首先会以一种批判的眼光审视多元文化理论的基础——"文化理论",这一基础理论大量吸收了尤尔根·哈贝马斯①以及与法兰克福学派批判理论相关的早期思想家的学说。之后,我会进行观察并且就音乐教育和多元文化主义给出建议。

关于音乐教育中的一个批判理论

1922年,德国法兰克福社会研究院成立。在成立早期,狄奥多·阿多诺·瓦尔特·本雅明和麦克斯·霍克海默对始于18世纪启蒙运动的西方历史进行了批判性分析。阿多诺和霍克海默认为启蒙时期的思想家糅合了两大源自17世纪"理性时代"的互不相容的趋势。其一是理性主义,源自笛卡尔提出的哲学唯心主义;其二是科学唯物主义,源自弗兰西斯·培根和伽利略的经验主义(阿多诺·霍克海默,1972)。后来的批判理论家均认为启蒙理性的理想随后遭到了西方实证主义和马克思主义科技观的扭曲,导致其成了一种虚假狭隘同时也

① 哈贝马斯正在进行批判的目标之一就是早期批判理论家的立场。因此,他根据最新进展重构了他们大部分的想法。(普赛,1987:32f.)

是人为界定的技术理性,使得人们从人为操纵这一角度来看待知识。对此,批判理论家不约而同地对资本主义和共产主义均持批判态度。后期的理论家,如埃里希·弗罗姆、赫伯特·马尔库塞,尤其是尤尔根·哈贝马斯进一步发展了这些学说,其对早期批判理论家的重构在笔者的分析中具有影响作用。

"批判理论"这一说法由霍克海默在1937年所写的一篇文章中首先使用,他在文中将"传统理论"与"批判理论"进行了比较。他认为与启蒙运动中由经验主义演变而来的逻辑实证主义相关,且逻辑实证主义对于客观性的认识有误。于是,传统的科学理论就变得理想化,传统科学理论认为"事实"脱离了理论或其他社会、历史环境。此外,若将实证主义理论运用到社会或者个人生活之中,那么人类的生存状况就会被误解为与历史无关,如定律一般并且对变化反应迟钝。更糟糕的是,这些如定律一样的规则会催生一项社会工程技术,强大的精英可以凭借这一技术主宰位于社会等级底层的人们。

以哈贝马斯(1971)为代表的后期批判理论家首先对逻辑实证主义以及人们将之作为社会统治工具的错误用法进行了批判。实证主义者认为因果规律和事实完全不受社会影响,而哈贝马斯则重点强调对任何知识的宣称都必须考虑所生活的世界以及人类对这个世界的解释。根据这一观点,社会科学家需要参与到我们所生活的世界之中然后才能完全了解它(哈贝马斯,1988)。由此可知,有效非强制性的交流和真知均有赖于对他人所生活的世界的理解并从属于人们主观上所理解的范畴。对哈贝马斯来说,这种交际能力对任何的知识主张都是至关重要的。但哈贝马斯和其他批评理论家对于实证主义针对客观性的思想和非反思主体性思想均持批评态度。简单来说,就是人类太容易受到一系列意识形态的影响而自我欺骗或产生错误的认识了,这些意识形态,比如实证主义和文化主义,会主宰和操控人们的想法。

因此,批判理论家主要是对意识形态进行批判,借此,人们可以理性地分析错误的意识,也可以证明有效知识的合理性并传播这样的有效知识。哈贝马斯尤为推崇这一点,即在自由且自发的对话中,人们在无一例外地受到影响之后都必须认同一点:尚在讨论之中的知识真理最符合大家的利益。从实证主义者试图让我们相信这一角度来说,真知既非绝对正确也非绝对客观;但是,从历史上基于个人的批判言论来说,知识确实是真知(哈贝马斯,1984;1987)。社会事实以及其中的逻辑使真知不被武断地比较。社会逻辑反过来也会为受到影响的变革者提供社会行动计划。这一策略通过协调共同需求和共同利益,意在克服意识形态约束的控制。因此,"批判的知识"(即获得解放的知识)使人们获得自由掌控自己的意图,因而才可以成为独一无二的人(哈贝马斯,1971)。

对批判理论这一非常简单的总结是为了凸显几个有关学校教育中多文

化主义的问题,这些问题尚在争论中。比如,"亚文化群"①力图摆脱位于主导地位的群体的压制,希望得到自由,这会导致单一或肤浅的想法,这样的想法存在一些问题。得出这样的结论是合情合理的。根据定义,亚文化群属于少数人群,因而究其本质特征而言他们会将一些想当然的"事实"作为其从属主流文化的证据。少数民族都是从所生活世界的阐释范畴这一点进行争论的,依据是基于其制度的一个假定的普遍接受的观点。随之产生的制度化思维②会对抗所见的任何主流群体或其他群体强加的东西。那么,各个群体内的激进主义分子就会对主流意识形态和范式进行激烈的批判,并且鼓动恢复亚文化自主性的自由,使之不受其他群体包括主流群体或其他少数群体的压制。

 这一主张或许是可以理解的。然而,从批判的角度看,它没能认识到一点,即尽管人们达成了服从这一共识,但是各个亚文化群体热衷于彼此之间的竞争,力求使各自的制度化利益合法化。就某一群体内的每个人来说,这种制度化利益的合法化面临着用亚文化的意识形态取代占支配地位的社会力量的主流意识形态的风险。因此,各个亚文化群体的社会知识和生活的世界就会作为范式现实成为惯例,全体成员也会对其表示尊重。因而在一亚文化群体推进自己的议程之时,该群体内的很多边缘成员作为个别代理就会变得无足轻重,或者至少也会被疏远。此外,因为各个亚文化群体在机构范式的阻碍下不能理解其他群体的解释范畴和生活的世界,各个群体只合法化地争取各自的制度需求,直接反对更大范围的社会中其他群体的需求,包括少数群体和位于主导地位的群体。那么,作为"承认的政治"(泰勒,1992)③的一部分,各个亚文化群体尤其会打着多元文化音乐教育的旗号牺牲他人的利益以寻求自己的利益。④

① 使用这一常见标签是因为它为很多人所熟悉,但是我们不能将其误解为它证实了文化主义假设。
② 制度化和制度化思维的分析是基于对知识的社会建构的分析,尤其是贝格和拉克曼(1967)所说的日常现实这一社会现象学。
③ 比如,住在市中心贫民区的学生经常被认为是这种亚文化群的叛逆者,因为他们对古典音乐更感兴趣,甚至超过了他们自己的民族音乐或者是青少年亚文化音乐,否则他们就会在学校的"文化"中成长(格雷戈里,1992)。
④ 试想:一位来自美国东北部一主要城市的非裔美国音乐教育者,一位身为管弦乐队指挥的奇卡诺人,还有一位印第安长者,与一群大学音乐教育者谈到多元文化音乐。前两人力争要将"他们的"音乐纳入学校音乐教育,因为这对于"他们"各自青少年时期的自我认同的形成至关重要。既然这两组人可以代表很多城市学校的大多数,那么问题并不在于他们各自的音乐如何能够并入一个课程之内,也不在于其他音乐所占比重。相比之下,印第安人并不重视自我身份和"承认政治"的说法,他认为学习他的族人的音乐只能与传统用途有关。他甚至不提倡在保留地内的学校教授传统音乐,因为它不能脱离社会宗教实践,无论如何,非印第安音乐教师不能公平对待。相反,他提倡在保留地内的学校中学习以欧洲为中心的音乐。

因此，在错综复杂的社会中，只要其他群体试图竞争，那么社会中各个群体互相矛盾的需求和利益就不能得到满足，音乐课程也不能是根据任意标准随机选取的支离破碎的"味觉"菜单。哈贝马斯尤其批判生活世界的殖民化进入自治的已成惯例的世界（比如，哈贝马斯，1970；哈贝马斯，1994）。他关注的反而是社会理性的重新整合，方式是通过使自由的、负责任和守道德的代理人社会化。这些代理人的交际能力会产生非任意的实践理性，在此基础上，人们可以对全人类的需求和利益的解释达成一致（哈贝马斯，1984）。这将会成为所有教育批判理论所共同面临的任务。

批判教育和音乐教育

我们将关于课程设置的社会影响和实际影响给予老师的权利称之为"批判教育"（凯尔、凯米斯，1986）或"批判教育科学"（卡尔森，1992：102）。社会学家乔尔·斯普林格将这些运动概括如下：

> 批判理论家对经济和教育中的自由主义和新保守主义立场都进行了批判……批判理论家强调民主的教育，这仅意味着教授学生所需的知识和技能，以争取政治、经济、社会权利的不断扩大。最重要的是让学生意识到他们有能力影响历史的进程，还要让他们意识到历史是不断争取人权的过程（斯普林格，1991：31）。

斯普林格还谈道，教育批判理论的目标是要帮助学生形成"对社会中的社会力量和政治力量的批判意识"。关于这一批判性议程，他总结为：

> 对很多人都颇具吸引力，因为它点燃了人们的希望，让人们觉得教育可以促使人们采取行动，而不是被动接受现状。传统的教育方式也许会实现机会均等，但是这些教育方式并不一定可以让人们终结那些剥夺所有人机会的事情。对批判的女权主义而言，批判教育学是一种可以提升人们对妇女受压迫原因的意识的方式。对于批判的主张取消种族隔离者而言，批判教育学可以教育人们力争结束任何形式的种族歧视。对于批判的多元论者而言，批判教育学可以使人们做好准备努力结束社会中的歧视和偏见之源。（斯普林格，1991：148）

那么，在批判式教育中，针对任何群体的歧视、主宰和偏见都会受到限制，亚文化群推动的排外性也是如此。这一排外性会导致其他受到影响的亚

文化群失去民族自觉。同样,批判式教育使学生得以掌控他们所属亚文化群的影响。① 另一方面,任何基于亚文化所属的真正的(非任意的)教育都应被给予应有的尊重,不应受到更大的制度压制。如此,各类音乐也应服务于这一课程,并且不能着重发展某一群体的文化认同或是议程,而忽略其他的群体。

这给普通学校尤其是音乐老师带来了一个重大挑战。首先,占主导地位的文化机构一直以来都是以欧洲音乐为中心的"高等"音乐文化艺术中心,这是大学音乐学院和音乐学校男权文化(亚伯拉罕斯,1986)的产物,公立学校中在父权教育下的老师纷纷效仿。这对于保护这一重要传统必将是十分必要的,但是我们不能再允许这种音乐来支配教育,排除其他音乐文化,使这些音乐文化不能作为具体共同经历、价值和实践的理性范例得到学习和理解。

批判式音乐教育要求音乐教师不仅要具有一般意义上的音乐能力,还要对于学校中遇到的生活世界的多样性有批判意识,并且要有能力进行交流。这些批判性意识对于发展一些能力和培养一些习惯是十分必要的:(1) 对社会制度和意识形态(任何形式,任何来源)中的一些假定、范式、错综复杂的问题或知识的识别能力,它们可能会造成威胁,主导音乐行为、教育和音乐教育;(2) 从它们引起错误意识可能性的角度,批判地分析这些教育模式和音乐模式的能力;(3) 设计可供选择的模式或进行修改的能力;(4) 根据课程和其他教学需要调整或改变这些能力,通过对每一个特定教学场景进行语用分析,我们可以看到这些需要;(5) 通过对照预期结果,批判地评估实际结果(雷格尔斯基,1997)成为"反思性实践者"(舍恩,1983;1987)。然而,首先,这些批判意识和交际能力需要一个批判的视角来考虑"文化"和"音乐"这两个有所区别却又相互关联的问题。

对文化主义的批判②

首先,具有批判意识的音乐教师需要有很好的洞察力,考虑文化主义视角下的社会以及文化这一概念的很多用法的各种理论和局限,它们是从未经推敲的假定中得出的,涉及一般意义上的教育尤其是音乐教育。各个主题中相互联系的框架将文化主义理论与其他社会学分支,如结构主义和功能主

① 比如,有些传统否认妇女拥有平等的机会。
② 对文化和文化主义的讨论来源于布东和布里科(1989),巴罗和伍兹(1988)以及巴罗和米尔本(1986)。

义,区分开来。大多数与多元文化(文化间、泛文化、跨文化等等)相关的问题和争论都主要基于文化主义理论。因此,我们必须弄清该理论的本质和局限性。

首先,文化主义视角从象征、手工艺品和知识产品的方面对文化进行探讨。这些象征、手工艺品和知识产品体现了某一群体的共同价值观和习惯。每一个社会文化实体都被看作是创造了某一种基本的个性和心态,并将之作为传统知识和实践传承给后代,同时也作为这一群体的"本质"。第二,每一个上述群体都被看作是一个统一的或是整体的文化实体,由此一个必然结果就是不同社会必然代表截然不同的文化观点。文化主义的第三个论点认为某一特定文化的价值体系在某种程度上是由社会中占主导地位群体的价值观所描绘和决定的。这些文化价值观、主题、遗产、传统、资源、偏见和障目之叶等都作为已接受的知识和价值观被传袭到了后代以及其他新出现的边缘群体(如移民)。然而,文化主义的第四个原则也承认,一些不同的价值观可以作为协调的社会结构在一社会中共存。鲁斯·本尼迪克特所说的"文化模式"各自对社会所造成的影响是互补的,因而也是相互联系的。最后,文化主义认为个人意识自身与文化相关并且由其决定。因此,我们可以从文化这一透镜中看到现实,这一现实是自我创造的,因此其意义和价值具有象征性。

文化主义呼应(或许是创立了)关于文化的"常识性"视角。但就其自身来说,也不乏弱点和问题,其中之一就是它的普遍性会产生一种说服力。与意识形态不同,这种说服力能诱发一种错误意识,在这种错误意识指导下,人们会以一种片面单一的方式解读社会问题。此外,因为教学和学校教育需要从社会文化角度进行解读,那么文化主义范例的局限性就和教师有直接关联。那么,一般而言,音乐教师需要对文化主义这一整个学说进行批判的分析,并且从理性视角加以审视。

比如,对错综复杂多元文化的社会而言,强调本质主义和文化同质就会造成误导。根据社会学家雷蒙·布东和弗朗索瓦·布里科的观点(1989),只有以很大程度上的过于简单化为代价,我们才会认可共同价值观的理念,我们才会想象这些价值观或多或少都是通过社会化由大众掌控的。事实上,个人从没有这样多地接触社会中的文化。这一文化已经仅仅是一种简单化和合理化,这种简单化和合理化是由一些人演绎的,这些人包括牧师、知识分子,在一些情况下还有一小部分精英。就个人而言,他们作为学徒会经历一个复杂的过程,这一过程的内容取决于他们所处的环境,这一环境是多变的。因此,文化主义者必须介绍亚文化群这一理念,以描绘符合亚文化群的价值特征。(布东、布里科,95)

同样，任何特定的亚文化群在自身本质论中的同质性都是一致的，这一假定在相同程度上被过度简化。以批判的观点来看，无论是共有的何种价值观或特性，从群体认同的角度来看，通常都显得过于肤浅。比如，与某一民族遗产或宗教遗产相关的共同价值观并不一定是大多数人生活中的主要因素或控制因素。事实上，个人要么会根据自己当时所处的环境改变群体认同，要么拒绝简单象征。[1]

对文化主义批判的第二个方面在于"文化遗产"（或初级社会化）传播理论准确预示了定律一般的决定论，批判理论将这种决定论与实证主义思想相联系。因此，文化主义以一种自然的，不可避免的方式变得合理、规范的文化价值观就被完整地传承给了新一代以及其他新加入者。这一"传播"理论间接承认了必然性，因而也承认了社会或文化条件作用的决定论。以常识性的观点毫不夸张地来看，个人在决定个体自理性时几乎没有什么选择，即便有也是无关紧要的。对文化主义来说，与文化规范差异显著的行为被看作是异常行为或是异端邪说。大多数文化都不遗余力地反对个人自由的或是机构范式中相应的改变。因此，文化主义明显难以解释一些显而易见的例子，即适应性，与历史无关的、缺乏社会性的也是变革性的变化，在这些变化之中，全新的价值观会出现，并且引发一场意识和实践的革命。这些变化的价值所在一目了然。如果学校教育和教师被认为是社会进步和个人授权的代理人，而不是某一特权精英控制下的现状的"国教教徒"，包括那些居于领导地位的各种少数群体，那么这一点尤为重要。

最后，整体一致性和文化以及文化体系本质主义被过分夸大。尽管现实必然是诸如语言、艺术或音乐之类的符号系统起作用的结果，文化也并不代表全部，借此符号作用被简单投射到各个部分之中。"除文化以外，仍有其他必须被称之为社会现实（布东、布里科，1989：97）"，在应对这些现实时，我们可以期望学校和教师减缓和调节相互矛盾的文化价值观，并对其做出裁决。因此，批判式教育不应不加批判地参与由这个或那个文化群体提倡的社会文化条件，而应将人类活动的意图性置于其活动的中心点。

意图性包含对一些人类需求的探寻，这些需求尽管处在社会之中，但却不需要被看成是由文化主导或决定的。尽管"行为"也许会受到制约，根据定

[1] 比如，一名非裔美国演奏型钢琴家可能相对于说唱、灵魂音乐、爵士音乐或节奏布鲁斯音乐来说，更认可以欧洲为中心的音乐会音乐，但是从良心上来讲，他作为平权行动委员会成员，会保护少数群体的权利。

义,人类行动是有意图性的,并且不是由定律一般的力量①决定的。意图性可以避开简单的社会决定论或文化决定论以及一致性,因为它允许超越意识形态的视野或者其他的社会决定的视野。此外,这准确解释了一个可辨认亚文化群之中个体成员之间的显著差异。这一个性化看起来似乎是社会产品的最低条件,每个社会产品在一段时间都是没有先例的。的确,正是这一意图性的特性得到了艺术家和工匠的认同(迪伯特,1993)。②

考虑到文化主义的这些不足之处和简单之处,音乐教育和学校可以被看成是代理处,它不仅要传承位于主导地位群体或少数群体的制度和文化现状,更要挑战、澄清和调节相互矛盾的价值观以转变个人和社会的看法。由此看来,学校教育应该提倡这种自我实现的授权,这种授权可以使个人得到自由,超越社会限制和控制条件,其方式是借助个人和社会,偶然性和普遍性之间的卓有成效的语用辩证法。在谈到第二个批判音乐教育条件后我会再谈这些主题,在这之中我对音乐自身有一个意义重大的重新考虑。

实践音乐和文化主义

假定我们要教授某件事情,我们必须清楚"它"是什么。因此,即便音乐教师觉得答案显而易见,他们仍需要发问,音乐是什么?音乐是何时如何产生的?音乐有什么好处?以想当然的态度对待音乐的本质和价值是十分危险的,因为大众和政治家并不会以同样的方式对待这些问题,甚至他们根本不理解这些问题!事实上,音乐教育自身存在一系列问题,其严重程度与想当然地认为音乐的本质以及音乐对个人和社会价值的相关程度是紧密相关的。因此,正如斯万维克建议的一样:

> 如果不将音乐作为人类各种经历中必要的一环,并对其进行深刻的分析,那么我们就无从得出长期可靠的音乐教育理论。我们应至少凭直觉掌握音乐反应的定性性质,否则就没有音乐教育的敏感实践。如果对于音乐经验中首要因素没有一个自觉意识,那么我们

① 从哲学和一般意义上的社会科学这些角度,我们可以将"行动"与更广意义上的行为区分开来。行动具有意图性,它包含可以表现价值的目的。它是"试图"达到某些目的或实现某些价值。因此,行动不仅是具有意义的,而且更是与心理状态相关的。另一方面,行为包含回应或者反应,这些回应或者反应是习惯性的、反射性的,或者不需要有太多的思考或者计划。因此,演奏音乐是一种(有目的性的)行动,它包含了大量(经过训练的)行为。(见迪伯特,1993,关于艺术的分析)

② 这里所强调的并不是针对"意图谬误"的反对意见,尽管迪伯特(1993)成功应对了这些反对意见,这与意图性在创造艺术和工艺品中发挥的作用是分不开的。

就不能为课程内容及其评估和对学生的评价做出行之有效的决策。
（斯万维克，1988：3）

因此，要想从最普遍的人类角度理解音乐的本质和价值，我们就必须从音乐对个人和社会作用的最广阔的视角来考量音乐。正如音乐人类学家约翰·布莱金的建议：

> 通过准确发现音乐在不同社会和文化背景中是如何产生和受到欣赏的，以及发现或许建立音乐性是普遍的和物种特有的特征这一观点，可以说，人类比我们目前所认为的更为杰出卓越……我们大多数人在生活中都远未发挥出我们的潜力，其原因就是大多数社会中都有压迫的性质。（布莱金，1973：116）

布莱金同时也指出，一旦我们"知道了不同的社会选择了何种语音以及何种行为将其称为'音乐'"，那么"我们就不再将音乐作为一个事情本身进行研究"，因为"音乐人类学的研究明确表示音乐的东西并不总是严格意义上音乐的语音模式中音调关系的展现，可能与音调展现的音乐范围之外的关系相比，处于第二位（次要）。"因此，"音乐"这一概念得益于音乐人类学这一视角。根据布莱金的观点，如果乐曲结构自身可以得到理解和欣赏——即使我们只是关注什么是音乐而非音乐的作用，那么"我们有必要关注音乐在社会中的作用"。

当然，布莱金的结论只是强调了艺术和音乐的社会学和人类学这一整体的概念（凯默，1993；布劳科普夫，1992；雷顿，1991；谢泼德，1991；佐尔伯格，1990；阿多诺，1976），并且指出了在音乐及其价值"审美"哲学与音乐及其价值"实践"哲学之间进行重要的语用区分的必要性（雷格尔斯基，1997；艾略特，1994）。传统音乐教育基本原理几乎只关注"审美教育"这一理念。音乐教育的审美范式已经达到了一种霸权地位，在实践中，这种范式作为一种意识形态而发挥作用。它断言到，包括音乐（和艺术）在学校中的正当目的是要促进审美反应。音乐——至少是"好的音乐"——被认为是一种"好的艺术"，这一艺术的存在是为了聆听而聆听，而不是作为一种社会实践。因此，它被界定为拥有正式的或者是有表现力的审美本质，如果以恰当的方式"受教育"，那么它会以一种公正的、"纯音乐的"、自发的形式完成，并且引起一种审美反应（雷默，1970；1989）。

与这种将音乐作为"审美观照"的观点相对的是艾帕森称之为"艺术实践观"的观点。

"艺术实践观"与"审美观照"观点相悖，该观点认为音乐可以在一些普遍

的或者绝对的特性的基础上,或者如形式主义美学等一套特性的基础上被人们理解。这并不是企图从多样性、意义和价值的角度理解音乐,在一些文化的实践中已经证实了这一点。(艾帕森,1991:233)

艾帕森并不是说我们应该抛弃关于艺术作品的审美体验,但是"艺术的真相和价值并不是植根于人类实践之中的……人类活动的形式恰恰是(在某种程度上)由与实践相符的具体技巧、知识和评价标准界定的(艾帕森,1991:233－234)。"

根据当代情感和纯艺术的定义,视觉艺术专家同样对作为审美观照的艺术前提提出了疑问。比如,所谓美术馆"文化"的一位批评家(一位称谓为"文明"的美术馆批评家)写道:

> 实际上,美术馆展出的艺术作品(而不是美术馆或许用于装饰的艺术)只是我们近代史上的艺术,也就是说18世纪末以后的西方艺术。在一定程度上,我们已经为我们所拥有的各个时期的艺术和手工艺品做出了贡献:其目的在于进行沉思……埃及陵墓的装饰以及文艺复兴时期的祭坛——更不用说非洲的艺术——例如,展览在艺术博物馆里,却没有清楚地回答甚至最基本的问题:在我们的观念之中,它们可以被看成是艺术吗?创作出它们的人自认为符合我们对"艺术家"的定义吗?……我们与最初的主人和创作者的想法相去甚远,我们被禁锢在了自己文化的视角之中,并且假定自己以任何高尚的方式忠实于客体。(沃格尔,1990)

最近,有人对音乐提出了一个类似的挑战,质疑将音乐"艺术"中的"杰出作品"制度化这一存在问题的观点,制度化的方式就是在称之为音乐厅的博物馆里将这些作品奉为神圣。

相反,音乐实践哲学观力求弄懂"音乐对人类的意义,这包括但不仅限于在审美语境之中考虑音乐的功能。"(艾帕森,1991:234)以此作为参照,哲学家尼古拉·沃尔特斯多夫认为"艺术作品"是"行动的目标和工具。它们注定渗透在人类意图结构之中。既然它们是行动的目标和工具,那么我们就可以以此实现我们对世界、他人、自身以及神灵的意图。要想理解艺术就必须了解人类生活中的艺术"。(沃尔特斯多夫,1980:3)然而,这并不是要将艺术变得世俗以至毫无意义。正如艾帕森写道的:

> 问题并不是要将重点从"高雅艺术"转向"低级艺术"。其差异更为激进,因为音乐实践哲学观会从语境方面考量音乐作品、音乐学习和音乐欣赏,即音乐的美学特征对实践并不是最重要的,我们

是在社会礼仪的内容之下思考音乐,音乐的功能是作为科学和哲学理论的启发式设计,音乐用作交流和实施社会准则,在音乐疗法中运用音乐,等等。(艾帕森,1991:234)

因此,问题并不是完全关于什么是好音乐?相反,问题在于人们已经发现音乐好在哪里,以及为什么。正如社会历史学家克里斯托弗·拉什所写道:"艺术冲动躲在稀薄的领域为艺术而艺术"。难怪纯艺术不再受到大众欢迎,它们也不可能在最后关头通过让自己变得有用而进行弥补。问题并不是如何使艺术具有实用价值,而是如何使具有实用价值的活动成为艺术(拉什,1984:42)。沃尔特斯托夫认为答案也许是:"作为关注(或沉思)行为的目标是众多的方式之一,作品或者艺术实际上是有目的性地进入到人类活动之中。"更重要的是,他补充说,"艺术作品使我们做好准备采取行动。它们让我们准备好采取行动的范围与人类行动的范围本身一样广泛。艺术的目的也就是生活的目的所在"。(沃尔特斯托夫,1980:4)

因此,实践哲学观将音乐理解为"行动中的"音乐,因为事实上音乐是实践性的,是一个行为,一个"做"或"创作"的行为。因而,我们最好不要把"音乐"看成是一个名词或者是一系列"作品"的总称。无论存在于何处,在何种情况之下,任何对象和类型的音乐都是一种"音乐制作"(艾略特,1991)。那么音乐实践哲学观研究的正是各种各样的音乐形式和类型,以及"音乐制作"所产生的条件。正是这种存在,使音乐制作的价值不言而喻,并且作为人类活动,音乐有其目的性,在生活和教育之中也发挥着举足轻重的作用。

这一必要性拓展了"音乐"①的概念,使其价值超越了"高雅"艺术和文化精英主义的机构范式,或是社会音乐任何形式的分歧或分离主义,比如我们发现,有人断言"白人音乐家不能真实展现布鲁斯的魅力……"(鲁蒂诺,1998:161)。② 这种对"音乐"更为广泛的理解以及音乐对人类生活的意义因而也就将自发音乐(鲍曼,1994)的美学本质论延伸到了实践音乐之中——各式各样的音乐都是如此,来自很多地方的音乐也是如此——实践音乐与人类行动相关,因而也关乎人类自身的意义。

我们并不需要调查每一个社会群体的音乐生活才可以发现为什么从最

① 因为它是社会实践不可分割的一部分,很多语言中几乎都没有一个单独的词来形容"音乐"。
② 鲁蒂诺如是总结了阿米里·巴拉卡(勒鲁瓦·琼斯)的立场,但是却以实践的观点辩驳了民族中心主义:"我想,如果我们想要避免民族中心主义,就像我们期望避免种族主义一样,那么我们应该说的是判断一场蓝调音乐表演是否淋漓尽致,这并不取决于表演者的种族划分,而是要看表演者对音乐风格是否精通,以及表演者在表演中运用这种风格是否完整。"

广义上讲音乐是有益的?比如人类学家阿兰·梅里亚姆(1964)就采取了这种做法。但是,在我们判断什么是好音乐的时候,我们应该将这些"益处"铭记于心。比如套用同名电影《阿甘正传》里面的话——好人做好事。因此,决定"好"音乐的因素只能是它"好在哪里",某一音乐如何能有助于人类的提高。正是从这个意义上讲,"经典"是那些可以不断满足一些人的需求和利益的音乐,有助于人们淋漓尽致地展现生活的音乐。我们不能再或多或少地将音乐视为垂直的等级制度,即富于审美情趣的"高雅"艺术音乐位于最上端,"低级"流行的、种族的或者是民俗音乐位于底部。我们应该把音乐看成是水平连续依次排开的,依据是不同音乐为人类带来的各种各样的"益处"。①

然而,有些"益处"是具有欺骗性的,如果不加批判地接受它们,就会产生错误的意识。因此,批判理论家对这一点尤其提出了警告,即审慎对待音乐成为已成惯例的文化产业的焦点这一现象。在此文化产业中,文化产品作为商品出售,其目的只在于获得经济收益,以及成功表明该商品是具有"文化因素的"。同样,在文化产业中,位于社会经济学任何层面的大众都处在一种错误的意识之中。文化的商品化是早期批判理论家提出异议的核心所在,他们反对将音乐作为一种社会经济学统治或者控制来运用甚至滥用(阿多诺,1976;1973;1967;霍克海默,1992),我们必须阻止这一趋势。

音乐的"益处"和音乐意义的决定

音乐存在的意义在于满足人类的某种实践,然而这也指出了与一种特定音乐实践相关的音乐价值或者特性的重要性。然而,这一特定音乐实践的价值不应等同于仅仅是表演"风格",仿佛它们只是"纯粹"艺术特性或音乐特性不同的实例。这些特性是自身所具有的,因而也是出类拔萃的。相反,一种特定音乐实践的价值是那些与一种特定音乐实践最直接相关的音乐属性,因而这些属性也是这种特定的音乐实践本身才具有的。从这一方面来说,音乐实践不是"音乐"这一空洞的理想的一些实例,这正是"纯粹"艺术特性或者音

① 比如(其风险是碍于空间限制,我们可能过于简化将要在这里讨论的事情),所谓的"经典音乐"可以被认为是服务于一些已推理的或正在推理的"益处",这些"益处"来源于一个相当有限却举足轻重的本质。同样,摇滚乐可能唤醒了我们每个人心中的青少年情怀,而爵士乐则让我们"尽情享受"经过排练的自发性的"魅力"。剧场中的音乐,比如歌剧、芭蕾舞乐和音乐表演,显然将音乐与富有表现力的其他"益处"相结合,并且提供了一个全新的,不同于任何形式的音乐会音乐的实践趣味。各种各样的民族音乐展现的"魅力"与该群体的风俗习惯相关,我们会继续从这些来源之中汲取"场合性的音乐",其依据场合所提供的"益处"。因此,适合婚礼的"好音乐"应该是服务于特定宗教以及所涉及社会"益处"的音乐。

乐特性试图说服我们的。

每种实践——不管它被认为是一种音乐或是风格，或者是音乐制作发生的目的①——在其细节和意义上都是独一无二的。因此，我们不再期望听到学院派的小号音质或是来自爵士表演者的动态节奏，我们应该聆听海顿的《♭E大调小号协奏曲》中独奏演员所演绎的爵士音乐或多变的节奏——尽管温顿·马沙利斯可以出色地完成这两个实践——因此，这一论证也就有了依据。同样，尽管我们可以期待杰西·诺曼以她高超的音乐能力演绎《奇异恩典》或者圣歌中人类的意义，在演唱歌剧或是马勒的作品时，我们必须采取不同的目的或者是"益处"。② 音乐教育中的这一思考在学校和大学中意味深远。

首先，音乐被广泛地认为是一种实践，有助于一些一般的和不断出现的人类的"益处"——这也就是说，任何音乐的含义和价值不可避免地都要与有助实现人类的目的连接起来。第二，每一种音乐实践都将会从音乐才能和"益处"满足其他音乐的需求去理解；也就是说，这是就一种实践的特定的音乐品质而言，而不是另一种实践的核心。③ 比如，乡下的小提琴表演不会成为经典标准，反之亦然。第三，我们应该尽可能发展学生的音乐能力，将其运用在任何实践的特定音乐价值之中，这样学生才足以了解、选择并且享受它的"益处"。④ 比如，如果学生没有机会进行即兴创作，那么他们就不可能获悉它的优点。第四，没有什么特别的"好处"天生就比其他的音乐"好处"更为优越，至少在音乐社会学和音乐价值之中如此。因此，我们不应认为大歌剧天生就比安德鲁·劳埃德·韦伯的作品更优秀（"更高等"）。第五，在音乐实践

① 细节请见雷格尔斯基关于作为一种独特风格的音乐实践和社会条件之间的区别，社会条件产生了各种各样的风格、类型以及音乐可能的功用。

② 比如，具体而言，没有正确的或是理想的发声训练，只有符合所处的实践，音调才是正确的。因此歌唱，比如日本能乐与一名日本表演者演唱西方歌剧或者艺术歌曲相比就是完全独特和合理的。每种音乐在实践中都需要独特的音乐才能和乐感。

③ "风格"这一概念植根于为音乐而音乐的假设中。事实上，音乐"风格"旨在为自治的音乐声辩"亚文化"对过度简单化的"文化主义"的意义。因此，能乐和西方歌剧并不是音乐的不同"风格"（甚至是"类型"）。它们所涉及的是完全不同的实践，这些实践产生了完全不同的音乐价值。因此，它们是截然不同的"音乐"，而非是不同的音乐"风格"或是"类型"。

④ 我们不应将此误解为必须在音乐实践中成为十足的专家，或者成为有代表性的"音乐家"以在音乐意义之中或者为了音乐意义积极地参与音乐。我们应该熟知评判优秀的标准，并且践行这一标准直至可以享受实践。因此，一名业余高尔夫球手需要具备一些职业技巧才可以为消遣而打高尔夫，但是相比之下，一个人不再需要成为"职业音乐家"就可以为满足个人娱乐而演奏爵士乐。事实上，从某种程度来说，缺少成为"完美"的专业标准在两者中都是一种意图性，促使人们不断"练习"，包括专业人员。（雷格尔斯基）

中,我们可以合理地划分性质上的区别,这类比较可能是所包含的整个"审美"①"益处"的一个合理成分。因此,教堂唱诗班的表演音准精确、音调悦耳、节奏协调,能够区分这一点,当然是"好的"教堂音乐的必要条件。然而,固定的价值等级或者一般价值类型将会遭到冷落。因此,我们不能说"纯粹的音乐"——也就是说,交响乐或室内音乐——与赋予娱乐情节、舞台布景和服装的歌剧相比是"更好的"音乐——这是一些音乐家在"歌剧爱好者"和"音乐爱好者"之间做出区分的一个讲究派头的诉求。

最后,基于上述原因,足够广泛的一系列"其他"音乐也应该在某种合理的权限内被选择,这样学生才可以批判性地明白"他们自己的音乐",从实践中明确其局限性和益处。在此,"他们自己的音乐"所指的是影响他们初级社会化的民族音乐(比如,与民族庆典和习俗相关的音乐);或者它也可以是目前"年轻人的"音乐的音乐"品味",或者是任何他们在音乐上认为理所当然的事情。

在音乐领域中,有两个不同的但却是相互兼容的根据,它们均源自视野这一理念,即使在普通话语中,这一理念所指的是人们可能无法看到的视角。首先,就像到异国旅行可以受到教育一样,任何音乐"视野",只有当其被用于慰藉或者与另一视野的比较之中时,才能理解得最为深刻(布莱金,1973:4-5)。因此,"只有在怀疑,对话和质疑的'时刻',我才明白了社会、文化或者传统,这些'时刻'在我的视野与包围解释对象的视野交汇时出现,这个对象可以是一个人、一种文化,也可以是一段文字"(普西,1987:61)。

超越(到达更远)当前音乐视野的第二个目标是以一种可能性吸引学生获益,这种可能性就是其他音乐所拥有的额外的也是完全不同的"益处"。②比如,当代图像记谱法的表演为各个层次的学生带来了新的音乐可能。这些替代选择有望提高学生的自由和能力,使其在入学之初选择参与到音乐之中

① "感觉维度":我们不需要"接受"一条"信息"的含义……相反,在主动知觉过程中,我们需要构建它的意义。"'感觉'一词是保罗·瓦勒里创造的新词,出现于1945年法兰西公学院的就职演讲中;为避免混淆,也是基于声音词源学的依据,相对于'审美'一词,他更青睐这个词。享受、深思或者解析一部作品或者音乐表演,以及音乐系统分析方法,实际上都是建立在感觉之上的。"(纳蒂埃,1990:2)

② 根据我们所邂逅的音乐"陌生感",我们一定会获得最多的收获,与此同时,我们也很有可能将音乐和生活融为一体,方式就是得以利用社会实践中最可行的音乐实践。因此,课程语用准则应该是社会音乐实践可行性方案的充分认知,而不仅仅是针对其他社会实践的教学。另一方面,我们可以有效学习一门外语,在现实中甚至没有使用它的可能,同样,我们也可以有效学习其他音乐——只要我们批判对待我们习以为常的熟悉的音乐。然而,随着音乐"世界"变得越来越国际化,我们有理由期望音乐思维得到越来越多的渗透。一些音乐实践可以服务于普遍的人类需求,而不仅仅是当地的人类需求。

而不是那些他们有所偏好的活动之中。尽管音乐教育领域尚处在萌芽或初级阶段,但它使学生可以更充分地实现作为自己音乐命运代理人的权利。音乐教师不应考虑加强学生在家中、社会中以及通过媒体的初级社会化的音乐,相反应该关注一种教学中提供的次级社会化,它增加了音乐选择,因此也增加了生活中积极的音乐满足感的可能。当一种音乐文化成为一种狂热崇拜,并且它的排外性远大于包容性时,音乐教育将会使学生明白个人和真正的人类价值的遗失。

通过这种合理化,音乐成了经济商品,这种"狂热崇拜"正是批判理论家看到的问题所在(比如,楚德瓦特,1991:77-78中关于阿多诺的内容),他们认为这是不合逻辑,最终也会是不合理的。在这种"狂热"或者"文化"的里里外外都包含着一种自由的失去—— 相对于雷鬼乐、说唱或是摇滚,这完全适用于浪漫主义或是拉格。因此,正如斯旺威克为辩护他所说的从"跨文化"的视角理解音乐时写的一样,"音乐的流动是自由的,就像语言一样,它不断被重新设计、改变和重新解释——以创造出'新的人类价值观',以'组织思想',以'超越'当地文化和个人的自我局限性(斯旺威克,1989:111)。"然而,音乐的哲学实践观也将音乐从美学或者纯粹的音乐抽象这一崇高的高度带回到生活之中,因此,音乐承诺其在学生的生活中更加"接地气"。有了这一"基础",实际上音乐流动的自由度就减小了,因为它必须跨越音乐界限。在规定每一音乐实践时,这些界限在一定程度上与民族的、种族的、国家的和宗教的界限是相似的——它们的恶作剧人尽皆知!

音乐:人类独特性与普遍性

人之为人,不仅仅是人类本身的特征。此外,每一个音乐实践都揭示了一些独特的人性特点。然而,承认人类整体中的这一多样性,不同于承认音乐的价值,那是完全自主的,并且通过解析音乐的语境,全世界的人都可以理解音乐。因此,我们会认同斯旺威克的观点,在他看来,音乐和语言一样可以"在一定程度上独立于社会背景"。但是,他进一步解释道,"有时,音乐的地域起源会失去意义,因为音乐过程自己就为人所接受"(112),这与美学特征

的自主性和美学体验的超越的观点是非常相像的。① 不加批判地接受音乐价值的理想主义者自治和超验主义就会致使音乐成为一个抽象的术语,其风险就是使音乐学习变得麻木。

在某种程度上,实践观揭示了音乐和音乐意义只有处于实践之中才得以存在并且变得强大。恰恰是与某一实践的内在联系决定了所有音乐最深刻的关联性。因此,任何音乐的意义——其代理的意图性——都不可避免地与实践中因情况而定的音乐价值和程序交织在了一起。然而,这些实践中因情况而定的价值和程序与所有人类的音乐性这一主题相比发生了变化,正如文字系统改变了所有人类创造和使用语言的能力一样。但是尽管任何语言与习语相关的理念和形象都不具有足够的自主性使其在该语言群体实践之外得到充分理解,但很多语言都可以被该语言群体之外的人掌握并且使其受益——不是任意翻译,但却是通过高水平的参与,这一参与合理地接近了实践的意图性(比如,读第二外语的文学作品)。

在一些方面,音乐可以超越某一特定的语境,我们需要承认并探寻这种可能性。否则,音乐只能被看成是绝对的情景化,因而也就不能在原始语境(文化、亚文化他等)之外被理解或者评价②——这包括欧洲经典。因此,在其他问题之中,我们不可能使任何音乐脱离某一时间、地点、文化或者亚文化而进入到教室之中,在教室里,我们能做的只是"围绕"音乐实践进行抽象的学习。我们不能瞥见音乐实践和文化的"内部"。比如说巴厘器乐甘美兰,日本十三弦古筝或者是非洲鼓演出只是音乐上技术行为的一种"徒有其表"的形式——只能唤起没有音乐意义的技巧,这与最初的实践必然是相联系的。正如继马克思·韦伯之后,哈贝马斯指出(普赛,1987:47-60),通过合理化、科学化,学习和艺术摆脱了君主和教皇的控制,而当这种合理化将我们的行动领域缩小到专业领域,也就是技术或者技巧为了技能而技能所从事的领域时,这种合理化的优势也就无从谈起了——这同样适用于音乐。

① 纯粹"音乐"而不是纯粹"审美"品质的存在和自主之间的差别仍然维持着实践中音乐特征的"纯粹性"或者脱离。音乐本质主义的主张仍然否认音乐人类学所论证的实践的联系。这并不是说与实践相联系的音乐价值——包括但不局限于斯旺威克所说的"程序"——不能用于其他实践。然而,一旦这些价值脱离了语境,它们就不再真实可信,不再具有音乐上的意义。有时,这会产生一种新的真实的实践——比如,当"蓝调音乐"成为"爵士乐",或者"福音歌曲"成为"灵魂音乐"。但是,所有的"爵士音乐"——当爵士音乐程序用于其他实践,比如电影配乐——就不再是"爵士"。这一差别与以上注释中提到的"风格"问题有关,是一个值得单独进行分析的问题。

② 见之前引用的观点,即白人不能淋漓尽致地演绎蓝调音乐,或者另举一个例子,爵士是属于酒吧的,在学校或者是音乐会上演奏的爵士不再是"爵士"。

一方面,正如一位印第安人曾对一些音乐教育者所说,①"你们无法明白信鸽颂对我们的意义。"这样的说法可谓是有理有据的。同样,一些非洲鼓和非洲舞蹈可能也无法为非本地非洲人(包括印第安人)展现音乐意义,这些音乐意义甚至在今天也源自数百个不同的非洲部落音乐。另一方面,对于学习日本尺八的西方人来说,无论他对演奏长笛的技术要求掌握得多么精湛,②即使他对于禅宗进行了大量的抽象研究,也无法弥补在寺庙文化中这门乐器在实践中的作用。然而,如果这种长笛(尺八)作为一种工具用于"行动中的"禅宗"实践"(比如,禅宗实践)——这是真正掌握或者运用禅宗知识的唯一方式——那么我们就可以看到实践中的音乐意义。当然,我们可以在重新定位的或者是新的情景化的实践中对音乐进行重构,比如芬兰说唱音乐的独特性。

因此,音乐的语境性并不一定是绝对或者是确定的,但我们必须熟悉它的原始条件。③ 因而,我们必须寻求合乎实践的音乐意义。将音乐用于严格的音乐目证明了音乐的虚假,并且否认了音乐真正的人类意义④。因此,尺八这种音乐天生地也就是说实践上是一种"沉思",正如某种非洲鼓是"催眠的"或者说"引人入胜的"。以上两种音乐如果是致力于或者出自无私的、合理化的、区别对待的以及理智的观照,这种观照要么由音乐意义的审美理论提倡,要么由"纯粹音乐"理论提倡,那么,无论是演奏还是欣赏,这两种音乐的音乐意义都会丢失。此外,在音乐会上聆听(或者观赏)日本鼓齐奏,比如

① 试想:一位来自美国东北部一主要城市的非裔美国音乐教育者,一位身为管弦乐队指挥的奇卡诺人,还有一位印第安长者,与一群大学音乐教育者谈到多元文化音乐。前两人力争要将"他们的"音乐纳入学校音乐教育,因为这对于"他们"各自青少年时期的自我认同的形成至关重要。既然这两组人可以代表很多城市学校的大多数,那么问题并不在于他们各自的音乐如何能够并入一个课程之内,也不在于其他音乐所占比重。相比之下,印第安人并不重视自我身份和"承认政治"的说法,他认为学习他的族人的音乐只能与传统用途有关。他甚至不提倡在保留地内的学校教授传统音乐,因为它不能脱离社会宗教实践,无论如何,因为非印第安音乐教师不能公平对待。相反,他提倡在保留地内的学校中学习以欧洲为中心的音乐的好处。
② 有这样一个技术规范(克里斯托弗·布莱斯德尔,尺八:尺八演奏手册,东京:Ongaki No Tomo Shar Corp,1988)。然而,脱离了禅宗的传统,我们便无法获得这种乐器的"艺术"。相应地,也许有人会说,在适当条件下学习这门乐器也是"实践"禅宗的方法之一。
③ 有一种合理的可能性,即一些音乐语境性非常强,因而它根本不能(也不应该)脱离语境。此类音乐的稀缺性不会使现有理论打折扣,那种"纯"音乐也不会。"纯"音乐的自主权证明了欧洲中心论自主权的审美主张的合理性。
④ 我曾在其他地方(1996)争论过,西方音乐的"经典标准"实际上源自实践,尽管美学意识形态附属于这一"标准",它依然是实践的(1997)。

说"鼓童"的表演经历可能全然不同于表演者所体会的音乐意义。① 表演者和观众所体会到的不同价值的差异常常适用于各种"音乐会音乐",只是方式和程度有所区别,包括(特别是)西方艺术音乐的"经典"标准。②

另一个极端就是,如果音乐的语境性被理解为是绝对的,仿佛任何音乐价值或者音乐兴趣都不能超越现有的实践,或者说如果某一音乐的价值只能有利于它给予的机构或文化中的个人,那么音乐就会为文化所限制,不能为其他人所理解。但是事实上,很多音乐价值或音乐特点,都源自与某一音乐实践的联系,且都不一定是这一实践所独有的。因此,在合理程度内超越一些时空细节是有可能的,并且有时,这些价值可以服务于相似的甚至是其他语境中的音乐"益处",从而为他人提供帮助。③ 比如,继"鼓童"音乐或者是尺八演奏者的音乐之后,我们也许会重新构想(比如重新认识)音乐,将之视为一种沉思式的实践或者精神训练,在这之中,我们会"丧失自我"或个人意识;换言之,音乐可以被认为是一种变异的意识状态,原因正是因为它避免了解析的抽象概念以及美学家、音乐理论家和历史学家口中的合理化概念(韦伯,1958)。④ 事实上,有一种可能性值得我们深思:学生和其他初学者一开始可能会从音乐沉思的魅力中经历一个引人入胜的阶段,直到他们遇到那些迂

① 这一群体不仅仅是"专业"表演者的集合,相反,这一群体的成员共享着一个非常强烈的生活世界。在这个世界中,击鼓是一种"精神训练"或者"精神实践"(也就是说,正如日语中的道),正如武术一样,如柔道和合气道。因此,就观众的主观性而言,尽管"音乐会"可能是"表演者"的,它们同样也与精神强度以及表演者的意图紧密相关。同样,比如由福音合唱团表演的"世俗"音乐会演出(其中一个视频中,一些"表演者"尽管处于世俗的语境中,因为宗教热情依然眼含泪水)。

② 我认为情况就是这样,即便听众是一名专业表演者,他此刻作为一名观众,参与的是"纯粹聆听"这一不同的实践(见雷格尔斯基)。

③ 从实践的观点来看,至少"解构"的能力越强(比如,韦伯[1958]称之为"合理化")从任何绝对意义上来说都不意味着更大的"益处"。它只意味着这种音乐——比如,以欧洲为中心的标准——更为抽象,因而自然也会更远离那些最为睿智的人的日常生活。这些人还未"成为惯例"或者相反"已经被同化"。这是一种已经获得的或者是颇有经验的"品味"(比如,温格勒 1992 年如是分析道)而不是超验的"益处",它不比任何实践中的精致和洞察力更为"出色"。关于标准进一步的问题是决定在何种程度上这种"上等"音乐是一种"公正的"沉思,或者正如我争论的(1996),它在某种程度上是否已经服务于一种实践中的社会功能,尤其是不断发展壮大的中产阶级的社会愿望和价值——除了与职业音乐家相互影响的"合理化"之外(无论如何,在实践术语中我们都能看到它,意味"现实的社会建构"[伯杰和洛克曼,1967])。

④ 我们可以从大学学习音乐的学生广泛使用的书籍中,如尤金·赫里格尔的禅宗和射箭的艺术,以及对表演教学法同样采用"冥想"或者"右脑"方法的很多其他作品中找到音乐发挥"冥想"作用的依据。然而,我们不应把"无念禅"和"不动脑筋的"怠惰的状态或者是反应能力完全自动性混为一谈。相反,它是一种非常留心警觉的状态,只是以不自我关注的方式进行而已。

腐知识,那么,很多人就会马上失去进一步学习的兴趣。① 这并不是说,任何实践都报以全心全意是不重要的。事实上,"练习"这种音乐价值可以使个人超越局限的自我方面,因此也可以使个人瞥见或者分享更为社会化、更为普遍的人性。

普遍联系的辩证法和音乐

音乐教育的意义在于鼓励学生以某种方式参与一个或多个音乐实践,目的在于减弱或避免不良的音乐排他性。比如,大多数欧洲标准以外的音乐都不是用音符表示的,那么任何学生都可以受益于无关分数且意义重大的音乐实践。同样,练习在某一种特定音乐实践中使用的社会工具也会赋予学生全新的深刻见解,可以使学生有更好的音乐敏感度,从而也会有更好地对人的感知。由此,同斯旺威克一样,我们也会认为音乐课程的目标不应该是"任意或者有限制地选择习以为常的价值观并进行传播,而是要突破'有文化局限的受到限制的世界'",要提倡"想象式批评,它是正规教育的一项特殊任务:将思想升华为意识,提出问题,探求,并且不断尝试(斯旺威克,1988:115,117)。"

音乐教师的另一个角色就是作为文化评论员和文化协调者发挥作用(纳丹尔,1985),帮助学生从跨文化和泛社会的层面学会"什么是人类存在的普遍性"(汉伯伦,1986)。正如一位艺术教育家指出:

> 普遍联系的辩证法存在于什么是普遍性与什么是艺术中的相关性之间。这一辩证法引发了一个颇有价值的悖论,即"扩大我们对人类差异性中的同一性的认知范围"。(汉伯伦,1986,引自雷德菲尔德,1971)

有些人类体验或多或少都是具有普遍性的,并且它适合通过艺术呈现出来(布莱金,1973:112-113)。正如布莱金所写:

> 我们应该更多地了解音乐以及人类的乐感,这样我们才能发现音乐行为的基本原则,这些原则既是生物学意义上的,也是文化意义上的,是受到制约的,也是具有特异性的。在我看来,我们不能像

① 因此,自学一门乐器的任何年龄段的学生都很少放弃学习。因为这些乐器(比如钢琴、吉他、管风琴、电子琴、曼陀林、陶笛、扬琴、竖琴、手风琴,等等)可以在自娱自乐的过程中学会,比起那些需要附加的部分来得到满足的乐器来说,学习这些乐器的人更多。

学习其他文化技能一样学习音乐中最重要的部分:它就存在于我们身体之中,等待得到释放和开发,正如语言形成的基本原则一样。(布莱金,1973:100)

毫无疑问,人类体验经过了环境以及其他情境变量独特性的"加工",或者是经过了它的"过滤"或受到了它的"影响"(汉伯伦,73,75-76;布鲁托1979)。这导致实践差异以及其他偶然差异的产生。然而,"我们应该学习普遍的主题、品质和功能是如何与所有人类的共同需求发生联系的,并且如何满足这些需求的……我们应根据在社会中学得的预期来学习对艺术的文化解读和文化应对……跨文化艺术形式普遍性的方面是最容易被理解的,文化层面次之,作为特定文化中的一个学科来学习艺术再次之,以此类推。"(汉伯伦,1986:73-74)

因此,布莱金至少有一点是正确的,因为他申明"音乐可以超越时间和文化",因为"在音乐的深层结构之中,有一些东西对于人类灵魂而言是具有共通性的,尽管它们可能在表层结构中没有表现出来。"(布莱金,1973:108-109)。

正如斯万维克所指出,尽管"我们不可能期望教师精通世界上所有的音乐,但是他们必须对很多音乐都很敏感,并且至少精通一种音乐。"他指出,这种音乐敏感性源于"接受性关注,伴随着对于音乐实践普遍性的理解以及一种认识,即习惯性变化来源于一个共同的人类主题,我们最好把它看成是一个动词,即一种'创作音乐'的冲动。"(斯旺威克,1988:116)这就又回到了艾略特对于"音乐制作"的描述——换句话说就是又回到了实践的音乐。因此,一个人受到了音乐教育也就拥有了选择的可能,即选择对个人有意义的音乐实践。只有这样,通过选择音乐活动,音乐才可以"富有生命力",或者更准确地说,是获得重生,这是音乐也是我们人类的存在之源。

结 论

尤其在哈贝马斯后期著作中,他将艺术视为社会逻辑和沟通理性的意义重大的实例,这与技术性实证主义是相对的。① 正如人们使用语言假定他人的理性能力,哈贝马斯认为艺术和音乐的产生与运用旨在对其社会性做出合理假设。与语言相比,音乐的优势在于它没有推论性的知识和命题性的知

① 讽刺的是,这种实证主义在音乐教育研究中已经获得了意识形态上的霸权,在北美洲尤为如此。

识,尽管如此,就其产物以及从其他人类中推导出的社会理性而言,音乐是合理的。因此,哈贝马斯将音乐及其他艺术视为一种人类理性与理性可能性的范例。然而,他试图逆转这种合理性,该合理性使音乐变得自主并且被抽象规范所引导,以至于音乐排除了而不是包含生活中有意义的实践。对哈贝马斯来说,这种对于生活世界的排外性是非理性思考的缩影。因此,哈贝马斯与杜威非常相像,他也试图将艺术和生活进行合理的重新整合。哈贝马斯批判理论的这一方面适用于解决多元文化音乐中的问题,也正是这一方面给我们提出了一些建议,即基于学校的音乐教学,我们可以采用哪些方法使具有批判精神的人类有所不同。

首先,音乐教师必须是一位有效的文化协调者。由此,音乐教师不应该遵守或者规定课程,在该课程中,没有人挑战和质疑民族中心主义的假设。相反,音乐教师应该"对学生经历的文化和社会力量之间的关系相当敏感"并且应该"帮助学生在原语文化和主流社会之间,通过协调实现最恰当的互动(纳丹尔,1985:52)。"其次,音乐教师应该将教育中批判理论的状况付诸实践。这需要教师能够成功分析已成惯例的文化传统和民族中心主义的假设,并且对此要具有批判意识。再次,音乐教育者应该实现并且提倡实实在在的音乐学习,"这用消遣一词来说最恰当不过:帮助我们以及我们的文化实现新的发展和转变"(斯旺威克,1989:119),其方式就是借由它可以适用于个人音乐实践的活力。第四,音乐教师应该了解世界上形式丰富多样的音乐,以作为人类行动的一个重要物化,包括当代人以及后代。这一人类行动包含了各种形式的具有潜在价值的音乐实践,但不仅仅局限于"聆听"这一音乐形式(雷格尔斯基,1998)。最后,音乐教师应该推动实现一种动态音乐多元化,这种多元化能有效应对创造性的紧张状态和"神经性谨慎"(史密斯,1983:27),这是由于遇到不熟悉的音乐和文化造成的。因此,音乐教师需要不断研究具有普遍联系意义的音乐辩证法,尤其是通过了解他人而了解自己的辩证法。这些步骤对于将音乐融入生活会有很大帮助,哈贝马斯将这种融合视为丰富并且理性生活的基础。

随着音乐视野更为广阔或者说包容,音乐视野变得更加具有像人类一样的理性和深刻。只有这样,偶然情景性和文化排他性的特质才会让位于一个视野更为广阔的有意义的和谐的世界。我希望这个愿景拥有足够的吸引力让我们远离目前日益严重的文化孤立和排他的趋势,这一趋势正是由于我们不加批判地接受多元文化的潮流所导致的。

(刘 星 张雨薇译)

学校教育中的音乐实践哲学①

学校教育是基于通用的和普遍的双重前提而进行的。根据第一前提,其基本的、功能性的教育应该被社会中的每一个人所获得。根据第二个前提,其正规的、学校教育的主要目的是使每一个学生都成为"普遍的受过良好教育"的人,而这个人应是具有全面准备的、对社区和社会有着积极贡献的人,就个人的层面而言,应该是对生活和生命都具有价值的人。

学校音乐教育的主张与假设趋向于获取音乐价值并因此而增进个人的音乐能力,即便离开学校之后这种能力依然起着作用。根据这种假设,每一位毕业生不仅能够在个人层面上通过音乐享受令人满足和丰富的生活,而且在重要的方面有益于社会。除了这些有益的"通识音乐"或"课堂"教学中的音乐,音乐教师也尝试发现和培养能够达到进入大学或音乐学院学习水平的、有天资的、有能力的和在音乐上有特殊兴趣的学生。因此,以学校为基础组建了各种规模的合唱(合奏)团队,它们的主要任务除了音乐的需求,还被赋予了诸如指导学生行为准则和团队合作精神的任务,以及为学生提供面向社会发展的舞台,等等。然而,后者的这些益处,多数通常呈现为首要的情形,倘若许多学生参加了合唱(合奏)团队,只有少数学生将被选择或发现具有足够的条件在高中毕业后能够继续他们的音乐学习。于是,这种对众多学生都有实际利益的教学最终成了次要的、非音乐的,且与未来的音乐制作没有直接的或必要的联系。因为,通常,不进入音乐职业生涯的毕业生往往不会继续进行音乐的学习。

由于这种潜在的前提和条件,学校音乐教育的首要前提是在基于广泛的方法上面向所有的"普通"学生需要,同时,给予有"音乐发展趋向"的学生提供专门的表演学习。这两个任务不是必然竞争或冲突的,但在实训中也不是易于平衡或总能够满意地予以分别完成。因此,再平常不过的情况是,学生

① 本文的早期版本用同一标题发表在芬兰音乐教育杂志,在此出版已得到允许。

在音乐课上根本学习不到对他们的校外音乐生活或对他们从学校毕业以后有用的或适用的音乐。这就像一个不幸的案例一样，有许多演出团队的学生不能继续专业音乐的培养和训练，因为他们不愿意或不准备在毕业以后继续音乐演出和音乐鉴赏活动。

请记住，大多数纳税人、政治家、学校官员等都普遍认为学校音乐教育是在他们自己学校教育的体制和特有的范围内最好的装饰品和奢侈品。在经济条件许可的情况下，是令人愉快的；但是在经济困难时期，则不能作为真正的、基本的和必要的科目使学生受到普遍的和良好的教育。然而，学校的音乐教师通常就音乐对人生的价值进行申辩，因为，作为通识教育的一部分，音乐和音乐教育的价值只是被音乐教师（和"普遍的职业音乐家"）所坚持。然而，大量的毕业生，也就是现在的成人，无法以自身经历证明作为学校教育所声称的这些价值。

在这种令人遗憾的尴尬境况下，我想，隐含着三个相关的事项和问题。第一个且最首要的问题是当所有的学校音乐教育的有益之处被音乐意义和价值的审美学说给合理化，音乐教育工作者的主要价值就已基本明确在心。由于他们的音乐体验被他们的音乐教师赋予了审美属性，这在新一代音乐教师身上体现得较为典型，许多类型的"好的情感"已经在美学家所说的"审美"音乐中体验过了，那么其中的审美性质就决定了什么是"好的音乐"。然而，由于审美在艺术上的总体表述越来越多地受到后现代哲学思想和坚定反审美和非审美的新艺术哲学思想的批评，这种假想是无法证实的。[1]

第二个问题产生于审美和其他价值推定的事实[2]，它是最典型的由各地音乐教师获得的假定。音乐教育工作者，就像他们在其他班级的同事一样，其价值通常得不到学生的认可。在某种程度上，这很简单，因为根据定义，学

[1] 斯坦利·阿罗诺维茨（执着的艺术家，热衷于理论和其他文化问题），《一个艺术审美基础的批评样本》（纽约：劳特利奇，1994）；《思考的艺术：超越传统美学》（伦敦：当代艺术研究所，1991）；乔治·迪基，《艺术与审美：制度化分析》（伊萨卡：康奈尔大学出版社，1974）；特里·伊格尔顿，《审美的意识形态》（牛津：罗勒布莱克韦尔有限公司，1990）；乔治·爱德华兹，《音乐与后现代主义党派评论》；《反审美》（西雅图：海湾出版社，1983）；《古典音乐与后现代知识》（伯克利：加利福尼亚大学出版社，1995）；《现代性、审美和艺术的界限》（伊萨卡：康奈尔大学出版社，1990）；《艺术与缺憾》（纽约："帕尔森出版公司，1991）；《社会秩序中的艺术》（纽约：纽约州立大学出版社，1997）；《严肃艺术》（拉塞尔：公开法庭，1991）；《对把音乐教育作为审美教育的关注》（纽约：牛津大学出版社，1994）；《音乐的哲学视野》（牛津大学出版社，1998）；《音乐和音乐教育实践哲学的序论》，芬兰音乐教育杂志 1/1 23 – 38,1996 秋；加拿大音乐教育者 38(3)43 – 51,1997 春。

[2] 其他"常识"的假设也是理所当然的，例如说："音乐是世界性的语言"。同样，许多其他未经核实的想法和老套的说法，如"音乐是情感的语言"，往往被作为不加批判教学的前提，即使它们是由两个为了美术和音乐不支持审美理论的哲学家提出的。

生不像教师那样有见识和有经验。但是,特别在音乐方面,大部分中后期阶段的青少年几乎在每一个核心问题上都与教师的审美假设产生冲突。为了使一些事情对青少年学生产生"作用"。因此,他们的动机,即关于音乐的作用(价值)远远不能够用审美理论予以理解和解释①。其结果是,许多音乐教师经常无法向青少年学生证明在生活中什么音乐是"对他们有用的"。也就是说,他们甚至无法尝试在学校模拟出音乐和音乐教学对人生的实际利益,或者说他们尝试提高音乐审美价值的理论听起来使人无法接受。

 第三个事项,关键的问题是课程设置。首先,通常情况下,音乐教师总体上缺乏一个经过清晰构思的正式的课程设置去指导他们的日常和长期的教学指导工作。有了这样的文件,它经常被"很久以前"不知名的人或来自某个遥远的行政管理层的人所开发。无论这种情形引出多少对个别教师的部分的承诺或长期的责任。但更重要的一点,不管是正式地承认,或是非正式地默认②,审美及其相似的价值观都把教学建立在如此私密和隐蔽的基础之上,以至于在评价学生进步和教学(和课程设置)有效性时,因为无形而难以把握。即使有些可见的技能技巧得到解决,这样的教学经常无法引起整体的和现实的音乐制作的类型。仅仅代替学习总量去孤立地看待技能技巧,不能获得令人满意的或通常有效的音乐语境;或者,有问题的技能技巧不能带来自主的音乐修养和音乐的独立性,它需要独立地在课堂以外的音乐活动③。然而,这样的学习充其量只是"学术性的",因为它只是与多年随意的和短暂的课堂和学校教育相关的结果。

 在尝试对学校音乐教育所面临的问题进行分析时,我将提出一个总的和简要的关于音乐价值的审美学说,以及提供一些关于具体问题的评论,它产生于学校音乐教育和音乐教育工作者。因此,我认为,音乐教育工作者的审美假想不再被认可,同时,一种针对音乐和音乐的价值的实践方法提供了一个实用的可供选择的方法,它总体上更适合以学校为基础的音乐教学的需要。自始至终,基于音乐作为实践的观点为课程开发提出的一些提高建议,

① 在音乐社会心理学中的《青春期音乐品味》(牛津:牛津大学出版社,1997年)。
② 正式的和明确的课程设置是为教学计划和评估所提供的文件。非正式的和随意的课程形式是教师随着时间的推移在教学中实际的施教内容(具有或没有正式课程设置)。所使用的课程是学生实际学习的内容,可以更好地或全部作为教学的结果。最后,非正式课程涉及直接课程通常所不能包含的那些价值和观点,然而这些价值和观点是以非直接的成果被学习和感受的,在这样的成果中,包含了教什么和怎样教。通常这样潜在的价值,对于那些非刻意为之的音乐教师是显而易见的,比如那些只知道按照"高等文化西欧艺术音乐教学"的音乐教师,其他音乐就居于"较低"的位次,因为这些音乐并不适合于正规的课程。
③ 《向着音乐的独立自主》,音乐教育家学报第55期第7版(1969年3月)。

将音乐教育作为基础能够帮助学生形成一种在某种程度上包括音乐在内的生活,它将不会出现没有音乐教学的学校教育。伴随着这一方法,将音乐作为一种活动的观点和有益于初学者实践的方法都将被提升。

审美学说

　　审美的理论是如此多样和怪异,任何试图从普遍的情形去做出的总结几乎从开始就注定要失败。然而,出于同样的原因,任何希望通过专家为音乐教育的实施做出一致的和统一的意见都是徒劳的。尽管如此,对音乐和音乐教育进行普遍性审美特点归纳的企图也许仍然存在。

　　起初,音乐的审美理论被认为是稳定的"艺术作品"的存在,它被明确地表述为所谓内在的审美特质①。这些特性据称是内在音乐或在音乐内部,也就是说只存在于音乐自身声音特性和组织结构之中。更进一步表述是,审美品质是"美"的源泉,因而,这种"作品"的审美意义不能不表明这样的音乐就是"好的"和"杰出的",从而成为"高雅艺术"和"高等文化"。适当的和接触到的这种审美感觉(也就是审美响应)衍生出审美的"内涵",然后审美内涵产生出"审美愉悦"或审美回报。如此的审美"内涵"是不变的、普遍的、永恒的、客观的和卓越的。因此,无论何时何地,这样的"作品"总是"好的"和"杰出的"。然而,审美学家之间也存在分歧,即审美属性是否真实和客观的存在于审美的"作品"之中(一成不变地固定在一份乐谱中),或依据乐谱进行的表演是否只是每个人偶然的、不同的主观响应而已。

　　大多数人都赞同,持有一种审美态度是必要的。根据美学理论,一种审美态度应该是"无私的"或"超然的",从自身的思考和运用,为了获得"适当的"或"纯粹的"音乐审美的思考应该从音乐本身的价值去探索。所有的注意都应该将焦点放在"作品"的内在联系和感性特质上,而不是期望达到不切实际的和个人的目的。我们想要"对审美目标做出反应,同时,它已经提供给我

① 音乐内在品质与外在品质的特质问题是康德"物固其内"观点审美理论的遗存。然而,正如希拉里 帕特南所指出的,"当我们在讨论'物固其内'时,我们并不知道讨论的是啥"。这就意味着,内在属性与非内在属性的区分本身就缺乏依据,因为"内在"属性也许正是"物固其内"的事项。自身事物和存在于自身的属性属于相同的观念循环,要允许这些无足轻重领域循环闭合。希拉里普特南,《现实主义面面观》(拉塞尔:公开法庭,1987 年)至此,审美理论的粗暴如此强烈,以至于全然但不可能规避内在与外在的区别,没法清晰地区别。因此,全文经常标注出"所谓的"以此一分为二。

们,而不是仅关系到我们自己的生活"①。因此,任何公用的事情和经济的价值,以及其他一些杂乱的、非审美的(即音乐以外的)用处,从完全的、适当的审美体验来看,同样也不合格。这也适用于任何和所有的个人的音乐"用途",如,心境的改善——由青少年共同寻求基本价值②——或音乐作为其他活动的附属或支撑作用,如舞蹈、电影、宗教信仰,或各种不同庆典仪式。从个人和现实中分离出的艺术是高雅艺术审美思想的一个标志,在西方文化中,它起源于18世纪启蒙运动的哲学倾向③。

当然,在此之前,艺术和音乐的存在是为了充当娱乐、消遣、宗教、庆典、舞蹈以及在此无法列举的大量的实际功能,比音乐社会学家和音乐人类学家记录的还要充足。由西方历史记载,当然,至少还有两大音乐表演的分支:一支是民族民间的,另一支是关于王公贵族的。当人们不再为生存而艰难挣扎时,民族民间的表演后来将音乐用作各种节日庆典、重要仪式、舞蹈,以及有意义的消遣活动。重要的是要关注到,民族民间的活动除了他们自己的演出活动,偶尔还由一些流浪的吟唱歌手为他们表演。

作为为王公贵族服务的音乐其作用同样需要民间的——娱乐、庆典和类似的形式——而他们所欣赏的音乐更复杂、更精炼,更涉及所有的资源、盛况和排场。职业表演者经常被全日雇佣。贵族、王子、皇族和神职人员也经常参加一些由业余者表演的音乐演出,教会服务经常是两个社会阶层共同参加的场合,同时,音乐作为对宗教活动的维持,对审美理论的合理化也是一个难以超越的问题④。

在古希腊,审美这个词是指简单的和直接的感官知觉,显然带有重要的艺术感知和欣赏的成分。正如亚里士多德对它的理解一样,艺术是将实践(Praxis)的服务(即一个人类利益的道德)投入到一个技术上的事件(即专门的技术技能)。从古希腊到第15和16世纪的文艺复兴时期,艺术的观念是简单的和直接的:艺术的发展是在任何实用的好的服务技能之中的一种成熟

① 《审美的问题》(《哲学的百科全书》,保尔·爱德华兹,伦敦:科利尔麦克米伦出版社,卷1,1967年)"审美的历史"是一个有用的资料信息来源,用于概念性地了解一个极端的观念,这个观念依然坚持着"审美理论"的各种标准和很不和谐地混淆,声称着音乐教育就是审美教育。
② 齐尔曼和苏甘林,《青春期音乐体验》。
③ 这里的"合理化"并不是指运用高尚解释来为行为正名,而是指过程,在此过程中,被启蒙式哲学安排理解为推理和逻辑的目标用作对艺术成长和"进步"的支持,特别是逻辑方面的进步,鉴于这种进步,艺术是审美的和理智的,因此与生活相背离。例如马克思·韦伯的《音乐的理性和社会基础》(卡本代尔:南伊利诺伊大学出版社)。
④ 参见尼古拉斯沃尔特斯托夫的《行动中的艺术—向着高贵的审美》(大湍城:威廉姆爱德曼出版公司,1980年)

的技能。尤其是,艺术对皇室、贵族和教会的服务。然而,随着亚历山大·戈特利布·鲍姆加登的"美学"①一书在1750年的出版,审美一词被感性认识的形而上学体系逐渐地合理化,它使得美的和高尚的观点逐渐地知识化,同时,为艺术理论的审美化和浪漫化创造了良好的条件,并在19世纪大放异彩。由此而创立的审美学科成了中心,从个人的、实际的艺术中分离出来,此外,并将民族民间的"流行"音乐从中上层阶级的王公贵族和社会新贵优雅音乐(高雅音乐)中剥离出来。②

审美学说的兴起和逐渐被接受是与19世纪间资产阶级在经济和社会地位的提高紧密地联系在一起的。当时哲学上理性主义和经验主义的新"启蒙",资产阶级这种新形成的社会阶层,第一次使自身从贵族阶层摆脱出来,并与之保持距离,同时,渴求得到上层和特权阶层的地位。因此,20世纪早期第一个公开的音乐会和歌剧产生了。然而,出席的观众更愿意被看到或看到皇族和贵族,而不是去聚精会神地听音乐。交谈、社交和高声地鼓励和叫喊是常见的。到了20世纪末期,由于著名独唱或独奏家、指挥家和作曲家的"明星体系",大部分观众已经逐渐变得"有教养"③。第一种情形使得演员不断的专业化,而演员则依赖公众满足他们的生活;第二种情形由于当时"天才"成长的观念与"杰出的"作曲家的形成相互依存,据说他们是被时代所"激发",因此,与"崇高"的审美理念有着密不可分的联系。

当时的听众,就像我们所了解的一样,他们目前已经形成这样的状态,一个充满活力的、以审美假想和理论为基础的讨论在批评家和鉴赏家之间展开。对于一个"文化"人的要求来说,"好的品位"的"培养"是通过阅读报刊评论和其他"好的音乐"而实现的。而且经常在家中亲自演奏音乐而获得。因此,在中上阶层的家庭拥有一架钢琴和享受包括演奏和演唱的晚会是具有代表性的④。钢琴普遍地用于交响乐和歌剧咏叹调的伴奏,成了社交圈里最

① 至今未发表,但其对后续审美哲学的影响是巨大的。有趣的是,鲍姆加登的原始想法仅仅集中在诗词方面,但是审美理念随后将启蒙教育中的理性化倾向扩展到所有涉及艺术的音乐形式方面,排除情绪上的直觉,这一现象就是形而上学的主张和自负,远远地脱离了非哲学倾向的音乐爱好者们的内在需求。
② 至于中产阶级角色的观念,请参见《艺术的社会史》(纽约:酿酒书籍,卷3,1951年);随后中产阶级的讨论,音乐很受惠,詹姆斯·约翰逊《巴黎赏乐:一种文化史》(伯克利:加利福尼亚大学出版社,1995)和彼得的《愉快的争论》(卷5),《中产阶级的经历—从维多利亚到弗洛伊德》(纽约:诺顿公司,1998年)。
③ 也许最明显的是,"贝多芬的神明","贝多芬风格的社会基础"是资助和赞助艺术的原因和结果。(朱迪斯巴尔夫,厄巴纳:伊利诺斯州立大学出版社,1993年,9—29页)。
④ 《男人、女人与钢琴:一种社会史》,(由爱德华罗斯坦和雅克巴尔赞题写的前言),(纽约:多佛出版社公司)。

受期盼的音乐技能。当然,在私人家庭举行的晚会还具有为艺术家—演奏家举行非正式的小型的音乐会的功能,如肖邦和其他音乐家等等,因而,在赞助商的社会生活和被邀请的客人中形成了一个中心。

然而,到了20世纪早期,钢琴开始出现在较平常的中产阶级家的客厅中——或者就像一件家具一样,只是暗示了它早期的角色——音乐已经逐渐地变成了一个消费品或文化的"日用品"①。其作用被作为布尔迪厄(Bourdieu)所谓的"文化资产"的证据②。广播的兴起和随后唱片业的发展可能使得无线电收听的事业更加平民化,只是,如今唱片音乐的销售比例只是审美准则的"音乐会音乐"的极小部分。有些地方的交响乐团是没有政府津贴支持的,他们主要以经济捐助为基础,观众不再单独提供充足的经济支撑。因此,在任何社会文化层面上,对于大多数独立的个体而言,审美的前提似乎具有很小的期望。只有一个很小的由受到良好教育的以及经济状况不是很高的鉴赏家组成的核心,依然致力于审美的理想,而这种典型的音乐的"普通听众"③很少意识到审美的要求,更重要的是,审美精英的观点,正如无审美目的或非审美的各种音乐在广阔领域内轻而易举发现的平等诉求一样。

审美学说的含义

当代,由普通人——包括许多受过高等教育的人——对于音乐审美的理想表现出的漠不关心,不能简单地归结为学校音乐教育的失败。对于各种可替代的和商业化的音乐和音乐价值的不断上升,或对流行娱乐节目如电视节目等,这些都强烈地预示着审美学说本身是依赖于特定的历史环境的,它不可能在经历了最初的现代主义和当代的后现代主义等许多变化后还仍然存在。起初,我曾经就审美前提的有效性提出过质疑④,例如,它先验的主张和审美品质的否定以及对许多听众的内在的、直觉的体验。但是,在任何情况下,无论审美意识可能已经提供了似乎如此历史的、社会的和文化的情形,事实上,它的功能是作为一个音乐的实践分离形式,就像所有的实践,是由那些

① 《多棱镜》(剑桥:麻省理工出版社,1967—1992年);《审美理论》(明尼阿波利斯:明尼阿波利斯大学出版社,1970—1997年)
② 《品味评判的社会反思》(剑桥:哈佛大学出版社,1979—1984年)
③ 关于所谓"平庸的"或未经培训的听众的讨论,例如,《音乐想象力与文化》(牛津:克拉伦登出版社,1990年)《音乐、价值观和热情》(伊萨基:康内尔大学出版社,1995年)。
④ 《音乐和音乐教育实践理论的序论》(芬兰音乐教育学报第111期1996年秋,加拿大音乐教育家第38期3版,1997年春,43到51页。)

特定的、可控的变量连接和界定的——而这些情境是在迅速消失的。

或许，更重要的是明显的事实，相对较少的人为了他们自己积极地参与音乐表演，这一直是审美意识形态令人遗憾的结果，以及类似的在视觉和文学艺术上的影响被关注到。一旦审美理念与成为依赖作曲家的"天才"和明星艺术大师的"艺术造诣"联系在一起，天才的理想和业余爱好者的"严肃"就变得令人难以置信了。当他们在技术上和艺术上不能达到卓越的审美高度时，职业音乐家们倾向于抛开业余爱好者的努力和尝试。一般来说，大部分年轻的音乐家都在音乐课上接受指导，好像他们一定会——实际上，必须要成为专业人士，尽管事实上大部分人实在没有这样的愿望，或不可能进入具有竞争力的专业音乐精英的领域。因此，基于学校的和私人的"音乐课"倾向于每一个学生都将成为一个独奏者的假设，以及从审美准则进入的相关资料的教学将是进入音乐学习的唯一可能的媒介。其他的文献资料都被忽略。例如，学习交响乐和乐队知识方面的学生将注意力放在那些文献上，然而，在以后的生活中，他们将会发现这样多的时间对一个业余的交响乐和乐队的乐手是绝对不可能的。并且更现实的是它的可能性问题，他们能欣赏演奏二重奏或三重奏，但是这些文献资料（它培育了音乐的独立性）几乎不可能成为他们正式教学的一个重要部分。在他们看来，钢琴家很少能学习到"古典"以外音乐风格的"功能性"技能。在任何情况下，其他的音乐是不被允许的，由于缺少适当的审美价值，学生在音乐课中演奏乐器的机会都被完全忽略了。

可以肯定，专业人士没有刻意地去消除业余爱好者在这一领域的音乐表演，但是不断降格的音乐表演已经对专业人士引起了反应。例如，那些作为业余表演者的观众很快就看出了他们自己的演奏远远达不到专业人士的范式。除了阻止他们在朋友和家庭的观众面前演奏之外，他们同样更愿意与专业的标准相协调，对于练习到一个"体面"的水平所需要的时间和努力，似乎必然使人望而却步。于是，作为一个假设的"完美"的音乐标准，审美理想可能充当了阻止他们简单地缺乏充分专业标准的审美欣赏过程，这一过程可能仍然将欣赏作为业余爱好者自己的实践。也就是说，极其罕见的是，如果长时间在审美准则下学习器乐演奏，能够支持学生在离开学校之后继续学习，继续在没有教师指导下进行训练，继续以表演者的身份参加音乐学习。没有任何证据表明，作为一个群体，他们比其他相同教育和社会背景的学生更可能作为听众参与这类音乐活动。

追求专业化和音乐审美化为结果的倾向，就是将民间和其他娱乐音乐贬为下层社会的音乐文化和音乐教育。起初，就连娱乐的音乐也经常会从在审美准则中受到良好教育音乐家那里引起疑惑的目光或嘲弄的笑容。如稍有

提及就遭鄙视,任何关于乐器和音乐应该在学校或家教中被正式培养和开发的建议,必然很难受到欢迎。现在,可以肯定地说,一些酷爱审美原则的人可能不会反对在较高审美水平下没有能力或"文化资产"的参与。但是,很显然,这些基本手段,是用以安抚那些不会制作"好的音乐",或不能对"好的音乐"做出回应的人。更重要的是,高雅文化的守护者坚决主张,没有什么应该被允许去扭曲关于以"古典音乐"为基础的教学所做出的努力和尝试,以及为了开发未来的"古典音乐"的观众的需求。

然而,非常明显的是,即使在西方和"西化"的国家,这类乐器都很丰富,并且是实现浓厚音乐情趣和个人成就感的来源。这样的器乐呈现出了巨大而尚未发掘的千百万人的音乐生活"空间"。20世纪70年代美国音乐产业的研究清楚表明,最可能继续成为音乐上活跃的演奏者,是自学成才的演奏民间音乐和娱乐音乐的人。他们几乎完全不受校内外正规音乐学习的影响,但仍然热衷于他们的音乐爱好——一句话,除了与业余爱好者一起,他们并不喜欢审美的事情。为了似乎明显的理由,任何被广泛运用于娱乐的乐器,都是音乐上独立的——也就是说,不需要伴奏的乐器(顺便提一下,它们包括钢琴、吉他、手风琴,在那些日子里,还有电子琴,或现在称作电子键盘的乐器)。

尽管这些民间的、本土的和娱乐的音乐(乐器)一直被大部分国家的音乐权威人士所忽视,它们似乎仍是所有社会的音乐资源。当然,在非工业国家,主要的音乐生活服务于所有礼仪以及音乐、社会和文化功能的领域。对最近世界上多元文化音乐的兴趣做出的反应,一些审美学家试图借鉴这些功利性的音乐作为审美——即使这些音乐家和文化并没有涉及类似的观念。事实上,这样的社会往往没有"艺术"或被实践称作"音乐"的概念,一个观众的概念,或者一个独立的"听众"的概念。在这些方面,音乐是一个全方位的实践,它包含舞蹈、喜剧、宗教、礼仪,以及一系列相关的功能①。

音乐人类学家和世界多元文化音乐的支持者们已提醒音乐权威注意此类音乐制作的存在和重要性。事实上,顽固的审美将艺术从个人的、实践的、以及日常生活的,从接受了审美倾向的高雅文化的领域分离开来,其结果,从一个下层社会的民谣和流行文化的创造中分离开来。后者的无处不在和不可避免就像我们呼吸的空气或我们生存于其中的自然景色,而前者就像观看奥林匹克运动会,感受着激越、追求和特殊价值。然而,就傲慢的观点而言,没有理由费心在那些我们已经置身其中或无法回避的事项之中。因此,审美

① 仅仅把听音乐当作一种自我满足的行为,一定不能是负担,可能的例外是听取西方工业化国家流行音乐。

所侧重的观点是,学校教育应该是培养花园中的花朵而不是培育杂草,遗憾的是太多的教师对这种观点都是毫无疑问地接受下来。①

其结果是,在教师的假设、其他人对审美学说的渴求和学校教育的前提之间产生了一个基本的矛盾。如前所述,学校是建立在普适的和公平的教育理念之上,为了所有的学生并满足使他们在良好教育之上个性形成的需求。然而,审美教育下的音乐教育根本无法面对这两项要求。首先,学校和班级根本不是产生审美响应的场所,这里不具备帮助产生审美响应的必要条件。此外,不要期望在短短的课堂上的音乐教学能够克服他们在家中和社会广泛接触中形成的倾向与习惯,而这些倾向和习惯抵触或忽略"好音乐"的审美准则以及对此的接受和回应②。

审美音乐和审美音乐教育的支持者在幼儿是否能够对审美做出反应的问题上也保持沉默或总是含糊其辞。因为这样的响应似乎依赖于大量的训练、学习等,明白地讲,大多数学龄儿童不具备审美经验的可能性,特别是在与早期儿童音乐简单交织的时期,似乎令人质疑。换句话说,如果这些支持者赞成学生接受了儿童歌曲和其他音乐③,就会产生审美响应的说法,那么我们可以估计到审美响应是可以度量或被削弱到低龄的水平,类似于非常简单,甚至极其简单的,适合于他们年龄的文学作品。那么,如果真是这样,应该怎样设法提高这些初级水平的审美感呢?或者,有一些课程的进度将会"提高"这些初学者的响应,以充分开发和适当提炼他们的审美响应。

最后,假如为了论证这样一个适合教学审美反应的课程的存在,即天生的能力、智力、社会、经济和文化背景差异,使每一个学生都能变成"普遍受到良好教育"的、有充足的背景知识和技能去支撑审美反应的假设,是完全不可能的④。如果这样高度有序的技能和理解不是需要的,或者如果对于大多数

① 也忽视了这样的事实,例如,常有人说"某人视为杂草,他人视为花朵"。
② 参与过合奏的学生有时会对音乐产生兴趣,而不是大众文化品味的驱使或家乡民间文化的推动,这样的集合在一开始就界定了选择或组合,也就不能很好地符合通用教育的原则标准。在他们之中也经常出现普通音乐教育的短缺,甚至那些最终得到了较好发展的学生,也是这样,未受到音乐气息导引,未能终身与演音乐和听音乐相伴。显然,全部情形遭遇到了这样集合形式的狭隘和限制。
③ 这是问题的一部分——由于他们的主张从来都不能被证明(或作为那样的事物被发现),审美的前提落入了形而上学的迷局。
④ 一种假定,简直不能被确认,只是因为被描述为特征化审美响应的内心逆转,根本不能被直接观察到。因此,简直不可对学习的程度或教学的效率进行评估。对这样学习情况的存在和改进进行推测也根本不是对学校进行整体评估和检验的意愿和需要。至于音乐响应,它太容易被错误地认作某种程度的愉悦,或某些作为审美功能积极体现的证据,相反,当学校学生利用音乐进行玩耍时,是一种社会体验,利用音乐调节情绪,是一种娱乐、消遣和个人的空灵,是一种音乐的"静养期",或者仅仅是为了充实审美理论家所说的适当的审美时间档期。

儿童的总体基本预测是很容易导入的,届时,要么学校全员的审美响应都是错误的,要么就是教学过程很经典,而多数音乐教师的教学能力对应于这样任务很缺乏,因为教学结果简直不能被大多数人群对审美"经典"的欣赏所证明。在任何情况下,即使其理论能够作为组织正规教学的基础,以审美为前提的学校音乐教学似乎都与其条件和环境不相吻合。

音乐响应

除了音乐教育作为审美教育所面临的实际困难,音乐响应的审美前提使其越来越多地向批评家敞开了大门。首先,在一个基本的层面,高层理智要求使得审美响应不能对任何合理的和实际的方面做出决定。因此,音乐爱好者和许多受过训练的"古典"音乐家通常用明确的、发自内心的以及直观的、个人的见解,而不是像审美学家用理智的、客观的和中立的响应表达对音乐的观点。因此,这样内在的和强烈感受到的个人响应,即那种具有审美理论的抽象的、客观的和中立的表达方式与"审美态度"背后的"公正的"和"公平的"方式不相一致①。

也许可以将这种初始性抵触归咎于音乐审美理论的形而上学本质虚构出了音乐上的幻象。事实上,那些似乎被错误的标榜为审美属性的音乐爱好者和音乐家并不熟悉审美理论,并不熟悉审美学家描述的那些审美响应的所谓要件,那么那种非审美"直觉响应"和个人空幻就并非是不可能。至此,大多数音乐爱好者完全没有经过音乐训练或完全不懂审美理论,但他们清楚地知道自己具有一些富有意蕴的经历体验,并能够自然而然地揣摩那些必定是专家们声称的"审美"。训练有素的音乐家甚至更推崇这种推定,因为完整的训练已经使他们完全接受了19世纪审美思想的语言和推定。实际上,许多20世纪所谓的先锋派音乐并非源自于19世纪的审美思想,在19世纪审美假想和音乐训练狭隘性之下的精确训练之中,

① 作为过于经常出现的例证,审美理论十分自相矛盾于"审美内涵"的性质。早期的审美形式主义认为,这样的内涵涉或植根于柏拉图或毕达哥拉斯式的属性,结构上的联系占据了主导,因此对音乐"形式"的领悟和分析就起支配作用。个人所显露出的强烈的"表现"意念,特别是对浪漫主义的理解,就是错误的,或者说是被形式主义所完全排斥的,因为这样的表现是超越音乐的,因此也就不是审美的。19世纪后半叶的表现主义理论允许这样超音乐产物的存在,但有顾虑于这种灵动表现的基础超越了正规的或严格的音乐术语。基于表现形式主义这样的认知,审美的"感受"或"情绪"是"明快的"音乐并抽象地给出了"形式",也就是说,没有实际生活中的动机或没有情感方面的相互伴随。这些"似乎"是或被唤起的感受,不是感受到声音的直接事项。最后,被最近表现主义认知观点所认同是,音乐"展现了"情感上的感知理解,因此,总体上展现了人类的主观领悟。至于更进一步的描述和各种音乐教育理念的不足,请参见飞利浦·艾尔普森的《人们对音乐教育哲学的所期所盼》(美学教育学报,2513期,1991年秋,第215－242页)

先锋派音乐不断地遭到摒弃或抵御。如此一来,与浪漫主义和20世纪早期大众音乐相关的"感觉"被错误地理解为审美就是不奇怪的,凡是不以审美"感觉"归属的音乐都以荒谬或缺乏"美感"而被诋毁也是不奇怪的。

这带来了一些关于区别内心体验的情感响应和智力运用的审美响应之间的性质和价值基础的问题,可能会或可能不会(随审美理论的问题而定)具有一定的身体基础或共鸣。现在,如果只是情感表达和内心的音乐体验是审美,那么,所有情感都是。因此,对于一些特殊的审美价值,任何要求都必定大打折扣。如果不是任何情感体验都是审美,那么,一个连续的进步,即从低层次的内心体验到高层次的智力参与所涉及的从一端到另一端的审美体验似乎是不可避免的。如果是这样,问题就出现了,在确定指出我们或许能将一个纯粹内在的情感体验从一个恰当的、智力层次的审美体验中区分开来。因此,这个事情就成了一个随心所欲的问题,这是将不同的情形放在一起进行的不对等的比较,就像水忽冷忽热,或在食物和高级的烹饪技术之间进行区别一样。

对于这样的理由,审美哲学的全部历史充满着属性上和边界上的冲突与矛盾。尚未获得解决甚至更糟,尚未解决的分歧在于:审美的"客体"或"作品"是否现实或本体上存在,审美含义是否纯粹的或与环境相关的,具体乐曲的审美含义是内在固有的,还是外界赋予的或是被建立而成的,这种赋予或被建立的审美含义是稳固的,还是随着具体氛围而变化的,观众的内心感受是否也会因此而变化。所面对的进一步困惑是对音乐的思考并不停留在乐谱上,对乐谱的审美含义浏览既不是固定的也不是被赋予的。例如,有些审美学者承认爵士乐的即兴表演是一种"瞬间的作品",即使没有记谱,只是其他人不能够或不愿意将其定义为脱离乐谱便利而存在的一种音乐审美类型(应当指出,这个世界上的大多数音乐都是这样的情形,比如,甚至西方世界的摇滚音乐和大多数民谣)。

另外的问题又出现在歌唱和歌剧方面,就原本属性而言,歌唱和歌剧存在有所谓的音乐以外的"添加物",在形式上传递了特定的非音乐理念,诸如情节、布景、服装等等。这些事物的存在是对审美理论的又一种全然藐视,正如一位作家所言,除了"纯粹"器乐或"孤立的音乐"之外,都是令人不愉悦的[1]。这就使得一些审美学者在"音乐爱好者"与"歌剧爱好者"之间进行了轻蔑的区分,后者在没有这些音乐以外提示物的伴随下是不能够产生富有成果的音乐响应的,进而全然忽视了21世纪后半叶的音乐发展,这个发展既是

[1] 参见彼得·基维的《音乐独白——关于纯音乐体验的哲学思考》(伊萨基:康内尔大学出版社,1990年)

审美学派不曾预料的,也是积极地反对审美学说的。换言之,审美理论(类似的同室宗亲为"音乐理论")似乎褪去了光环,鉴于它延续地将自身封闭在音乐和音乐可能性的极其狭小圈子里,那么步入成为亟待被替换糟粕的时代的风险就陡然而生。

总之,尽管对所谓的内在固有、绝对、普遍、卓越和纯粹音乐含义的"为音乐而音乐"主张的坚持,进而需要"审美距离"和"无偏好性",审美理论在19世纪迅速崛起,揭示了浪漫主义哲学及其完美、庄重和艺术禀赋的形而上学理想,这是可取的一面;然而借助这种社会意识形态,中产阶级通过倡导"上等"音乐和"优雅使命"的审美哲学,抵抗所有其他音乐形式和音乐价值,进而巩固自身的社会地位,这是可悲的一面。无论怎样辩解自身历史上的合理性,审美理论都不再能够符合20世纪末我们的音乐需求,进而也肯定不能够完整地适应学校音乐教育的需求。那么,我们不禁要问,还有其他选择吗?

作为实践的音乐

值得庆幸的是,崭新的音乐实践哲学理论正在形成。不同于通常审美假设的"好的音乐",实践理论所要评价的是音乐的"好处"(例如音乐和音乐体验的好处和价值),以现实主义观点,用大尺度视野衡量音乐"为何而好",也就是为何与怎样方能为完人之人所利用。实践的传统概念可上溯到亚里士多德,他把知识形态分为三类:辛勤和沉思于为理论而理论的理论知识(理论),用于制作器物的技术知识(技术),第三就是实践,这是一种人伦常理和务实的知识,表现在全然地为着"美好生活"而服务的行动之中。

重要的是,实践包含着人伦常理维度上称为实践智慧的定义。这里的人伦常理指的是,在不停变化的氛围和境遇中,针对每个人不停变化着的需求而服务所导致的"正确结果"。那么,实践是一种行动中的知识(不是为理论而理论的知识),旨在促进群体或个体的生活品质。因此,就实践观点而言,知识和技能之好全然存在于给特定境遇的人们带来了"好的结果",特定境遇的人们既不同于其他人群,也不同于境遇变化后的同一人。

引用到音乐上,如果说"好的音乐"是指为处在全然不同氛围中的个人或群体带来"好的结果"的音乐,那么,实践理论就提供了宽广的基础,有利于理解音乐以显著多样性的角色服务于全世界的作为。实践理论具有广泛的包容性,而相反的是,审美理论主张绝对、普遍和卓越的"好的音乐"的含义和内容,结果是把大多数音乐和音乐体验排除在外,因为不能符合审美的价值标准。这种排除的直接原因是前面勾勒出的审美主张,即音乐是为音乐而深思

冥想和非务实的价值观取向。结果是,审美理论类似于亚里士多德所定义的理论知识,没有直观的或务实的目的,只有满足于自身所能理解的奢华。

与之相反,实践哲学认为音乐的直接价值在于服务于不断变化的人类需求和目标。因此,这样的"好处"必然与所谓的音乐以外的一些事物或价值层级相联系,这些事物和价值超越了声音本身。诚然,"审美距离"仅仅聚焦于"孤立的音乐"和其也许含有的内在固有与纯粹内敛的意味。然而,实践理论不认为审美理论所主张的"好音乐"的内在固有或"严格音乐"的价值观与外在拓展或务实价值观之间具有清晰和主观人为的区别,纵然后者被审美理论讥为是对审美境界必要纯洁性的污染、降格或妨害。但在实践哲学看来,审美学者提出的内在固有与外在拓展的二者分离方法是一种歪曲和误导,因为这两种维度的效用就像一枚硬币的两面①。基于这样的实践观点,音乐价值扎根于现实而不是抽象的脑力思绪或形而上学。同样,鉴于植根于变化万千的人文事项,它就总是与社会文化的拓展与意味、个人需求、喜好、运用和意图等融为一体。总之,它的生机勃勃和它的"鲜活气息"是与实际生活紧密相连的直接效能,而不是什么臆造的纯粹凌驾于生活之上的理想化状态。

就实践观点而言,甚至单独关注于对音乐的"仅仅聆听"所带来的"好处"也超越了所谓的内在固有和纯粹音乐意味的审美内含。音乐随之融入了时光,"形成了特质"②;那么,以叙述的方式,音乐创造出"好的时光",青少年和"普通"听众(非审美学者)以宽泛的许多方式和路径,运用着音乐。这就是实践的观念,音乐"好就好在"那些参与其中的人们的开心和愉悦。音乐明确地提供了有意义的消遣和娱乐品种和层级,面向所有时常为此而抽空光顾的民众。

这样的消遣娱乐并非是审美学者对流行音乐所进行指责的"消遣而已"。恰恰相反,典型的和"普通"听众参加音乐会并不只是"消磨"和"打发"他们

① 这种对"维度"的可分离性的承认只是用于阐述由审美理论的粗暴所导致的不幸情形。充其量,相对于任何内在固有,外在的维度构成了抽象的和随机的特征属性,在不可分开的一个整体上的两个部分之间,这种情形完全不同于对人体内部与外部性质的比喻。

② "形成特质"的表达来自埃伦·纳亚克的《艺术的作用是什么?》(西雅图:华盛顿大学出版社,1991年)。形成特质意味着有目的的或深思熟虑的。当塑造或给予艺术表达一个想法,或美化一个对象,或辨别一个想法或对象是否是艺术的,人们会赋予(承认)一个专门的事物,它没有人的活动或认知。此外,人们打算通过特殊方法从每天生活的不同领域去评价这个活动或者人为产物。有一种跳跃和巨变是来自人类日常生活的基本需求和活动,如吃饭、睡觉、准备或得到食物等,就发生的顺序不同而言,具有不同的动机和特殊的观点和态势。在功能性和非功能性的艺术中另一个现实被认识和开始,"形成特质认可、展示和表现了这一现实",她补充道:"使用'形成特质'作为出发点,而不是使用一些定义(审美)本质的模糊概念,这可以让我们从其他社会团体中考虑这个人为产物,没有同样类别的现代人为产物的自觉的审美诱因,我们毫无顾虑地称之为艺术而不援引我们通常预设的模糊的或未证实的美学概念。"

无所事事的时光,相反,他们是在造就和经历"好时光"。这样的音乐聚会(私人聚会以及收集和独自听取音乐藏品)肯定是重要且首选的娱乐消遣方式,而娱乐消遣是再创造的初始领悟。作为活生生的灵动,再创造使得生活无愧于生命价值。在实践观看来,所有种类、形式和用途的音乐都是为了美好生活而娱乐消遣的首要源泉。总之,这是一个重要的伴随非凡悟性的兴趣,大多数人生活中的任何兴趣都伴随有这种悟性。兴趣和悟性才能使学习研究和专业发展聚焦,当然也使占据闲暇时光主导地位的时光更加充实。

实践和音乐品位

在这样的实践观点下,音乐不是为听而听,也不是大脑中的审美内容物。在音乐接触中经历的激越心绪更具有脚踏实地的基础性。这些是直接的气韵,不能够或不需要进行更多的理智、分析或辨析,类似于一个人对冰淇淋风味的喜好。就像人们开发了某种"好味道"食品的风味,他们也开发了"听到"或"感到"的音乐品位。也像与家人或朋友一道用餐的时光,音乐的愉悦就是在于愉快渡过时光的过程与状态,物有所值的时光,简言之为"好时光"。

基于此,音乐与生活中的许多愉悦完全一样,容易普及,没有禁忌,没有认知距离。无疑,运用这些优点的基本能力始终可以加以增进、培养和优化,所有这些都拓宽了机会和选择。① 显然,学校音乐教学的功能就在于此。然而,与基本的语言能力一样,听音乐、经历音乐、"领略"音乐、欣赏音乐和得益于音乐的的确确都是广大民众的基本能力,甚至不经学校也可获得。

实践意义下的音乐意境并不是什么纯净的、深奥的、抽象的或神秘的境界或形而上学,因而不取决于高超的特定学习能力,不需要合适的审美心情介入,不需要在正式的或理想化的音乐会氛围中才能形成。相反,就像食品一样,音乐意境更像"品位",不是简单的兽欲享乐主义的感觉,而是在感知习惯建立和拓展中形成"品位"的感觉。

品位的起始取决于音乐在听众生活中扮演的角色。对于许多人,音乐的功效远超于任何对音乐品质的考虑。"重要的事情不是在于'这是好音乐'吗?而是在于'音乐为何好?'。"②乡村音乐歌手彼得·西格(Peter Seeger)如是说。

"音乐的第一用途是人们借以调节情绪。"事实上,这就直接地与审美教义的"无偏好的独立性""审美距离"等无谓与不实产生了矛盾,我们借助音乐

① 参见,例如,查尔斯·韦格纳,《体验和感觉的学科》(芝加哥:芝加哥大学出版社,1992年)。
② 《音乐、智慧与欣喜》(纽约:威廉姆莫罗公司,1997年,第261-264页)。

"使得我们的中枢神经系统进入到一个特定的环境……"此外,"听众也会对音乐进行分类,根据其外在义含和社会标志"。例如,像许多其他类型一样,高雅音乐和摇滚音乐的标志就是演艺在音乐会现场内外,这就按照我们所希望的是与非,形成了与社会联系有关的许多微观领域。

人们也会痴迷于某类音乐,这些音乐在她们的生活中具有特殊作用。有人痴迷于瑞格舞(reggae)的音乐,因为她喜欢随之而舞。有人因个人崇拜而喜爱歌剧。有人到爵士乐俱乐部去感受即兴表演的有趣动作。有人愿去剧场以外的音乐场合。这样的情况多种多样。

然而很不幸的是,这些具体音乐品味经常是后天获得的,也许甚至是"被标记上的",在青春期形成并大量地保持终生。就神经功能而言,"听音乐的方式一旦建立,它就适用于所有种类的音乐,这就使得对其的适应与否而产生对音乐的接受或排斥"。这是特别危险的,在现代世界里"排斥一个陌生的音乐就像调换一个方言电台节目一样容易"。鉴于"音乐品味通常长期固化",就有充分的理由需要学校音乐教学拓宽音乐视野和选择面,帮助开拓听觉技巧以应对如此大量存在的多样性品味。学校听力教学的作用是开启了一个过程,这个过程能够一直延续到校外和学校毕业以后,通过学校教学获得的音乐品位具有自觉、倾心、务实和有序的特点,与未经音乐教育的案例相比较,这样的方式开启了更丰富更宽广的音乐生活[1]。

演出、专业人士和业余爱好者

无论如何,音乐的实践观也对"做"音乐或"制作"音乐付诸热情,而不是仅仅关注于拓展音乐品味的过程。经典的音乐审美理论仅仅关注于听觉体验。在表演中可能出现的伴随性兴趣很需要关注,期间技能娴熟和音乐才能可以增进艺术性和音乐性;也就是说,几乎所有的关注都集中在表演者所展现的曲谱上作曲家所创意的审美价值、意义和内容。那么,二度创作是假设在表演者脱离乐谱声音的创意,贡献出他或她的个人"解读"。

许多哲学问题指向了审美事项的曲作者、乐谱、表演者和听众之间的关系,例如,多大程度的音乐处理,表演者会脱离曲作者"音乐作品"所要表现的原意的问题;对于曲作者的意图能够在开始之时就充分标注在曲谱上的程度问题;曲作者所"表达"的审美意图是否表达的会完全与音乐意境有关(如所谓的"有意的谬误")的问题;权威的器乐表演作为后续表演传统的范本涉及

[1] 又见,韦格纳《体验和感觉的学科》(芝加哥:芝加哥大学出版社,1992年)。

当代的器乐事项的问题:问题在于"音乐"是乐谱,还是表演,还是构成听觉的作品,或三者都是;等等。这类疑问的根源在于,审美教义持续地忙碌于对这个或那个审美主张进行辩护,而令人遗憾地缺少统一性和协调性。怎么都说不清的假设是表演者无论怎样都经历审美体验以便为观众创造某种审美,暂且不论这种假设,绝大多数的审美文章都只是表演者(他或她)的体验。

当然,部分的问题出自于前面所述表演的专业水平问题。一般认为只有专业人士的精湛技艺才能满足促成音乐作品所主张的审美高度。而纯粹的业余人士也许只是利用乐谱娱乐或"玩耍",这就可以假设"音乐"并不能充分表达其自身的审美赞誉,也不足以成为"好音乐"。对于学校里和私人课堂上的音乐青年,这尤其是个问题。

一方面,他们特别缺乏精湛的艺术气息,致使表演总是非常缺乏审美意念,进而不能成为"音乐"。由于学生太容易因微小成绩而自满,教师通常处在必须督促、劝导、批评、推动或牵引学生的位置,其手段甚至是提高技艺、艺术和审美高度。如前所述,学生大都是如此的表现,尽管一旦其"才能"成熟,他们都有意愿成为"经典"水准的音乐会艺术家。鉴于大量的情况是很难进入到技艺成熟阶段,或从一开始就不想达到音乐会艺术水准,其实也只是"好玩",大多数在中途放弃学习的原因是"玩耍"的音乐变成了讨厌的"作品"。

其结果是,艺术和审美标准的专业水准设定指向按青年音乐家标准进行,表演教学并集中在审美理念上,由于在高层次音乐表演上的竞争和"自然选择",只有极少数可以达到,而大多数人都无法实现。但是,没有措施用来增进学生们毕业后或课后继续参与表演的可能性。大体延续下来的情形是只关注于听赏上的审美理论,接受这样教学的学生自动地变成只对听音乐有热心的听众,因而必然地放弃了积极地学习和表演。那么,表演教学最多也就是为培养听众,而不是促进形成一种参与音乐的积极生活状态。

在实践观点来看,这样的情况真是不幸,甚至可叹。从一开始,私人和学校授课首先要认识到,所有的学生都不是专业音乐人。不是说"才智"不需要鉴别和培养;只是说音乐学校不应该把这些理由定为第一和首要的。普适和普通教育的初衷清楚地指明,学校需要用音乐实践的方式,促进那些具有足够兴趣和天赋的学生成为专业音乐家。

鉴于实践理念所坚持的是给感兴趣的人们带来"正确结果",那么就是要鼓励那些希望且能够继续活跃在满足个人水平上发展的业余音乐爱好者,借以反对将这种个人满足固定在专业或审美标准之上。就像无数业余运动员出于娱乐(和健身)的关切,"玩耍"着各种运动项目,尽管远非专业行为,所以要鼓励业余音乐爱好者,出于娱乐(和心理"健身")的关切,"玩"音乐,尽管

远非专业水准和审美理论标准。

就实践的角度来看，这些不同技能水平的"玩"具有不可估量的音乐价值，满足着每位业余表演者的音乐需求。事实上，对于实践哲学，业余表演者的积极参与根本不是任何方式或维度的专业性表演：每一个参与都是不同的实践，因为每个参与都有益于完全不同的人的需求或存在。那么，以专业表演标准来低估或诋毁业余表演价值，可以比喻作为基于哲学上的"分类错误"，错误地把苹果与橘子比较。音乐专家们的专业标准也许可作为业余者的范本（就像业余运动中的作用），但这两种形式的音乐实践是不同和分离的。教学推动着对业余表演的倾注和竞赛，那么就无需对个别可能成功地成为专业人士的学生进行限制。但是缺少了这样为业余水平学生的音乐教学，几乎肯定的结局是绝大多数学生不能够（或做不到）在学校学习和课程结束以后还继续保持业余表演，尽管训练也许不少。

表演教学提高了音乐实践哲学不断丰富和回报生活的可能性，滋养着音乐个性化的拓展，使得学生能够定位到和选择出他们感兴趣的音乐方向上。完全可以预计，没有参与在或附加在"经典"审美教义之中的音乐活动将会使得学生像成人那样更加愿意保持积极的音乐态度。另外，为了使音乐在他们生活中扮演一个实践角色，需要对他们进行自我学习音乐所必需的技能教学，特别要包括如何有效地进行实训。最后，鉴于管弦乐器尤其需要参与伴奏的要求，愿意终生参与音乐实践的学生将会得益于学习音乐作品电脑伴奏软件。在校期间，他们应当参与任何数量和类型的二重奏、三重奏和小型室内音乐，只要这些音乐类型是毕业后预计所要参与的。

主要乐团的大量演奏者的表演一般比业余表演者更令听众愉快。然而，基于实践哲学的观点，在大多数成人生活中，很难调整出灵活的时间参加业余乐团的排练。在任何情况下，对一个人的独奏和只有几个人组成的各种小型合奏的更多关注能够开发出更多的音乐才能和技能，与大型乐团的情况相比，时间上也快许多，独立音乐才能的提高在任何表演场合都能用得上，这样的场合就能够使他或她的才能被发掘出或创造出①。

① 以三个女性为例，一个是钢琴家，一个是长笛演奏家，一个是双簧管演奏家，她们作为家庭主妇和母亲自然地寻找她们手上所拥有的音乐表达方法。她们带着孩子一周去聚会几次，演奏一些在当地大学图书馆都可以找到的用来组合乐器的所有文献。她们的第一个问题就是几乎没有这些文献的知识或者经验，这里所描述的通常方式是她们的学校只提供了大型合奏的机会。虽然钢琴演奏者为独唱者们做过几次伴奏，但她并不了解除年轻时学习的钢琴独奏曲以外的其他作品。这个事例作为一个参考，只是希望家庭或学校音乐教师能够重新定位她们的课程方向，从而促进这种重要的音乐重建方式。

娱乐性的器乐

所有前面讨论的事项都是基于大多数接受私人教学或参加学校乐团表演学生中少数学生的"普通教育"需求。在以实践为基础的课程设置下,这些少数人成为"普遍到良好教育的"和经过课程学习能够形成一种以音乐为中心,积极参与音乐制作的生活,课程示范着、推动着和希望将表演作为愉悦一生所需的知识和技能的传授。但是,音乐课上的"普通"学生,出于种种原因,不去上课或参加校方主办的乐团的"音乐会"。

既然音乐在学校教学中处于对"普通教育"起着贡献的基础位置,那么这就要求形成一个促进课程拓展和教学成绩的准则。因此,需要将课程建立在更为重要的实践理念之上的理由就无所不在。典型的"普通音乐"是由审美理论主导的,主要集中在听赏和听众培养。通常,一些为帮助学生学会控制音准和歌唱而设计的教学也只是提供了传统和儿童歌曲以及民间歌谣的堆积。与之相似,教室里的乐器经常用于追求音乐概念的传授,据说是"音乐文化"所必需的,也是理解和欣赏音乐所必需的①。但是,通常,普通音乐学习所要求的"毕业生"实际上几乎没有长进,或完全没有长进,离开了学校,他们不能也不愿参与音乐。确切地说,教学致力于某些"普通"信息和技能,东一点西一点,很少有学生在音乐能力的进步上,表现出他们参与其他学校项目那样的进步②,更少的学生能够在参与教堂唱诗班、教会合唱团或诸如圣诞歌会等多种独唱中,表现出令人满意的进步。

理所当然,存在这种情况的通常原因是没有对所需要的独立音乐阅读做出要求。尽管大量的口头教学也许可以传授读谱,但在以歌唱为基础的普通音乐班级里,音乐技能却很难拓展到功能化的程度。另一方面,一个对于音乐和音乐课程的实践方法会在读谱的教学上给予特别的重视。相反,将读谱

① 在其他地方,我已经批评过"概念教学"的"活动方式",论点是与此相关的,在此不做重复。《概念学习和音乐教育中的行动学习》(英国音乐教育杂志,第3期第2版,1986年7月,185 – 216页)。

② 这个抱怨是无可非议的,真的只是因为太少的时间贡献给课堂音乐,但是,音乐是不是在普通教育中扮演很重要的角色可以归因于一个事实,这就是音乐教师没有把他们想要传授的有意义和实用性的在任何时间都可获得的音乐知识和技能有目的地表现出来。换句话说,他们没有能力在她们的课程中给予更多的时间致力于学校音乐活动,让学生明确地参与实践"音乐"。因此,例如,学校确实存在(至少在美国)综合音乐项目是在实践或是行动学习的课程基础上进行的,结果是,这些学校比周边学校花费了更多的时间和资源在授课上。

的过程与音准控制的事项以及其他读谱问题①合为一体的教学能够实现得更为有效,通过表演可较早地接触到"娱乐的"、民间的,甚至是一些相对容易形成辨识和总体可接受标准音调的乐器,比如电子键盘乐器。

这样作为实践方式的学校音乐教学具有几个关键的益处:首先,"体内的"声音乐器的控制问题转变成了更容易实现教学的"体外的"乐器条件。一旦学生学习形成了合理音高区域的音调辨识,教师就能够更有效地聚焦于识谱(如:唱名和音符的指法、精确拍子的时值和节奏)和读谱的感知方面(如:音高和节奏的准确性),与此同时,学生也进取性地熟悉着乐器。总体上,业余的音乐演奏与业余运动一样,"练习"在很大程度上成为"玩耍"。当声音的音高训练完成时,通过乐器学习掌握读谱的学生就具备了向声乐转移的能力,大多数唱诗班指挥能够证明这样的事实,唱诗班里最好的(有时是唯一的)读谱者正是那些掌握了一门乐器的成员②。

但是,通过乐器学习音乐读谱并不是全部,也许有人会认为聚焦于实践哲学的普通音乐课程设置全在于乐器学习。乐器本身可以也应当成为业余音乐参与活动的初期关注点。在这样的方案中,所有的乐器形式都应当有所提供,借以引导学生不仅学习音乐读谱,也使学生乐于参与音乐,既出自于也回馈于学生自己,对于伙伴和家人也是一样。对于乐器的选择,学校应当尽可能多样化(教师的技能也是如此):选择的范围越宽,学生就越能找到称心的种类,伴随着乐器,他们个人独自地体验着音乐的成就和满足。

在同一个教室教多种乐器的确存在指导上的问题,但并非不能克服③。还有,这种多样性可产生越来越多的可能兴趣和兴趣组合。那么,教师就要习惯于有时将这样的每个班级教学当作为一个"乐团"。这样的团体弥补了

① 例如,沉默寡言的孩子们对于大声唱出来或者单独歌唱,阅读文字和乐谱时会出现问题,同时,音域的问题和儿童歌曲的其他特点限制了这些可以被读出和表演出来的歌曲的复杂性,这些困难均被一一提出。
② 一些理论主张需要唱出器乐部分作为演奏乐曲的条件。这种方法在衔接学生学习常规管弦乐器和通俗乐器之间是进了一步的,但是,它不是我们所涉及的娱乐乐器。不管怎样,在这些条件有利于音高的一致和视唱的情况下,青年学生们可以学习用一件乐器阅读和演奏。然而,相互增强演奏和歌唱能力只能有利于学生们在普通音乐课堂上对乐器予以宣传展示。不幸的是,一般的音乐课很少开设提高学生在演唱或者演奏上的能力,取而代之的是忙于各式各样的关于音乐命题类的知识,或分散或完整,因此,在音乐学习上没有可供使用的音乐技能。
③ 例如,一些美国老师的课堂教学中,通常包括八孔竖笛、六孔竖笛、吉他、凯尔特竖琴、自动竖琴(电子声学和弦乐器)、德西马大洋琴(用以拍和敲的)、"小提琴"和弦贝斯、钢琴和电子键盘乐器、尤克里里琴、班卓琴和相似的弹拨乐器。所有这些都是北美许多传统音乐中的传统乐器。在其他的国家,为了音乐教育的教学实践,将校外活动延伸到日常生活的需要,通常要求大部分乐器的选择应是普遍的和花费不多的且在社会上较适用的。

学校里演出活动的不足①,也可满意地制作一盘"班级录音带",以盒式录音带的方式把他们班级时光的"训练"(也就是"玩")记录下来②。后者的好处是向学生提供了校外独自愉悦的录音带,让学生以某种方式养成在校外不只是训练而是玩的习惯,是促使他们养成在生活中愉悦地运用音乐的习惯的关键一环。如果这样的习惯在校期间没有养成,他们在未来某个时间里,最终重新选择这个活动的机会是较低的。所以,特别重要的是,使他们足够成熟,把自己想象为"音乐家",就像运动迷们倾向于把自己比作"高尔夫球手"一样。以高尔夫球手为例,据观察一旦一个球手经常"破百"(也就是他们的分数经常是18洞,少于100杆),他们就倾向于把自己标志为"高尔夫球手"并愿意为他们的爱好花费时间与金钱③。对于音乐,"破百"并不能清晰地联系到任何层次的娴熟程度:在其他事项上,表演极其能够既满足新手层级也满足专业层级。那么,关键是使学生处在愿意为了音乐爱好而寻求时间和资源的精神状态。

 不幸的审美教义遗产和接下来的音乐参与专业化是一些人的某种习惯性的反应,他们业余地在一些程度上参与音乐:他们经常说"哦,我热爱音乐,在一个唱诗班里歌唱",然后再不得不加上一句"当然,我不是音乐家"。音乐实践理论和学校的实践课程设计不同意这样一种结论。相对于实践的观点,音乐的存在意义是被人们运用,被所有人们运用,为了任何可以想到的需求、场景和实际运用。从这一观点看,每种音乐都是有价值的音乐。基于同样的理由,所有的音乐参与者都可以把自己认作"音乐家"。

 不能忽视的事实是,在任何特定的音乐风格、音乐种类或音乐用途之中(例如,某个具体的实践类型),一个对"好处"的分层就自然而然地出现了。那么,出于实践观点,很自然和很适宜地要提出关于"品质"层级的疑问。实践观也不忽视这样的事实,即能力的层级问题和对音乐目的的认真程度问题,形成了音乐实践范围内优越性变化的范围。实践观在这里所倡导的音乐目的,音乐为何而好,并不是特别要做这样的比喻或定义:对于每个参与音乐

① 例如,近期在美国,几个六年级学生在学校的自助餐厅里扮演成小孩子,作为小孩子,她们一起听了一个罕见的经历,这些孩子们都非常安静就像她们吃午饭时一样。另一个例子,早期青少年们在晚间合唱晚会和乐器演唱会的间歇期之前就在大厅表演。

② 同样地,致力于歌唱的课程能够在"排练"而不是"共同演唱"中起到更大的作用,当每首歌曲在舞台上被逐字演唱"练习"的时候是否能够值得被我们收录在"班级音乐集"中。不管是声乐还是乐器表演,录音可以在其他时间的听力课上被播放出来,在其他事情中,学生们可以"欣赏和感受"到他们的进步,同时,他们还可以学到对重要音乐意义的辨别能力,例如高音、合奏、发声、发音等诸如此类的准确性。

③ 参见《音乐工作100》关于在音乐和儿童发展的讨论(丹佛会议论文集,弗兰克威尔逊、弗朗茨,1987年;路易斯:MMB音乐公司,1990年,400-419页)。

的人而言,层级表达了他或她的音乐愉悦的类型和程度,构成了"好时光"。肯定地讲,大多数音乐参与者不会不清楚地知道,他们自己位居在层级上的某处。这就会激励某些人更多地参与,以获得心的愉悦,也不会妨碍他人在现有的能力层级上继续参与,特别是当繁忙的生活难以安排更多的时间之时。

结　　论

因为特定的人类需求,关注和对人类的"好处"对音乐的或其他的实践观念进行解读,这是其存在的首要原因,那么任何音乐实践理念下的,对于个人(或团组、社区、文化)的价值和"好处"将首先地和首要地受到实践哲学问题的界定和统领,而不是什么假设的绝对和万物皆准的标准。这不是走入什么类型的愚蠢的相对论[①]。可以肯定的是音乐的"好处"和卓越的问题受到特定的实践条件的界定,并与这个实践条件所能提供的"好处"相联系。基于这种观点,业余人员的音乐参与(以及为志趣相投者、朋友和家人的业余表演)是一种重要的实践,审美教义完全拒绝它的价值,因而几乎被作为学校普通教育的一部分音乐教学所遗忘。

音乐参与的专业化倾向减少了观众的大多数音乐活动。审美的自负(甚至实践哲学也会这样),即使过去是有道理的,是被错误地定格在普适和普通的教育体系中。基于开放的观念,十分明显的现象至少是学校教育不仅仅是未能实现审美支持者所主张的教育或音乐进步。这就更加导致了大部分学生的不断排斥,这些学生身处在审美假定的学校音乐教育和欧洲准则的"上等"音乐之中,接受着"好"音乐和"杰出"音乐的教学。

相比之下,音乐的实践观点很好地囊括了所有的音乐实践:所有的音乐活动,现实的和还在想象中的,都有价值,都有音乐价值。音乐并不是一个功能辅助,辅助功能具有与各种人类活动脱离联系的特点。因为与人类活动的紧密联系,音乐更具高贵性和价值。基于如此的观点,实践理念下的音乐存在于帮助人们创造生活的意义之上,通过在生活中为业余爱好保留了"创造不凡"的时间空间,通过"只是听"就能满足的"品位"偏好。实践意义的音乐存在还表现在对于其他一些特定场合,音乐显现出重要伴随者的功能,例如婚礼、葬礼、宗教庆典等等,在这样的场合,音乐既不缺少音乐性也不缺少价

[①] 韦恩·鲍曼在《音乐教育的批判性反思》中提出,"没有普遍性的音乐:相对论的重新审视",第二届国际学术研讨会音乐教育哲学论文集(李巴特尔、戴维·艾里奥特,多伦多:多伦多大学/加拿大音乐教育研究中心,1996年,152-166)。

值,与舞台上钢琴伴奏的音乐性和价值相同。无论是对于舞会、对于电影或对于热烈营火晚会的"好时光",音乐实践观的存在价值同样有益于其他类型的悠闲"好时光"。

审美学家一定标榜他们的品位,但需要懂得品位事项的属性与局限,那么当其他一样智慧人们具有其他的甚至是冲突的音乐价值观时,也就不会感到惊奇①。愿意分享他人的品位也许十分自然,但引出道德观与实用观之间的问题,强加一种品位就成为学校普通教育规划中专断(然后就是排它)的思想意识基础。当审美痴迷者坚持说他们所确信的愉悦是审美态度条件下的审美响应的产物之时②,(重要的是要注意到)审美理论对于自身审美价值观的赞许也并非一致,对审美体验的描述也不一致。

音乐实践学说仅仅关注把价值观的多样性落到实处③,将音乐引入到"活生生的生活"之中,例如,甚至只是听音乐之中的多重社会元素;再如,把其他的重要维度引入到对音乐的响应和音乐活动的价值预期之中。具体到学校音乐教育的事项,实践意义下的音乐是为了生活,而不是凌驾在生活之上。那么,音乐存在的意义是对人生局面的多样性,甚至是变化性做出贡献,人生充满着灵动,不只是为了活着,而是要创造生活。仅就这个理由,音乐的多样性和音乐参与以及音乐创造的类型和道理就很荣耀,就应归功于音乐实践理论。

基于同样的理由,这样的哲学理论也最符合音乐教育者的重要需求,音乐教育者渴望将音乐引入"活生生的生活",在任何学校和社区都存在着大量多样的音乐热情和音乐才能。唯心主义的审美主张和美妙的现实世界中的音乐实践意义上的价值观念之间存在着许多根本差异,强行对二者进行错误的匹配,将会"关闭"学生的音乐学习之路或走入歧途,学生投入到实践指引下的学习,就有助于找到一个或更多的实践方式,借助于这些方式,他们将会创造出"好时光",然后促成一种美好生活,而音乐在他们美好生活中部分地扮演着中心的角色。这就是,音乐实践理念下的学校音乐教育。

(黄琼瑶 译)

① 特别参见上文引述的品味的重要分析,尤其是,具有重要影响力的和符合精英人士预期的品位,由皮埃尔·布尔迪厄在他的具有影响力的书中给出区别:对品位做出评价的社会评论。

② 事实上,这是问题的一部分:由审美理论家描述出的审美反应,任何有形或可靠的方式都不能证明也不能否定。而且,同样的道理,在学生看来,存在或不存在,提高或加强学生的审美能力不能简单地被观察或评论。审美理论家描述的基础的形而上学的无形的预测教学最容易达到宣传的效果,而不是像教堂布道一样的说教,没有可靠的结果可以被指出,作为伦理上成功和进步的证据。

③ 参见,《音乐作为社会文本》(剑桥:国家出版社,1991年)以及与当代音乐思想相伴的《音乐作为文化文本》(约翰佩因特等,伦敦:劳特里奇出版社,第一卷,1992年)。

音乐和音乐教育实践哲学的序论[①]

当今,用审美价值来思考音乐是普遍的,而审美价值一直以来被赞誉为鲍姆加登艺术学科(1750)的精髓。甚至,在充满浪漫色彩的世纪里,沃尔特佩特声称"所有的艺术都不停地向着音乐的境界进发"(沃尔特·佩特,1961:129),随后瑞盖尔斯基认为音乐已成为所有艺术形式的完美典范(里吉尔斯基,1970)。无论形式主义者或表现主义者怎样执着,音乐审美主义者和哲学家已经将音乐的意义和价值认定为符号式地和绝对地寄存于音乐作品之中。基于这种观点,音乐的本征特质是能够供研习和分析的,进而能够供培养和教育的。那么,"好"音乐就包含着某种审美属性,对这种审美属性的分析透露出这样或那样的固有的"好",被这样或那样权威人士所尊崇。更有甚者,任何种类的音乐之"好"是停留在对作品本身的执着关注。同样,接受音乐教育和培养已经被认定为,从审美的角度以"好"的音乐作品来进行研习和培养。总之,音乐和音乐教育的审美主义观点将音乐的性质和价值认作各种等级和各种方式,取决于权威人士先入为主的审美意识。

音乐家,特别是表演艺人,对这样的哲学事项并不关注。他们按照自己对音乐价值的理解,不停地制作音乐,因为他们显然乐在其中并经常得益于各种各样从事音乐的方式而无所损失。然而,以审美为前提的语言和假设已经充斥在他们作品之中。的确,存有争议的是,起始于19世纪最初期的对音乐的"美化"(戈尔,1992)较少地存在于理论家和哲学家的著作中,而较多地体现在无数作曲家和音乐家的辛劳之中,他们追求对他们行动中所含才智和社会地位的认可,而这些才智和社会地位,在18世纪是被否认的,那个时候他们只是为贵族和教会服务的雇员和匠人(德奈尔,1993)。

听众,至少是"古典音乐"听众,也不停地接触着令人困惑的音乐审美要

[①] 本文最初发表在1996年芬兰音乐教育杂志上,这次重新修订已得到允许出版,发表在加拿大音乐教育家杂志,1997年春季版,38(3),51页。

素,由过去的艺术家、作曲家、哲学家和理论家炮制的审美要素寻求对形式主义者或表现主义者审美价值论的否定或嘲弄(艾维莱,1991)。然而,后现代主义者认为艺术(即高雅艺术)应当是审美主义的终结,但他们在经常坚持劝导听众抵制审美主义方面并没有取得多少进展。因而,充斥着审美意念的著名经典作品在16到18世纪大行其道,无一不是为艺术或审美而创作、表演或运用的。这些经典作品至今还影响着听众,与前几个世纪有所不同,这些作品使得听众更喜爱熟悉的古老音乐而不是喜爱近来的新音乐。"高品位"和鉴赏力几乎唯一地植根在这些经典作品的审美取向之中。

抵制这种审美观念的批判性思潮在各种各样领域中已大量兴起,其中也包括音乐教育(艾尔普森,1991;埃利奥特,1993a;1993b;里吉尔斯基,1994)。在这些挑战之中,关于音乐实践新观点开始逐渐成为对学院派审美哲学的修正。在此过程中,出现了音乐教育的新视野(埃利奥特,1994)。虽然方向有所清晰、价值有所显现,但这样的实践观点距离成形和稳固仍然遥远。没有精确计算过引用的各种结论,当今的研究则集中在介绍实践观点的演变和挑战的基本争论方面,这些实践观点的提出是为了增进对音乐价值的理解和改善音乐教育。实践观点是否具有其本征的定义和特质,例如,这里所争辩的那些事项,是需要认真对待、重视和辨析的议题。那么,首先的步骤应当集中于以推进这一理念为目的的讨论,也就是音乐是在为获得"正确结果"的实践智慧指导下的"某一行动",对人类而言,"正确结果"的意义远比音乐和音乐教育审美哲学的心理主义、浪漫主义和精英主义更根本、更有深意。因此,这一序论的本意是为了促进讨论,而不是问题讨论的终结。

一

实践是由希腊人,最重要的是亚里士多德,为对应技能和理论而分立出来的概念(戴姆,1993)。最近,这一概念被重新提及,以对应审美学说、伽达默尔(1994)的诠释学和哈贝马斯(1973)的批判理论。简单地讲,理论所涉及的是抽象和智力方面的知识,它"纯粹"、没有功利、远离实惠,因而是自证其说的理性深思冥想。基于此,应当注意到有关理论的概念与当今所知的审美学说的基础和亲近感方面的优雅知识类型相当类似。

另一方面,技能具有刻意制作或生产物品的属性,特别是相对于那些不是由人类创作的物品。基于此,技能在我们今天的眼光中更类似于技艺、技术和手艺。它是制作(如艺术品)、劳作(如上课)、演艺(如做音乐和演出)。这样的分类罗织了有用途的和有创意的艺术形式,如音乐、雕塑和文学作品

等这些今天被认为是高雅艺术的种类。所有这样的娴熟行为体现着审美气息,与将娴熟体育表演形容为"美丽"并无区别。就希腊语而言,审美事项只是与直接的感知、感觉和直觉相联系,而不是现今主张的审美响应的智慧价值。此时,对事物特性高度感知的审美体验就远不同于程式化的和表象的含义,而这些东西被现代审美学家归纳为审美响应。要特别指出,希腊词"技能"的现代含义经常关联到"技术",也就是制作或生产一组器物,其价值是毋庸置疑的。新颖性和创造性是制作和生产过程的特征,但并不是高度强调所得产物的品质优劣。技能所导致的结局前面已有所描述,新技术、新科技或新媒体的成熟与成功取决于技术方法的重大改进和全新技术方法的出现以及这些方法所致产物的出现。

究其本意,实践是"实际"的知识体系和行为,通常与道义和政治等人类活动联系在一起。既不像技能所导致的固定结局或"物品",也不像理论所需的无休止深思冥想,实践要求"在运行中动作",因为它的知识体系与人类本性中固有的充满奇异和不断变化的性质相关联。这种动作以及与之关联的知识内涵在当今被定义为一种"实践"领域,从业者在其中进行着"实践"(如医学和法律)。然而,与音乐课程相关的"实践"则不是这样,其从业者不能针对从业对象或从业区域进行"实践"。这是一种认知性的行为,是"辨析型从业者"在"行动中的辨析"(舍恩,1983),也就是理智性、分析性、反思性、计划性和关切性的行为,这样的行为可信地折射出行动结果的正确性。据此,实践哲学为的是在道德规范界定下的特定环境中,获得合适结果或"正确结果"。因此,就其为受众和社区而达成的合适的结果和产物(即正确的结果)而言,这种被亚里士多德定义的实践智慧被认定为人类活动的产品。故而,亚里士多德将这样的实践知识和"动作"从自证其说的理论或理性深思冥想和可以重现需求的技艺技能中,明晰地分辨区别出来。

音乐的实践哲学直接得益于亚里士多德的研判与思考。基于此,音乐实践哲学并不是亚里士多德定义下的自证其说的理性或智力的深思冥想。回顾一下古希腊到文艺复兴对音乐知识体系的界定是有意义的,那时的界定是"理论"或"哲学"(艾尔普森,1994)。只有在启蒙运动理论体系中,"理论"才被赋予了现代含义,科学—分析—技术体系的、对应于实践的含义(例如,拉莫和其他百科全书编撰者)。这个现代解释将音乐视作"实践体系"理论的一部分,的确具有实际意义,尽管并非必然,(事实上)深奥的、理性分析的"和声理论"就经常在音乐学院进行研究和学习。

实践哲学并不是仅仅专注于表演技巧、作曲技能或经常被称作"音乐素养"的技术知识体系。对音乐素养和娴熟实际能力的培训,对于任何的音乐

实践哲学肯定是必要的,但就理解、实现和赢得"产物"而言,这些并不充分。表演技能和音乐技巧依据音乐场合而富有变幻,过程结尾的反应程度完全代表了合适程度。人类历史长河中音乐的变幻多端清晰地印证了"正确结果"智慧实践的存在,导引着音乐的实践哲学,进而是任何音乐实践观念的关键所在。

音乐的实践哲学认为所有场合中的所有音乐都是经过"制作"或"动作"产生出来的。基于此,音乐并不是无条件的具有审美属性,也不是简单的"好"或技能的"娴熟"。因此,音乐实践哲学坚持认为,"音乐之好"只是针对"好音乐"中的任何可取内容才得以成立。因此,"音乐之好"总是与音乐制作和作用的特定情境关系相联系的。

至于情境关系,并不是指历史学家所说的"偶然音乐",那只是为了特定的历史事件与场合而作曲或演出的。然而,任何音乐实践观点必然将这样的历史场合与当时的音乐价值结合起来进行思考。例如,莫扎特悠长而轻漫的套曲(嬉游曲),是作为酒会音乐,为著名的 Mesmer 博士社交场合而创作的,那时的畅饮和社交活动是关注焦点。今天,这样的音乐就很难激起音乐会听众的全神贯注,尽管可以很好地由娱乐性的室内演奏者演绎出多彩的娱乐意味。

情境关系是指特定的人物关系和人员目的,在其中对音乐进行理解和价值取向是作为特定关系的一个组成部分。那么,情境关系就是统领和朝着"正确结果"趋近的"事项"。如此一来,就与审美论者的观点直接对立,审美论者一直坚持音乐具有先验的和无偏好的特质。为此,超越时空的音乐含义和价值就让位给实践论者,后者只是认可"这个音乐"在此时此地的含义和价值,作为呈现给当时的人员或社会需求目的和场合的创造或产出。与审美主张的音乐无偏好性截然不同,实践观点对音乐价值理解的核心条件在于音乐与生活以及运用音乐特定场景的相互关系。

简言之,只有从促进形成全方位人格品质"正确结果"的功能角度着眼,"音乐"才能被正确地理解,并得到价值判断。从实践观点看,对于留存于中产阶级学院派浪漫艺术观点之中的审美范式来说,作为高雅艺术,音乐既不精确也不充分(里吉尔斯基,1994)。音乐也不是由悠闲、富裕、高贵、智慧和天才的高雅文化美学精英培育的。

相反,音乐实践哲学则聚焦于音乐鲜活的、对于普通民众生活状态的积极作用,也就是"愉快生活"和"营造特性"(迪萨纳亚克,1988;1992)。与所有人类艺术形式一样,音乐具有人类普适性。因此,音乐在人性的核心位置占有一席,那就有别于审美理念,音乐已经并将继续作为"工具"服务于人类

需求与愿望。而且,这个音乐"器物"与形而上学或先验论领域的一些理念并无因果关系。它们植根于高度特性的此时此地的具体生活环境,在回忆过去和期盼未来中,品味着所经历的"好时光"。音乐的作为和功能被细化和分述在许多研究领域,音乐人类学(克默,1993;梅里亚姆,1964)、艺术人类学(莱顿,1991)、艺术行为学(迪萨纳亚克,1988;1992;埃布尔,1989a;1989b)、人种音乐学(布莱金,1995)、社会学(佐尔波格,1990;谢普德,1991;布莱克夫,1992)、艺术批判(普里斯,1991;赛德,1991)和大众文化(阿罗诺维茨,1993;雅各布斯,1971;克尔,1994;帕克,1993),所有这些都不是抽象的和玄奥的无偏好的审美主张。

音乐服务人类改进生活的大量现实形式,在著述和实训两方面,已经被审美理念和随之而来的主张所替代,这个主张就是至少高雅艺术不能离开深思冥想,否则就无所作为。其结果是,一些音乐作品的大众性、可接受性、通俗性和普及性被审美空想家,以其缺乏"良好属性"的证据阻断了(甚至还有某些反思性理论家,例如阿多诺,1967;1976)。如此一来,极少量纯粹音乐品位的非大众化音乐被追捧者视为体现了最大的价值,而被大众乐道的音乐则相对价值较低。

然而对于音乐实践哲学,对音乐的最好理解是实用主义观点,人们投入生活中的全部音乐元素。例如,不是说为宣传之用的音乐就比音乐会音乐优越,依据实践学观点,这样的比较在一开始就是错误的。在这个和其他例证里,音乐有助于"创造不凡",有益于广泛的人类需求和利益。音乐的确能够如此,而且受到音乐助益的广泛需求和利益促成了"正确结果"的多样性,依据音乐实践哲学的观点,这正是音乐是什么和为了什么的主要与核心内容。因此,依照艺术与音乐教育的审美哲学的看法(雷默,1989;雷默、史密斯,1992;史密斯、辛普森,1991),教育中的音乐实践哲学自始至终是让人们进行音乐活动。至此,我接受了行动学习一词(里基尔斯,1981;1983a;1983b;1986;1992)。

就实践哲学和行动学习而言,音乐的多样性服务于并满足着大量的人类需求。音乐的丰富多彩使得其位于研究"人文活动"和理解"音乐是什么"或"音乐为了什么"的中心位置。进而,就人类得以方便的音乐用途而言,音乐的价值就得以理解。然后,音乐的深邃和启示把"活动"与对音乐的反应、习惯或漫不经心的表现和举止区别开来,成为理解音乐和指明音乐价值的关键。音乐是一种选项,以可以预测和令人信服的方式,改变或提升着个体和群体的人类活动。音乐是体现个性和"创造特性"的媒介,进而形成最充实的人生。音乐是形成更鲜活和生机勃勃人生的沃野,而非仅为生存。

二

　　音乐实践哲学总是把呼唤音乐现实放在人类和社会的中心位置。把"固有音乐"放在一边,你改变一下你的实践!因为没有适宜的音乐,音乐会是不可想象的,不同实践的人群未必都能适应音乐会上的音乐,听众的参与本身就是有价值的音乐实践。而情况是这样的,千百万人群整齐划一地听取难以想象的种种音乐。对于音乐会,"固有音乐"就是一个核心关注,但对于实践观点,并不是唯一的缘由和场合(见案例,迪普特,1993:173-75)。在另一个场合,音乐只是实践中的一个确定部分,而不是核心关注。例如,宗教祈祷中的音乐无疑就是音乐实践(沃尔特斯托夫,1980)。某一教堂或宗教的音乐进程,随着特定的宗教现场气氛起伏变幻,烘托着具体场合的氛围。以实践的视角看,不可能想象其他音乐场合会需要教堂的音乐"作品"。

　　在音乐实践的场合中,只有与音乐场景相呼应,音乐的作用才能得到扩展。例如,教会仪式包含了支声复调和多种变化形式的圣咏,或是训练有素的唱诗班准确的吟唱巴赫的赞美诗,伴随着愉悦声调与和谐的音乐会气氛,呈现了音乐的存在与功能,营造出特定场合的"特色"。因此,对于所对应的格调,这样的音乐就是"好的","好就好在"烙上了"正确结果"的印记。并不是说只有现场的实践音乐才是最好。音乐"为何而好"的话题可以指向较高格调或较低格调场合,取决于特定的实践应用,所有的音乐练习始终是可以改进的,比如通过训练和其他方式的音乐教育。然而,就实践哲学而言,教堂场合不是音乐会(或反之亦然,圣餐仪式音乐是在音乐会上呈现的)。事实上,到目前而止,并不能清楚地排列出世界上绝大多数音乐的名单。

　　但是,审美学说没有看到音乐在人类生活中重要而普遍的存在。不是把音乐解读为人类存在的核心特征和基本要义,只是将其降低到"装饰"外表的层次。青少年的"美好时光"是带着民间吉他"东游西荡"(如,"玩"并"练习"),全然不把音乐会音乐或任何宽广的审美响应与想象放在心中。在庆典、仪式和其他集会上,音乐的中心角色既不是审美意义的,也不是微不足道的,无论内在含义上还是外在整体上。某一音乐实践是一个媒介作用,为某人的实践服务,音乐的"好"或含义就可能形成。

　　事实上,音乐会之外的情形也是如此,如果音乐背离了既定的"正确结果",那么有问题的"好"就起不了"好"作用。缺少了这个"正确结果",对于原本意图,音乐就不"好"了。实践哲学指出了"音乐"某些程度的缺陷和紊乱。如此一来,许多情况中,对音乐的过程价值(见下部分三)的盲目服从只

是出于音乐自身缘故(如,审美理念),这是有害的,也成就不了"好音乐"。例如,在婚礼现场,假如只是关注于音乐过程价值,就冲淡了对新郎和新娘的关注,而不是对这样场合的特殊含义产生积极意义。也许,人们所讨论的音乐对于其他的实践,可能是"好"的。然而,音乐的"好处"对于某些意图、结局或目的是有"好处"的,而这些意图、结局或目的绝不是全部和纯粹音乐的。那么,对于音乐实践哲学上巨大的多样性,音乐过程价值的核心作用和实践哲学含义,可能较高也可能较低,在音乐会上较高,在教堂、舞会或庆典里较低。

基于这种理念,并没有传统审美定义上的内在性"纯粹音乐"和其他实践意义的"功能音乐"。就实践观点,所有的音乐都具有某些方面的"功能"。音乐过程价值可以给特定群体或个体的实践体验提供初期的现场氛围,但实践观念的实用主义作为绝不止于音乐。它的存在总是对个人的特性成长有所贡献。甚至,高水平表演时,音乐的过程价值在"作品"呈现的初始,所有的音乐实践元素就已出现了,作曲者的、表演者的、听众的,都不是"纯粹"音乐的。大量的"好"事项可以获得,有社会的、实用的、智力的,或其他对人类有用的,音乐是"有益的"(按实用主义意识),以独特的音乐实践方式把人们带入个性化。

可以肯定,能够获得重要的社会、实用、智力和其他对人类有用的"好",并不需要音乐真切的存在。然而,个性化和走向个性化包含了音乐练习,人们"个性化形成"过程是独特的,必须经历时光和经历事件,没有其他方式,而每一个事件就是由该事件实践哲学引起的独特的"美好时光"(里吉尔斯基1997)。这个独特事件所做贡献的性质和程度是"音乐"的实践哲学的首要功能和价值。

例如,学校里的青少年以许多方式学习和体验着社会。与之类似,他们具有许多机会发展认知、感受和体验技巧。多种多样的音乐练习,向学校这个混合体,贡献了大量独特的获益机会。像听流行音乐、伴舞和参与社会音乐活动均为"好时光",显然是"有好处的",相对"自发的",基本不需要成人介入。但学习器乐演奏和小组表演,通常就需要正式的课程教育,即便自我实践是最有价值的。由集体和班级等形式提供的"好"是可靠和可信的,具有音乐的独特品质。学校正式和非正式的常规课程都不能以同样或其他方式做到如此。这个我将其称之为"音乐过程价值"的属性是一个特别的方式,伴随这个方式,主体性和主体间得以发生,得到培养和发展,这种"体验"具有典型音乐"好时光"的价值,受到欢迎(里吉尔斯基,1992)。这种"好事情"显而易见地发生在那些取得"正确结果"学校学生的身上。相对于审美响应所述的短暂价值,实践哲学的"好事情"实实在在,导向明确,易于评估,并可以用

来自我确认，自我激励。

<p style="text-align:center">三</p>

我所青睐其特点的音乐过程价值也被人们如此相称，即实践哲学被认作为音乐（事实上，即使文化含义上还有不同的词汇形容实践）。在所有情况中，音高、节奏、节拍（如时值）、音调、音色和音乐界的类似事项被称为"音乐素养"，这些事项对于每个音乐实践事件，多种多样，各具特色。在一些实际情况下，特别是西方音乐会艺术音乐标准，这些特质能够被或多或少地感受到，作为既定意图和随后达成关注的初始目标。按西方音乐艺术传统，专业音乐家要被训练成具有这些自我充分价值的特质。然而，这只是针对专业音乐家的情形，并不意味着希望加入音乐实践的非专业者也应如此。

例如，西方艺术音乐的业余演出或多或少遵循着如此的音乐过程价值。由业余演出表现出的"好"肯定在一些重要方面不同于为音乐会听众而进行的专业演出。这个"好"是个人参与，在发生音乐的经历中"漫游"（卡斯肯森特米哈里，1990），特别在"音乐会"上与其他一群志趣相投的爱好者一道，或为了家人和朋友（如非评价性的）等"非专业"听众的鉴赏，度过的时光变得"美好"了，尽管并没有专业艺术家出现。业余或团组演出的音准和声音都不如专业的完美，但对于业余的、诸如家人这样的共同鉴赏志趣的非正式听众，在任何方面都不乏音乐实践哲学上的意味深长。

到了世纪之初，大多数中产阶级家庭的"客厅"中间都配有钢琴，业余音乐活动是家庭生活娱乐的特色（莱塞，1990；赞子格，1932）。业余音乐活动在家庭和朋友们的沙龙里很受欢迎，与此同时，"严肃的"和广为流传的音乐实践被表演的专业化趋势所掩盖，去音乐会的听众相应有所增加，广播节目听众同样如此，以及高保真音响和其他新媒介形式出现。并不是说，普通人群不再进行任何形式的音乐参与，因为他们去教堂，去节日庆典，例如圣诞、生日、社团和爱国主义等场合，仅列举少数这些。进而，人们为了明确目的而专门安排音乐活动的音乐实践形式看起来正在走向消失。尽管没有足够的精力辨析此事，但业余演出消失的原因能归因到上述的音乐活动专业化的倾向，向听众教授"标准"，以便与"好"音乐和"好"音乐制作相适应，势力的专业音乐家还为他们贴上了"业余"的标签。

至此，如前所述，每一个音乐实践具有其自身的过程价值。那么，"好"音准、音调、音高以及它们的组合与演奏都有着巨大的变化，从一个实践变化到另一个实践所需的音乐素养，不会被混淆为另一个实践，例如爵士乐就是独

特的(的确,对于其他传统而言,爵士乐所表达的就是唯一的),至少如果绝对讲。"好"的歌唱技巧,随着具体音乐实践的要求,也一样变化。显然,听取西洋歌剧演唱者表演日本或非洲传统歌曲时,将是很笨拙的。

事实上,除了"跨界"音乐家,如温顿·马沙利斯和安德烈·普列文在爵士乐和古典音乐之间,经常一个实践上所必需的"训练"冲击着另外一个实践的需求。为着西方艺术音乐而进行的发声训练会使得我们在听取其他文化的音乐作品时,把微分音当成走音。类似的还有,"听觉训练"只是基于欧洲音乐的调性,可以断定对于大多数人群,在"欣赏"无调性或其他"现代的""先锋派"作曲家和表演者的新音乐时,将只能起负面作用(普拉特1992)。

不只是实践随着其特定音乐价值实现路径而明显变化,判断音乐价值和"好音乐"的特定方式也是如此。每个实践同样也随着音乐价值或自身兴趣所包含的"好处"的程度,而明显变化。一些音乐作品所包含的价值以及相应的兴趣或多或少地无视了其他方面的"好处",这样一个关注点的转移(如,预设意图策划的转移、音乐机构和行为的转移)实际上明示着实践的变化已经发生,那么这样的"好处"也期盼着"音乐作品"上的变化。

假如我聚集一些朋友有条不紊地进行合唱、轮唱与重唱,起初的实践意图是聚焦在业余音乐演唱的社会活动。但某些"优雅"——诸如某些音乐会上的音乐之"好"——与同道者音乐聚会的"正确结果"相比,也许并不是原先设定的过程价值。有些人坚持仅仅围绕音乐过程价值而"排练",音乐实践和它意境将会变化,变得更多或更少地引人注目。如果我今天不能唱歌,那我就聆听,并未完全失去对这个场合的预期,这种情况下的实践则是不同的。处在听众的位置上,也许我会更关注于声音和音准等,而在表演时则经常忽视这些。如果我参加一个作品音乐会,我会以完全不同的心境充当听众。经由我习惯的实践方式或好或不好的传导,所接触和接受到的音乐价值则是完全新的意境。

与表演中良好经历增进听赏音乐实践中"审美响应"的论点相对应,良好的表演经历或训练可能具有混合的诉求。直接的表演或文献的体验,在特定的氛围里,当聆听音乐时,肯定能产生积极的作用。例如,听觉的实践能够以表演技艺性的特别方式(比如,表演中的放松和坦然)得到通达,当全身心投入倾听时,在"诠释"其他独特方面,要重访所熟悉的文学内容和作曲家。

然而,不需要一个"业内者"的解说来助益任何特定的音乐实践(像旁观者欣赏体育运动那样),必须亲身参加其中,无论是初级水平或较高水平。作为具有意义的消遣,音乐会和运动会所能提供的价值,依据实践哲学理念,远远超过了那些个人展现的技艺和体验。这些由音乐会和运动会上大量的"人

群"和听众组成的个性群体,显然不是在参与有问题的实践活动。很清楚,有问题的活动提供诱人的魅力,值得人们给予时间和金钱的投入。从实践哲学的角度看,"美丽""深奥"等事项并不要求特别的技艺洞察能力或拔苗助长似的培养,最重要的是,通过有幸的亲历,富有成果地塑造了从中造就的音乐"美好"。

就问题而言,业内者的技艺经历有时是有害的。例如,经过训练的音乐人可能对所听到的音乐表演皱眉蹙额(甚至"忍受煎熬"),在这样的场合中,音乐过程价值的专业程度较为低层,专业训练使得他们习惯于追求"美好",就像在教堂的唱诗班。熟练技艺的音乐业内人士,在婚礼庆典上,对"技艺瑕疵"的过度敏感会干扰此时的音乐之"美好",而较低技艺训练的听众则会着迷在参与这样实践的结果"正确性"之中。极其清楚的是听众通常比专家和批评家更容易被打动。

这种现象的部分原因是每人不同的意图与动因,因而每人所参与的是不同的实践活动。然而,可悲的是,这种训练的结果似乎是很多人醉心于自己作为表演者的训练成果,而许多听众可以体验到的其他"好处"并不包含在训练之中。至少是,这样的情况是审美技艺倾向(不是实践倾向),统治了全部的音乐参与。例如,一个"学校音乐会"的音乐实践并不追求达到专业团体同样表演程度的潜在预设意念意图("好处")。这样的"标准"无疑体现了导引这样表演的"行动理念"。但是,这样的价值不应当替代令人满意的、实践哲学上的其他"正确结果"。关键的重要性在于业余的音乐参与(如在学校)和专业的音乐参与都是不同的音乐体验。前者将失去许多自身的"正确结果",如果自身的实践理念被后者所混淆——这样的混淆是经常发生的——例如学校乐团指导追求专业水平的音乐参与,进而"关闭"了学生充满热情参与未来的通道。因此,任何音乐实践哲学的音乐过程价值都与所涉及的场合与意图密不可分。

音乐实践哲学的许多价值是在聆听音乐之中实现的,参与的听众过去、现在、将来都不会作为表演者参与音乐。某种类型和某种程度的表演性教学总是受欢迎的,因为只是聆听音乐不可能学习模仿到和创作出某些"好处"。然而,听赏音乐就是实践,是有别于表演的实践。我们为什么和怎样听音乐,听什么音乐,作为表演者,无论业余或专业,都明显不同于听众。毫无疑问,表演能够以多种方式影响聆听音乐。坚持表演对于听赏音乐是合适或最好的教育形式的理念,或通过表演开发对过程的这种选择性关注能力,对于启智性或反哺性的听力进行培育而不是简单跟随,当然是有益的或是必需的。鉴于不断增长的音乐多样性和每个作品所涉及的不同要求,宽泛的表演背景

教育不可能是知晓和反哺听力练习的唯一路径。许多人,尽管缺乏表演历练或训练,却完全能够发展听力技能,例如未经训练的歌剧迷们具有广泛并经常是非常科学的这种实践知识技能。

音乐过程价值的有些方面能够被概括为或转衍为我们还不知道如何去做的音乐事项。同样,其他因素(如历史的或理论的)很少直接地与音乐过程品质相关联,但在本质上可以并有时强烈地制约着听力实践能力,而并不需要表演训练参与其中。例如,我本人的兴趣和禅宗尺八的笛类音乐背景与过去的乐器演出经历和倾听原曲就没有任何关联。对于我本人,意味深长的是对禅宗和其他各种各样艺术之"好"的研究,使我成为较好。在这一点上,我与其他僧侣并无不同,他们未曾经过笛类(译者注:此处应指上述的尺八)乐器演奏训练(尽管,他们无疑听过很多吹奏)。对于各式各样的"世界音乐",舞者和观者并不比部落鼓手更好或更糟,就好像音乐会上的演出者并不比听众更好或更糟一样。在所有这样的例证中,体验(也就是有问题的音乐实践)恰恰是不同的。其本身和其包含的寓意,依据参与音乐的意图和实际情况的变化而变化。

简言之,我愿意弥补因为没有强调对带有许多音乐教育审美哲学特质的表演和作曲所造成的不平衡,我真的认为倾听是令人满意的、充分参与的音乐实践,尽管如前所述,我不认为这样的倾听是审美的或是严格为音乐而音乐的。当然,音乐是一种担当,在人们认知能量上意义重大,是值得投入的担当,时光在其间流逝"创造了特殊"。时光以意味深长的方式流逝,启迪着经历活跃感知过程的听众,基于并追求着公平且特异的意念,每次各异的音乐以独特方式深入每位倾听者的"内心"。这样的时光正是"好时光"(里基尔斯基,1997)。

四

音乐过程价值只有在实践意境中的个人、社会、宗教文化境界中才能是"好的"。虽然如此,对于某些音乐,有时也可能关注于与原本实践无关的价值。然而,经常的情形是严格的"音乐"形态(传统审美观也许喜欢的说法)与原本实践的完整性(如整体性)有所冲突、抵消,甚至否定。那么这样的情形下,存在问题的音乐价值会被"盗用",实践哲学的完整性遭到怀疑甚至取消,例如审美主张笼罩在这样或那样的"世界音乐"之上,或至少变成了另一种实践形态,具体的例证是无伴奏合唱,因其特色被认定是音乐会音乐而不是社区表演练习。

这样的事项同样处在争论之中,是否现代乐器和电子媒介玷污、减低或错误地体现了"音乐的完整性",鉴于某些这样的完整性在"权威上的"或"历史上的"表演活动中得以保留。我不赞同这种音乐观点,这种现代发展代表了新的音乐现实,或使其成为可能,反映甚至更新了格局和环境。基于这一观点,"音乐"不是一种"再现",不是寻求过去境遇和环境一成不变的再现;音乐是"产出",是植根于当代不断更新的人类格局和现实需求的产出。可以肯定,经过文物专家的再现,可以获得值得称道的志趣和价值(如投身于再现的这种实践中),例如历史爱好者对于露天盛会和其他过去场景再现的热衷。然而,这里所争论的是完全不同的情形,即究竟是像再现文物那样对待"音乐",还是像实践哲学那样处置成"好音乐"。

此外,由于音乐实践上的原本境况和过程价值随时间而变化,人的境况、音乐所涉的境况也在变化或更新,但并未破坏实践哲学的整体性。的确,作为"音乐"实践的丰富含义紧密关联着这种变化,当琉特琴的音乐演奏转换成吉他时,当电脑组合的电子伴奏"跟"着学生的独唱速度时,正是如此。当音乐过程价值被错误地关注时,音乐实践哲学的整体性(也就是作为音乐本质的价值和效用)将会丧失,尽管这些价值具有独立于问题实践之外的含义。

另一方面,某些音乐过程价值也经常游离于实践理念之外。进而可以转变成另一音乐实践的组成部分,甚至是重要的组成部分。无论这些是"受到影响的"还是"借用的",都导致了音乐过程品质的新构成,在某种程度上,成了新的实践或为现有的实践提供了新的音乐可能性("好"或有意味了)。在新的构架下,它们不再是老旧的价值;与其他价值合并在一起,出现了新的"正确结果"(如印象派艺术推动的爵士乐与和声的结合)。一个音乐中出现的可能性在不同的实践之中就是"历练",后者已在变化(例如,因为欧洲音乐会音乐中加入了非洲音乐元素而变得丰满),而前者的实践内涵依然未受影响。

然而,因为一些音乐价值能够与特定的实践相分离,但并不意味着应该如此或意味着这样的分离总是"好"的。欧洲范式的一些音乐价值能够与原本社会实践有所分离,并不意味着所谓的"内在性"价值就是这种音乐存在的"好",或这些价值对于所有音乐都有"好处"。音乐实践可以提供这些"好处",至少在某时对某人是这样,但并不总是或直接显现这样的价值。至少,这里介绍的实践观点的音乐价值总是有条件的(例如由谁界定或与什么相关),受到人文语境、活动情境和人们意图变化的影响。

五

我不能停留在这里争辩有关西方传统作曲家"意图上的谬误"问题(例如关于作曲家的意图是否一直故意停留在熟悉音乐上的争辩)。我的确要争辩的是或多或少存在(取决于讨论实践问题的大小)的有关意图的事项,对把音乐纳入到实践哲学的定义,以及所涉音乐过程价值种类的定义或指征。进而,其意图在于创造、确认或"独创"某种人文格局,其路径为把音乐价值作为媒介,其要义为音乐实践哲学(音乐纳入到实践哲学取决于是否承认把音乐作为"事物"或"过程")。并且存在问题的意图也决定了特定音乐价值的细节情境。换句话讲,这样的意图就好像评判标准,用以判断音乐作为实践哲学的"好处",和就既定"正确结果"而言的"好处"。

就所涉及的许多和变化的存在、社会、文化和智力意图而言,音乐存在于世界的本身就是实践意义的。基于这种观点,音乐即使有也是极为罕见地能够是音乐自身;这种描述并不严格地表述了音乐价值,经过聆听音乐或在演出现场可以体验到这种音乐价值,但正式的或表现主义性质的审美响应不能获得这种音乐价值。音乐价值是多种社会和其他人类"好处"的美妙集合体。它的"好"在于这些"好处"的适应性。没有"好"(比如适应的)音乐,这些人类的"好处"就谈不上好,根本不好,或不是我们实践观念所期盼的作为合适"音乐"的好。

在任何意义上,音乐都不是过程中的第二"仆人"。基于这种观点,音乐绝不是简单地作为服务于没有音乐或完全追求音乐的环境场合的一种手段。相反,手段与环境场合、过程与积累衍变是密不可分的,共同地接受着既定意图的制约,而既定的意图引领着音乐参与所涉及的环境、语境。正所谓音乐的"内在"和"外在"价值是一枚钱币的两面:你不能花费一面而留着另一面。像审美理念那样将这两者分离开来,就是将音乐与生活相分离,使得大量人群对音乐索然无味。相反,音乐总是与一个或多个人们的目的结合在一起,而这些目的绝不是严格音乐的。音乐实践理念的意图决定着音乐过程的质量,然后音乐过程质量决定着音乐产出质量。

在这一点上,西方艺术音乐并无区别;它极少得到它自己为了吸引观众而声称的那种程度的关注。比如,为了特定的意图,食品会被制作成味道和外观的略有不同,但食品首要的"好处"是保证营养。许多时间里,实际上绝大多数时间里,三明治或比萨饼的味道很好,可以用以充饥。与之类似,音乐首要的"好处",也就是作为"造就不同"的人类活动的价值,并不是音乐自身

吸引自身而受到关注的简单事项(所谓"内在的"过程品质的自顾自赏)。进而,"好"是好在对大量人们的需求有"好处",这是如此执着地与音乐联姻,这是人类意蕴的一部分(意义重要的一部分)。

再一次,我不否认某些音乐(就像某些食物)能够引起我们主要在过程质量层次的关注;换言之,毫无疑问,某些人士(主要是训练有素的音乐家)认可音乐价值就是他们自身职责过程的质量责任(即,审美主张是为了音乐而音乐),在音乐世界里,这种意识是极罕见的音乐实践哲学的典范。因此,尽管这种意识为了或关注于为音乐而音乐的音乐过程价值的纯洁性,但这样的评估只是音乐实践中全部人类价值的一部分。此外的社会或人类互动的和主体间互动的意蕴和其他意识将始终危机。此外还有这种单通道聚焦的些许价值也许不能单独应对音乐"是"什么或"是为了什么"。

依据实践哲学观,音乐深深植根在人类实践作为中心功能的土壤里,那么在绝对正式或纯粹表演的某些领域,就不能把实践理念与人们将音乐作为语言和仁爱方面的训练分离得太清晰。这样就明白了,只有"在行动"才是合适的。尽管在这里我只能给出一点提示,对于任何导引音乐实践对音乐进行深思冥想,尽管为音乐而音乐,我还是要为之争辩,这不是审美之事项,并不是鲍姆加滕以及后来的审美观点。为此,把对声音质感的兴趣集合在一起,非常类似希腊词汇 Aisthesis 的原意;但其积极含义在于不是仅仅通过相机镜头而成像的电影构成的。

保罗·瓦莱丽(1945)采用新词"感觉的"(esthesic)来界定对声音质感的感受,借以规避"审美"(aesthetic)一词带来的混淆,后者似乎是"存在于"或"给定在"音乐里,超越了时间与地域,由感受者感受到或重新感受到。就在这里争辩的实践观点而言,任何对作为听力实践首要意图的音乐深思冥想是感觉的"编练"而不是审美感受。那么,音乐"内在的"品质与"外在的"品质的传统特性更适于从感受的和实践的角度来表述,两者在每个音乐实践里,经每个音乐实践,交织一体。

六

一些仍存的事项是,实践哲学只是审美理念的一种另外选择或另一替代。例如艾尔普森(1991)认为实践"策略"是三个选项中的一个,每一个都有自身的关注:① 严格的审美形式主义关注形式;②"升级的审美形式主义"关注表现注意的认知主义;③ 实践观点把音乐含义扩展到人类的运用。据此,不再询问音乐"是"什么的普遍或绝对含义,实践观点从哲学的角度出发,只

是询问"音乐对于人们意味着什么"（艾尔普森，1991：234）。然而，基于如此，艾尔普森似乎愿意向存在主义和审美体验的文化重要性让步（1991：233－234）。

另一方面，埃利奥特，在其著作（1994）和广泛的个人谈话中，似乎执着于摒弃审美体验的理念，而钟情于卡斯肯森特米哈里的观点，推动把音乐才能的品位与实践品质联系对接的"潮流"，而我更愿意说是音乐过程品质和价值。这个观点似乎要否认审美响应的存在，鉴于它属于社会构成范畴（这是我的话，而不是他的）。回溯先作为范畴然后作为意识体系的审美观形成过程，我支持这样的认识。然而，考虑到审美意念的效能，我追随实用主义原则，也就是主张和信念的价值取决于运用和实行后的结果。

我的论点遵从"预测导入判别"，这是一个内涵丰富的体系，经詹姆斯成形，在其《宗教体验的多样性》一书中运用。依据这个判别体系，仅仅对结果的预测也是有意义的，无论是否是经验主义的（参见索科尔，1984：34）。简言之，可以概括为"眼见为信"，这里所说的信是指精确的过程预示着结果。许多人体验着宗教信仰和活动的意蕴。此间随即的不同看法与争论一直在延续，对上帝的体验和对相应特定宗教活动的参与，知觉相对论所坚持的是，宗教信仰的清晰体验是不能被打折扣的。这样的意蕴对于信仰者是"真实的"，尽管他们所信仰的并不能证实多于他们所发现的。

与之类似，基于这种评判体系，对审美体验的确信和期盼至少能得到与所预计体验相类似的事项。此间随即发生争论，否定审美响应和相应的审美意识主张的存在，以讹传讹的审美意念体验（预测导入判别体系得出的结果）不能被打折。那么，就不能简单地质疑，人们体验到的某些与音乐相关的意蕴的价值感觉，尽管所争论的事项在于任何这样的意蕴与任何形式主义或表现主义属性没有关联，不应该归因到艺术作品中的音乐属性，这些事项都绝对真实、良好或美丽，它超越了时间和地域，导致了毫无偏好的深思冥想。

尽管形而上学主张的否定，仍然存在这样的事实，现实主义的"好"导致了这种信念的建立，至少某些人用他们自己的语言在这样说。如果这样的信念含有现实主义的益处，对其生活有益，即使这种信念也许存在不足，但其导致的结果将在实际上是有益的。同样，考虑到审美体验和审美响应主张，我所接受的是，出席音乐会去寻求审美响应的人，不可否认地会经历一些事项，所受到触动或感受到的结果都是实用主义的，他们不断从这样的时光中探寻着"正确的结果"。

正如一位评论员最近论述："有一种审美考虑为起始点的体验，很难继续下去。我们所参与的审美体验是错误的"（迪卡罗，1996：107）。我和埃利奥

特同意此议,这种体验不是审美的,是错误的,需要好好甄别。因而,这样体验的实际情况明显是与现实主义相关的,至少对于那些支持者是这样。至此,论及实用主义区别的积极程度,我看它是"好",因为那是积极结果,有助于继续参与音乐实践。

我要争辩的是,我想埃利奥特可能会坚持或追求高标准,这是真实的音乐实践,这里的实践蕴含了现实主义的目的,好的、需求的或有用的,都是"正确的结果"(迪萨纳亚克,1992:69)。另一方面,我的音乐实践观否认以讹传讹的审美视角(以及以讹传讹的审美教育),而关注于各种各样音乐"参与"的实用功效。另外,即使我确信他们被前面所说的理由误导了,我仍然接受听赏者或表演者的相应意识,他们确信自己从音乐的质感中感受到了或创立了某些卓越的审美响应。我支持这见解,这种审美响应的意识正是典型的音乐实践,具有价值,至少对于他们,当时现场的感受是真实的。为此,有力的历史学、哲学、社会学和心理学证据和论点,反对这种审美意识,我并不愿否认历史过程中无数人参与的音乐实践,相信审美响应,浪费了他们自己的时间,就像反对上帝存在的争吵表现出宗教活动就是一种必需的浪费时间。

作为教育工作者,我当然愿意为了音乐实践而劝阻审美动议,仅仅出于实用主义的理由,审美响应主张的私密性和隐匿性使得对教和学的评估变得不可能。就像相信药丸功效可以产生安慰剂的效果,也可治疗病人,尽管不是"真实"的药物,所以对"审美"响应的坚信似乎能够导致某些有益的结果,也就是任何经典观点上的"真实"审美,尽管我否认这些。

就预测导入评判体系而言,解释这种功效的部分原因涉及社会架构体系的实际情况,(艾尔普森,1991:218)称其为"音乐世界"(供宣传的溢美之词),就成为不朽并最终成为正统范式("真实性"的模范;见福特,1975),就是真实、好和有价值。就史实性而言,这样的范式一代代地延续,真实性成为客观存在,成为不可否定的事实。尽管没有客观事实和经验基础来相信或接受这些"真实性",还是有人不停地坚持并不可避免地陷入盲从。它们变成了所谓生活中毋庸置疑的"事实"。"音乐世界"的各种范式,特别是欧洲艺术音乐世界伴有审美响应的范式,是这种过程的关键例证。然而,更有甚者,审美范式也已经成为意识形态。那么,少数人接受了审美理念主张的真实性,断言他们的真实性正是他们寻求的"好处",他们声称所体验到的"正确结果"对所有其他人和所有其他音乐都是有"好处"的。这种意识形态在音乐教育领域流行起来,漠视和损害了大多数其他音乐的"好处"。

关于审美响应真实性的争论是"不真实的",客观或经验感知上都不实际,但并不意味着投入其间的热衷之人缺乏逻辑。相反,对于高度植根于学

院派的个人(特别是委身于正宗的"专家"),所青睐的范例的真实性是如此的顺理成章,以至于对它的否定被视为"异端"甚至是"异教"。不必在意标签,学院派不受影响地继续其道路。尽管存在着将接受审美响应(作为美学的一部分)真实性视为错误的争论,同样的逆向争论是关于任何音乐实践都是音乐过程品质(如感知)的感知事项,而音乐过程品质存在于称作"流淌"的最佳体验之中,对于一些音乐爱好者,对审美响应必然性和"好处"的预测不可否认地受到现实主义的影响,这是一个信念的程式化过程(尽管对于全世界大多数音乐爱好者似乎没有这样的作用,以及对于青少年等其他人,也没有相反的作用)尽管存有争论,那些认为自己具有审美响应的人大多数都不存在(就像声称能与上帝对话的人几乎不存在一样),不经反思的审美响应在根本上蛊惑和误导人们远离了"真实的"价值,似乎不可避免的是,审美意念已经、正在、还将继续对某些从业者施加着影响。

根据这里提及的实践理念,如果预测导入体系预测出"正确结果",那么为着音乐实践的审美意图就是真实的。我并不赞成音乐和音乐教育审美理念,并真诚希望能被取代。但是很清楚,从预测得到的情况看,应当承认,一些高智力人士坚信无偏好的、为着审美响应的沉思冥想是存在的。基于此,我很迟疑地接受将这种"正确结果"认作可接受的音乐实践,至少直到这些范例被取代。

音乐实践关联着所有形式的音乐"参与"。基于"宽容"的实践哲学观点,我认同无偏好审美沉思冥想事例的存在,某种程度上,对于那些摇摆不定的人们,这似乎也取得了"正确结果",但这仅仅是现行音乐实践理念和音乐价值的一个部分,相较于许多其他的"好处",这只是一个很小的部分。我同意埃利奥特的意见,它不应该再作为音乐教育的理由,或作为音乐和音乐价值确定课程和教学法的理念。

可以肯定,社会构架会尽全力维护现状。音乐教育已经陷入了审美意识努力高调地在学校音乐教育中推行审美理念和学说。可以预见,中小学和大学将会抵制实践观点,继续推行已经熟悉的审美教育的陈旧学说。然而,对现实主义的关注(里吉尔斯基,1981)和教育反思学说(卡尔和科米斯,1986)的兴起开始了音乐在行动中的音乐教育新格局,在那里音乐将使生活变得活跃,其"好处"亦将融入并贯穿学生的生活,与审美超越的要求相比较,这些"好处"更基础、更深入、更至关重要。

依照实践学说,恰当的音乐教学就是去教授、去塑造,以及通过课堂能动和实习展示全世界所有的音乐对受众的"好处"。我们教授音乐的价值,有效地引导学生,然后让学生"能动"地沉浸在个人功能的调动之中,并且达到一

种或多种音乐的"好处"。无论如何，许多音乐实践的很多形式都要付诸行动，学习必然涉及足够高水平的参与，达到实质上独立于教师的程度。同时，可以预见其学习过程应当是学生离开学校后仍然希望继续进行音乐活动。

那么，任何"音乐对于人们意味着什么"的实践哲学观点，必须包括积极并建设性地感知行为，这种状态有时会被误认为是无偏好的审美音乐。与艾尔普森(1991:233)不同，我的实践学说观点是倡导必须"放弃审美体验的观点和相关的那些仅适用于艺术作品的概念"，以便推进正确的感知。积极并建设性的感知体验并不是审美的另一种说法，我所坚持的"流动"体验的说法经常被审美体验的概念所混淆(甚至被卡斯肯森特米哈里本人混淆)。

音乐实践的所有形式都基于其实践学说。不同于审美观点，音乐参与的无处不在的属性使其被认为是"好音乐"。音乐活动的所有形式，包括纯粹娱乐、"严肃的"业余活动、小组演唱、娱乐表演、消遣方式、音乐治疗、音乐礼仪等等，都应通过音乐教育不断地前行与发展。只有不再受审美观念的束缚，音乐教育才能够脚踏实地，回归生活，并通过音乐实践使其振奋生活。用实践哲学的观点看，与音乐相伴的日子就是"好时光"。

参 考 文 献

1. 阿多诺，《音乐社会学导引》(E. B. 阿什顿译)，纽约：西伯里出版社，1976 年。

2. 阿多诺，《多棱镜》(塞米尔和韦伯译)，剑桥：麻省理工出版社，1967 年。

3. 阿罗诺维茨，《转动贝多芬》，汉诺威：卫斯理大学出版社，1993 年。

4. 艾尔普森编，《音乐哲学——什么是音乐》，大学公园：并西法尼亚州立大学出版社(重印)，1994。

5. 艾尔普森，《从音乐教育的哲学中人们应期待什么？》，美学教育学报，25 期第 3 版，1991 年，第 215－242 页。

6. 艾维莱，《艺术和不满：千禧年的理论》，金斯顿，纽约：迈克帕尔森出版社，1991 年。

7. 埃布尔，《审美的生物学基础——美丽和智慧》，(Rentsohler, I. 伦奇勒等译)巴塞尔：瑞士出版社，1989 年。

8. 埃布尔，《人类行为学》(莱森等译)，纽约：阿尔丁，1989 年。

9. 班内特·莱默《音乐教育哲学》(第二版)，莱克弗：学徒中心，1989 年。

10. 班内特·莱默、史密斯,《艺术、教育和审美认知》,芝加哥:芝加哥大学出版社,1992年。

11. 保罗·瓦莱丽,《法兰西学院诗歌课程的揭幕课》,巴黎:加力马尔出版社,1945年。

12. 布莱金,《音乐,文化和经验》,芝加哥:芝加哥大学出版社,1995年。

13. 布莱克夫,《变化社会中的音乐生活》(马里内力译),波特兰:阿玛迪厄斯出版社,1992年。

14. 戴姆,《回到坚实的地面:实践智慧和技艺在现代哲学以及在亚里士多德》,圣母院:圣母大学出版社,1993年。

15. 戴维·埃利奥特,《音乐和音乐教育的价值》(音乐教育的哲学第一版),1993年,第81-93页。

16. 戴维·埃利奥特,《关注音乐教育实践》,纽约:牛津大学出版社,1994年。

17. 戴维·埃利奥特,《音乐制作、音乐听赏和音乐理解——音乐教育稿件》,俄亥俄音乐教育协会,第20版,1993年,第64-83页。

18. 德奈尔,《贝多芬风格的社会基础》(资助),尔巴那:芝加哥大学出版社,1993年。

19. 迪卡罗,《艺术,审美理论和愚昧的两个方面》,美学教育学报,第30期第1版,1996年,第107-110页。

20. 迪普特,《人工产品、艺术作品和专业机构》,费城:佛家大学出版社。

21. 迪萨纳亚克,《艺术是什么?》,西雅图:华盛顿大学出版社,1993年。

22. 迪萨纳亚克,《艺术来自哪里?为什么?》,纽约:自由出版社,1992年。

23. 卡尔和科米斯,《形成评判:教育,知识和行动研究》,伦敦:法尔默出版社,1996年。

24. 福特,《范型和童话:关于内涵科学的导引》,伦敦:劳特利奇保罗出版社,1975年。

25. 戈尔,《音乐作品的假想博物馆》,牛津:克莱尔顿出版社,1992年。

26. 哈勃玛,《理论和实践》,波士顿:灯塔出版社,1973年。

27. 伽达姆,《真理与方法》,纽约:连接出版社,1994年。

28. 科达,《音乐技能》,MN 555346-1718。

29. 卡斯肯森特米哈里,《流动:最佳体验的心理特征》,纽约:哈珀出版社,1990年。

30. 克尔等,《音乐经历》,芝加哥:芝加哥大学出版社,1994年。

31. 克默,《人类生活中的音乐》,奥斯丁:腾斯大学出版社,1993年。

32. 莱顿,《艺术人类学》(第二版),哥伦比亚:哥伦比亚大学出版社,1991年。

33. 莱塞,《男人、女人和钢琴:一个社会的历史》,纽约:多佛出版社,1990年。

34. 里吉尔斯基,《从现代到后现代主义:音乐作为实践》,1997年。

35. 里吉尔斯基,《理所当然的音乐艺术——音乐教育的批判性反思:音乐教育哲学第二届国际研讨会论文集》,多伦多大学加拿大音乐教育研究中心,1994年。

36. 里吉尔斯基,《音乐体验和学习的行动价值—当代音乐思想指南》,伦敦:劳特利奇出版社,1992年。

37. 里吉尔斯基,《音乐教育的概念学习和行动学习》,英语音乐教育学报第三版(2),1986年,第185-216页。

38. 里吉尔斯基,《行动学习》,音乐教育者学报第69版(6),1983年。

39. 里吉尔斯基,《行动学习与花衣吹笛手势的方法》,音乐教育学报第69版(8),1983年第55页。

40. 里吉尔斯基,《普通音乐教学:初中和高中的行动学习》,伦敦:斯堪米尔书店,1981年。

41. 里吉尔斯基,《音乐和绘画的典范——尤金妮娅,德拉克鲁瓦》,俄亥俄大学博士论文,1970年。

42. 梅里亚姆,《音乐人类学》,埃文斯顿:西北大学出版社,1964年。

43. 牧师,《音乐作为社会文本》,哥伦比亚:政治出版社,1991年。

44. 尼古拉斯、沃尔特斯托夫,《行动中的艺术—向着高贵的审美》,大急流域:尔德曼斯出版公司,1980年。

45. 帕克,《流行艺术的美学》(乌普赛拉),瑞典:乌普赛拉大学出版社,(阿尔姆奎斯特等)1993年。

46. 普拉特,《听觉训练:材料和方法》,伦敦:劳特利奇出版社,1992年。

47. 普里斯,《文明区域的原始艺术》,芝加哥:芝加哥大学出版社,1991年。

48. 赛德,《音乐的精密性》,纽约:哥伦比亚大学出版社,1991年。

49. 史密斯和辛普森,《审美和艺术教育》,乌尔班纳:伊利诺伊大学出版社,1991年。

50. 舍恩,《反思性的从业者》,纽约:基础书店,1983年。

51. 索科勒,《威廉·詹姆斯的实用主义哲学》,圣母院:圣母院大学出版

社,1984年。

52. 沃尔特·佩特,《文艺复兴》,纽约:子午线世界出版公司,1961年。
53. 雅各布斯,《为了数以百万的文化》,波士顿:灯塔出版社,1971年。
54. 赞子格,《美国人生活中的音乐》,华盛顿:格拉斯出版公司,1932年。
55. 詹姆斯,《宗教体验的多样化》,纽约:指导书店(翻印),1958年。
56. 佐尔波格,《构建艺术的社会学》,哥伦比亚:哥伦比亚大学出版社,1990年。

引 用 文 献

1. 阿罗诺维茨,《逝去的艺术家,活着的理论与别人的文化》,纽约:蒙特利奇,1994年。
2. 阿瑟丹托,《被剥夺的艺术哲学权》,纽约:哥伦比亚大学出版社,1988年。
3. 阿瑟丹托,《象征的含义:评论文章和审美沉思》,纽约:法拉尔施特劳斯吉鲁出版社,1994年。
4. 艾维莱,《艺术和差异:危机中的文化认同》,金斯顿:弗森公司,1992年。
5. 本杰明等,《理性的艺术:超越传统的审美学说》,伦敦:当代艺术机构,1991年。
6. 迪基,《艺术与审美:体制的解析》,伊萨基:康奈尔大学出版社,1974年。
7. 弗瑞,《品味民主时代的发明》(洛艾萨编),芝加哥:芝加哥大学出版社,1993年。
8. 福斯特,《反美学》,西雅图:海湾出版社,1983年。
9. 甘德,《审美探索》,纽约:哈尔科特公司,1945年。
10. 卡迪石,《理性与争议的艺术》,克利夫兰:西方储备大学出版社,1968年。
11. 卡尔,《现代和现代主义》,纽约:文艺协会;《当代美学》,布法罗:普罗米修斯书店,1985年。
12. 伽达姆,《美与其他之间的关系》(沃克尔译),哥伦比亚:哥伦比亚大学出版社,1986年。
13. 金丝伯里,《音乐、才能和表演:音乐院校的文化体系》,费城:佛教大学出版社;李普曼,《西方音乐美学史》,林肯:内布拉斯加州大学出版社,

1988年。

14. 库克,《音乐想象力和文化》,牛津:克莱尔顿出版社,1990年。

15. 利奥塔尔,《课堂教学的精炼分析》,斯坦福:斯坦福大学出版社;康尼克,《现代性、美学和艺术的边界》,伊萨基:康奈尔大学出版社,1994年。

16. 罗斯,《艺术及其意义》(第二版),奥尔巴尼:纽约州立大学出版社,1987年。

17. 森姆,《超越审美:后结构主义遭遇后现代主义》,多伦多:多伦多大学出版社,1992年。

18. 斯坦尼谢夫斯基,《创造艺术的文化》,伦敦:企鹅书店,1995年。

19. 斯帕肖特,《艺术理论》,普利司通:普利司通大学出版社,1982年。

20. 斯帕肖特,《音乐美学:局限性和基础——什么是音乐》(艾尔普森编),费城:宾夕法尼亚州立大学出版社,1994年。

21. 史密斯,(沃尔特)《本杰明:哲学、审美、历史》,芝加哥:芝加哥大学出版社,1989年。

22. 泰勒,《艺术,人民的敌人》,大西洋高地:人文出版社,1978年。

23. 伊格尔顿,《审美的意识形态》,牛津:罗勒布莱克威尔,1990年。

(黄琼瑶 译)

作为社会实践的音乐与音乐教育

引 言

任何音乐教育理论的核心都是如何有效地理解什么是"音乐"和音乐有什么"好处"。西方的音乐理论和音乐价值的根源成形于18世纪中叶思辨性的假设和美学理论术语。从那以后,这些假设和术语不断扩张,相互竞争又相互排斥,使人眼花缭乱。这些思辨性的理性理论,往往发展成了艺术旁观者理论,把音乐当作"美术"。所以,人们声称,"美术"的存在只不过是为了让人在空闲的时候用假定的"无利害关系的审美态度"来沉思。这种态度据说旨在通过接触"审美素材"来增加审美经验。而聆听这些素材只是为了它们本身而不是为了"外部音乐"功能(如用于宗教或庆典等目的)。那些对典型的社会和现实功能"有好处"的音乐,由于不是"无利害关系",换言之,由于它们有用、实际并没么诗意,而相应地被贬低价值。整体上,思辨性的理性音乐审美理论否定了音乐充分体现出来的反应本质,而且,发自肺腑的身体上的体验被认为与"审美的欣赏"不相称。

结果,绝大多数的西方古典音乐和一部分的爵士音乐得到了美学家、鉴赏家、行家以及那些鼓吹"有等级的"品味和"高雅文化"的社会地位的人的关注。事实上,人们已经默认了一种审美等级制度。即在这种等级中,"纯粹的"器乐(比如没有词的音乐,亦即诸如弦乐四重奏和独奏等室内乐以及交响乐)是最顶级、最高雅、最难领略的音乐文化形式。歌剧、合唱音乐和艺术歌曲在中间,因为其"外部音乐"意义是通过歌词传达出来的。所有的民间音乐、通俗音乐和日常音乐——按宗教音乐、民间音乐、民族音乐、爱国音乐、舞蹈音乐的等顺序排列——被降到相对较低的位置(如果被允许进入这个文化等级的话)。值得注意的是,这个等级制度同样也适用于主要的社会经济等级变量中,一种音乐在这个等级制度中地位越高,所吸引的阶层的社会经济地位就越高。相应的,音乐越公开、越容易得到,它在审美等级制度中的地位

就越低，在普通劳动阶级中也越受欢迎——尽管有时候上层阶级中兴趣比较广泛的人也会喜欢。

1991年，时任《美学与艺术批评》杂志编辑的菲利普·艾帕森（Philip Alperson）发表了一篇影响深远的论文，认为正确的音乐哲学和音乐教育哲学必须顾及各种形式的音乐实践和各种各样的音乐行为，而不仅是处于审美等级制度顶级的音乐。从社会哲学和社会理论引入"实践"这一概念后，出现了越来越多的关于实践音乐理论的文献，这些对世界特别是北美的音乐教育哲学产生了越来越大的影响。

音乐和音乐教育中的实践理论使人们越来越认识到研究个人、社会和文化是如何通过社会实践得以形成的当代哲学、社会和文化理论中的实践转向的结果。它为仅仅建立在个体思维的集体性或思想史的趋向性之上的社会秩序提供了一种修正的平衡——实际上是一种挑战。社会性（不是个体性）以及它所产生和维持（反过来又会塑造社会性）的紧密实践关系网被认为最能解释我们的心理——社会"存在"感，解释社会对个人思想和意识状态（包括情感）的影响，解释我们的知识和价值的社会来源以及社会、文化和亚文化如何形成、繁衍、传承和转型。

的确，对于实践理论而言，一个具有明确身份的人是通过培训和学习参与到社会实践关系网的。我们既与在密切的社会实践网络中的参与相对立，又对其有依赖，因为在任何时候"我"都是在我们做事的语境中临时形成的。表现主体本身是社会化了的思想外表，而思想则是社会化的主体的表现。"表现主体"的作用当然是音乐实践的最中心，因为主体在参与音乐。但是，它却被思辨理性主义美学家忽视，因为他们偏好音乐的"纯粹性"和理性的沉思，而发自内心的或身体上的反应被认为是较低级的审美。

在音乐教育话语中，"实践主义"这一术语包含了先进的实践理论家和实践这一概念的深厚历史影响。"实践"一词源于古希腊，在近代的各种使用中被修饰、扩展甚至转换。提起"实践主义"人们往往认为这是个思想的奇点。在音乐和音乐教育中，实践理论家和实践主义者通常是有很大区别的。但是，这些理论基本的和共同的前提是音乐是全面的社会实践，不是那些已经存在的等待审美地"欣赏"的传统作品集或者传统作品精品（或博物馆）。实际上，许多不同的以音乐为核心的社会功能解释了不同的音乐是如何形成和为何形成，为何每种音乐都非常符合其被使用、欣赏、创作和演奏的方式，如音乐会音乐、舞蹈音乐、宗教音乐和爱国音乐等等。每一种音乐实践都涉及无数的使不同的音乐有显著区别的社会元素。

实践地看，音乐并不仅仅是其他非音乐社会实践的"附加物"，并不处于

次要的地位,也不是它的次要的构成部分。相反,它是由不同的重要的社会音乐实践所创造出来的为社会音乐实践服务的核心组成部分。比如,宗教音乐并不仅是礼拜的消遣,而是有助于制造某种氛围的祈祷和礼拜实践的关键形式;比如,试比较民间弥撒音乐和帕莱斯特里那弥撒曲,或路德教派的合唱和福音派的合唱。虽然有些婚礼没有音乐,但是以音乐——特别是新人精心挑选过的音乐——为核心的婚礼与发誓或其他各种仪式具有与宗教音乐同等重要的意义。

的确,对实践理论而言,即使是为了听众聆听而存在的音乐,如古典精品和爵士乐,也全面渗透着社会的变量(比如,音乐表演场地所带来的社会象征主义——如教堂中听到爵士音乐会或在非宗教的音乐厅听到的教堂音乐);在文化上作为社会文本的功能(比如可以从中读出各种社会意义——如性别角色);激发相互作用的同步社会化效果(这当中大脑通过音乐同步调谐)和听众中的"情感的聚会"(情感状态的分享或相互性);具有众多因违反"纯粹"音乐高雅的审美理论而被审美理论家忽视或贬低的现实属性。这样,社会学、音乐人类学和人类学中关于在构建思想、社会和文化中所起的核心社会角色常常被排除在有抱负的音乐家的研究之外。但是,没有这些社会文化角度,对音乐教育试图承认和提高音乐在社会中的实际价值,即学校的音乐与毕业生的生活和社会的相关性,构成了极大的障碍。

这个关于实践主义的概述首先总结思辨理性主义审美理论的兴起,然后是关于它的批判——主要从分析哲学方面,但也会谈到音乐社会学、社会哲学、社会文化理论等研究以及大多数音乐理论家、历史学家甚至更多因为认为是"外部音乐"和不相关而加以忽视或排除的演奏者的实践理论方面的研究。批判之后解释实践的概念,然后讨论叫作行动学习的音乐和音乐教育实践理论。我认为行动学习有必要代替"作为审美教育的音乐教育"。以下每个部分探讨的题目和关注点都是下一个更详细的讨论和结论的基础。

音乐实践的审美化

把音乐当作"艺术"的观点其历史原因可以追溯到15世纪中叶到16世纪初文艺复兴时期应用于艺术的某些哲学先例。那个年代的特点是古典希腊文化的复兴——即所谓的文艺复兴或再生(源于拉丁文 *renascens*)。古典希腊文化代替了宗教禁欲主义和中世纪后期的经院哲学,推崇充分发展和繁荣人的潜能的人文主义理想。对文艺复兴时期的人文主义者而言,"人是万物的尺度"——这是古希腊哲学家普罗泰格拉(公元前485年—公元前415年)

的名言。由于强调人的价值和尊严,"个人"这一高度个性化的自我观点慢慢得到人们的信任。文艺复兴时期的艺术家、作家和作曲家不再是匿名的工匠,他们开始通过署名提高作品的个人可信度。

但在过去,所有的艺术都仍然是实践的:比如历史书中记载的文艺复兴时期的音乐与宗教和宫廷以及贵族、朝臣的生活中的功能角色有密切的关系。最终,复调让位于主调:这样的文本变得更易懂,歌曲及和声能够跟文本意义相结合,它们的"情感"影响也得到了发现。这一趋势成了歌剧起源的核心——这些歌剧本身也在试图重新创作卡梅拉塔(文艺复兴时期一群影响深远的音乐家、贵族和知识分子)所相信的古希腊戏剧中具有表现力的音乐。

另外,当时的吟游诗人歌曲提到的,以骑士服侍宫女这个新柏拉图理想为基础的中世纪宫廷爱情往往演变成文艺复兴情歌感伤的爱情主题。这个主题有助于增加浪漫主义爱情这一现代概念的社会影响力。浪漫主义爱情在当时是比较新的思想,与后来的个人概念和个人经历的思想状态也有联系。由于重新发现了亚里士多德的作品,发现他的现实主义与柏拉图的理想主义不同,对外部世界有浓厚的兴趣并相应地重视感性,人们对自然有了新的兴趣。这最终促成了科学革命。许多重要科学的历史根源都始于这个时期。视觉艺术也开始把自然当作其重要的对象。除了爱情主题外,自然的话题也进入了情歌作品中并最终成为西方精品艺术歌曲的主题。对词的依赖使这些音乐不可避免地有了"音乐以外"的参照意义进而有了社会化的意义;此外,对个人的不断关注使人们的思想以新的重要的艺术方式经历爱情和自然等主题。就这样,作为社会实践的艺术促成了人们越来越强烈的自我感。

特别是,某些有关个人经历的"情感"方面的哲学语言越来越时髦,艺术的功能性本质(如实践)也在这种情感经历中得到强化。简而言之,由于具备迷人的情感和感性素质,艺术在实践上是有效的:感性已经成为一种独特的与艺术和音乐相关的情感。结果,到文艺复兴后期,"美学"的观点开始出现,音乐慢慢开始脱离了这种或那种社会实践——尽管只有在忽略音乐会聆听本身就是社会实践以及个人(不管有无艺术)经历的思想和情感最初也不可避免是社会化的这一事实的前提下。换言之,个人有何"情感的"反应和如何反应都是由重要的社会变量构建的,这些变量以音乐或其他艺术的形式实践出来。到18世纪,欧洲启蒙运动(特别是下面谈到的理性主义)带来的发展把漫长的西方理论史合并到艺术的思辨理性主义审美中,不再像一个世纪以前只努力代替普遍的实践主义,而是试图排斥它。

对新兴的资产阶级而言,艺术和音乐会的音乐的社会"功能"在于其实践的无用性;它的作用只是在炫耀财产和社会资本。伴随着审美理论而兴起的

音乐会礼仪成功地否定了身体上对音乐的反应和经历。听众只是静静地坐着用心沉思音乐,他们实际上必须集体地完全收起内心的活动。即使是参加音乐会、音乐行为和音乐互动等最明显的社会维度也不被认为与音乐有关(如服饰标准、中场社交、会后讨论等)。

重要的是,"音乐自律"的概念在18世纪后期到19世纪出现,同时期的其他"姐妹艺术"(绘画、雕塑、诗歌)被加上审美术语"纯粹"来美化,而且"为艺术而艺术"的唯美主义成了统治性典范。结果,音乐越来越(被故意地)远离其植根的社会条件和功能;远离实用的和实际的条件、需要、用途和功能,因为这些都被认为是不纯粹、低下和有限的。这样出现了把音乐的社会条件和功能彻底地(而且是名正言顺地)剥离,被认为是"音乐之外"的关系、语境和功能。而这些往往是使音乐产生并赋予其特点的因素。相应地,作为"艺术",音乐成了被"提纯"过的符号,古典音乐与"阶级性"品味和炫耀性的消磨时间联系在一起,它的地位几乎被提到了形而上学的高度,这样就进一步脱离了日常生活。所有这些条件本身当然完全是以社会为核心的,因此不可避免地在"音乐之外"。但是审美意识形态的社会来源本身就轻易地忽视或否定了听众隐藏着的激动人心的反应。然而,与此同时,各种形式的音乐继续着实践的功能,来定义一个社会和一种普遍的文化。

启蒙运动使当今的许多学科包括音乐史得以形成。但是,音乐史仅仅把"高雅"或"艺术"音乐包含在内,其他音乐和音乐实践的大部分(更不用说非西方世界的音乐)被故意地忽视或以殖民主义的傲慢加以贬低。传统音乐教材收录的音乐仅仅谈到了这个世界的所有音乐的小碎片,当然没有谈到大多数人每天使用和欣赏的音乐。音乐理论本身只关注音符之间的关系——如形式、结果、分析等——而没有关注真正使用和欣赏音乐的条件、实践和方式。一个结果是许多音乐家认为他们学到的聆听的方式——如分析曲式的特征——就是正确的欣赏模式。一些重要的理论家甚至声称,最好是通过研究总谱在内心理智地聆听。他们抱怨说,听演奏出来的音乐的人只听到了感官和情感层面的东西,这叫娱乐。

音乐和生活以及普通人的割裂直接受到了18世纪启蒙时代从17世纪理性时代继承理性主义以及笛卡尔主义关于精神和肉体分离的哲学的影响。然而,启蒙运动在推动科学方法进步的同时也推进了经验主义。一个结果就是前面提到的音乐学和音乐理论的出现,这两者都遵循着科学的范式,试图理性地把音乐作品看成独立的带有内在的、永恒的、四处缥缈的无形的审美意义、价值和真理的"刺激物"。音乐作品的"对象化"在1501年音乐出现印刷以后进一步加强。总谱可以买卖(或租借),音乐与作品而不是社会文化用

途(不管有无符号记录)的关系越来越密切。这种印刷的"音乐作品"也可以整理在图书馆,可"科学地"和理性地分析,这样在拉莫和他的追随者手中诞生了音乐理论这一学科。

自古希腊以来的争论对艺术和科学史有特殊的兴趣。在这些争论中,哲学家不断试图探讨通过感性获得的知识。感性一词源于希腊语,"审美"这个领域就是从感性中错误地分离出来的。众所周知,柏拉图并不相信感性,但亚里士多德的确把某些认知价值归结于感性。但是,感性并没有被认为是完全理性的或值得信任的——这主要是因为它紧盯并联系着个人感性经验的独特细节而不是被认为产生更高级的有推理能力的抽象的共性。

尽管如此,在文艺复兴中变得越来越常见的是关于内在的个人情感地语言被不断地用来指代艺术和音乐,最终结果是审美理论把被提纯过的"品味"这个概念奉上了神坛。特别是,这导致德国哲学家鲍姆嘉通试图要用更符合当时流行的笛卡尔理性主义的艺术术语来把感性判断合法化。但是,鲍姆嘉通关注的是诗歌,随着他1750年《美学》(Aesthetica)一书的出版,他的文学模式被不分皂白地推广到其他艺术(尽管在媒介和艺术实践方面存在明显的重大区别)。他把这个新领域的研究称为"美学",并为延续到今天的"艺术"这一概念奠定了基础。鲍姆嘉通眼中的新"科学"是关于在感官知识面前理性知识的逻辑是什么的问题。这样,感性知识对那些奉承不信任感性的柏拉图传统的人面前变得更理性、更容易接受。

结果,传统美学话语和艺术、音乐批判不断地依照盛行的主张思想与肉体分离的笛卡尔哲学把艺术理性化。相应的,"欣赏"艺术的观点要依靠理性分析、剖析以及把作品(即以符号记录下来的总谱)当作纯粹的、自治的声音结构(即刺激物)来分析。于是,人们简单地强调严格的"假设的"内在特征和正式的关系。从那以后,"欣赏"成了用理性的方式理解"作品",需要研究、学习和提炼。前面提到的"艺术"和提炼之间的社会联系——品味的阶级性——从此就在审美话语中清晰了起来。音乐欣赏的书籍往往为业余音乐爱好者简要地梳理音乐史和音乐理论——像是暗示,要是没有音乐背景知识,这种爱好是没有价值的。音乐会的演奏简介是一种相关的实践,它假设这些信息对参差不齐的听众理解和欣赏后面的音乐有用。

但是,美学从一开始就充满了争议和不一致。德国伟大的哲学家康德首先反对鲍姆嘉通的理论。但在鲍姆嘉通的《美学》出版40年后,康德的"自由美"的纯粹和普遍判断理论和"崇高"慢慢地被审美哲学家错误地转变成一种艺术理论——即,艺术的存在是为了引起康德"自由美"理论所定义的"纯粹的"审美反应。不幸的是他们忽视了一个事实,即,康德认为艺术要比自然美

低级,因为他认为自然脱离了人类的不纯粹——艺术的基础是"工艺"。这点,他错了,因为即使是从文化看自然或运用自然也是脱离不了生活的分类和标准的。

确切地说,康德的理论不是艺术理论,而是对自由美的分析,这当中,以个人主观的情感愉悦为基础感觉的判断被说成是普遍的。相反,说某样事物好,就是说该事物有独立美,它的美(如漂亮的花瓶或运动会的表现)都押在了实用的"好"上面,这样就引出了康德认为源于普遍性的主观的变量,因为人们对"好"的看法是不同的。相应的,康德的理论成了"品味"的理论,用来区分工艺(或实用艺术)、仅用于逗笑和娱乐的休闲艺术以及被认为是"纯粹"(没有人的污染)所以是"为艺术而艺术"的"艺术"。于是,到了近来,人们贬低工艺的地位,鄙视把娱乐和艺术联系起来,这种状况在审美话语和古典音乐圈中一直都存在。

对康德而言,"艺术"展示了"无目的的目的性"(即没有实用意义的目的性),因此要以"无利害关系"为条件。"无利害关系"被后来的美学家认为是处理艺术作品时的审美态度,因为只有这样才能恰当地唤起纯粹的审美体验。思辨理性主义美学中的"无利害关系审美态度"要求严格的沉思,不能考虑实用性或掺杂有一丝休闲的娱乐或逗笑。这一条件也导致了人们反对把艺术看作日常生活实践和社交的中心(尽管这个事实在古希腊就已有之),导致人们宣称"艺术"具有独特的脱离(有时甚至超越)日常生活的审美体验的世界(如本体论)。

这种"无利害关系审美态度"被后来的美学家和艺术批评家变成艺术作品具有自治的和"为艺术而艺术"的思想,即脱离任何其他实用性的目的。实际上,艺术缺乏这些实践的条件,其目的是为了激起恰当的"无利害关系"的反应。最后得出的结论是,对任何实践的关注——包括娱乐的价值——都会把主观的兴趣、需要和其他实际的依赖性或单一的休闲因素带到本应是纯粹和提炼过的审美体验中去。审美主义话语以及新兴的资产阶级中(下面会谈到)所有此类社会基础都被刻意地忽视了。正如一位哲学批评家所指出的,审美主义自律性规定的音乐似乎是从火星上来的。

这样,康德对纯粹美的无利害关系判断理论变成了思辨理性主义的艺术审美理论(实际上这样的理论和推动这些理论的美学家一样多),强调的是区别于并"高雅"于单纯的感官上的快乐、发自内心的愉悦或实践的效果。基于这一点,在历史上,艺术再也不被看作是为日常生活服务的,而是为了创造一种自身的纯净、高贵和独特的只有超越世俗世界在经提升和提炼过的特殊场合才能品味到的体验。

沉思音乐的做法似乎是为了音乐而音乐,它得到了公众音乐会机构的坚决推崇(反之亦然)。这种做法忽视了音乐会聆听实践本身就是为了沉思、为了精神愉悦,是一种有价值(虽然很不现实)的消磨休闲时光的活动这一事实。音乐很快成了资产阶级的商品,古典音乐也应运而生。随着新的音乐市场的繁盛,音乐会的数量迅速增加,艺术和文化批判的杂志也大量涌现。通过这些以及19世纪审美论文的传播(有些论文和哲学家的普遍理论有联系,所以反映了哲学家和时代的主要不同),新的审美正统理论填满了"为艺术而艺术"的音乐价值观,分散了人们从音乐在日常生活中充当多样角色的实践功能和价值等诸多角度对音乐的关注。

被思辨美学忽视(但其他学科研究)的音乐包括地方音乐、流行音乐、民间音乐、民族音乐、舞蹈和宗教音乐,通常是没有符号记录或为某种新场合新创作出来的音乐。特别是包括各种参与性的音乐——当然是世界上最普遍的音乐。参与性的音乐与表演性音乐的区别在于:前者没有观众和表演者的区别,他们是为了共同促进某种音乐的参与(比如,哪怕是仅仅和着音乐拍拍手),而后者,表演者(往往是专业的,至少是受过训练的,如学校的合唱或独奏)表演时听众并不参与。

朦胧的晦涩

朦胧的晦涩是哲学的谬误,它用更模糊不清的术语来解释模糊不清的事物,使其变得更难以理解。理性的思辨美学理论就是致力于对音乐明显的情感号召力进行模糊处理。整体而言,传统认为某种美的素质(或称为崇高、表达或感觉,不同的美学家和哲学流派有不同的称谓)是音乐作品的"审美属性"所固有的,在某种意义上是超时空的。但是,持有这种传统的美学家一开始就对这种属性到底是"审美客体"中客观存在的还是仅仅属于个人在某情景下的主观反应有分歧。由于"无利害关系的审美态度"脱离个人的日常生活,个人的作品就成了休闲沉思和精神研究所关注的中心,因而被认为是"伟大的作品"所带来的永恒的、非个人的精神价值的来源。历史中分析影响聆听的重要变量(如音乐厅的设计、改进乐器生产、录音效果等)的"聆听史"就在奚落当中被废除了——尽管那些听过贝多芬、勃拉姆斯和披头士的听众似乎可以像在17—18世纪时那样欣赏巴赫,尽管表演和表演的标准并没有随着时间而改变(现在也没改变)。个人的参与和个性化的反应都是利己的,如为了个人的快乐、情感的净化或仅仅是情感的愉悦(如常见的在感观层面对音乐的反应)而欣赏音乐,因此它们被批为审美上不适宜。

由于音乐被认为是生活中的自治,是存在于精神而不是肉体之中,是"为音乐而音乐的",所以注意力集中在了作品的内在关系或表现属性上而不是外部的音乐条件或支持表演的条件。这样,音乐与实践的联系(即在社会目的和价值上)——如礼拜和庆典等音乐——不是被认为审美上不够资格就是在审美等级制度中被贬到相当低的位置(视不同的理论家而定)。实践(或任何音乐外部的东西——甚至对美学家而言,声乐中的歌词)被认为污染音乐自身的纯粹性。艺术和实践、个人和社会分离是西方文化中艺术和音乐审美哲学的独特现象。

理性审美哲学坚决否认、忽视和反对的真正创作和欣赏音乐的条件恰恰最关系到从音乐的原始作用——实践——来理解音乐。这些条件被忽视、所带来的哲学上的混乱以及审美理论对真正的艺术和音乐体验的整体错误致使许多哲学家和音乐家质疑思辨审美在哲学上的合法性。美学被许多哲学家认为是"哲学的继子"的原因之一是其众多术语模棱两可。尽管使用了大量的审美形容词(审美的这个、审美的那个、什么都是审美的),但是美学家通常不能从本体论上区别审美体验和其他体验或音乐体验,不能从认识论上区别非审美属性(或音乐特性)、审美(或提炼过的)情感和普通情感,或区别审美价值和音乐或实践价值。正如哲学家维特根斯坦所指出的,对艺术和音乐的反应并不是从学习或使用审美术语和概念开始的。

所以,术语的不准确在审美话语中非常典型——包括音乐教育中最具审美性的基本原理。不同美学家试图定义或解释审美体验时走的不同道路与歧义谬误相冲突。在歧义谬误中"审美"的意义是变化的——因语境或不同的美学家而异。思辨美学家之间未解决的争论包括:"审美意义"是永恒和纯粹的还是与语境、历史和个人有关?音乐包含道德或政治还是中立甚至超越这些音乐外部的因素?一元论认为,审美意义和审美价值是作品内在的,因而是稳定的。多元论则反驳称,审美意义是多样的或不断变化的。一元论的观点忽视了人的兴趣和需要的多元性、情景性和不断进化的社会文化本质,而审美多元主义会导致激进的主观主义,认为"艺术在每个人的心中"。

绝大多数音乐爱好者,包括很多音乐老师,往往把思辨理性主义审美理论当作无限循环的,与如何、何时、何地与为何体验和欣赏音乐无关。但是,在他们的课程文件和宣传报表中一些音乐老师就是根据这些审美思辨和理论来推进音乐教育的基本原理——可能是因为审美价值听起来像其他重要的、正确的、渊博的或严肃的宗教伦理和精神价值一样高贵。欧洲中心文化论的历史学家已经注意到他们所说的音乐艺术神圣化的问题。历史上音乐曾起过类似宗教的作用。有人甚至发现,审美经验赋予的超验的、几乎神秘

的本质改变了生活的宗教角度，取代了启蒙运动中大获全胜的理性和科学。

审美音乐教育的系统性问题

在教学实践中，这些或那些审美话题的地位往往是心照不宣和迥然各异的，取决于不同老师和理论家的选择。因为绝大多数音乐家和音乐老师并没有受过正式的音乐哲学、教育哲学或教育社会学的教育。所以他们往往不加批判地想当然地接受关于"音乐美学"的假设，把它们当作权威，同时把以审美为基础的宣传口号看作自己音乐和音乐教育思想的一部分。结果，考虑到审美理论的易变、不准确和投机性以及上述的音乐和艺术的神圣化，音乐教师持有的这种审美理论以形而上学甚至近于宗教的方式得到推崇。

但是审美形而上学中这种类宗教的信仰并不是恰当、稳固的音乐教育的哲学和实践基础。某些模糊的和自以为是的审美假设有时能糊弄老师，但是从任何意义上讲，它们都很少与美学家所认可的定义相符合。音乐老师中的这种观念，即使是在同一所学校，也是不统一的。不管怎么说，这种心照不宣的信仰往往和老师的教学实践或教学效果不统一——这两者中间常见的去功能化或非实用的本质常被忽视。比如，教学法把猛药下到了乏味的技能操练或非音乐的材料上，显然被挡在门外的学生要比能达到审美高度的学生多。不管是在音乐工作室还是在表演厅，这种教学法都没有达到所宣称的、高贵的"审美教育"的效果。实际上，它们是通过排除那些不愿意或不能服从这些教条或忠实追随者的要求的人来减少参与。不幸的是，这种"铲除杂草"（或者说是只选红花）的做法在各种形式的音乐教育中是最典型的。

而且，被称为审美体验所必需的"无利害关系审美态度"显然在学校里是很难教、很难激发或鼓励起来的。对于年幼的孩子来说，音乐就是一种玩，不是美学家讲的"具有严格的音乐性"或"为音乐而音乐"。此外，这种"无利害关系"相当于违背了青少年的发展轨迹，因为他们是通过实践来达到音乐的审美——即，通过广泛的高度社会化和个人化的音乐活动，而不是通过音乐社会心理学说的参加"品味小组"（这与成人在"有等级性的"音乐中的身份是一样的）。如果音乐教育的目的是把学生对实践的专注和偏好转变成审美理论所提出的"为了音乐而音乐"的自治，那当然是失败的。

除此之外，审美反应的隐性的本质对指导教学是行不通的。没有显性的反馈结果，就没有明确的方法来从经验上知道假设的审美反应到底教了没有——即是否得到了推进、拓宽和提高——这样，也没有明确的方法来决定教和学是否达到了效果。更糟糕的是，由于假设了所有的音乐体验都在一定

程度上自然而然地走向审美(因此是好的),教师会太容易下结论认为只需在教室、表演厅和音乐厅鼓励音乐"活动"和"体验"就可以自动地、必然地进行审美教育,因而这是有价值的。

这样,把传统的审美理论变成教学实践自然令人满意,因为诸多未经证实的关于"音乐欣赏"的认识论和教学法的推测被理解成对音乐的审美反应:
a. 关于音乐的背景信息——如理解具有自治性的作品的历史背景和了解其正式关系和表现特征所必备的品味——是审美反应的必备的和足够的条件。
b. 关注表演教学,表演经验本身能自动地提高与正确理解和欣赏音乐相关的音乐技能并能鼓励"好的趣味"的形成。但是,基于绝大多数学生和毕业生的音乐选择,并没有证据表明在学校里遵循以审美为前提的教学的学生能够或倾向于按人们推测的那样对古典音乐有沉思式的鉴赏,或能预测到他们把音乐当作严肃的业余爱好,或表现出区别于或优于那些没受过此类教学的学生的品味。

事实上,审美教育为音乐教育创造出持久价值的问题是许多美学家抱怨的西方社会的危机:青少年和大人的主流品味压倒性地是各种流行音乐和本地音乐而不是"好"音乐。这些抱怨本身就证明,"作为审美教育的音乐教育"并没用对绝大多数学校毕业生的品味和音乐选择有根本性的贡献。不管是在校生或毕业生,他们的生活都不会有任何变化,因此这种倡议由于缺乏结果的支持而变得空洞乏力。

争吵不休的审美理论和想当然的审美假设无法以确凿有用或统一的方法服务音乐教育。"审美"一词的不严谨、传统审美理论的极端易变性和自相矛盾,审美主张的不可触摸以及大众对无实质的、超世俗的主张不理解或支持导致了一场越演越烈的"合法性危机"。对于这场危机使音乐教育者(至少在西方许多国家)常常不得不为音乐教学的价值辩护,把它说成是所有学生普遍教育的重要部分而不是只有少部分追随者愿意把它当作严谨学科来学习和听从的选修课。

最简单地说,在一种理论或做法(比如岌岌可危的"作为审美教育的音乐教育")的核心范式的内在矛盾和固有缺陷常常无法达到其所宣称的明显效果(如审美熏陶和音乐品味教育)时就会有合法性危机。所带来的对该理论的挑战会继续存在,故有必要在合法性上做不懈努力。在音乐教育中,这种合理化往往采用倡导主张的形式。其实质是通过政治手段宣传价值和效果,而在实际中,社会对此并未觉察或重视——因为绝大多数人都经历过学生一样的学校音乐教育。这种倡议通常试图反对任何变革,把现状说成是事实上的好。其做法往往是不信任对其有怀疑的人——在我们这个案例中,是大

众——认为他们是被误导或无知，从而责怪受害者！或者用原始范式这一旧瓶子——即"作为审美教育的音乐教育"——来装"声响"这壶新酒。这个危机中，只进行了微小的、无关痛痒的变革。所以，音乐教育审美理性主义的倡导者不是从当代的关注点、挑战和现状出发对基础条件和范式进行重要反思，而是尽可能不加改变地维护和保留其当下的地位和做法。

审美范式的一个挑战来自"多元文化"和"世界音乐"的支持者的批评。他们认为音乐教育中的音乐是有问题的，因为它们大多仅限于西方古典音乐或与古典有关的音乐。但是，在制度上承认其他音乐（更多还是在嘴上说说的阶段而没有真正实施）并不能阻止结构中的思想卫士把审美的主张运用到实践音乐中去（其原因和"原始艺术"被收藏到博物馆仿佛创造是为了沉思而不是为了实用——如作装饰物——是一致的）。占统治地位的音乐教育结构范式——其默认的结构——显然曾经并将继续成为审美教育的信条，并无疑会引发对其音乐教育做法和合法性的挑战，而西方的教育者往往会为其辩护。

尽管许多教师口头上答应他们愿意甚至强制性地在他们的课程文件和倡导说明中加入好的声响审美基础理论，但是，由于审美反应的隐性本质，他们无法假定一个定义清晰的显性结果，弄不清到底是作为课程或日常规划的基础还是用来评价教学效果。的确，绝大多数人——像音乐学院的教师——根本不把音乐和其假设的审美价值当回事。由于他们无法把教学建立在审美的基础上（即设计可以清楚地推进审美体验深度的方法等），他们在工作中设想学个有关音乐——或"体验概念"——的大概（或学一些表演、创造、聆听和动动手脚等活动）就能自动地必然地推进审美反应，这样就相当于审美教育了。如果不是被审美理论的幻想迷惑，那么他们显然和制度化的音乐教育以外的人一样清楚，绝大多数学生无法证明这种教学是有效的音乐教育。

在西方，音乐毕业生学到的常常是在校外或毕业后不能使用的音乐技能。他们中的绝大多数人一旦有音乐必修课就不选选修课。参加练功房教学和合唱训练的人也无法证明在音乐课程结束后他们愿意或能够运用从狭隘的音乐会和独奏作品学到的有限的技能。就这样，学校音乐不幸地变成极端有限的且会阻碍音乐实践的音乐教学，一出学校它的保质期就到了。它的作用似乎只是为一小部分青少年社交拓展素质和满足课外需要服务，而不是发展对所有学生的音乐未来都有用的功能性的广度和独立性。

审美的前提在逻辑和应用中是如此问题重重以至于它们不管是对合法性还是对学校音乐教学实践都是不适合的。实际上，如果能达到所宣称的效果（即实用性）并能被学生和家长视为具有持久的益处，在学校外和毕业后的音乐实践中有价值的话，音乐教育一开始就与合法性没有太多的牵连。教育

部门、家长、管理者、校董会成员和纳税人对音乐教育的价值有太多负面的评价,认为他们在学校学过的音乐没有相关性。但是,许多毕业生会承认:"我爱音乐,但是我对音乐一窍不通",或者"……我没有音乐天赋",或"……但是我调唱不准"。这些想法是从作为音乐教师"隐性课程"的一部分中学来的(实际上是被无意中教出来的),因为审美假设对他们而言也是隐性的,但对学生和毕业生会有暗示作用。

 幸运的是,我现在要谈的实践理论是有关联性的,因为表达的形式是实用主义哲学。由于它植根于自然主义(不是超验主义或形而上学)和行动理论,而且是为了发展有形的音乐技能,所以教师和音乐家即使不懂哲学也可以把它应用到实践中。

实践理论与实践

 如前面所述,音乐作为社会实践的概念越来越得到社会学、哲学、文化研究和课程理论中出现的实践理论的支持。从实践理论的视角看,音乐不仅对休闲时光或特殊的场合有好处:这些只代表了音乐实践的一种形式,更是创造出重要的社会和文化现实的社会和谐的重要来源。音乐和语言(另一种核心的社会实践)一样都是社会的构件和社会动因的重要来源,孔子和荀子很久以前就承认了这点。

 音乐作为社会实践的观点不依赖——而且实际上是挑战——思辨的、理性主义的音乐和音乐价值审美理论——这些理论正如人们批判的那样,假设一些形而上学的、超验的和普遍的价值,或者用正式的理智的术语来分析音乐的意义,忽视或否定音乐对个人和社会非常明显的实践价值。实践理论承认音乐有多种情感吸引力,起着多样性的社会作用,不管是音乐会听赏、舞蹈还是使不同的音乐得以产生并以其为中心的无数的社会功能。所以,实践主义为西方思辨美学提供了一种实用的选择。

 与思辨相对,对于实践理论来说,音乐意义和价值是个人和社会在日常对各种音乐广泛的选择实践中得到的。重要的是,音乐实践不限于表演、创作和聆听(虽然这些是实践的核心)。音乐实践涉及一切与音乐有关的活动,比如唱片收藏、音乐批评、各种音乐练习、录制 iPod 播放列表、在社交媒体网站(如 Spotify.com)分享播放列表以及所有日常生活中各种一般的音乐的使用。可以这样理解,音乐不是为了特殊的时间和空间而准备的(特别不是仅仅为了大大小小的音乐会而准备的)。音乐能解闷能使人振奋并能创造以音乐为核心的实践。

这就是音乐存在的意义,所以它既服务于特殊的社会需要(如仪式和庆典),又是构建日常生活中重要的社会与个人资源。相应地,音乐不是"为音乐而音乐",而是相互作用同步的重要来源——社会凝聚力的创造、保护和转变。利用共同的音乐体验,人与人的精神世界通过社会凝聚力来联系和协作。甚至私有的音乐也是有同步性和社会性的。声响的来源、它们的组织和创造方式和原因等都是由许多社会因素决定的,从地理因素(如可供制造乐器的原料)到以音乐为核心的音乐实践的成形力(如天主教弥撒音乐或禅宗的笛子音乐)。因此,所有的音乐都是把个人和社会、文化和自然联系在一起的社会凝聚力的结果,同时音乐也会促进社会凝聚力。音乐是人类秩序和社会组织的独特形式。音乐绝不是为音乐而音乐的纯粹声音样式,它的意义和价值总是存在于使音乐产生并为之服务的各式社会实践和文化传统之中。音乐的价值不是其稀缺性或纯粹性,而是对社会文化明确而广泛的贡献。

所以,脱离音乐使用的各种语境来谈音乐的意义或价值是无用的和错误的。所谓的"音乐欣赏"只有在使用中才能真正见效:人们以音乐的形式把所欣赏的音乐应用起来或付诸实践,根据自己的理解以及特定的音乐实践对生活的直接贡献程度来欣赏音乐。没欣赏到的会被看作是无关的(即至少对他们而言是无用的),这样也没有成为他们生活的一部分。相应地,人们平时选择愉悦身心的音乐是按照自己实践的方式和程度来欣赏的。

所以,音乐在社会中的核心使用方式是正确音乐教育的基础:通过把学校和职场结合起来,鼓励在生活中实践音乐。实践也是课程哲学和社会学的基础。在瑞典,"从生活到学校"是指导课程理论的标准,这样确保学校教育与学生和社会相关。实践课程理论加上了"回归生活"以鼓励学生把受到的音乐教育带到生活和社会中。这点我们下面将谈论。

为"欣赏"而教学,就是"通过使用促进使用"的教学(即实践教学)。这样教的目的是提高使用的可能性和应用的能力,用音乐来提高生活,让音乐把生活变得更加美好。如前面提到的,关于音乐欣赏的传统审美观念靠的是教音乐的理论和历史信息,认为要理智地、恰当地沉思音乐,必须理解所谓的背景知识。而基于实践的课程是以整合社会中广泛存在的(至少是区域性的或本地的)真实的现实生活的音乐实践为基础。重点放在有助于构建日常的个人和社会生活实践的普通音乐实践,以便构建一种联系这些实践的"文化"。它不是从认知的层面抽象地教音乐,而是从实践的角度通过实践来教音乐。它需要真正让学生"做"音乐,提高他们参与音乐活动的能力——最好是参加多种音乐活动的能力。

但是,当音乐教育的内容并没有(或不能)被用到校外或毕业后的生活

中、对终生积极参与某种音乐没有作用的时候,就应该对其提出质疑:学生没有学到与他们生活相关的、有用的和有意义的功能性欣赏知识。他们所学的都是短命的,因为这些东西是用抽象的术语来表达的,或者是很难或不能对他们的美好生活有促进作用的死板的内容。这样的音乐教育无法从内心深处打动他们。相反,实践理论得到实用主义哲学特别是杜威的实用主义哲学的支持。从实践的角度,杜威的"艺术即经验"的观点可以理解成"艺术地生活"——在现在这种情况下,是通过提高每个学生音乐实践的广度和质量来实现的。

但是往往有这样的可能:所教的内容与终生的音乐实践很相关,但教的方式不能达到实用的效果。实践音乐教育可以最大限度地减少这种负面的后果,因为教的内容就是音乐实践本身(不是审美这个审美那个)。这要求音乐教师精通音乐技巧以及其他的音乐实践标准,安排学生参与实践,在教学法上采取措施确保正式的音乐教育能在社会中被广泛地应用到日常的音乐生活中去。

所以,为音乐实践而教要求把音乐教育作为实践:教的目的是努力通过音乐改变个人和社会。它要求反思式实践,在达不到预想的结果时,教师采取补救的办法提高其教学实践的有效性。这还增加了道德的维度,教师在设定预期效果时要小心谨慎。此外,在这点上,实践教育在提高音乐在美好生活中的重要性和丰富社区共同的音乐生活方面是非常实用的。对实用主义而言,学生在音乐上没有发展或进步是不能找借口的。缺陷会被看作可以通过认真细致的提高加以克服的挑战。

作为实践并为了实践的音乐教育

我现在转到音乐和音乐教育的实践方面——先从感性方面理解音乐的特殊魅力,但重点放在被传统的审美理论所忽视或诋毁的价值(如承认艺术对身体或日常生活的作用的现象学和实用主义价值)或与正统形式主义者和表现主义者的审美理论相对的价值。

首先,亚里士多德区别了三种知识和它们各自的应用。"理论"(*theoria*)是思辨的知识,它的正面形式是沉思。在这点上,它与传统的审美沉思似乎有密切的关系,但在古希腊基于感觉的知识(感性)和理性知识是有明显区别的。理论只有通过推理而不是感觉才能得到,它的存在是为了在空余时间沉思。但是,创造和沉思理论的人是少数精英中的精英——更像今天的"纯粹的"科学家(或在这个例子上的音乐理论家)——对普通人的日常生活没有审

美兴趣。如前面所述,理性知识要超越感性,因为后者依靠身体,而且人与人之间的主观区别会导致不同的特殊体验,但理性知识被认为是确定的、稳定的、普遍有效的。

亚里士多德的第二种知识是"技术"(techne):这是与技能有关的知识和技术,它的正面形式是"好"或"做得好"。今天我们可以通过工匠的工艺来区分它。它很大程度上涉及做事,争议较少,因为它们明显有用或有必要。错误会促进特定的工艺领域或工匠改进技能,但不会带有道德的责任,因为涉及的是物,不是人。对于今天的工匠来说,技术和技能存在个人的差异。但是,工匠之间的区别没有被看作个人表达的问题——这就是为什么在文艺复兴以前,音乐家和艺术家绝少能通过署名来提高作品的可信度。技术则是指可以系统化并能通过指导或示范传给他人的知识和技能。例如,"这样做"或"是这样的"是许多强调技能并把技能当作目的的好卖弄的教师的两个特点,但他们会被"音乐课和钢琴课有什么区别?"这样的问题难住。

与技术相对,亚里士多德的第三种知识是"实践"(praxis)。实践是根据人的需要而采取行动的问题,它的正面形式是"实践智慧"(phronesis)。"实践"在英语中典型的同义词是"行动"(action)(尽管在一些语境中,用 practice 来代替就够了,特别是在偏好用 practice 而不是 praxes 时);而 phronesis 常常可以翻译成(虽然意义并不完全一致)英语中的 prudence(智慧)。由于最重要的是人的幸福或发展而不是物,错误的行动——即对作为行动的核心的人没有帮助的行动——一定带有道德责任,而我们肯定要对其负责。这些行动,特别是那些成事不足败事有余的行动,可以叫作"不当行动"(mal-praxis),特别是重复使用而不打算克服其缺点的情况下。

从哲学和社会学看,实践则是考虑人的需要和欲望并以此指导行事(如医生的诊断实践)的任何事情或采取的行动。所讲的需要或"对什么有好处"既是成功的实践标准又是成功的道德标准(如病人是否治好了)。在社会学和人类学中,任何社会都是以社会实践网络为核心组织或构建起来的。也就是说,是通过社会成员普遍参加的社会实践:宗教、工作、运动、艺术、音乐、语言、饮食、习惯、习俗以及传统等等和诸如政府、婚姻、学校教育、职业、法律、政治、银行甚至是钱等社会结构。久而久之,实践塑造个人,同时个人也塑造实践。

当代新马克思主义认为,实践是人为地改造世界而做的事,通过实践可以改善生活环境进而可以改善他人的生活。在这个意义上,实践最开始被理解成"劳动"。但从更广泛的社会学角度去理解,实践涉及通过业已存在的社会结构满足个人或社会的需要或提供好处(goods)的行为;或者,产生一种新

的社会结构来满足新的需要——19世纪正式教育的出现就是为了满足新的社会需要而实践的很好例子。社会的差异可以从其为满足同样或相似的需要所采取的不同行动中看得到：所有的现代社会都有学校，但学校教育实践的主要方法是有区别的——建校方式、运营方式、教学内容、为何种社会和个人需要或目的服务、教与学如何评估，等等。

音乐社会学家、人种音乐学家、人类学家和人种学家都是从复数的层面理解音乐实践。这样"多种音乐（musics）"和"音乐（music）"是有区别的，就好像"多种食物（foods）"和"食物（food）"有区别一样（"多种语言"和"语言"、"多种法律"和"法律"亦同）：这是集体抽象概念所采用的复数且常是有情景性的实践形式。这些学科通常同意儒家的思想，认为音乐实践有助于定义和团结一个社会，以及定义和辨认（甚至是联系，如跨界的音乐）一个社会中不同的亚文化。相应地，音乐被生活塑造，同时音乐在进化和发展过程中也有助于塑造社会（这样就导致了不同社会之间以及同一社会不同亚文化之间的音乐差异）。

作为实践，在社会把地位、意义和价值添加于为了满足不同需要和好处而发出的声响上时，音乐就产生了（就如同社会把"钱"的价值添加给纸或金属以满足不同的社会需要）。换言之，特定的社会、个人需要和文化需要和各种好处为这里讲的声响添加意义，反之亦然。这样，"音乐"是一个社会或团体基于为了特定的"好处"或需要而选择或组织的声响的使用而添加给声响的一种社会功能。这包含了从宗教音乐、娱乐、庆典、消遣中使用的音乐以及广告、电影、电视中使用的音乐等所有音乐。所以，实际上任何社会都是部分地通过不断进化的无限的音乐实践来构建并以此方式传承下去的，特别是在录音和其他新媒体使音乐实践快速发展的情况下。比如，看看电影音乐的起源，然后看看电视音乐，然后再看看音乐电视，你就会明白音乐是如何不断进化出新的形式、寻找新的用途、创造新的社会现实的。

音乐和音乐教育中的实践

在音乐和音乐教育中，实践这个术语可以描述为三种不同的、相互联系的条件。

第一，作为一个名词，实践是出色地完成或产生的结果。在这个意义上，音乐是服务于某些社会或个人环境、条件和需要的产物或最终结果，而这些环境、条件和需要是特定的音乐实践存在的理由（如，音乐会音乐、舞蹈音乐、宗教音乐、晚宴音乐、电影音乐、"背景音乐"等等）。这样，不同的社会和实践

需要——取决于社会或亚文化——产生了不同的音乐,并为这些(或这类型的)音乐提供了相应的使用场景(如婚礼音乐、庆典音乐、宗教音乐等)。这些音乐的"好处"或品质是通过特定的人的目的、个人或团体在实践中被满足的程度来判断的,不是绝对的。正如"健康"不是一个绝对的、单一的品质,而是要根据每个人的特殊情况来判断的。所以,"好音乐"只有在特定的音乐实践中满足需要和"好处"时才能称之为"好"。比如,受雇演奏舞蹈音乐的爵士乐团所演奏的音乐可能对聆听来说是"好"但对跳舞来说不好。相反,好的舞蹈音乐用在音乐会上聆听则不好。这样,所满足的"好处"或需要提供了判断音乐好不好的标准。这个实践的标准排除了"万能"的相对主义批判,好的音乐在于是否在实践中务实地提供"好处"。

所以,对音乐教育者来说,实践一词的要求是拟出课程目标、成果和最终结果,这些在本质上是有形的、可见的和显著的实践:它们是以如何有区别地满足"增值"意义上的"好处"或实现课程推进、拓展或提高的价值来计算的。对学生而言,成功的教学依据是他们能做和想做什么——更新颖、更好、更经常或更有热情——这是教学的结果。这种音乐实践的提升在于:a. 把正式的价值使学生带到学校的非正式音乐教育中;b. 把音乐价值运用于学生当前的生活,挖掘这些音乐价值对美好生活的潜力;c. 学校毕业生把音乐价值运用于与音乐有关的社会和文化实践中。音乐的"可表演性"不仅仅是在表演的意义上。它的可表演性与"我宣布会议开幕"或"与你成婚"在哲学意义上创造的前所未有的社会现实是一致的:开会或结婚。所以,音乐实践及其"产物"是社会性和文化性"表演"的重要组成部分——不仅仅是"高雅"文化。

第二,作为一个动词,实践指的是一种行为(或行动):因此它就是做(doing),或努力做与音乐有关(或至少音乐是中心)的事。而且,在一定程度上,这么做是有回报的。在许多学科的"行动理论"中,根据指导行动的目的不同,行动(action)与单纯的活动(activity)是有区别的。这种目的性涉及对行动的目标和意图的明确注意,它指导行动的完成。相比之下,活动缺乏方向性,相对随意或有习惯性,它是例行的事,仅仅是行为、冲动,是非自愿的反应。

在音乐中,实践涉及无限广阔的音乐"行动":有了音乐的"实践行为"才真正有社会活动或情景。"仅供聆听"的音乐会就是音乐是由使用而产生的例子(有维持聆听的兴趣的特点),集体鼓乐、合唱(如圣诞节合唱)、卡拉ok、通过挑选音乐营造特定的派对气氛、跳健美操或慢跑时使用的音乐、舞蹈音乐(含芭蕾舞)、音乐疗法、音乐礼拜和祈祷、庆典、典礼和仪式等等也是一样,这样的音乐"实践行为"是列不尽的。

所以前面讲过的"音乐欣赏"是一种经验性的条件或作用,而不是某种假设的、看不见的人的心灵状态。经验性体现在音乐被如何、在何种程度上、以何种频度以及何时满足某种个人和社会需要上;在音乐如何、何时、何地以及为何被用于提高丰富社会生活上。动词形式"做音乐"(musicking,也常写成musicing)是新造的词,用来强调这种积极的欣赏,它与"音乐"(music)的积极关系就好比"loving"与"love"一样。如果爱是存在于爱的行为之中,那么"音乐欣赏"就是存在于做音乐的行为之中。但是,如前面所述,做音乐不仅仅等于表演、聆听或创作,而是包括对音乐或与其有关的话题和行为的一切形式的积极参与——如,对音乐风格史、特定艺术家、音乐批判等的兴趣。今天的年轻人能接触到无限的做音乐的活动,这远远超越了典型的关于表演、创作和聆听的思想。未来会有更多的现在无法预见的此类音乐实践。

那么,作为实践的音乐教学,是强调和促进学生对做音乐和学音乐关注的过程——而不是无须思维的活动(如常规地遵循指挥的音乐判断和品味,参加音乐活动只因为好玩,等等)。用实践的方法教学避免了死记硬背或孤立地或把它当成正式学科来教音乐术语的定义。其目标不是学习一个概念或术语是什么或关于什么,而是做什么,还有如何、何时和为何做或使用它。它的内容是通过体验音乐来学习音乐是什么和有什么好处。通过做音乐来学概念:这是一种技能,是行动的概念。

对于学生来说,音乐实践的动词形式涉及通过寻求提高技能、学习新文献、拓宽做音乐的社交圈子从而扩大其音乐选择和视野来积极期待提高音乐的收获和愉悦。它涉及不断反思他们的音乐行为,有意识地保持和提高能力,或把能力拓展到新的应用或新的音乐领域中。在这个意义上,没有充分思考的实践只不过等于没有思想的练习,只不过是重复。在这种情况下,学生没有很大的进步,往往会放弃练习(全部停止或练习不足),或因没有取得音乐上的进步和不断的回报而放弃学习。

在动词的意义上,实践也涉及学生根据不断变化的音乐需要——他们不断变化的个人需要,或特定情境下使用音乐的需要——和更新的音乐选择(如学习更新的应用)适应性地行动。最重要的是,他们做音乐会通过自己的音乐选择和意向创造他们的个人音乐生活、他们的音乐自我和个人的音乐史。通过这个本质,他们做音乐的行为在他们一生中会随着生活的变化——身体上、社交上和经济上——而变化。

第三,实践也是一种知识:它是"知道如何""如何"或"能做",都源自实践的动词形式——来自做音乐。这样,它与确定的音乐实践直接相关——即,来源于实践的名词形式。那么,重要的是,实践知识来源于实践,而不是

作为实践的前提条件。事实、信息、理论、概念等都是通过并在行动（通过做事）中发展出来的，而不是有些人所说的某种开始实践之前需要抽象的（有声的）信息或背景知识。

实践知识具有技能的功能：这种知识可以且正在应用——它的使用不仅仅是为了记了又忘。它也是具体化的，所以每个人具备的"做"音乐的知识有一些区别。音调符号、拍子符号等知识是通过使用来学习的（这就是为什么我们对自己用得最多的调和节拍感到更舒服）。这种知识会随着不断的使用而成为功能性的实际技能，所以就像骑自行车一样永远也不会忘记。实际知识常常不能轻易地有效地写成文字，但可以有效地应用起来。因此，真实的音乐实践既是课程的目的也是评估教与学的标准，进步和成果体现在行动中。由于它是具体化的，实践知识会以"我的知识"的形式个性化地存在，因为我的身体和体验是独特的。它成为我们自我的一部分：如"我爱音乐""我参加合唱""我是音响发烧友""我爱爵士乐""我弹钢琴""我编我的 mp3 播放列表"，等等。

技术性的技能最好是通过真实的音乐实践而不是孤立的技能训练来获得。孤立的技能训练没有什么价值因为它脱离了语境，而且是以其自身为目的的。当技能不能很好地转移到整体的实践中或无法转移时，其结果几乎对教学是负面的：这些被迫做技能训练的学生会由于乏味而放弃学习，因为他们想的是玩音乐而不是练音阶和练习曲。正是因为音乐以及他们想做音乐的欲望能吸引他们的兴趣，所以具有较重要的地位，而且回报更大，而孤立的技能训练常常被指责为会浇灭他们的热情和积极性。集艺术家、钢琴家和指挥家于一身的丹尼尔·巴伦博伊姆（Daniel Barenboim）就反思过以实践为基础的教学法。他写道：

> 我跟父亲学到了 17 岁，对我来说，学钢琴就像学走路一样自然。我父亲很热衷让事情变得自然。我是在不区分音乐和技能问题这个原则的基础上长大的。这是他的哲学中内在的一部分。我从来不用单单练习音阶或练习琶音……我父亲认为莫扎特的奏鸣曲的音阶已足够了，他就是这样教我的。

这样，"实践"音乐（受到实践的条件的限制）与仅机械地、不加思考地或与音乐无关地重复是有区别的。它的目的不是练习多少小时多少分钟，而是一种完全思考如何达到预定结果或满足需要或意图的行为——想要学，要进步或解决音乐问题或实现音乐抱负。实践还受到预想结果的明智的、形象的指导。只有这样才能发现和补救错误（音符、技能或任何与效果有关的错

误)。不幸的是,在音乐教育中,如何最有效、高效地实践很少在课堂中教到(或学到);这样,学生浪费很多的时间却没在音乐上取得有益的进步。总之,"玩"和实践音乐,就像玩和做运动一样,不单单是玩乐或混的事情,而是有意地往重要的目标努力的问题——当然,在运动中,是很好地竞争;但在音乐中,是努力获得有益的音乐结果。

从作为实践的音乐教学的视角看实践知识,最重要的目标是促进音乐的独立:实践知识可以由老师或其他权威独立地赋予学生或毕业生。成功或品质的标准是根据客观需要或音乐实践的其他重要标准来判断(如,好的婚礼音乐、好的音乐会聆听音乐、好的舞蹈音乐、好的爵士乐、好的贝多芬音乐,等等)。但是,标准也因行事人而异;所以,孩子和大人、业余者与专业者的预期会有重要的区别。标准还因特定音乐实际的"好处"而异,所以自娱自乐的表演实践和为买票的听众而进行的表演是有区别的;或者,教堂礼拜时的合唱实践的标准和在公共音乐会表演的合唱实践的标准是有区别的。

促进独立的实践知识的教学是反思性的、诊断性的和适应性的。它概括性地介绍行动研究,然后让教师继续努力提高实践,而不是公式化地遵循一种固定的方法。教是质疑性地教——永远也不会把"足够好"但总是可以通过系统的实验来改进作为条件。这样,方法被当作工具,目的是真正推进学生的音乐实践而且不是为了其本身的目的价值,不是当技术来教。与任何领域的工具一样,教学工具在真正产出的有形的"好处"上与"能带来什么好处"和"能有多好的应用"是一样的。"如何操作"的技术把教学方法看作是"如何做",导致学校教育工厂模式化的很多问题——好像学生是根据统一的"质量控制"标准,通过统一的方法从流水线上生产出来的统一产品。

但是,好的方法是能为学生当前和未来的音乐实践产生好的结果的方法。好的方法是不能预先自封的,而是要靠效果来确定的。教学是实践(而不是技术),它与医生、律师、治疗师、社会工作者和其他提供帮助的职业等实践相类似。这些帮助性的职业的"标准"并不是标准的(即统一或标准化的)做法,它们只是道德上的医护标准:它们相当于以客户——在我们的例子中是我们的学生——受益的结果来判断服务是否成功的道德责任。无法实现这种结果不单单是实践的机能障碍,长此以往相当于治疗失当(即玩忽职守)。

对学生而言,在一次或多次实践中不断使用积累起来的实践知识会成为独立的音乐技巧。这涉及所有的让学生——特别是让他们在成年以后——能够根据个人得到的益处积极地、有产出地提高音乐的技能。比如,它包括寻找音乐、利用互联网或图书馆查找信息和资源、学会使用指法和和弦、懂得

音乐实际行为的恰当惯例,等等。懂得如何实践可能是音乐独立的最核心组成部分,但是教师很少提到这个技能。不是布置多少练习的时间,而是在每天的课程中检查学生的练习习惯。在这个角度上,练习不是时间量的问题,而是结果质的问题。"如果做得好,少反而是好的"(或少就是多)是面对那些因各种各样相互竞争的兴趣而不能保证时间的孩子时时要牢记的口号。

在音乐上保持有效的独立(技巧)有助于坚定的业余爱好者终生的音乐实践。它增加了音乐的选择——相比学生在学校学习之前或在特定的学年开始时的较少选择而言。那么,知识是根据(或由于)在学校参加的实际的音乐实践的模式而发展的。这些真实的模式至少可以对入门级的业余爱好者和日常的音乐实践有用。这样,学校课程中所有的以生活为基础的音乐实践可以成为终身追求专门的或更专业的知识和能力的基础。比如,学习三和弦布鲁斯是为拓展到更丰富的和弦的入门级技能,如即兴表演、创作等等。课程理论中,以生活为基础的学校课程模式叫"行动学习"。

行动学习

行动学习是一种课程模式,它把现实生活的例子或真实模式带到课堂,为学生校外或毕业后的生活做准备。可能目前最常见的形式是"语言沉浸式教学",通过沉浸在课堂来学习外语,创造出目标语言团体和文化的微社会。它同样也用在体育课堂中,不仅仅给学生时间运动,而且努力让他们参与学校外和毕业以后能够并将会继续做的运动和健康的体育活动——特别是个人(如箭术、高尔夫)和小组运动(如网球),这些运动比大型的团队运动更适合他们忙碌的成年生活。学习日常的环境和其他真实生活的生物应用的生物课也是一个例子。化学课的重点是在家庭中的化学品和日常化学,新数学教学法重在现实世界的问题而不是"纯粹的"数学,在这些课堂中也可以看到行动学习。

同样,音乐教育行动学习是把校外的音乐世界中的真实的音乐实践带到课堂,它的目的是让学生能更可能、更好地丰富他们校外和成年后的音乐世界。它首先强调已经在一个社区、社会、地区或街区流行或可以得到的音乐实践。其次,它也辨别那些现在没有流行但如果学校音乐课程加以推动会可能更容易得到或更有益的音乐实践。它特别培养学生在成年以后能最容易结合到他们忙碌的工作、家庭和社会生活中的音乐实践。

在这个意义上,大型表演团体往往有一个劣势:要在方便的时候安排大量的忙碌的成人集中排练是困难的,而且这个问题常常把那些将工作和家庭

时间安排得不到团体其他成员迁就的人排除在外。因此,各种类型的独奏表演和室内乐团对忙碌的成人生活来说是最可能行得通的。看看下面的例子:有三个母亲每周两次在孩子睡觉时把当地一个学院图书馆能找到的所有笛子、钢琴和双簧管的文献都弹个遍;或两个医生、一个律师和一个教师经常唱男声四重唱;或美国前国务卿赖斯经常和她的律师朋友演奏室内乐。

今天,技术世界的一个优势是音乐的兴趣围绕着计算机展开,如作曲软件,特别是涉及智能电话和平板电脑应用的软件。比如,迷笛乐器可以在公寓里玩而不会影响邻居;不然音响设备得塞满小房间,住公寓的人就没办法在家里演奏或练习。像键盘和吉他等乐器可以在家里自己玩(必要的话戴上耳机),因为这些音乐是独立的。但是学习演奏乐队音乐或管弦乐的人很少(即使有)能像有伴奏时那么乐了。迷笛伴奏软件就解决了这个问题。学过这些的学生会更想也更加能继续演奏。其他技能,如基本变调,与有相同想法的人一起演奏会有提高作用。以几何级别增长的音乐游戏所激起的广泛的音乐兴趣不应该被排除或忽视。比如,研究显示,许多玩吉他英雄(GuitarHero)游戏的学生学吉他的热情会被激发。作曲软件和应用带来的探索为更多、更精深的音乐成就开创了一个王国。"团体创作"通过社交媒介来分享、探索、塑造音乐理念,它为创造实践增加了一个全新的公共的维度——就如几代人以前的"工作室创作"实践一样。

被人们过度偏好的大型合奏经常忽视此类音乐。比如,大型合奏的问题包括:偶尔在家进行练习、练习的部分又不能获得整体效果。这样,仅仅等同于学生在学校接触了数年的音乐会文献,而不是学习个人独立的音乐技能和其他能够支撑他们终生做音乐的实践知识。诊断、监督和引导大型团体中学生个人的音乐技能所遇到的困难典型会导致他们缺乏这些有用的知识和技能。还需要注意的是,当所有的音乐决定都是合奏指挥做出时(这是典型的),学生独立的音乐判断就被抹灭了。最后,学校合奏团的指挥仅仅把学生当作风琴上的管子,这也是有问题的:即,表面上看,演奏给人深刻的印象,但学生个人得到的愉悦是暂时的、不长久的,或者说并没有超越上一次音乐会。

相反,行动学习考虑到正式学校的局限性,专门关注尽可能真实地把现实生活的音乐实践引入音乐课程。前面谈到的瑞典课程指导方针"从生活到学校"就是以行动学习为中心。在音乐教育中近来出现了"非正式"在校学习教学法,它与摇滚、爵士、民族、民间音乐家借以共同创作、学习、练习和提高的非正式"工作室创作"相类似。此外,如前面所述,参与性表演已经受到新的关注。在典型的表演性合奏实践中,音乐是演奏给由并未参与其中的父母和朋友组成的听众聆听的。相反,在参与性表演中所有在场的人在一定程度

上（取决于技能的不同）都是参与者（或潜在的参与者）：实践靠的是最大限度地调动人们在某些能力和音乐技巧方面的参与，这样才能成为"表演"社交。集体鼓乐是一个很好的例子，圣诞合唱和其他合唱也一样，还有"圣堂竖琴"（Sacred Harp）合唱。在圣堂竖琴合唱中，表演者聚在一起只是为了表演室内音乐，大部分的音乐与阿巴拉契山脉和英国的民间音乐和舞蹈传统有关。从未出过车库或地下室的"车库乐队"（garage band）也属于此类。

实际上，行动学习课程的形式是实习，是学徒制。它不是把音乐作为一个学科来介绍。也不是把学生当作空的"容器"，认为他们在有效地参与音乐之前必须先灌一些背景知识或基础技能。这些技能是在实践中提高的。我们是通过走路、骑车和滑雪学会和提高我们的"平衡"概念的。同样，概念——作为动词性的抽象或动词性的术语——来自实践，而且仅取决于词语被使用的程度。叫一个初学滑雪的人"保持平衡"与其说是对他有帮助不如说是给他打击。

对于前面提到的瑞典的"从生活到学校"的方针，行动学习推进了一步，"并回归生活"。目的不仅仅是使以学校为基础的音乐学习更关联更有用，而且要鼓励使用，要把教育心理学家所说的从学校到现实生活音乐实践的"学习迁移"最大化。那么，成功的教学体现在学生经过在校的音乐学习后，他们生活中持久的音乐上的不同。而且也体现在这种有"增值"的概念对社会和许多音乐亚群体——所有的亚群体——的音乐活力的集体影响中。

同时，要取得这样的成功，行动学习中的"行动"不是简单地等同于"活动"——因为在"活动教学"中，学生仅仅是通过"有趣的活动"来"体验"，并没有认真地"努力"或想学一些对个人和终生有用的东西。行动学习提高学生持久音乐学习的动机，让他们意识到学校音乐学习与校外和毕业后的音乐生活的关联性，而不是仅仅参与或为了暂时的兴趣或短期的快乐。学生很少会问"为什么要学这个"的问题：学习的相关性、持久的快乐是很显而易见的。学生的分心行为只需简单的提醒就可以纠正过来。

在以审美为前提的课程中，改变或提高"审美反应"据说是最重要的目标和价值。与审美课程不同，在行动学习中，进步和成果很容易根据音乐成长来观察和评估。真实的评估是教与学的最重要工具，作为学生音乐学习的来源和目标的真实音乐实践正是评估学生进步和教学效果的手段。

结论：在音乐中破百

"在音乐中破百"是行动学习的目标。在高尔夫中，消费性需求研究显

示,一旦球手开始"破百",即经常打出低于100杆的成绩,他的兴趣就越浓,练习就越多也越认真(而且——更重要的是——越舍得花钱)。相反,在保龄球中,初学者开始超过100的时候就会入会,买自己的装备而不是租,然后经常练习技能。

但是,在音乐中,"破百"是心理的"临界点",在这个点上学生同样会因为有了乐趣而认真负责地进行特定的音乐训练。这样学生会练习更多,听唱片、参加音乐会,和想法相同的人分享,不是为音乐"腾出时间",而是为音乐"创造时间"。这样,音乐成了学生自我的一个部分,就像高尔夫之于业余高尔夫球手一样。对那些已经学会"在音乐上破百"的人来说,生活中不能经常个性化地玩音乐是无法想象的。

很多人已经很有热情但是绝大多数没有从学校音乐中得到直接的帮助或支持。但是,如果人们能够更喜欢通过更重要的途径或更深入地把音乐融入生活中,在学校的时候又有这种直接的帮助和课程侧重,会有更多的人能享受"在音乐上破百"的益处。音乐被当作实践的时候,它的价值不仅仅在于它的感染力——感官上的情感愉悦——而是在于它是创造自我、创造社会和构成任何社会的各种亚文化的"行为"(doing)。音乐被当作实践的时候,并不是丢失它的崇高或深邃。事实上,它的博大体现在对幸福生活的价值上,在我们这个例子中,是指部分地——但很重要地——通过音乐得到的幸福生活。

那么,被当作实践,音乐教育的价值体现在它对社会的突出贡献以及对校外世界的重要性上。这样,音乐教育通过实践来展开,通过实践来提高:它使学生和社会的音乐生活变得非常与众不同,以显示音乐是真正的基础——教育的基础、社会的基础特别是美好生活的基础。这体现在实践音乐教育消灭了音乐相关性的一切问题,所以也没有了在政治上提倡的必要。

理解成实践,音乐教育就成了行动学习的基本形式。它的存在是为了让更多的人通过发展其他无法得到或使用的技能方法参与音乐"行动"——尽可能好,尽可能频繁,尽可能有意义。它为那些在学校里有一定音乐兴趣或在音乐的某些方面已经很活跃的学生拓宽了音乐上的选择和能力。而且,它让学生更有可能不仅学到新的音乐知识和先进的技能,而且还拥有了一种气质,即能够比没有得到学校音乐教育的人更经常、更重要和更热情地想把这些行动技能运用到生活中。

有意思的是,这种结果是很容易达到的,只要承认音乐是任何社会中最有价值的实践之一,并把真实的音乐实践模式包含到课程、教学法、教师责任和学生评估中。那么,挑战在于让学校音乐重视而不是忽视所有主要的音乐

实践形式在个人和社会文化中的中心地位。所有的课程和教学法的目的应该是,让音乐教育"行动"起来,使其既反映又推动音乐成为个人和社会文化的核心实践。为了实践的音乐教育的基础是通过深入的、真实的音乐实践得到引人入胜、充满感染力的音乐品质。以这些实践为主要手段,人们——不管属于什么年龄、国家、文化、民族和亚团体——能都最大限度地享受到音乐对丰富个人生活的益处,通过这样,为社会中所有的人创造一个更加丰富的音乐世界。

【作者简介】

托马斯·里吉尔斯基(1941—),纽约州立大学弗雷多尼尔分校音乐学院荣誉退休教授,目前是芬兰赫尔辛基大学讲师。自幼在母亲的引导下学习音乐,主要学习钢琴。在纽约州立大学弗雷多尼尔分校接受大学教育,后在俄亥俄大学比较艺术学专业攻读博士学位,并于1970年毕业。博士毕业后回到纽约州立大学弗雷多尼尔分校任教,不久即获得"杰出教学教授"的荣誉称号。20世纪90年代初曾受到日本名古屋爱知大学的邀请,到该校教学。1991年,受到哈佛大学研究生教育学院教育哲学研究中心的邀请,与著名的实用主义教育哲学家伊斯雷尔·谢夫勒(Israel Scheffler)合作。在20世纪90年代初,与特里·盖茨(Terry Gates)成立了"五月组",并创建了"五月组"网站,后来还创办了"五月组"电子期刊《音乐教育的行动、批评和理论》,任第一任主编(为期6年)。20世纪90年代后期,到芬兰、爱沙尼亚、瑞典游历讲学,并因此获"富布莱特法案基金奖"(Fulbright Award)。2001年从纽约州立大学弗雷多尼尔分校退休后,受聘于赫尔辛基大学,期间还曾在西贝柳斯学院讲学。

里吉尔斯基在各种刊物上发表了80多篇文章,内容涉及社会理论、艺术理论、脑科学研究、音乐教育理论,等等。主要著作有:《音乐教育的原则和问题》(Principles and Problems of Music Education, 1975),《艺术教育与脑研究》(Arts Education and Brain Research, 1978),《普通音乐教学:中学行动学习》(Teaching General Music: Action Learning for Middle and Secondary Schools, 1981),以及《4—8年级的普通音乐教学:一项音乐素养研究》(Teaching General Music in Grades 4 - 8: A Musicianship Approach, 2004),这是实践音乐教育哲学应用到教育实践的重要代表著作。

【译者注】

这是托马斯·里吉尔斯基专门为2011年11月在南京艺术学院举办的音乐教育高峰论坛撰写的论文。他简明扼要地介绍了自己关于音乐教育哲学的主要思想,阐述了他对作为社会实践的音乐和音乐教育的理念。尤其要指出的是,里吉尔斯基在2011年年初接受了邀请,答应在本次论坛上举办讲座,但那年暑假以来,他的视力和听力都严重受损,而不得不接受医生的建议,停止一切飞行、教学、讲座活动。令人肃然起敬的是,即使在这样的情况下,他依然用近几个月的时间写就了本文。

(覃江梅 译)